U0136414

觀看的視界

THE
SENSE
OF
SIGHT

約翰·伯格著　　吳莉君譯

John Berger

謹以此書紀念 Howe Bancroft

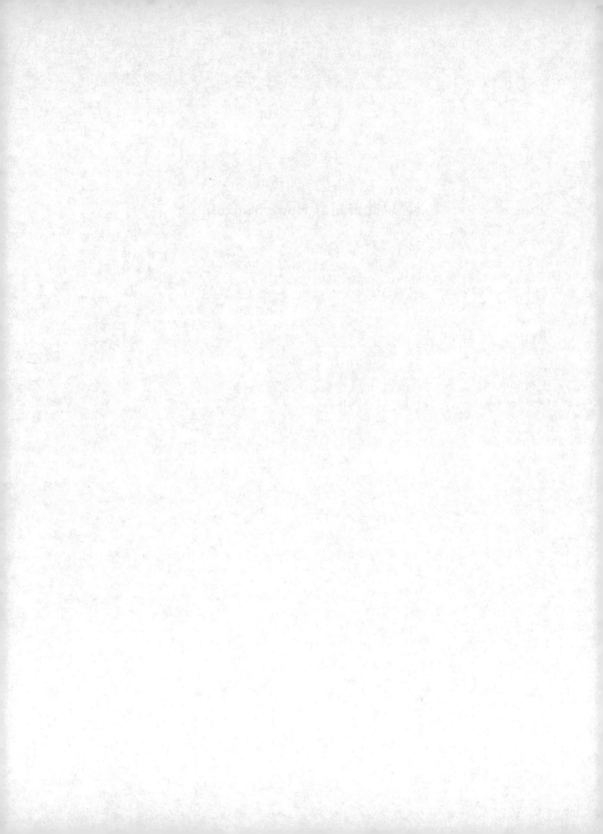

深入淺出的觀看如何可能

郭力昕

這是一本關於觀看的書。其實應該說,這本書全面展現著約翰·伯杰[1]犀利厚重、又深入淺出的「觀看的方式」。再準確一點的說,《觀看的視界》(*The Sense of Sight*),是伯杰對於觀看,及它可能發生的作用,給讀者的種種提議:觀看產生激情與愛、觀看創造認識與反思、觀看帶來抵抗與行動,以及,透過觀看,我們對這個大抵令人沮喪的世界,依然能夠不懈地懷抱希望。

　　伯杰並不是在寫一本通俗勵志手冊,他當然更絕不是那種罔顧複雜脈絡的膚淺樂觀主義者。做為一位堅定的唯物論觀點與人道主義之馬克思主義文論家,與多種藝術形式的創作者,伯杰眼中的世界,是一個沉重、缺乏公義、充滿制度性壓迫與人為災難的苦痛世界。但是,這從來沒有挫折他以銳利的觀看,和熱情的書寫,意志堅定地正面迎對這個苦難世界,並從中看到美、力量與希望。這個文集裡議題廣泛的書寫,擴

1 Berger的音譯,多年來被各種華文出版品誤為「伯格」;印象中只有大陸譯者戴行鉞在《藝術觀賞之道》(*Ways of Seeing*,香港商務出版,1991),依此英國姓氏應該且僅有的發音方式,譯為伯杰。雖然可以理解出版者因出版資料需要一致而將錯就錯的考量,本文仍希望使用比較正確的譯法。

展且深化了他在《觀看的方式》（*Ways of Seeing*）這本經典文集裡，對於觀看這件事進行的思考和批判性分析。《觀看的視界》相當完整的將他對幾個重大主題的持續關切，淋漓地鋪陳出來。

這本書，是一份文字與觀點的盛宴。在這些由詩作串綴起來的文章裡，伯杰是一個觀看者，和一個說故事的人。伯杰在別人的故事中觀看，更在自己的觀看中說故事。來自別人的故事，可能是法國山村農夫們傳承著經驗與智慧的日常交談，甚至家長里短，也可能是藏在畫家或詩人藝術作品裡面的繁複語境。例如，伯杰在觀看土耳其詩人希克美（Nazim Hikmet），描述博斯普魯斯海峽邊一個火車站的詩裡，讀到土耳其的國家命運時，會將他的故事脈絡，置入由美國中情局支持的極右派組織「灰狼」，對土國人民進行的馬拉斯大屠殺。因此，在伯杰現場感十足的故事裡，他所描述的、媲美土耳其導演錫蘭（Nuri Bilge Ceylan）憂鬱淒美之電影畫面的博斯普魯斯海峽，或者希克美的詩，就不容許我們以一種去政治歷史的唯美方式觀看。

伯杰更是高明的說故事的人。他的故事飽含微言大義，與濃烈的淑世熱情，意義的密度極高。但是這位左翼作家卻一點也不說教，他講故事的文字語言平易簡約，在節制的文字裡溢滿情感。我們少見他使用形容詞裝飾情感，只見精準的動詞與名詞，繪出一幅又一幅高度影像感與臨場感的畫面。然而，伯杰觀看與說故事的力道，遠不僅於此。他的觀看，能夠信手拈來豐富的生命經驗、和旁徵博引的典故以為參照；更重要的，他故事裡的人物或作品，總是連結著歷史與政治，並對這個世界

裡的道德、正義與價值，進行毫不迴避的提問，與揭舉。

伯杰在故事裡觀看藝術。他討論繪畫的時間、空間，與可見性，也分析油畫、素描與攝影這幾種靜態視覺藝術形式的差異。這些討論，對於一個不在藝術專業領域、或不具藝術創作經驗的讀者而言，給予了啟明。其實這個效果，也許同樣足以搖晃藝術理論與創作之專業者的既定思維。但他不只是抽象的、理論性的談，而是從具體的畫作、或自己的繪畫經驗裡，把這些抽象的思維，轉化為鮮活的意念和理解。例如，伯杰在〈立體主義的時刻〉這篇宏文裡，延續了他在《畢卡索的成功與失敗》的討論，將可能只被一般人理解為西方藝術史上另一個藝術風格或典範轉移的時期，放在一個非常「立體」的、當時政經社會與科學發展的宏觀脈絡下觀看，並將之定位為極其基進的、大破大立的革命性藝術思潮。

至於伯杰對西方藝術家及其畫作的觀看，更讓我深受撞擊與啟迪。舉例來說，他對莫內與印象派繪畫的分析，即令我眼界大開。不同於許多人對印象派油畫的「朦朧印象」與美好感受，伯杰認為莫內等這些印象派大師，對光線、色彩與筆觸的科學式處理，是關閉了觀賞者與繪畫在時間、空間與情感上的連結，使人感到孤獨，也讓畫家自己陷入對「人」的孤寂無情之境。將近三十年前，我曾以一個莫內畫作的傾慕者，拜訪過他晚年反覆捕捉的那個美麗的吉維尼（Giverny）蓮花池，而兀自感動不已；歲月滄桑之後，我才能懂得伯杰所觀看和分析的關於莫內的孤獨，以至於，也許是某種西方文化內涵專有的孤獨吧。

伯杰也觀看城市。北方的白人城市。當然,這個觀看,無可避免的連結著他對當代西方資本主義與消費文化的反省。在描述曼哈頓這個「向上發展」的畸形城市時,伯杰毫不掩飾他對這個西方現代資本主義重鎮與極端案例的文化政治批判。這些批判,一如他對藝術的討論,絕非只以抽象的價值或立場進行,而依然是建立在他對此城市裡的人、和缺乏「內在性」的外在樣貌的入微觀看。他描述曼哈頓的筆觸慧黠尖銳,和布西亞(J. Baudrillard)在《美國》(Amercia)裡的幽默與潑辣前後呼應。有些描述看似挖苦,實則只是伯杰的觀看太過準確。他對活在紐約曼哈頓的人們,得不停地跟人短暫地說話、或孤身一人自己說話的描述,讓人想起美國電影導演史柯西斯(Martin Scorsese)的《計程車司機》裡,在寂寞房間的鏡子前、對著自己說Are you talking to me?的勞伯・狄尼洛的經典場景。

也許最讓我起敬的,是伯杰對死亡的觀看。對於我們這個不喜或不習於面對死亡的華人文化,伯杰對死亡的觀看與故事,也格外具有價值。他談死亡,不那麼在於哲學式的冥想,而總是為了關照活著的人,讓死者和倖存者或新生命進行對話。「告別照」裡的幾篇文字,伯杰透過死亡議題,展現著層次豐富的觀看視野,和讓人折服的說故事本領。例如,他可以從為自己初亡父親素描的經驗和思緒中,進入對素描與照片之差別的思考。在描述自己親歷友人費希爾(Ernst Fischer)的死亡之日時,伯杰將一位奧地利友人不期然走入死亡的細微過程,與東歐在共產主義時期的政治歷史和相關議論交織在一起;而他對友人死前最後

時刻的描寫，平直低限，卻讓人內心翻騰。伯杰對死亡與死者的觀看，讓死亡這件事，充滿尊嚴與內省，並且讓活著的人懂得，生命雖短且苦，卻必須珍惜以待、熱情奮進的原因。

　　伯杰的觀看與書寫，沒有學院式或研究寫作帶來的閱讀障礙，也沒有一些「專業」評論家將知識神祕化、以創造讀者對藝術知識的畏懼和疏離。他訴說故事與觀看藝術的方式，是能夠充分回應現實世界的。伯杰讓我們能夠更靠近藝術、歷史、當下、與自己的有限生命。在靠近的過程裡，我們得到觀看的方法、生活的勇氣、與救贖的可能。我原沒有足夠能力評論、甚或只是整理伯杰的文字與思想；然而，透過伯杰這些令人無法釋卷的文字（與本書譯者準確精妙的文筆），我從中取得了另一些勇氣，於是不揣淺漏，寫下一點閱讀筆記。

郭力昕，政治大學廣電系副教授

導 論
Introduction

1985

十九世紀有個傳統，當時的小說家、說故事者，乃至詩人，都會為自己的作品提出歷史解釋，供大眾了解，通常是以序言的形式呈現出來。詩和故事，處理的必然是某項獨特經驗：書寫本身可以也應該暗示出，這樣的獨特經驗如何與世界級的發展產生關聯，這正是語言的共鳴所提出的挑戰（在某種意義上，任何語言就像母親一樣，無所不知）；然而，在詩或故事中，這種獨特與普世之間的關係，通常不可能用完全顯性的方式來表達。試圖這麼做的人，終將會把詩或故事寫成寓言。因此，作者渴望寫一篇解釋，來說明他獻給讀者的這部作品有何來龍去脈。這項傳統之所以在十九世紀確立下來，完全是因為個人和歷史之間的關係，在這個革命巨變的世紀裡，開始被人察覺。而我們這個世紀的改變規模和速度，甚至有過之而無不及。

伯格在他的農民經驗故事集《豬土》（*Pig Earth*）的〈歷史後話〉（Historical Afterword）中，如此劈頭寫道，該書是他《不勞而獲》（*Into Their Labours*）三部曲的第一部。

今日，伯格除了以小說和故事聞名，也以非文學作品享譽，包括好幾冊藝術評論，以及他與攝影師摩爾（Jean Mohr）合作的作品[1]。此外，自始至終，伯格都是一位活躍的文論家（essayist），定期為廣大的讀者書寫。這本書所呈現的，正是他的這個寫作面向。

本書是伯格的第五本文集，就涵括的時間範圍、書寫類型和陳述主題而言，都是最廣泛的一本。鎖定這本最新文集的關懷主題，就能對他作品的發展脈絡有所理解。這本書是文論家伯格的典型代表，讓我們清楚看出，是哪些力量在背後驅動他的大多數作品，不管是哪種媒材和類型。愛與激情、死亡、權力、勞動、對時間的體驗，以及當前歷史的本質：這些貫穿本書的主題，不僅是伯格作品的關切重點，也是當代最迫切的緊要事務。選擇與安排這些素材相對簡單。但要為它們寫一篇導論，就不是那麼容易的事。

我記得相當清楚，我第一次坐下來和伯格一起工作時，我有多驚訝。他邀請我花一個禮拜的時間，和他談論攝影以及他有關攝影的長文（《另一種影像敘事》裡的〈外貌〉〔Appearances〕）。去之前，我對那篇初稿做了詳細的評註。我發現，我不但可以旁徵博引班雅明（Walter Benjamin）和桑塔格（Susan Sontag）這些作家，他們顯然影響

1 指《另一種影像敘事》（*Another Way of Telling*），中文版：三言社。

了該篇文章，我甚至也能輕鬆引用伯格本人先前談論攝影的文字。

讓我驚訝的是，結果證明，這種學院式以及本質上屬於語言性的能力，根本毫無幫助，因為伯格專注的本質和密度，讓我大感震驚，就像是給了我一記當頭棒喝。我幾乎是立刻領悟到，先前我對這整個課題的處理，好像只是為了讓各式各樣的陳述和分析（它們已經向我證明了它們的啟發功效和解釋能力）能夠彼此串聯，讓論述得以鋪陳。然而對伯格而言，即便是在書寫過程的這個最後階段，真正重要的，依然是從外貌本身可以被看到、可以被讀到的東西，我們熟悉的語言和構想，幾乎都被排除在外。他顯然把這些都擺在一邊──甚至連我們正在進行的這篇文章中的句子，也幾乎被忘記。真正重要的字詞，都是由我們可以看到的東西召喚出來的。焦點完全集中在影像和外貌，集中在桌上的照片，以及偶爾出現在窗外的世界。

伯格對這種訓練顯然習以為常，且大半是無意識的，而這種訓練與早期現象學家所使用的哲學方法十分相似，也並非偶然；在伯格的作品裡，可以看到許多歐洲哲學傳統的影響痕跡。但任何哲學訓練對伯格的影響，顯然都比不上他早期對繪畫和素描的熱情，以及他與視覺藝術的終身牽扯。第一重要是觀看，借用伯格的這句速寫來形容他本人，倒是十分貼切。儘管他的生涯是建立在書寫之上，儘管他的書寫呈現了複雜抽象的諸多層次，但是在他的作品裡，**觀看**的感知和想像，始終是理解這世界的首要方式。

約翰‧伯格1926年11月5日出生於倫敦。從他被送到一所他不喜歡

的寄宿學校開始，對他而言，一種內在的放逐和流徙就此展開。早熟的他，因為閱讀無政府主義的經典，而讓這種感受更形惡化。十六歲時，他大大違背家人的期望，離開學校，想要當個藝術家。他在中央藝術學校（Central School of Art）的課業，因為二次大戰爆發而打斷。他拒絕接受上級期待他就任的軍職，以二等兵和一等兵的身分，度過整個戰爭期間。這意味著，他要和勞動階級一起生活，對伯格這種出身背景的人而言，在正常情況下，是很難和他們打成一片。事實證明，這對伯格造成決定性的影響。退伍之後，伯格進入雀爾西藝術學校（Chelsea Art School），並開始涉入當代政治。

探討視覺和語意，以及文字和影像之間的關係，一直是伯格作品裡反覆出現的關懷重點。但在他開始探討它們的相互關係之前，他曾經歷過某種分裂效忠。孩童時期，他畫畫，也寫詩和故事，兩者的數量無分軒輊。唸書期間，這種情況讓他的畫作增添了文學、軼聞的特質，也在他的文章裡注入了對於視覺描述的關注。離開學校後，他繼續畫畫，一連舉辦了幾次成功的展覽。直到今天，他依然沒停下畫筆。不過，他也開始靠談論藝術和撰寫藝評謀生。書寫成了他的主要載具，成了他特有的溝通方式，但在某種意義上，視覺依然是他的第一現實，是他念茲在茲的持續關懷。

1952年起，他在《新政治家報》（New Statesman）展開長達十年的藝評生涯。憑著直言不諱的政治態度以及對實際繪畫過程的敏銳觀察，他很快就躋身為最知名也最具爭議性的評論家行列。在這十年裡，他是

英國唯一一位定期為廣大讀者寫作的馬克思主義藝評家，但最後，他選擇永遠離開英國。也差不多在同一時間，他終於掙脫藝術評論的束縛，不再以它做為表達所思所感的唯一方式。

藝術、政治和流亡，是他第一本小說《我們時代的畫家》（*Painter of Our Time*, 1958）的三大要素，這本小說取材自他和倫敦流亡藝術家的幾段友誼，這些人大多來自中歐和東歐。小說的主角喬安・拉文（Johan Lavin），是一位對政治深感興趣的畫家，一方面享受著現代主義的遺產和夢想，另一方面又努力思索一種新的批判性寫實主義，那是社會主義藝術和思想不可或缺的必要之物。小說結尾，他突然離開倫敦，因為1956年的那起事件[2]，而退回到他的故鄉匈牙利，甚至連最親近、最了解他的人（他妻子、小說作者，和讀者），也完全無法確定，接下來他會採取何種行動，或他會變成怎樣。書中所描繪的政治現實，頑強複雜到令人不勝唏噓。當時距離蘇聯入侵匈牙利不過兩年，這樣一部小說，在那個兩極對立的冷戰氛圍中，自然很難受到歡迎。來自右派和左翼的惡毒攻擊排山倒海而言，不到幾個禮拜，出版商為了謹慎起見，就把它撤架回收。然而到了今天，有誰會質疑它的智慧和誠實。

在新的社會和政治脈絡中，努力將現代主義的遺產融入，是伯格接下來兩本重要研究的核心主題，這兩本書以個別藝術家為主角，一位生活在共產主義體制之下，另一位則屬於資本主義社會：《畢卡索的成功與失敗》（*The Success and Failure of Picasso*, 1965）以及《藝術與革命：涅伊茲維斯內和藝術家在蘇聯所扮演的角色》（*Art and Revolution: Ernst*

2 指1956年10月23日至11月4日發生於匈牙利的全國性革命，起因是匈牙利人民不滿人民共和國政府的親蘇聯政策。最初以學生運動開始，最後以蘇聯軍隊入駐匈牙利進行鎮壓結束。

Neizvestny and the role of the artist in the U.S.S.R., 1969）。影響深遠的〈立
體主義的時刻〉（The Moment of Cubism, 1966–68），也是這時期的作
品，具體示範了馬克思主義研究取向的靈活彈性、無遠弗屆，本書收錄
了這篇文章，做為第六部〈藝術創作〉的重點。

不過，伯格有關視覺藝術最具衝擊性的作品，無疑是他為英國廣
播公司製作的電視系列影片，後來以《觀看的方式》（*Ways of Seeing,*
1972）為名出版成書。這本書對於推廣歷史主義和唯物主義的藝術研究
法而言，是一個重要的里程碑，出現在無數書單上。直到今天，《觀看
的方式》依然是談論西方藝術主流傳統的社會角色，以及意識形態和科
技如何薰陶我們觀看藝術和世界的方式，最簡練又最具挑戰性的作品
之一。

做為一本論辯犀利的傑作，《觀看的方式》很容易被膚淺地誤讀，
即便是那些受它影響最深的人，也會發現，很難把該書的強力論述，
與伯格在許多談論個別巨匠和特定畫作的文章中所使用的方法，連在一
起。當他檢視林布蘭或哈爾斯、莫內或梵谷的作品時（一如他在這本文
集中所展示的），他關心的，並不是根除階級意識形態和歷史限制。雖
然他經常運用精確的歷史和傳記資料，但卻是從畫作本身去了解其意含
與企圖。

《觀看的方式》裡有一章是談論做為觀看物件的女性。該篇論述，
已成為藝術和媒體女性主義分析的里程碑。而稍早以畢卡索和涅伊茲
維斯內為主角的那兩本書，則都以相當重要的篇幅，描繪了性激情的

力量，描述它的自然本質，以及它的解放可能。這兩項觀點，在小說《G》（1972）裡，出現緊張拉距的現象，這本小說的敘述主題之一，是主角 G 的強迫性性行為。本書第四部〈愛的 ABC〉，探討了一系列藝術家獨特的愛與激情經驗，而〈史特拉斯堡之夜〉一文，則是記錄了伯格在創作電影劇本《世界之中》（*Le Milieu du Monde*）時，對於激情的種種想法。

《G》結束於義大利的港（Trieste），伯格將該地形容為已開發和未開發世界的相會節點。這本小說得到諸多獎項，包括英國最主要的文學獎——布克獎（Booker McConnell）[3]。伯格在得獎演說中，譴責了布克食品公司和該公司的甘蔗種植園，並將半數獎金捐給反對新殖民主義的西印度群島革命團體，而布克公司正是新殖民主義的禍首之一。其他半數獎金，則做為《第七人》（*A Seventh Man*, 1975）的寫作經費，這本書是關於歐洲一千一百萬移住勞工的經驗，關於從移住勞工的個人期望中謀取利益、確保歐洲得以繼續讓其周邊國家維持在未開發狀態的經濟機制。

《第七人》以全面和圖像的方式，揭露歐洲移住勞工被剝削的本質，對官方馬克思主義意識形態，或特定反對黨和小團體的地方政治，提出一些重要課題。它提醒馬克思主義，別忘了它宣稱要成為普世的展望，為所有人類賦予希望，而不只是做為一種武器和一套戰術，供特定團體（儘管不是最占優勢的團體）強化自身的特殊利益。

在那之後，伯格又提出另一個令人苦惱的棘手議題，要我們注意，

3 該獎是以最大贊助商布克食品供應公司命名，創始於1968年。

也就是做為社會階級的農民問題。伯格提出這個問題的時間，正值全世界的傳統農業生活方式，面臨快速且往往相當粗暴的轉變階段。

　　如今，伯格在法國阿爾卑斯山區的一個小村裡生活和工作。他得到該社區的接納，被當成一個受歡迎的外地人，並和其中許多人變成摯交。他是一個很會說故事的人，這項天賦已得到承認和賞識，並在過去這十年裡，有了更長足的進步。

　　班雅明在1935 年寫了一篇非常重要的文章，名為〈說故事的人〉（The Storyteller），這篇文章顯然深深影響了伯格的作品。班雅明把傳統的說故事人區分成兩類：一是定居在土地上的耕作者，二是來自遠方的旅人。有好幾次機會，我在伯格阿爾卑斯山區的家裡，同時看到這兩種類型的代表圍坐在同一張桌上。

　　我無法一一列出，伯格自身的發展如何導向農民經驗並受到農民經驗的影響。只能把其中一個重要面向獨立出來：農民保存了一種違反工業資本主義所宣傳的歷史感，和一種對**時間**的體驗。套用伯格的說法，摧毀歷史的，並非馬克思革命或無產階級革命，而是資本主義本身，因為它特別喜歡切斷與過去的所有關聯，把一切的努力和想像都導向還沒發生的未來。

　　農民對於剝削和異化一點也不陌生，但他們比較不容易受到某種自我欺騙的影響。就像黑格爾著名的主僕關係辯證裡的農奴一樣，他們與死亡、與世界的基本運行和節奏，保有更密切的接觸。藉由勞動雙手，

他們生產和組織自己的世界。他們在軼聞故事，甚至鄉里八卦中，根據回憶的法則編織自己的歷史。他們知道誰是進步的受益者，但他們依然沉默而祕密地夢想著一個截然不同的世界。伯格以實際行動證明了，什麼叫做向農民學習。

　　說故事者為他人的經驗發聲。文論家則讓自己介入和書寫有關的特定時刻或議題。伯格本人的生涯和發展構成了一個脈絡，可以從中理解他所書寫的作品。但了解更多和伯格有關的事，主要是為了更有效地從他身上學習，為了更加理解他所提出的各種急迫議題，以及許許多多難以回答的疑問。

　　一如大多數的文集，這本書也有部分內容得歸功於機緣巧合。在考慮這本書該收入哪些素材時，我必須顧及一些十分偶發和外部的限制：例如，有些文章已經在先前的文集中出現過。不過無論如何，這些被選中的文章，以非常乾脆的方式，把自己安排在幾個標題之下：旅行和遷徙，夢，愛與激情，死亡，做為一種行動和創作的藝術，以及語言工作和體力勞動之間的關係。這些簡單的分類有個好處，讓我可以把性質比較普遍和廣泛的作品，與針對特定物件或議題的文章並排在一起。因此，這本文集的安排順序並未採用編年方式。

　　與藝術作品、藝術功用，以及藝術生產工作有關的主題，為伯格的所有文集提供了一個自然焦點。而有關說故事和語言的主題，在伯格的人生和作品裡，則是一種更加無所不包、更加漫射擴散的關懷。第二部

〈離家〉，引介了旅行、流亡和遷徙這三個題材；這些反思在接近文集尾聲的〈未竟之路〉裡，繼續綿延。第四部〈愛的 ABC〉裡的所有文章，全都展現出伯格對藝術創作和特定畫作的關注。五篇素材不同、情境迥異的文章，組成了談論死亡的〈告別照〉；在每一篇裡，我們都可清楚看出，死亡不只是屬於過去——埋葬死人的永遠不是死人——也屬於現在和未來。

在編組這本書的過程中，我突然想到，這個過程本身，也可當成一個故事來讀，或者，說得更明確點，它的作用就像是一則故事。

伯格曾經寫道：

說到底，故事靠的並非它說了什麼，並非我們將自身文化的某項偏執投射到這世界的所謂情節。故事靠的並非任何構想或習慣的固定曲目。故事靠的是，它跨越了空間。在這些空間裡，擺著故事賦予事件的意義。這些意義，大多是來自書中角色和讀者的共同渴望。說故事者的任務，就是要了解這些渴望，然後將這些渴望轉變成故事本身的步調。如果他能做到這點，那麼無論生活有多艱辛，他的故事都能扮演重要的角色，讓人們聚在一起，設法改變。過去與未來將在他故事裡的沉默空間中攜手合作，指控現在。

洛伊・史班塞（Lloyd Spencer）於曼徹斯特

觀看的視界
THE SENSE OF SIGHT

PART I THE WHITE BIRD

白 鳥

真實的事物與我們可以看到（或感覺到）的事物，
有時會在某個確定無疑的點上相遇。這個巧合一致
的相遇點是雙方面的：你知道並認定你看到的東
西，同時，被你看到的東西也同樣認定你。有那麼
一瞬間，你發現自己就站在創世紀第一章上帝所在
的那個位置。

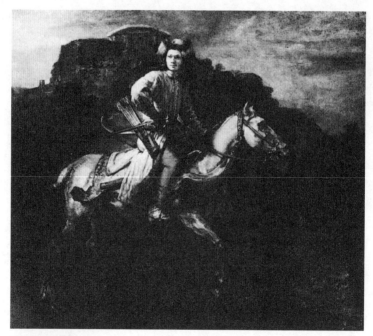

林布蘭 《波蘭騎士》

林布蘭自畫像

Rembrandt self-portrait

1985

來自那張臉容上的雙眼

如同雙夜注視著白日

他心靈的宇宙

因憐憫而倍擴

再無他物可以填塞。

佇立鏡前

靜寂如無馬之路

他想像我們

聾聵瘖啞

橫越大陸回頭

注視他

在黑暗中。

自畫像

Self-portrait: 1914-18

1985

彷彿此刻我離那場戰爭如此之近。
我誕生於它結束八年之後
大罷工潰敗之際。

然而那火光榴彈催生了我
在戰壕的擋泥板上
在離了軀幹的殘肢之間。

我在死者的注視下誕生
以芥子氣[1]為襁褓
於壕洞中餵養。

我是無根無基的生之希望

捏著空無一用的泥

誕生在阿貝維爾近郊。

我活過人生的頭一年

在口袋版聖經的書頁之間

塞進了卡其糧袋。

我活過人生的第二年

與一名女子的三張照片

夾收在標準配發的陸軍薪餉冊裡。

在我人生的第三年

1918年11月11日上午11點

我變成可以想像的一切。

在我可以睜眼之前

在我可以哭喊之前

在我可以挨餓之前

我是那個適合英雄生活的世界。

白鳥
The white bird

1985

我不時會收到一些邀請，大多來自美國的學院機構，希望我能談談與美學有關的主題。有一回，我考慮接受，並打算帶一隻用白木製作的小鳥一塊去。但最後我還是拒絕了。因為你無法談論美學卻不談論希望的信念與邪惡的存在。在上薩伏衣（Haute Savoie）的某些地區，每當漫長的冬季來臨，農民們就會用木頭做些小鳥懸吊在廚房中，有時也掛在小教堂裡。有些四處旅行的朋友告訴我，他們在捷克斯洛伐克、俄羅斯和波羅的海三小國的某些地方，曾看過類似的小鳥，做法也雷同。或許這是一項流傳甚廣的傳統。

製作原理非常簡單，不過真要做出美麗的小鳥，還是需要相當程度的技巧。材料是兩塊松木，長約六吋，高度與寬度略少一吋。把松木浸在水裡直到整個鬆軟，接著開始雕刻。其中一塊要雕出鳥的頭部、身體和張成扇狀的尾羽，另一塊做鳥的雙翼。翅膀和尾部的羽毛是作品的

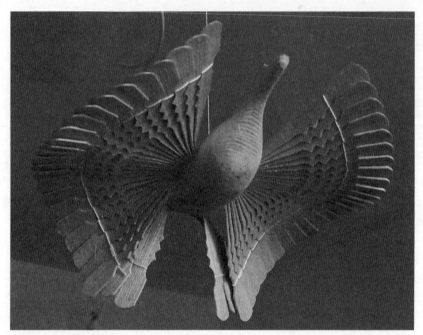

俄羅斯的「幸運之鳥」

重點。先處理雙翼那塊木頭。把其中半塊根據單根羽毛的形狀粗刻出輪
廓。接著把刻出輪廓的木塊片切成十三層薄板，然後一層一層漸次展開
成扇子的形狀。用同樣的方法做出第二道翅膀和尾羽。最後，把刻好的
兩塊木頭以十字交叉鉸接在一起，小鳥就完成了。整件作品除了在兩塊
木頭鉸接之處用了一根釘子之外，沒使用任何黏著劑。做好的小鳥很
輕，只有六十到八十公克，通常會用一根細線懸吊在壁爐架或橫梁上，
隨著氣流旋轉飛翔。

　　拿這些小鳥和梵谷的自畫像或林布蘭的基督被釘十字架相比，似乎
有點荒謬。它們是根據世代相傳的方法製作出來的日常簡單物件。不
過，正因為它們非常簡潔，所以我們可以歸納出它們究竟具有哪些特
質，能讓每個看到的人都覺得愉快又不可思議。

　　首先，它是一種具象的再現——你正看著一隻懸吊在空中的小鳥，
說得更明確一點，是一隻鴿子。因此，它和周遭的自然世界有關。其
次，它所選擇的主題（一隻飛翔的鳥）和它被擺置的環境（真鳥不太可
能居住的室內），讓它變成一種象徵物。然後這種最樸素的象徵性又會
和更普遍的文化象徵性結合在一起。在世界各地的不同文化裡，小鳥，
尤其是鴿子，總是都帶有某種象徵意義。

　　第三是和使用的材料有關。長久以來，松木一直以它的輕巧、柔軟
和紋路深受人們喜愛。看著它，你很難不驚嘆，用這樣的木頭來製作
小鳥實在太棒了。第四，它有一種和諧簡約的外形。雖然這個物件本身
似乎很複雜，但它的製作原理卻非常簡單。它的豐富性是來自於不斷重
複，並因此顯得變化多端。第五，這件人造物激起了我們的驚訝與好
奇：它究竟是怎麼做出來的？我在前面粗略介紹過它的做法，但凡是對
這項技術不熟的人，都會想要把這樣的木鴿子放在手中仔細端詳，看看
能否找出背後的製作祕密。

　　假使我們不一一細分而同時去感受這五項特質，至少有那麼一剎
那，我們會覺得自己彷彿看到某種神祕事物。你正看著一塊變成小鳥的
木頭。你正看著一隻不只是小鳥的小鳥。你正看著某個用神祕技術和滿

滿愛心製作出來的東西。

　　以上，是我對這隻白鳥為何能激起某種美學情感（aesthetic emotion）所做的特質分析。（情感一詞雖然指的是內心和想像的牽動，但卻有點讓人迷惑，因為我們往往認為情感與我們所經驗的他者沒什麼關聯，特別是因為這裡的自我是處於極度未定的狀態。）然而，我的分析其實避開了一個最根本的問題。這些分析只是把美學簡化成藝術。完全沒觸及到藝術與自然的關係，以及藝術與世界的關係。

　　站在一座高山、一片太陽剛剛西沉的沙漠或一株果樹前方，也可體驗到某種美學情感。因此，我們得從頭來過——這回，我們不拿人造物做例子，而要看看我們誕生的這個自然界。

　　都市人常對自然懷抱一種多愁善感的看法。把自然想像成一座花園、一扇窗景，或自由的競技場。農民、水手和牧人不同，他們對自然的了解深多了，知道大自然湧動著巨大的力量和競爭。天地不仁，以萬物為芻狗。倘若要把自然想像成一座競技場、一座舞台，那你得牢記，它是不分善惡，都可演出。它那令人生畏的力量，沒有對象之分。生存的首要條件是遮蔽。遮蔽大自然。祈禱的最初願望是保護。生命的第一徵兆是痛苦。假使造物者真有什麼寓意，也必然是隱藏在只能朦朧瞥見的各種徵象之中，絕非昭昭可見的真實軌跡。

　　就是在這樣冷峻的自然環境中，我們意外遇見了美，旋然而至，無可預期的相遇。颱捲自身的疾風，由灰黑漸層為藍綠的海水。崩塌巨石下一朵兀自生長的花。破敗城鎮上的一輪明月。舉這些極端的例子是

為了反照環境的冷酷。更日常的範例自是不乏。然而無論相遇的情境如何，美永遠是一種例外，永遠是**儘管如此**。而這，正是美之所以感動我們的原因。

有人或許會說，自然之美最初之所以感動我們，完全是功能性的。花朵允諾豐收，落日喚起火和溫暖的記憶，月光照亮黑夜，鮮豔的鳥羽催發激昂的情慾。但我相信，這類論調全是一種簡化。白雪毫無用處。蝴蝶於我們幾近無益。

當然，不同社群在大自然中所發現的美，和該社群的生存方式、經濟形態以及地理環境自是息息相關。愛斯基摩人發現的美，與非洲阿善提人（Ashanti）恐怕很難一樣。至於現代階級社會，更是有許多複雜萬端的意識形態偏見，例如，我們知道，十八世紀的英國統治階級並不喜歡海景。同樣的，社會是如何運用某種美學情感，也會隨著不同的歷史時刻而改變：山的剪影可代表死者安息之所，也可象徵對求生意志的挑戰。對於這些，人類學、比較宗教學、政治經濟學和馬克思主義都已經說得很清楚。

然而，自然界似乎存在著某些不變的事物，是所有文化都覺得「美的」：某些花朵、樹木、岩石的形狀、鳥、動物、月亮、流水……

我們很樂意碰到巧合或一致。當自然形式的演化與人類感知的演化契合無縫時，便會產生某種潛在可能的心領神會：**真實的**事物與我們可以看到（或感覺到）的事物，有時會在某個確定無疑的點上相遇。這個巧合一致的相遇點是雙方面的：你知道並認定你看到的東西，同時，被

你看到的東西也同樣認定你。有那麼一瞬間，你發現自己就站在創世紀第一章上帝所在的那個位置（無須假裝是造物者）……然後你知道，那很美好。我相信，人類面對自然的那種美學情感，就是源自這樣的雙重肯定。

　　然而，我們並非活在創世紀第一章。假使遵照聖經的時序，我們是活在被逐出伊甸園之後。我們是活在一個邪惡蔓延的苦難世界、一個不值得我們驕傲為人的世界、一個必須抵抗的世界。正是在這樣的不堪中，美的感動帶給我們希望。當我們發覺一塊水晶、一朵罌粟美麗動人，意味著我們並不孤單，意味著我們並非孑然漂泊的魂靈，而是深深嵌繫在存有之中。我試圖把這樣的經驗用最精準的方式描述出來；我的起始點是現象學的，而非演繹的；我們所感受到的經驗形式變成可以接收卻無法轉譯的訊息，因為所有一切都是同時發生的。有那麼一剎那，我們的感知能量與造物主的能量整個融為一體。

　　我們在人造物（例如我一開始提到的白鳥）前感受到的美學情感，是我們對自然情感的衍生物。那隻白鳥試圖把我們從真鳥那裡接收到的訊息翻譯出來。所有的藝術語言，都在嘗試把瞬間轉化為永恆。藝術認為美不是例外、不是**儘管如此**，而是秩序的基礎。

　　幾年前，在我思考藝術的歷史面貌時，我曾寫道：我會根據一件作品能否在現代世界裡幫助人們宣揚其社會權利，來判斷其價值。今天，我依然秉持這樣的標準。至於藝術的另一個先驗面貌，則提出了人類的存有權問題。

藝術反映自然的觀念，只能說給懷疑主義時代的人聽。藝術並非模仿自然，而是模仿創造，有時它提出一個全然替代的世界，有時則只是去強化和肯定自然帶給社會的短暫希望。藝術是把大自然允許我們偶爾瞥見的東西，有組織地反映出來。藝術是企圖把潛在可能的心領神會轉化成永不止息的心領神會。它喊出，人類渴望更明確的回應……藝術的先驗面貌永遠是一位祈禱者的模樣。

廚房火爐上的暖空氣搖動著小白木鳥，陪伴鄰人歡飲。戶外，零下二十五度的低溫下，真正的小鳥正在僵凍！

離 家

到處都在談話。說話。把話說出去。跟任何一個臨時步出人群的人說話。跟人群中任何一個短暫相遇的人說話。跟孤身一人的自己大聲說話。把此時此刻浮現在腦海中的東西直接用說話傳達出去。內在閃過的想法立刻用言語建構於外在。而這樣的舉措，是一種保護的行為。

說故事的人

The storyteller

1978

這會兒，他下山了，我可以在靜默中聽見他的聲音。聲音從山谷一端傳到另一端。他毫不費力地呼喊著，像瑞士山民哼唱的約德爾調（yodel）[1]，調聲迴盪如獵馬套索，在碰觸到聽者之後，旋即轉回呼喊者，將呼喊者圍圍在正中心。他的母牛和獵犬應和著。有天傍晚，我們將牛群趕回廄欄後，發現遺失了兩頭。他走出廄欄高聲呼喊。在他喊出第二聲時，母牛從森林深處回應著，幾分鐘後，她們出現在廄門外，一如垂下的夜幕。

　　有天稍早，約莫午後兩點，他將牛群從山谷裡趕回來──他朝母牛們大喊，也朝我大喊，要我打開廄門。慕捷（Muguet）快生了，已經可以瞧見兩隻前腳。想要把她帶回來的唯一辦法，就是把整個牛群趕回來。他雙手顫抖地緊握住纏繞前腿的繩索。使勁拉了兩分鐘，小牛墜地。他把小牛抱給慕捷，讓她舔舐。她哞叫著，那是母牛在其他時刻不

1 盛行於法國、瑞士和德國阿爾卑斯山區的高山歌謠。特點是演唱開始時用真聲唱中低音，然後突然用假聲進入高音，接著用這種方法快速交替演唱，一會兒高八度，一會兒低八度，一會兒真聲，一會兒假聲，形成奇特的效果。

會發出的聲音，即便痛苦之際。高昂、尖銳又瘋狂的聲音。比抱怨強烈、比問候緊急的聲音。有點像大象吼叫。他拿麥稈給小牛鋪床。對他而言，這是勝利的時刻；真正贏了的時刻；把這位聰明狡黠、野心勃勃、刻苦奮鬥、不屈不撓的七十歲牧牛人和他的周遭世界融合為一的時刻。

每天早上做完事後，我們會一起喝咖啡，聽他聊村裡的事。他記得每起災難的日期和星期幾。他記得每場婚禮的月份和故事。他可以追溯每位主角的祖宗八代直到平輩旁系親屬。我不時會在他眼裡看到一種表情，一種明確肯定的共謀眼神。關於什麼呢？關於某個我們共同分享卻又明顯不同的東西。某個把我們兩人連結在一起卻又從未直接指涉的東西。當然不是我為他做的那點小事。有很長一段時間，我一直苦思不得其解。然後突然間，我懂了。那眼神代表著：他知道我們一樣聰明；我們都是自身時代的歷史學家。我們都知道事情是怎麼兜在一起的。

對我倆而言，這些知識裡同時有著驕傲與悲傷。正因如此，我才會在他眼中捕捉到那種既閃亮又安慰的表情。那是一位說故事者看著另一位說故事者的眼神。他不會讀我正在寫的這些東西。他坐在廚房一角，狗餵飽了，就寢前有時會說點什麼。他睡得很早，喝完當天的最後一杯咖啡就上床。他說故事時，我很少在場，而且除非他特意說給我聽，否則我也不可能聽懂，因為他說的是方言。然而，那種共謀的關係始終存在著。

我從不認為寫作是一種專業。寫作是一項個別而獨立的活動，不可

能有資深等級之分。幸運的是，任何人都可以寫作。不管促使我拿筆寫下某件事情的動機為何，是出於政治或只為個人，從我拿筆書寫的那一刻起，書寫就變成一場為經驗賦予意義的奮鬥。每項專業都有其特長，也有其專屬領域。但書寫就我所知，是沒有疆界的。書寫的行為無他，無非是趨近於所書寫的那項經驗，就像閱讀書寫文本的行為是一種相對應的趨近——我希望是如此。

然而，趨近經驗並不像趨近一棟房子。經驗連續而無可分割，至少會延續一輩子，甚至好幾世。我從不覺得我的經驗完全屬於我個人，對我而言，那常常像是在我之前就已存在。經驗把自己層層摺疊，透過希望或恐懼的指示物往前或往後訴說自身，並藉由語言起始處的隱喻，不斷比較異與同、大與小、近與遠。因此，趨近某一特定經驗時刻的行動，同時牽涉到仔細綿密的查檢（貼近）與進行連結的能力（距離）。書寫動作像是一只羽毛球：一再地趨近、後退；反覆地貼靠、拉開。不同的是，經驗並非綁縛在靜態的拍框中。隨著書寫動作不斷重複，它與經驗的距離會愈拉愈近、愈親愈密。最後，若是幸運的話，意義將會是這場親暱的結晶。

對那位用口語敘述的老人而言，他的故事有更明確的意義，卻同樣神祕難解，甚至是某種公開的謎。請容我解釋如下。

所有村莊都有它們的故事。過往的故事，甚至是遠古的故事。我曾和另一位七十歲的朋友在山中行走，當我們來到某座高崖的山腳下時，他告訴我，有個年輕女孩如何從那裡墜崖身亡，那時，崖上的夏日牧場

正在製作乾草堆。是大戰前的事嗎？我問。是差不多1800年（我沒打錯字）的事，他說。他還說了同一天的其他故事。某天發生的故事，多半在當天結束之前就會由某人講述出去。那些故事都是事實，有的是親眼所見，有的是從別人那裡聽來。所謂的**村里八卦**，就是以彼此一輩子的熟悉度，對當日流傳的事件、遭遇所做的最犀利觀察。有時，故事裡會夾帶某種道德裁判，但這裁判不論公不公正，都是局部性的：村人在談論**這整起**故事時，總是帶有某種寬容，因為故事中的人物，也正是與說故事者和聽眾生活在一起的人物。

談論這類故事很少是為了推崇或譴責，反倒像是在證明，這世界永遠有某些讓人小小驚喜的可能性。雖然故事的內容都是些日常事件，但其中總有些謎團。那個做起事來一絲不苟的C，怎麼會弄翻他的乾草車？那個L怎麼有辦法事事騙過她的愛人J？而那個平常對誰的事都一清二楚的J，又怎麼老讓自己被她騙？

故事引誘人發表評論。即便所有人都不表意見，那也是一種評論。評論有可能是惡意的或刻薄的，不過，倘若真是如此，那類評論本身也會變成故事，也就是說，也會反過來變成被評論的對象。為什麼F從不放過任何一個可以詛咒他老弟的機會？更常見的是，故事裡的評論是刻意加進去的，做為評論者個人對於這存在之謎的回應。每則故事都允許每個人從中定義自己。

這些故事，事實上是日常、親密的口述歷史，它們的功能是為了讓整個村莊定義它自身。除了物質與地理上的屬性之外，一座村莊的生

命，就是它內部的社會與個人關係的總合，加上它與其餘世界之間的社會和經濟關聯（通常是被壓迫的）。但我們也可以說某些大城鎮的生命也和這類似。甚至某些都市亦然。村莊生命的獨特之處在於，它的生命同時也是**它的真實肖像**：一種集體共有的肖像，每個人都被畫在其中，每個人也都畫了別人，而這，只有在人人彼此認識的環境中才有可能。就像仿羅馬式教堂的柱頭雕刻，在顯現的內容與如何被顯現之間，有一種精神上的同一性──彷彿被雕刻的東西同時也是雕刻者。村莊的自畫像不是以石頭刻鑿，而是由語言、談論和記憶所建構：由輿論、故事、目擊報導、傳說、評論和謠言綴畫而成。而且，那是一幅綿延不絕的長卷；描繪的動作不曾止息。

直到非常晚近為止，村莊和農民可以用來定義自身的材料，就只有他們的口語。除了勞動的物質成果之外，村莊的自畫像是唯一可以反映他們存在意義的東西。因為沒有其他人其他事承認這樣的意義。少了這類自畫像，以及構成其原料的「八卦」，村莊很難不懷疑自身的存在。每則故事以及每個可以證明該故事曾被**親眼目睹**的評論，都是畫像的一部分，也都確認了村莊的存在。

與大多數畫像不同的是，這張連綿不絕的畫卷極其寫實、通俗而不做作。農民和其他人一樣需要正式的禮節，甚至因為生命無常的關係，而比其他人更重視，這類禮節可以在典禮和儀式中清楚看見。但是在描畫他們的共同畫像時，他們一點也不拘泥，因為這樣的通俗性更接近真實，真實是：典禮和儀式只能控制人生的一小部分。所有婚禮都相似但

每場婚姻皆不同。每個人都會死，但我們獨自哀悼。這就是真實。

　　在村莊裡，每個人為人所知的那一面和不為人知的那一面，其實差別有限。或許有些藏得很好的祕密，但欺騙的情事非常罕見，因為不可能。因此，村莊裡很少有窺人隱私的好奇，因為沒什麼必要。窺探式的好奇是城裡門房的特色，他們可以藉由告訴甲他所不知道的乙，而得到一些小權力或一點小報償。但是在村莊裡，這些甲都知道了。也因此，村莊裡沒什麼表演空間存在：農民不玩都市人那種**角色扮演**的遊戲。

　　這不是因為農民比較「單純」或比較誠實或沒有心機，純粹是由於某人不為人知的那一面和眾所皆知的那一面，中間幾乎沒什麼空間存在，而這樣的空間，正是所有表演不可或缺的要件。如果農民要玩，他們會玩真的玩笑。比方說，有四個人在禮拜天早上做彌撒的時候，把村裡所有清潔用的獨輪手推車一一從廄房中推出來，在教堂門口排成一列，讓每個做完禮拜出來的人，不得不從一堆手推車中找出自己的那台，然後一身盛裝地推著它穿過大街！正因如此，村莊那幅綿延不絕的自畫像總是充滿尖酸、坦率，甚至有些誇大的筆觸，但很少看到理想化或偽善的痕跡。偽善與理想化把問題閉鎖起來，寫實主義則任它們昭昭在目，這就是重點所在。

　　寫實主義有兩種面貌。專業的和傳統的。專業的寫實主義往往是一種有自覺的政治手段，也是如我這般的藝術家和作者經常採用的手法；目的是要打破統治意識形態中的黑盒子，統治意識形態通常是用來不斷曲解或否認現實中的某些面向。傳統寫實主義則更像是一種科學而非政

治，其起源永遠是通俗的。它用豐富的經驗知識打破沙鍋、追根究柢。怎麼會……？和科學不同的是，它可以忍受沒有答案。但無法對問題視而不見，因為它的經驗強大到無法忽視問題的存在。

和一般的說法相反，農民其實對村莊以外的世界很有興趣。但農民一旦有機會移動，他往往也就不再是農民了。他無可選擇必須固著在某個地方。在他概念形成的那一刻，他的位置就是設定好了。因此，倘若他認為自己的村莊是這個世界的中心，那其實和鄉土主義無關，比較是一種現象學的真實。他的世界有個中心（我的沒有）。他相信發生在村莊裡的事就是典型的人類經驗。如果從技術或結構的角度來詮釋，這種信仰只能以幼稚形容。但他是用人這個物種的角度做詮釋。吸引他的東西是各種人類性格的類型學，以及所有人的共同命運：生與死。在這般由最開放、最普遍且永遠沒有完整解答的問題所構成的背景襯托下，這幅村莊自畫像的前景顯得極其特別。那個公開的謎，就存在其中。

老先生知道我懂，和他一樣，清清楚楚。

在異國城市的邊緣
On the edge of a foreign city

1972

I

它叫文藝復興咖啡吧（Café de la Renaissance）。位在大卡車行經路線上，距離火車平交道不遠。裡面看起來一點也不像酒吧。真的沒有吧台。它只是一個叫做咖啡吧的小客廳。酒就擱在放藥品的小邊櫥裡，也不過六瓶左右。三男一女坐在一張桌子上玩牌——柏洛特牌（belote）[1]。年紀最大的男子站起來招呼我們。他有張狂熱分子的臉孔——一張冉森派（Jansenist）[2]的臉：一張了解這個世界的虛無及其道理的臉。他領著我們到另一張桌子，並把大理石桌面擦了一下。整家店髒兮兮的——大概有好幾個星期沒掃過也沒碰過，除了最後面他們玩牌的那個角落，那裡有扇門通往廚房。那個角落有種家常的舒適感，至於四碼之外的我們這兒，則像是某種戶外倉庫，堆滿了上一任房客的廢棄物。我們的隔壁

1 流行於法國的一種計分牌戲，四人進行，兩兩一組，使用三十二張紙牌（去掉標準撲克牌裡四種花色的二至六）。

2 指十七世紀上半葉興起於法國並流行於全歐洲的基督教改革派別，以荷蘭宗教改革家冉森（Cornelis Jansen）得名。冉森派相信原罪說，主張返回簡樸的福音生活，並強調道德原則的嚴格運用。

桌上，有一把撐開的黑傘，破爛不堪。一輛腳踏車靠在桌旁。後面的牆上釘了幾張明信片和地中海某處海灘的快照。全都被歲月染成馬鈴薯般的黃色。我們後方有只大木櫥，門上釘了一隻隻蝴蝶。蝴蝶的翅膀磨損嚴重，有些地方可以整個看透，就像可以從雨傘後面看過去那樣。

我們點了紅酒，拿出自己的麵包和香腸吃著。有著冉森派臉龐的老闆將我們的酒送來後，馬上趕回他的牌局。我們看著他們玩。打牌的包括老闆，另一個看起來像是老闆弟弟的老男人，一名年輕男子和一名年輕女孩。他們玩得很專心：眼睛盯著牌看，偶爾啪的一聲把牌打到桌上——那聲音帶有鐘槌敲打在公共報時器上的權威性。不過，他們玩得不慍不火，沒什麼壞情緒。他們也沒喝酒。過了一會兒，那位弟弟站起身，一名婦人從廚房進來，在圍裙上擦了擦手，接替他的位置坐下來。兩個小孩跟在她後面出來，在街門前蹦蹦跳跳。打牌四人的對話都只跟牌有關。他們沒直接賭錢，而是用籌碼。看著他們，有種感覺愈來愈強烈，彷彿我們正看著四個人的背影從橋梁護欄上彎下去，凝視著我們看不見的一條河、一艘船和一群魚。其實我們可以瞧見他們的臉，但他們的臉上除了專注之外，沒透露任何東西。我們看不見的，是他們的牌。

一名老婦人從廚房出來，朝玩牌者點頭笑著，一臉讚許。注意到我們之後，她走了過來，希望我們用餐愉快。然後她說：「能吃就是福，就像一切又恢復正常。」她走了回去，在老闆身後站了一會兒，看著他手中的牌。她再次充滿讚許地點了點頭——彷彿她已經從護欄上看到一艘金色三桅帆船通過。

　　玩牌者背後的牆上，有張地區巴士的時刻表。那是屋子裡最嶄新也最明亮的一樣東西。但店裡沒有時鐘，稍後我向老闆詢問時間時，他得走到外面向隔壁又隔壁的另一家咖啡店打聽。

　　那四人繼續玩牌。每個人都可以看到這世上沒其他人可以看到的東西──自己的牌。世界對此毫不在意，但另外三人可不同，他們知道發到自己手上的每一張牌的重要性。如此這般的利害關聯和專注投入，產生了某種依賴關係；每個人都在某種程度上控制了其他人，直到這手牌結束，直到宣布勝利者，直到勝利者的歡呼終結。他們因此建立了一種比世上現存所有機制更公正的公平。也因此，他們能接受紙牌最極致的要求，用紙牌來證明他們行為與意志的純粹性。他們所遵循的法則，如同無政府主義者的法則，是暴力和絕對，而且比日常世界中所存在的任何東西更貼近他們自身的理解和渴望。每一張打出的牌，都在侵蝕這世界的威權。這就是我們正在注視的共謀關係。我們也很可能加入其中。

2

　　聖約翰大教堂外面停了多部轎車與兩輛巴士：男人穿著他們的長袖襯衫。那是牛角麵包加了比較多奶油的星期日早晨。

　　教堂裡擁擠不堪。椅子悉數坐盡，廊道站滿人群。如此這般的教堂盛況，在這個國家實屬罕見。不過，待我們朝教士逐步接近，答案也跟著明朗起來。教堂中央被信眾排成的三面人牆以及鋪了地毯通往祭壇的

台階團團圍住，裡面站了一百位全身純白的少女。白長裙、白手套、白頭紗，全都一塵不染、一絲不縐。在這一百個女孩家裡，想必有一百支熨斗還正溫熱著。

　　女孩們介於十一到十三歲。身上的白衣襯得臉龐像栗子的顏色。她們被夾在與神父的教義問答，以及雙親和監護人的凝視之間。雙親和監護人站在圍觀信眾的第一列，注視著她們的一舉一動。在這般包圍下，她們看起來很寂靜，而且，由於放棄了獨立行動的自由，顯得很平和。

　　這有點像是看著熟睡中的孩子。觀看者捕捉到的是一種虛假的天真。假如你看得夠仔細，你就能分辨出各種不同程度的睡意。有的只是假睡，十根腳趾在白鞋裡動個不停，直到她們可以和同伴一吐為快為止。她們用眼角餘光觀察到那位寡婦的奇異舉止，她一邊注視著姪女，一邊不斷用纖細雙手把臀部的黑裙拉平——一分鐘高達三十次。

　　有些人很在意自己那一身打扮，意識到自己那身白服吸引了周圍所有人的目光，甚至開始做起結婚之夢。

　　有些人在散發純潔光芒的誓詞領受者前方，感覺到自己的不潔，在這些人臉上，有一種至高無上的幸福——彷彿正看著遙遠的一只白帆，遠到看不清船身。

　　有個女孩比多數同伴高一些，站在離我們最近的地方。她有一道鷹勾鼻，一雙黝黑的大眼睛。她的頭紗又挺又捲，宛如一方亞麻餐巾。也許她的家庭比其他人富裕一些。她既驕傲又鎮靜——彷彿即便在沉睡之中，她也能保持自己決定的姿勢，分毫不差。對她而言，她正在領受的

這次宗教經驗，是她個人生涯規劃的一部分。那不是誘惑。那是長時間有步驟的投入。但這絲毫無損於她的熱情。所有該由她完成的事，都會在她選擇的路途上完成。她永遠做好準備，不讓任何災難發生，不讓她的願望和決定出現意外，她的人生頂多是吸引狙擊手目光的一場運動。

西側門口賣彩券的男子，坐在桌後讀著報紙。

女孩們應答的聲音宛如白鴿。

那些硬擠到最靠近女孩周圍的媽媽們，必須強忍住想伸手去觸碰女兒的衝動。想伸手幫她們撫撫裙子、拉拉袖口……但這些都是藉口。她們想這麼做，是渴盼分享自己的記憶。她們想在這樣一個時刻伸手摸摸女兒，並非女兒們需要協助，而是因為她們想讓女兒知道，二十年前，她們也曾一身純白地領受過堅信禮[3]。

男人們站在後頭：彷彿靠近女孩們的程度是與懷疑主義的程度成反比。他們看著典禮進行。有一、兩個不時瞥瞥手表。身旁高聳筆直的壁柱，襯得他們全像侏儒。典禮結束，他們會上咖啡館或餐廳慶祝。這晚，有些人會去打保齡球。懷疑主義很多都摻雜著精打細算。假使他們的女兒被教會領受能為她們提供更好的保護，那麼，他們當然樂意見到這終將來臨的一刻——她們的堅信禮。謹慎填滿了他們的靈魂。

3 基督教的一種儀式，通常在十三歲時舉行，堅信禮是要強調教徒的使命感，以及為基督做見證的意識，施行堅信禮後，才能成為正式的教徒。

3

吧台後面有三個義大利人，全部穿著白襯衫，還有黑領結——沒穿

外套，因為很熱。老闆叫安杰洛。從街上就可聽到六台自動點唱機所傳出的不同音樂。男人們在街上溜達，多數是中產階級，正從店裡或辦公室返家。女孩們下樓開始工作，挨著吧台各就各位。咖啡館與咖啡館中間的櫥窗裡，掛滿廉價花俏的男裝——牛仔褲、皮帶、塑膠夾克、牛仔帽。還有一、兩家熟食舖在櫥窗裡擺著香腸——香腸、小黃瓜和燻魚。全是些味道強烈的食物，即便在你吞了一肚子的酒和香菸之後，還是吃得出來。這些食物的皮都是皺的。

她坐在吧台的一張凳子上。渾圓肥胖，但還是有種令人急切的美。寬臉、厚唇。和她一塊的，是個巴基斯坦中年商人，一身昂貴西裝。他的一隻手緊插在她的雙膝之間。他喝太多，她不斷勸他別再喝了，小心喝掛。其他時候，他們聊著食物，聊著為什麼牛肉比雞肉好。

附近的常客陸續擁入酒吧，但她從頭到尾拒絕理會他們，依然把全副心神貫注在這個從喀拉蚩來的男人身上。偶爾，她會快速掃描一下酒吧，掌握情況。來自喀拉蚩的男人戴了一只很大的金戒指，正開始跟她談起他的小孩。

突然，有個很瘦很瘦的年輕人從街上晃了進來，而這，顯然讓安杰洛很不高興。他穿了條白長褲，皮帶繫在背後。他把一隻手攔在她渾圓的裸肩上。她看起來很驚訝，但隨即給了他一個暗示性的微笑。她跟來自喀拉蚩的男人介紹，說他是她弟弟。來自喀拉蚩的男人挪了一下位置，把他倆中間的圓凳讓給她弟弟。他把圓凳稍稍往後拉，坐了下來，這樣，另外兩人還是可以坐在能夠碰觸到彼此的距離內。然後，他拿起

雜誌，開始翻閱。從喀拉蚩男人的位置看過來，年輕男人的臉被雜誌遮住，只能看到拿著書的手，還有那竹竿似的雙腿介在他和女孩之間。

來自喀拉蚩的男人注意到她弟弟戴著戒指，肯定是結婚了。她本來想混過去，但沒辦法。不，他沒結婚，她解釋著，他戴戒指是因他是個大情聖。他沒抬頭，繼續埋在雜誌裡。巴基斯坦人又點了一杯威士忌，倒進啤酒裡。你得吃點東西，她說。她又說，他的臉是她見過最俊俏的。他只能吃雞肉，他回答，但這裡沒有雞肉。他們可以特別服務，幫你叫外送，她說。不，他說，他不想要特別待遇。然後，她再次將手擱在他手上，他緊緊握住，盯著包住她大腿的渾圓絲襪。

不然，你一定要吃點乾牛肉，她說。那是什麼？他問。非常非常好吃喔！她說。她弟弟把雜誌放下，用力點頭。她請安杰洛給她一份格宋牛肉（Viande des Grisons）[4]。

牛肉送來時，年輕男人站起身。請，他一邊說一邊靠向吧台。她告訴喀拉蚩男人，她弟弟想為他服務。年輕男人拿起附在盤邊的檸檬片，在薄如紙張的紅棕色肉片上擠了幾滴。接著，他拿起和熱水瓶一般大小的木製胡椒研磨罐，彎下身子，一副為了這件苦差事使出渾身力氣，搖動他的細瘦肩臂將胡椒灑在這個老男人的肉片上。

4 瑞士格宋區的名產，將牛肉塊自然風乾一至兩年，薄切食用。

4

從市中心開車約一小時，我們來到山裡。山高一千八百公尺。低

漥處像補釘似的殘留著小塊冰雪，孩童拿橡膠墊當雪橇在上面滑來滑去——即便6月依然如此。

山的坡度平緩、安全。不要趕，慢慢走，即使上了年紀的夫妻，也能爬到山頂端。

今天是星期日，山裡肯定有個三千人吧！

路的盡頭在距離山頂數百公尺的地方。潮濕的草地上停了汽車和一輛巴士，那是每年好幾個月冰封在雪線之下的草地特有的潮濕。在人車離去的入夜時分，這座山丘看起來就像其他任何山丘。沒有涼亭，沒有垃圾筒。只有這片拜冰雪之賜的獨特草地。

除了山頂有些岩石裸露，其餘地方盡是草地，草地上開著山陵之花：龍膽、山金車、山銀蓮——以及數不清的黃水仙。

從任何方向都能爬上這座山，但有一條最輕鬆的步道。步道上山客不絕：情侶夫妻、背小孩的父親、祖父母、小學生。很多人光著赤腳。由下往上望，上坡下坡的行進隊伍宛若某種與天堂進行交流的中世紀景象，尤其是從山上下來的人，幾乎都抱著一大把金色花心白色花瓣的黃水仙。

從山頂可以俯瞰一望無際的地平線。岩石參天，它們共同的藍抵銷掉一切差異。

朝南邊遠眺，密密耕種的平原歷歷在目，青梅的顏色。好一幅原型初始的景象。死亡墓地的反面。

一朵白雲的影子穿越過平原。影子所到之處，青梅的綠換上了月桂

葉的綠。

　　由數百個分散團體組成的群眾，輕鬆而自在。彷彿這座山脈是他們共同的祖先。

5

　　今天，有兩名男子死命想把一個女人塞進一輛計程車裡，但她拒絕彎腰，怎麼也進不了車門。那兩名相當體面的中年男子，以堅決凜然的態度對抗圍觀群眾的懷疑目光。接著，那女人開始喊叫。我一個字也沒聽懂。但她喊叫的模樣，像是她相信，在對街，也就是在我附近的某處，有某個人了解她正遭受怎樣的苦難，知道她不想被塞進車裡帶到別的地方。經過幾分鐘的角力，那兩個男人放棄了：沒辦法把她塞進車門。於是，他們帶她回去，在他們拖著她走回原本的藥房時，她屈著雙膝一路嘶喊──她是個只有五呎四吋高的女人。在店裡，她還是掙扎不休，其中一名男子必須用背抵住玻璃門以免她跑出去。看起來好像是藥劑師正在想辦法幫助他們讓她鎮定下來。計程車的車門依然開著，司機等在裡面。由於那名男子背抵著玻璃門，沒有顧客能進到店裡。我從櫥窗往內看。裡面有擺著各色藥品的架子。還有一個意志堅強的女人，只讓她想做的事情發生，抗拒一切她不想要的。介於架子和女人之間，是男人，猶豫無措。

飲食者與飲食

The eaters and the eaten

1976

「消費社會」（the consumer society）這個經常被當成新興現象般大肆討論的名詞，至少在一百年前就已開始，是經濟和科技發展的自然結果。消費主義是十九世紀布爾喬亞文化的固有本質。消費滿足文化和經濟需求。這種需求的本質，可以從最直接又最簡單的消費形式得到最清楚的答案：吃。

布爾喬亞階級如何處理他們的食物？假使我們把這個問題獨立出來界定清楚，那麼當它和其他拉里拉雜的東西混在一起時，我們就有辦法認出它來。

由於民族和歷史的差異，這個問題可以搞得非常複雜。法國布爾喬亞對食物的看法和英國不同。德國市長坐在餐桌前的態度和希臘市長有異。羅馬盛行的餐宴也無法照搬到哥本哈根。特洛普（Anthony Trollope）[1] 和巴爾札克（Honoré Balzac）筆下的許多飲食習慣和禮儀，

1 1815–1882，英國維多利亞時代最著名的小說家之一，他以英國鄉村生活為題材的「巴塞特郡」（Barchester）系列小說，詳細勾畫出貴族、牧師以及社會各階層的生活習慣。

在現實世界已不復可見。

然而，如果我們拿布爾喬亞的飲食態度和同一地理區域內與之恰成對比的農民階級的飲食態度相比較，便可從中看出一個大致的輪廓。工人階級的飲食習慣和另外兩個階級比起來，並沒那麼傳統，因為他們很容易受到經濟波動的影響。

以世界的整體情況而言，布爾喬亞和農民之間的最大差別，主要是和貧富之間的殘酷對比有關。足以引發戰爭的懸殊對比。但是，針對本文所探討的這個主題，兩者的差別並非吃不飽與吃太飽，而是兩者傳統上對於食物價值、用餐意義和飲食行為的不同看法。

首先值得注意的是，布爾喬亞對於飲食的矛盾看法。一方面，用餐在布爾喬亞的生活當中，是一件正式且具有象徵意義的重要事件。但另一方面，布爾喬亞男性又認為討論飲食是件無聊瑣碎的事。比方說，在他們眼中，我這篇文章根本不可能有任何嚴肅意義，如果我過於當真，只是在自吹自擂罷了。食譜是暢銷書沒錯，大多數報紙也都有美食專欄。但他們多半把那些內容當成打發時間的消遣裝飾，而且是屬於女人的領域。布爾喬亞並不認為飲食行為是人生的基本大事。

正餐。對農民而言，正餐通常是午餐；對布爾喬亞，則多半是晚餐。這項差別的現實原因非常清楚，無須在此多言。重要的是，農民的正餐是在白日中午，四周圍繞著工作。如果把一天比做人體，從腳部開始，那麼農民的正餐是落在胃的位置。布爾喬亞的正餐則是在工作結束之際，代表從白天轉換到夜晚。它接近頭的位置，接近夢的所在。

在農民的餐桌上，餐具、食物和吃東西的人，三者之間關係親密；餐具與食物的使用和處理，也被賦予某種價值。每個人都有自己的刀子，很可能是從自己的囊袋中取出。多半是舊刀子，但好用又銳利，除了吃飯之外還有許多其他用途。無論何時，只要情況允許，通常是一個盤子用到底，這道菜吃完用麵包抹乾淨，繼續裝下一道菜。食物和飲料擺在所有人面前，由每個人取用自己的那份。例如：他把麵包拿過來，朝自己切下一片，然後傳給下一個人。乳酪或香腸也類似。取用行為、取用者和食物之間的關係，流暢而自然。只有最小程度的區分。

在布爾喬亞的餐桌上，每樣東西都分得清清楚楚，不可隨意觸碰。每道菜餚都有專屬的刀叉和盤子。一般而言，盤子不會「吃」乾淨——因為「吃」和「清潔」是截然不同的行為。每個用餐者（或僕人）捧著大盤讓另一個人自行取用。膳食是一道道各自獨立且不可觸碰的禮物。

對農民而言，所有的食物都代表勞動的成果。也許是出自他和家人的勞動，也許不是，但就算不是，那也是用他自己的勞動直接交換來的。因為食物代表體力勞動，因此食用者的身體已經「知道」那食物是要給人吃的。（農民最初之所以抗拒食用任何「外來」食物，原因之一，是因為他們不清楚那是怎麼做出來的。）他們沒想過要從食物那裡得到驚喜——除了偶爾出乎意料的好品質。食物對他就像自己的身體一樣熟悉。食物在他身上產生的作用，正是先前他的身體（勞力）在食物身上產生之作用的延續。他用餐的房間，也就是烹調食物的房間。

在布爾喬亞這邊，食物不是用他自身的勞動直接交換來的。（自家

種植之蔬菜的優良品質變得很罕見。）食物是他買來的商品。餐點，即便是在家裡烹煮的餐點，也是透過現金交易買來的。這個買來的東西在一個特殊的房間裡傳遞：餐室或餐廳。這房間沒有其他用途。它總是至少有兩扇門或兩個入口。一扇連結他的日常起居，走進這道門的目的就是為了吃東西。另一扇通往廚房，食物從這扇門端進來，吃不完的東西從這扇門撤走。也就是說，在這間餐室裡，食物從它自身的製作中抽離，也從他日常活動的「真實」世界中抽離。這兩扇門後面各自藏著祕密：廚房之門後面是配方的祕密；另一扇門後面則是不可在餐桌上討論的專業祕密或私人祕密。

　　抽離的、框架的、隔絕的，吃東西的人和被吃的東西組成了一段孤立的時刻。這段時刻得憑空創造出自己的內容。那內容往往是劇場性的：餐桌的擺飾和桌上的銀器、玻璃、亞麻、瓷器等等；燈光；相對正式的服裝；客人來時費心安排的座位；繁縟的餐桌禮儀；正式的服務；每道菜（每一幕）之間的桌景（布景）變化；以及最後，一起離開劇場去另一個比較分散、比較不正式的地方。

　　對農民而言，食物代表工作完成，因此也代表休息。勞動的果實不只是「果實」，還包括時間，從工作中抽出時間來吃東西。除了節慶之外，農民喜歡在餐桌上享受飲食的鎮靜作用。讓胃口安靜下來，得到滿足。

　　在布爾喬亞這邊，飲食這場大戲可不能平靜無聲，他要的是刺激。劇場式的用餐環境經常誘使家人在用餐時上演家庭大戲。典型的伊底帕

斯戲碼照理說應該發生在臥房，但事實不然，往往都是在餐桌上演。餐廳是布爾喬亞家族成員以公共偽裝身分展現自我的聚會所，以高度形式化的舉止爭權奪利。不過，最理想的布爾喬亞戲劇是娛樂款待。使用「款待」一字，意味在這裡，邀請客人是一件重要的事。然而娛樂款待總甩不開它的反面大敵，也就是無聊。無聊在孤立隔絕的餐廳裡生根盤據。因此，晚餐話題總是刻意強調機智和口才。不過無聊的幽靈依然纏繞不去。

布爾喬亞吃太多了，尤其是肉。這或許可以從身心現象來解釋，亦即他那高度發達的競爭感，逼迫他用蛋白質這種能量來保護自己。（一如他的小孩用糖果來保護自己免於冰冷無情。）不過，文化的解釋同樣重要。如果膳食的規模**豪華豐盛**，讓所有吃飯的人都能分享其成就，那麼無聊就比較難以作祟。不過就本質而言，大家分享的並非廚藝的成就，而是財富的成就。財富從自然那裡取得了一份切結書，保證過度生產和無限增加是合乎自然的行為。豐富、大量而浪費的食物，正是財富的**自然狀態**。

在十九世紀的英格蘭，早餐吃的是松雞、羊肉和麥片粥，晚餐則是三種肉和兩道魚，重點在於量，那是他們榨取自然的數學證據。

今日，隨著運輸與冷凍技術的現代化，匆忙快速的生活步調，以及使用「僕人」的方式不同，展現成就排場的方法也跟著改變了。過了季節還能拿到的食物，以及來自世界各地的佳餚，才是最多采、最奇特的。於是乎，我們會在餐桌上看到，中國烤鴨旁擺著韃靼牛排和法式紅

酒燉牛肉。今日的切結書不只來自自然界，也不只和數量有關。它還來自歷史，藉此證明財富如何統一了這個世界。

羅馬人在追求「宴飲之樂」時，利用催吐劑把口腔與胃部分離開來。布爾喬亞則把吃東西這項行為與身體脫離開來，彷彿吃東西最主要的功能，是可以變成一種令人稱羨的社會權利。吃蘆筍這項行為並非我很高興地吃著蘆筍，而是我們**可以**在此時此地吃蘆筍。典型的布爾喬亞膳食對每位用餐者而言，是一道道各自獨立的禮物，每一道都該帶來驚喜，但每一道所傳遞的訊息卻都一樣：**為這個提供你飲食的世界開懷歡慶。**

對農民而言，日常飲食與節慶盛宴的差別非常明顯，對布爾喬亞則不然。（正因如此，我上面所描寫的內容，有部分對布爾喬亞而言也近似盛宴。）農民平常吃的東西和吃東西的方式，就是他日常生活的延續。日復一日、周而復始的生活。重複循環的三餐，就像輪迴不已的季節，也確實和季節息息相關。因為他吃的都是在地性的食物、季節性的食物。食材的種類、烹煮的方法以及菜色的變化，也就是他年復一年的人生寫照。對吃東西感到無聊，就是對生命感到無聊。的確有人如此，但只限於那些極端痛苦之人。至於大大小小的盛宴，則是為了記錄生命中的特殊時刻，或無法重複的大事。

布爾喬亞的盛宴往往是社會意義高於時間意義。主要是為了實現某種社會需求，而非為了刻記某段時日。

對農民而言，節慶總是由吃喝揭開序幕。因為為慶典所準備的飲

食，都是只有在這類場合才能吃到的罕見佳餚。所有慶典都經過長年準備，即便是臨時舉行的盛宴，也必定會有一些久已備好的食物。節慶就是消費超出日常生活所需的生產和儲蓄，把這些剩餘的部分擠出一些大肆用掉。於是這類盛宴具有雙重的慶祝意義，一方面慶祝這個特殊的時節或大事，另一方面也慶祝剩餘本身。還有它的悠閒、它的慷慨，以及伴隨而來的高昂精神。

在布爾喬亞這邊，節慶盛宴則是額外的花費。節慶食物和日常三餐的差別在於，前者花費的金錢較多。布爾喬亞無法體會真正慶賀剩餘的感覺，因為他永遠不會有剩餘的金錢。

以上種種比較的目的，並不是為了美化農民。農民的態度多半是**保守的**（就這個字最嚴格的定義而言）。至少直到晚近為止，導致農民保守主義的種種物質現實，依然深深阻礙了農民，讓他無法了解現代世界的政治現實。這類現實的創造者正是布爾喬亞。布爾喬亞一度統治著他所創造出來的這個世界，至今仍是某種程度的主人。

我試圖藉由飲食行為比較兩種不同的獲取模式和擁有模式。如果仔細比較上述種種差異，你將發現，農民的飲食之道是集中在飲食行為本身，以及所吃的食物之上；是向心性的，也是物質性的。布爾喬亞的飲食之道則是集中在奇觀、禮儀和排場之上；是離心性的，和文化性的。前者可以在滿足中自我完成，後者則永遠無法完成，永遠都會有無法饜足的新胃口等待填滿。

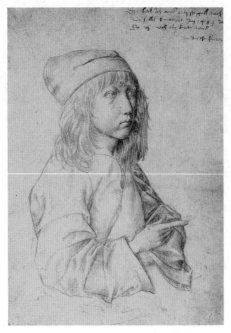

杜勒銀筆自畫像

杜勒：一幅藝術家的畫像

Dürer: a portrait of the artist

1971

杜勒誕生於1471年5月21日的紐倫堡（Nuremberg），距今已五百餘年。五百年的時間可以說長也可以說短，端視不同人的角度和心情。覺得五百年不過白駒過隙者，似乎有可能理解杜勒，也比較容易和他進行一場想像中的對話。反之，覺得五百年久遠漫長者，杜勒生存的世界以及杜勒對那個世界的看法，就顯得遙遠而隔膜，也因此沒有對話的可能。

杜勒是第一個著魔於自身形象的畫家。在他之前，沒任何畫家畫過這麼多自畫像。他最早期的作品之一，就是他十三歲的銀筆自畫像。那幅畫像證明了他是位天才──也顯示出他發現自己的外貌令人吃驚且難以忘懷。令人吃驚的原因之一，或許是他清楚意識到自己的絕頂天資。他的所有自畫像都流露著驕傲。彷彿每一次他想在這些傑作中創造的元素之一，就是他從自己眼中觀察到的天才模樣。就這點而言，他的自畫

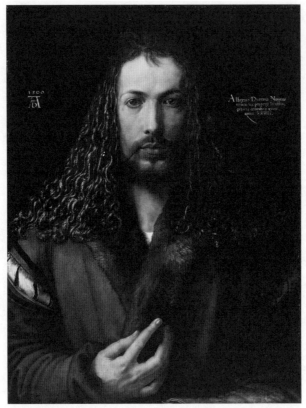

杜勒自畫像，慕尼黑

像恰恰是林布蘭自畫像的反例。

　　人為什麼想畫自己？原因很多，其中之一，就跟所有人都想擁有自己的畫像一樣。畫像是一種證據，一種或許可以比自己活得更久的證據，證明自己曾經活在這個世界上。他的模樣將藉此留下，而「模樣」（look）一詞所代表的兩種意義——他的外貌和他的凝視——也透露出

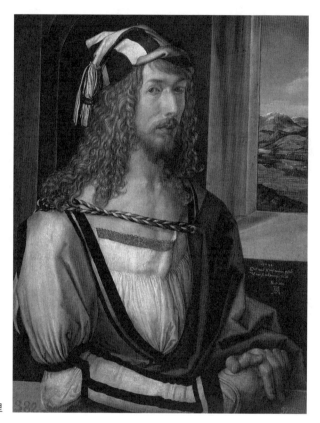

杜勒自畫像，馬德里

蘊藏在這個想法裡的迷思或謎團。他的模樣質問我們，是誰站在畫像前方，試圖去想像這位藝術家的生活。

當我回想起杜勒的這兩張自畫像時，一張在馬德里，一張在慕尼黑，我意識到我（以及其他數以千計的人）就是杜勒在四百八十五年前畫下這張畫時，心中所預設的那個想像的觀賞者（spectator）。但我同

時問我自己，我正寫下的這些文字，有多少能夠把這些文字當今的意義傳達給杜勒。我們是如此貼近他的臉龐、他的表情，貼近到很難相信他的經驗有一大部分必然是我們無法想像的。把杜勒放在正確的歷史位置和認出他自身的經驗是兩回事。對我而言，指出這點相當重要，因為我看到有太多人自信滿滿地輕率認定，杜勒的時代和我們的時代一脈相承，沒有斷裂。因為只要我們愈強調所謂的一脈相承，我們就愈容易以一種奇怪的方式，為他的天才暗自慶幸。

從相隔兩年的這兩張畫作中，可以清楚看出畫家是以截然不同的兩種心情在描繪同一個人物。如今收藏在馬德里普拉多美術館（Prado Museum）裡的第二幅自畫像，畫的是二十七歲的畫家，一身威尼斯朝臣的裝扮。他看起來自信、驕傲，幾乎像個王公貴族。畫中對於衣著的強調或許稍稍過度了些，比方說那雙戴了手套的手。溫雅軟帽下的那雙眼睛，流露出些許奇怪表情。這張畫像或許有一半表明了，杜勒是為某個他渴望獲得的新角色而盛裝打扮。這是他首次造訪義大利之後的第四年畫的。那次造訪他不但結識了畫家貝里尼（Giovanni Bellini），還發現了威尼斯畫派；他也首次理解到，一位心智獨立和受到社會敬重的畫家是何模樣。他的威尼斯衣著，以及透過窗戶看到的阿爾卑斯山景，在在說明了這張畫是在回溯他年輕時的威尼斯經驗。翻譯成白話文，這張畫像是在說：「我在威尼斯了解到自己的價值，我相信在日耳曼，這份價值也能得到承認。」自從他返回日耳曼後，便開始從薩克森選侯智者腓特烈（Frederick the Wise）那裡，得到好幾項重要委託案。日後，他

還將為麥克西米連皇帝（Emperor Maximilian）工作。

收藏在慕尼黑的那張自畫像，是1500年的作品。畫中的藝術家穿著樸素幽暗的外套站在黑色背景前。根據當時的繪畫習慣，他的姿勢、髮型、將外套拉緊的手，以及臉上的表情（或神聖的無表情），全都會讓人聯想起基督頭像圖。雖然沒有具體的證據，但杜勒似乎是有意做出這樣的類比，或至少，他希望觀賞者腦中會閃過這樣的念頭。

他的目的肯定不是為了褻瀆基督。他是位虔誠的教徒，雖然在某種程度上他接受文藝復興對科學與理性的態度，但他的宗教觀相當傳統。即便他後半生在道德和知識上非常崇拜路德（Martin Luther），但他本人始終無法與天主教會脫離關係。這張畫不能翻譯成：「我把自己當成基督。」正確的說法應該是：「我渴盼藉由我所知道的苦難來模擬基督。」

不過，跟第二張畫像比起來，這張帶有一點劇場的氣味。杜勒的自畫像沒有一張是以他本然的模樣出現，顯然，他無法接受那樣的自己。他總是想在畫中加入某些有別於自己或超越自己的東西。他唯一可以接受的與他自身有關的東西，是他的花體簽名，和先前的藝術家不同，他幾乎在每張作品裡都簽下自己的名字。當他凝視鏡中的自己時，他總會在其中看到其他可能的自我，並深深為之著迷。有時，那形象如同馬德里肖像般恣肆，有時，則如慕尼黑肖像般充滿不祥的預感。

有什麼原因可以解釋這兩件畫作的巨大差異呢？1500那年，日耳曼南部有無數人民相信，世界末日就將來臨。饑荒、瘟疫肆虐各方，還

有上帝派來懲罰世人的新天譴——梅毒。社會衝突日益劇烈，並很快引爆成農民戰爭。勞工與農人遠離家園，淪為遊民，四處覓食，復仇——等待救贖之日降臨，等待天譴之火燃遍大地，等待太陽殞落，等待天堂像手稿般捲起收好。

受到這種恐怖氛圍的感染，趨近死亡的想法終其一生緊緊糾纏著杜勒。正是在這樣的時代氣息之下，他創作出相對而言廣為流傳且深受歡迎的第一件木版畫系列，該系列的主題是「啟示錄」（Apocalypse）。

從這些作品的雕刻風格，更別提其中所傳遞的迫切訊息，便可再次證明杜勒的時代與我們相距有多遙遠。根據我們這個時代的分類，這些作品的風格極不協調，同時混雜了哥德、文藝復興和巴洛克的特質。從歷史的角度，我們認為他嫁接了一整個世紀的風格。但是對杜勒而言，面對即將來臨的歷史**終結**，以及他曾在威尼斯夢想過的文藝復興之「美」的渺茫，這些木版畫的風格必然是非常當下的反應，也必然是他的真實心聲。

然而，我懷疑是否有任何特定事件足以解釋這兩幅自畫像的差別。它們有可能畫於同年同月；它們彼此互補；它們共同形成了某種拱門，**矗**立在杜勒後期作品的前方。它們透露出一種進退兩難，一塊自我質疑的區域，他以藝術家的身分在其中創作。

杜勒的父親是位匈牙利金匠，住在紐倫堡商業中心。後來因為工作需要，他也成為稱職的製圖員和雕刻師。然而他不管在態度或懷抱上，都是一位中世紀的工匠。對於工作，他永遠只會問自己：「該怎麼

做？」沒有其他問題會干擾他。

　　在他兒子二十三歲那年，他兒子成了歐洲最遠離中世紀工匠心態的畫家。他相信藝術家必須去挖掘宇宙的祕密才能達到「美」的境界。藝術的首要問題是：「去哪裡？」──這也是真實旅行的首要問題（只要情況許可，他總是在旅行）。如果沒有去義大利，杜勒大概永遠無法領略這種獨立創新的感覺。然而弔詭的是，後來的他竟比任何一位義大利畫家都更獨立，理由正是因為他是個不具現代傳統的外人──日耳曼的傳統隸屬於過去，直到杜勒改變了這股傳統。他是第一位單打獨鬥的前衛派。

　　馬德里那幅肖像所表達的，就是這股獨立精神。但是他並未徹底擁抱這股獨立精神，而像是把它當成一種裝扮穿在身上，這或許說明了，他終究是他父親的兒子。他父親死於1502年，這件事對他打擊很大，他與父親一直很親近。他是否認為，他與父親的差異是某種命中注定的必然？或者是他自由選擇的結果，雖然他對這項選擇並無絕對把握？也許在不同的時刻，答案兩者皆是。馬德里的那幅肖像包含著些微的懷疑氣味。

　　他的獨立精神，加上他對藝術的態度，必定給了杜勒某種非比尋常的權力感。他再造自然的技藝超過先前的所有藝術家。他描繪物體的能耐簡直就是奇蹟──即便到了今天依然能這麼說（想想那些花卉和動物的水彩畫）。他常用 Konterfei 這個德文字來形容他的肖像畫，這個字強調的是，讓畫作**栩栩如生**的過程。

他將眼前或夢中所見之事物描繪下來，再次賦予生命的做法，是否和傳說中上帝創造世界以及世上萬物的過程有些類似？他或許曾經想過這問題。如果真是如此，那麼，促使他拿自己與上帝頭像做比較的原因，並非他感受到自己的美善，而是他意識到自己具有創造力。然而，儘管有這樣的創造力，他卻像受到詛咒般在這樣一個充滿苦難的世界裡生而為人，所有的創造力終歸徒然。他那張自比為基督的自畫像，畫的是一位站錯邊的創造者，一位無法在自我創造上插一手的創造者。

杜勒身為藝術家的獨立精神，時常和他那種半中世紀的宗教信仰產生衝突。這兩張自畫像便表達出這樣的矛盾。然而，這實在是一種非常抽象的說法。我們依舊無法進入杜勒的經驗。他曾經在一艘小船上航行六天，像個科學家般檢視一隻鯨魚的殘骸。但與此同時，他又對啟示錄裡的四騎士深信不疑。他認為路德是「神的工具」。那麼，當他凝視著鏡中的自己時，他究竟是如何提出又如何回答當我們凝視他所畫下的那張臉時，腦中所浮現的那個問題：「我到底是什麼的工具？」

史特拉斯堡之夜
One night in Strasbourg

1974

我去看了場電影。出來時，外頭又濕又冷。只見教堂尖塔伸入天際。

在大教堂和火車站之間，廉價餐廳與酒吧林立。我走進其中一家，吧台後方，有隻烏鴉關在籠裡，懸吊在酒瓶旁。那時，我正在構思一部電影的某個場景，並試著分析激情的本質。我把一些筆記寫在一本小學作業簿上，頁面是方格而非橫線。我是在某個鄉村小店買的。這會兒，我在史特拉斯堡的一家咖啡館裡，背對著暖爐，就著桌上的一杯蘭姆茶，開始閱讀先前寫下的東西：

所愛之人代表了自我的潛能。自我的行動潛能就是被所愛之人一再愛戀。主動被動在此可以互換。愛創造出求愛的空間。所愛之人的愛「完整了」愛人的愛，彷彿我們說的是一個動作而非兩個。

女侍坐下來吃晚餐。她有一頭麥稈色的長髮。

我們和所有非我們所愛之人，因為有太多共同之處而無法相愛。激情只限於獨一無二的對方。在激情中沒有友伴。但激情可以授與戀愛雙方同樣的自由。而他們分享這份如星光般寒冷的自由的經驗，可以在他們之間產生一種無可比擬的溫柔。每一次的欲望重燃，就重新建構了對方。

一名男子走進來，顯然是每晚報到的常客。六十歲上下。公務員。他上前和鳥籠裡的烏鴉聊天。他跟牠說的是鳥的語言。

第三者很難輕易看出對方的情態。而且，這些情態會在相愛之人的主觀關係裡不斷變化。每一次的新經驗，以及另一方所顯露的每一個新面向，都會重新界定對方的輪廓。這是一個不斷想像的過程。一旦過程中止，激情便不復存在。將所愛之人當成自我的全然對反，意味著相愛之人可結為一體。只要在一起，他們可以是任何，他們可以是一切。這就是激情對想像的許諾。因為這項許諾，想像無休無止地一再畫著對方的輪廓。

跟留著麥稈色頭髮的女侍結完帳後，我朝和烏鴉講話的那位常客點了點頭，開始往火車站走去。沒有星星。火車還要等二十分鐘。停止營

業的售票大廳裡，窩著三名男子。其中一名倚著售票櫃檯站著睡，頭部枕靠在一張羅亞爾河古堡的海報上。另一位坐在體重機的踏板上，頭埋在膝蓋裡睡著。踏板上的橡膠墊比地板暖和些。登錄了重量的體重機，因為沒人投幣，無法將體重印出，秤面上的兩道光線閃個不停，不斷要求一枚五十分硬幣。三人中最幸運的一個，背部緊貼著暖氣睡在地板上，那是大廳裡唯一的暖氣。一頂亮紅色的針織帽戴在頭上。兩隻鞋的鞋跟各有一個蛋杯大小的凹洞。他在睡夢中搔著肚子。

　　相愛之人將整個世界與他們融為一體。古今情詩的所有經典意象，全都支持這點。詩人之愛是由河流、森林、天空、礦物、桑蠶、星辰、青蛙、夜梟和月亮所「展現」。

睡在地板上的男子將膝蓋蜷向肚子。

詩歌表達了這種渴望「符應」的殷切，但這殷切的渴望是由激情所創造。激情渴望將世界包含在愛的行為裡。渴盼在大海中做愛，在天際間翱翔，在這座城市，在那片田野，在沙灘，以樹葉，以海鹽，以滑油，以果實，在雪中，等等，這些渴盼並不是為了尋求新刺激，而是為了表達這條不變的真理：這一切都與激情形影相隨。

戴紅帽的男子坐起身，手腳並用地站了起來。來自古堡的男子一言

不發的接收了他的位置，緊貼著暖氣。戴紅帽的男子朝出口走去，一邊
整理著滑落到屁股的褲子。他鬆開皮帶，拉出好幾件襯衫和一件內衣。
他的腹部、胸膛滿是刺青。他遠遠地朝我點了個頭走過來。他很胖，
皮膚看起來出乎意外的柔軟。身上的刺青是一對對做愛的男女，各種姿
勢都有：黑色的輪廓，紅色的性器官。布滿他腹部與兩脅的人物，擁擠
如米開朗基羅的《最後的審判》。那男人打了個寒顫。「你能指望什麼
呢？」他說；他沒費事地把銅板放進口袋，而是一路握著它走到對面的
咖啡館。

結為一體的愛人以不同的方式向外延伸，把整個社會包含進去。每
一個動作，只要是出於自願，都是為了所愛之人。展現他的激情，
就是愛人在這世界換來的東西。

戴紅帽的男子正踏進對面的咖啡館。

然而激情是一種特權。是經濟特權，也是文化特權。

火車來了。我走進一間包廂，兩名男子靠窗對坐。一個是年輕人，
肉圓臉，黑眼珠；另一個大約我這年紀。我們互道晚安。窗外的雨正在
轉成雪。我摸著口袋尋找鉛筆：我想再多寫幾行。

有些態度與激情無法相容。這跟性格氣質無關。謹慎的男人，吝嗇的男人，欺瞞的女人，呆滯的女人，愛唱反調的情侶，都有引發激情的能力。讓人拒絕激情，或在激情萌芽之後無法繼續追求而只能將它轉化成一種迷戀的原因，是他或她抗拒激情的一體性。因為在愛人的一體性中（一如在所有的一體性中），存在著未知：死亡、混亂與絕望也能召來的那種未知。決意將這種未知當成某種身外之物，必須時時注意、慎加防範的人，就會拒絕激情。這和對未知的恐懼無關。每個人都恐懼未知。這和把未知安置在哪裡有關。我們的文化鼓勵我們把未知安置在自身之外。總是這樣。即便疾病，也被認為是來自外在。把未知安置在外面的某個地方，便無法與激情相容。

那名年輕男子是西班牙人，他建議我跟他交換位置，因為靠窗的地方有張小桌子，比較方便寫東西。他們要去米盧斯（Mulhouse）[1]，兩人在那裡的同一家工廠工作。年紀較大的那位已經在那裡做了七年。他的家人住在畢爾包（Bilbao）。

1 法國東部小鎮，鄰近瑞士的巴塞爾（Basel）。

激情的一體性覆蓋（或侵蝕）這世界。相愛之人以世界彼此愛戀（一如你說以真心或以擁抱彼此愛戀）。世界是激情的外在形式，他們所經歷和想像的所有事件，都是激情投射出來的意象。正因如此，激情隨時願意賭上生命。生命只是它的形式。

　　年紀較大的那位西班牙人，正用一張從雜誌上撕下來的封面紙做東西。被尼古丁熏黑的粗大手指，小心翼翼地將紙張撕成好幾小片。年輕人帶著劇團經理人的驕傲眼神看著他：他看他做過。但包廂裡沒有觀眾。在這凌晨時分，這項表演是免費的。年紀較大的男人撕著撕著，一個人的側影逐漸出現……頭、肩膀、臀部、腳。他把紙人縱摺了幾回又側摺了幾回。接著，非常巧妙地從中間撕下一小塊，然後整個對摺。一個四吋高的男人完成！當他把對摺處拉開，一根陰莖隨即翹了起來。合上，就又垂下。因為我正看著，所以他露了這一手，不然，他是不會這麼做的。我們三個都笑了。他說，他可以做得更好。他把那小人放在手上，幾近溫柔地輕輕捏皺。小桌下方有個菸灰缸。他把小人丟進去，「碰」的一聲闔上蓋子。然後，雙臂交叉地凝視著窗外的夜。

薩瓦河畔

On the banks of the Sava

1972

貝爾格勒（Belgrad）西南方大約二十哩處，有座名叫奧布勒諾瓦奇（Obrenovac）的小鎮。巴士停在郵局對面。那裡有塊裝飾花壇，但只有草沒有花。四個男人坐在壇邊，手肘抵著膝蓋傾身聊天。他們後方，是間規模不大但貨物充足的超市。主街上的其他商店就沒那麼像消費社會裡的店家。有家五金行，櫥窗裡擺著自製的火爐煙囪。四、五家裁縫店，櫥窗裡陳列著男裝布料和手作sajkace——塞爾維亞男人戴的筒形凹帽。一家美容院。一家烘培店裡擺了幾種不同口味的麵包，包括上面有芝麻的djevreki圈餅，以及各種餡餅。還有一家櫥窗空無一物的肉舖，不過店後面倒是吊了好幾具肉屍。

在俄羅斯的城市裡，商店櫥窗所展示的食物，通常是彩繪的木頭模型，木頭排骨、木頭雞肉、木頭雞蛋。遠遠看去，它們往往比真的食物還像真的，因為色彩鮮明、維妙維肖。木頭鮮肉非瘦（紅色）即肥（奶

皮洛斯曼尼希維里的招牌畫

皮洛斯曼尼希維里的招牌畫

油色）。上個世紀末，有位出身喬治亞的畫家皮洛斯曼尼希維里（Niko Pirosmanishvili）[1]，花了大半輩子的時間，在提夫里斯（Tiflis）[2]畫了一家又一家的客棧招牌。其中有很多是食物。我從沒看過比那些招牌更能表達飢餓的畫作，或說，更能表達由飢餓所引發的夢想。桌面如大地，起司與腿肉似矗立其上的大樓。甚至連他筆下的女人都秀色可「餐」，宛如復活節蛋糕。俄羅斯木頭彩繪食物模型的傳統，在皮洛斯曼尼希維里的作品中，找到它的唯一天才和大師。為什麼懸掛在奧布勒諾瓦奇這家肉舖後面的真羊肉，會毫無徵兆地讓我突然想起他的畫呢？

沿著主街走下去，有一家書店，裡面大部分的書看起來都像教科書。我知道，當孩童從學校出來吃午餐時，他們會穿著白色滾邊的黑罩衫。

然而，就算我忽略那些商店櫥窗和小孩，像我平常那樣埋頭直走，我也會知道我正走在歐洲的哪一部分。路面坑坑疤疤，鋪了碎石的地方也是歪歪扭扭，一副沒完工的模樣。不過，這種情況在法國的某些地方也可以看到。難道是那股只要有任何縫隙都能讓雜草迸生出來的力量，讓這些路面看起來如此斯拉夫？難道那些枯黃的草莖和灰撲撲的瀝青裡有什麼奇特的第五元素，可以隨時潛入卵石或遁進土裡？（必須強調的是，這類問句裡沒有任何異國情調的成分，而它們的答案同樣再實際也不過，沒有任何羅曼蒂克：例如，布拉格電車軌道底部就是灰撲撲的瀝青色，天氣乾燥的時候，太陽會在鐵軌的最表層射進一種柔和的乙炔藍。）

1 1862–1918，在國際上常用的名字是 Niko Pirosmani，喬治亞原始主義畫家。農家出生，一生貧窮，以勞務維生，做過僕人、油漆工、鐵路管理員等工作。皮洛斯曼尼希維里是自學而成的素人畫家，描繪的主題包括喬治亞的在地風景、想像中的歷史人物，以及一般人民的日常生活。1885 開始繪製招牌看板，1910 年代他的作品吸引了俄國詩人 Mikhail Le-Dantyu 和藝術家 Kirill Zdanevich 的注意，在報紙上撰文介紹，並為他籌畫展覽，但是在他生前，作品並未廣泛流傳。要到第一次世界大戰結束後，他的作品才開始在巴黎掀起一股風潮，1960 年代之後，開始在歐洲和日本各地展出。

2 喬治亞首都和最大城。

　　或者，這些道路的品質其實和鋪面太薄關係比較大？因為那些鋪面從沒嵌進土裡，而只是貼躺在表面？那些道路像是穿了一件衣服，而非上了一層堅實的結構？

　　主街兩旁的房舍都很低矮。幾乎可以摸到屋頂。窗戶是雙層的，兩層窗扇之間隔著一堵牆深。某扇窗戶的這方空間裡擺了一盆天竺葵，天竺葵後方是粗糙的蕾絲窗簾。另一面窗戶灰塵稍多。透過玻璃及玻璃上的透明塵絨，先是看到遮了蔭的深紅花朵，然後隔著部分捲紮起來的蕾絲纖維，望進後方褐色黑暗的房間，想要重新找到某人童年時代的某樣東西。是因為故事讀太多了？還是這般大小的窗戶和房子，很容易引發「孩子氣」？

　　街上偶爾有巴士、汽車和貨卡駛過，以及達達馬匹拖著兩端開敞、宛如超瘦長搖籃似的四輪板車。板車的駕駛們手握韁繩，圍坐成一束，彷彿頑固地硬要以自身的穩固對抗板車的運動，就像橋墩對抗著流水。還可看到自行車騎士踩著兩輪離得很開的黑色高腳踏車，這樣會讓自行車騎士看起來像是在追趕著前輪，而非壓坐在車上。

　　幾條崎嶇小路與主街直角相交，通往半哩外或更遠的田野、森林和鎮郊荒地。這是通往小路兩旁人家的道路支線。房子有些是郊區平房，有些是非常古老的單房小茅舍。不少房子的屋頂上架有電視天線，但與此同時，他們的飲水卻還是來自花園或院子中的水井。吸引我的正是這些花園和院子，它們是最醒目的視覺元素。

　　其中有些砌了玫瑰花壇，雞鴨在花壇間的草地上啄食。還有櫻桃樹

和小豬。圍欄外的馬路邊，一隻山羊鏈在柱椿上，兩名白皙男孩頭抵
著頭用後腳立著，像一只不曾存在的徽章上的兩隻猛獸。花園和院子裡
（兩者的差別在於，花園是私人的，院子則是兩三戶人家公用的空間）
也有桌子、水甕或水桶、長凳、扶手椅、遮蔭的爬藤、長長的青草、夏
天得澆水以免灰塵漫天的裸土、蔬菜、洋槐，和儀式空間。居民就像接
受自己原本的身體那樣接受這些花園和院子。沒把它們丟著不管，但嚴
格說來也沒費心栽培。大自然與住戶在這裡建立了一種相當奇特又心照
不宣的平等關係。既不讓人印象深刻，也不覺得骯髒污穢。既未顯露野
心，也未流露絕望。它們就只是一直在那裡，就像建在地上的房間。你
用人類的時間尺度去看待它們。它們不像花園旁邊的草本植物那麼短
暫，也不像森林那般永恆。裡面的每樣東西都有點過度蔓生，每樣東西
都是刻意的。就算沒看到半個人也沒聽見任何解釋，單是從裡面物件的
擺放位置就可清楚看出。

　　小鎮離薩瓦河（Sava）岸不遠。薩瓦河發源於尤利安阿爾卑斯山
（Julian Alps），在貝爾格勒注入多瑙河，兩條大河匯流之處遼遠廣
闊，閃耀的河水映亮了城市上方的天空，有時從街上抬頭望，你會恍惚
以為懸掛在山丘頂端的是一片海洋。小鎮這兒的河流強勁、寬廣、不透
明的泥灰色，但閃亮如天空，因為流速很快。如果非得用一條河流來隱
喻時間的本質，它就是你該想起的那種河流。它有重量，而這重量提醒
我們，河流兩岸一切事物所隸屬的那塊土地有多龐大。它終極歌頌的對
象並非河水，而是土地。從奧布勒諾瓦奇郊區通往河流的道路盡頭，有

一家小酒館，店裡供應現烤河魚，搭配高麗菜沙拉。

返回貝爾格勒的路線大致沿著薩瓦河走。巴士村村都停，通常停在小酒館外頭，如果有的話——如果沒有，就停在男人們腳邊擱著啤酒瓶、坐在箱子上閒聊天的地方。巴士上的收音機震天價響。歌曲聽起來和希臘歌差不多。巴士快速行駛，座椅吱吱咯咯，車窗匡匡噹噹，遇上坑洞，更是整個嘩啦嘩啦，而這所有的聲響，都以某種方式收容在樂曲裡。大老遠外的人們抬頭瞧著巴士駛過，他們聽見巴士帶著音符與歌聲愈靠愈近，然後消失在遙遠的他方。

我為何如此在意這些聲響如何穿越地景、順著馬路、流向河水？並非由於其他一切悄然無聲。也不是因為每個人都抬頭看著我們駛過。我想，真正的原因，是我從車窗看出去的每一樣東西都是那麼廣闊無邊、那麼連綿不絕，逼得我不得不去注意、不得不去記錄，我們這場短暫的喧鬧究竟可以持續多久。然而，這種連綿不絕的印象又是從何而來？天空的光線？空氣？因為距離所導致的特殊顏色變化？這些或許都是部分原因。但最主要的，我想是這塊無山、無樹、無建築的地景上，沒有任何東西醒目到足以成為讓其他一切相形見絀的自然焦點所在。每樣東西接連從你眼前通過，這一個，下一個，又一個，再一個……於是，你沒理由認為這樣的連續有必要結束。

在西歐的術語裡，浪漫的反面是古典。然而，這片地景才是浪漫地景最真實的對立面。浪漫永遠是邊緣的、極端的、有可能的。它追求極致——崇高的極致，或可怕的極致。浪漫是建立在等級差別之上，但

在這裡，所有的地景元素之間都有一種嚴謹的平等主義，類似我們在花園裡清楚看到的，介於人類和自然之間的那種平等。是這片地景的「尋常」讓它看似無邊。

貝爾格勒的國家藝廊裡，沒有任何一幅畫作表現出這類特質的神髓。在其他地方，具有這類特質的繪畫也不多。它不是那種可以用繪畫再現的地景——但影片可以，因為影片是動態的；或是刺繡和裝飾，因為它們不在乎遠近差異。然而，這樣的地景在許多斯拉夫詩歌所吟詠的經驗背後，都可明顯看到。但你必須清楚你正在尋找什麼。這裡沒有田園牧歌、天真無邪、永恆不變或慰藉保證。這樣的地景鼓勵我們以熱情（而非靜心）去承認無常。

明信片詩四首
Four postcard poems

1979

特斯里奇 Teslic[1]

灰塵揚起

拂曉巴士

駛上未完成的道路

穿越隘口

每座小村

女人狀的女孩

與八字鬍的男孩

等待巴士載往學校

1 波士尼亞赫塞哥維納中北部城鎮，建於十九世紀，是波士尼亞赫塞哥維納最早的工業城鎮之一，直到1950年代，依然是該國最主要的木製品、奶製品、營建、電信等工業的最大中心之一。該鎮也以溫泉療養地聞名。

學問的巴士駛離

留下古老過往

灰塵瞬間止息

在未完成的道路上

巴卡 Bakar[2]

訴說故事的小村

在這世紀轉換之夜

從鮪魚灣上

靜靜墜落

震驚於

煉油廠的新聞

以及它那節制的

火焰持續

即便在葬禮之日

蘇瓦韋 Soave[3]

她騎乘單車

沿著淤塞運河

2 克羅埃西亞古城，位於亞德里亞海北部的巴卡灣頭，依山而建，自古以來便是重要海港，也是銅礦產地。Bakar 在克羅埃西亞語裡，就是「銅」的意思。自中世紀到十九世紀初，拜地理位置之賜，巴卡一直是個相當繁榮的小鎮，船桅鼎盛。之後由於汽船興起，加上新築的鐵路未經過該地，小鎮進入緩慢衰退的階段。但真正的致命傷，是南斯拉夫共產政權在1970年代決定於該城設置煉油廠和煤礦廠，兩者帶來的巨大污染，讓一度相當有規模的鮪魚業瞬間瓦解，小鎮也隨之沒落。伯格在詩中所提的世紀轉換之夜，指的就是這起事件。

3 義大利北部威羅那（Verona）省的自治區，以白葡萄酒聞名。

背誦卡杜齊[4]的詩

她上週在學校學的

這條運河當我年輕時

駁船川流

似一個吻⋯⋯

4 Giosuè Carducci，
1835–1907，義大
利詩人，經常被譽
為義大利最偉大的
導師之一，影響深
遠，1906 年為義大
利贏得第一座諾貝
爾文學獎。

卡雷梅丹[5]：貝爾格勒 Kalemegdan: Beograd

5 塞爾維亞首都
貝爾格勒近郊的
著名堡壘，位於
一百二十五公尺高
的灣崖之上，俯瞰
著薩瓦河注入多瑙
河的美景。歷史上
曾有多次圍城戰在
此進行。

雉堞旁

存活的衛士

連同仍在奮戰的

死者一起

防禦他們的城牆

愛人們今日

撫摸擁抱

一如薩瓦河挽著

多瑙河的臂膀

一起進入

黑海某處的極樂之境

城市已在此建造

孩童將在此誕生

博斯普魯斯

On the Bosphorus

1979

我寫了十天的筆記（十天後我們很快就變成沒人理睬的常客），想著以後可以用它來重建我對伊斯坦堡的第一印象。

但這項重建工作變得有點困難。政治暴力事件，包括發生在馬拉斯（Maras）的一場大屠殺[1]，迫使總理艾傑維特（Bülent Ecevit）[2]宣布在十三個省分進行圍城。

何必去描述魯斯坦帕夏清真寺（Rustan Pasa Musque）的磁磚——它們的深紅色與深綠色，消失在更深的藍色裡——在這座剛剛頒布戒嚴令的城市？

在土耳其文裡，博斯普魯斯被稱為咽喉之峽、鎖頸之處。幾千年來，始終是全球戰略要地。1947年，杜魯門（Truman）宣稱美國在土耳其擁有重要的戰略利益，一如第一次世界大戰結束後，英法兩國所

1 指1978年12月21日發生於土耳其南部馬拉斯城的屠殺事件，由美國在背後支持的極右派組織「灰狼」（Grey Wolves）發動，導致數十名阿拉維什葉派（Alevis）信徒遭到殺害。灰狼組織在1974-1980年間，一共謀殺了將近七百條人命。

2 1925-2006，土耳其政治家、詩人與記者。三度出任土耳其總理，1980年的軍事武裝政變後，和其他支持左翼立場的政治領袖一起遭到監禁。

3 1901–1963，土耳
其詩人、劇作家，
有「浪漫派共產黨
人」之稱，為其政
治信仰多次遭到監
禁與放逐。出生於
鄂圖曼土耳其帝國
的末日黃昏，學生
時代經歷了第一次
世界大戰德國的占
領統治。1921年前
往安納托利亞高原
參加土耳其獨立戰
爭，隨後因傾心共
產主義而前往新成
立不久的喬治亞蘇
維埃共和國研究經
濟與政治，深受
列寧思想以及梅
耶荷德（Vsevolod
Meyerhold）藝術實
驗的影響。返國
後，成為土耳其前
衛藝術的領袖人
物，創作出許多充
滿新意的詩歌、戲
劇和電影腳本。
1940 年代因共產黨
身分遭到囚禁，
1949 年，一個由畢
卡索和沙特等人組
成的委員會四處奔
走，要求釋放希克
美。1950 年希克美
在獄中進行十八天
的絕食抗議，終於
獲得釋放，輾轉流
亡蘇聯。1951年獲
頒諾貝爾和平獎。
1963 年死於蘇聯。

為。儘管土耳其人誓死反抗英法的第一次需索，並贏得他們的獨立戰爭（1918–1923），但他們終究無力對抗第二回。

美國干預土耳其政治的情況從未間斷。在土耳其，沒人懷疑這次的右派顛覆計畫不是由美國中情局在背後支持。美國政府大概害怕兩件事：一是伊朗國王垮台在土耳其引發的反彈，為了控制情況，安卡拉（Ankara）必須有一個「強大」的政府；二是艾傑維特的改革雖然溫和，卻不符合西方利益，甚至讓凱末爾獨立運動的某些承諾又死灰復燃。倘或艾傑維特遭到罷黜，其後果之一，就是美國訓練的劊子手將重新進駐土耳其監獄。

當渡輪駛離博斯普魯斯亞洲岸的卡迪廓伊（Kadikoy），你會在右手邊看到巨大的塞勒米耶兵營（Selemiye barrack），以及它的四座塔樓鎮守在四個角落。1971年，也就是上次頒布戒嚴令那年，許多政治犯（幾乎都是左派）在這裡接受審判。如果你望向另一邊，你會看到海達帕夏火車站（Hayderpasa Station）和它的緩衝區，離河岸只有幾碼，停著來自巴格達、加爾各答和臥亞（Goa）的列車。在土耳其監獄度過十三年歲月的希克美（Nazim Hikmet）[3]，寫過許多關於這座火車站的詩：

　　　　海的魚腥味

　　　　糾纏每個座位

　　　　　春天降臨這車站

　　　　提籃與背袋

踏下車站階梯

登上車站階梯

停住車站階梯

警官身旁一名男孩

──五歲或不到──

步下階梯

他沒任何文件

但他叫凱末爾

一只背袋

一只毛氈背袋攀爬階梯

凱末爾走下階梯

光著腳、打著赤膊

隻身一人

在這美麗的世界

他沒任何記憶除了飢餓

以及依稀模糊的

黑暗屋裡的女人

越過水面，清真寺在晨曦中閃耀著成熟哈密瓜的色澤。藍色清真寺和它的六根尖塔。聖索菲亞大教堂，挾著雄踞小丘、君臨天下的龐然優勢，讓它的尖塔淪為胸牆的小守衛。還有所謂的新清真寺（New

Mosque），落成於1660年。在多雲陰霾的日子裡，從海峽對岸望去，同樣的建築卻宛如煮熟的鯉魚般，黯淡沉鬱。我回過頭，看著塞勒米耶兵營的冷酷塔樓。

成千上萬隻各種尺寸的水母，大如圓盤，小如蛋杯，在水潮中一脹一縮一脹一縮。半透明的乳白色。地方污染殺死了昔日捕食水母的青花魚。於是牠們數以百計、數以千計的大量繁殖。水淫婦是牠們的俗稱。

船上擠了好幾百人。大多是每日通勤者。有些則是來自安納托利亞的遙遠內陸，第一次航進歐洲，這可從他們的服裝和臉上流露的驚訝表情判別出來。一名三十五歲的女人，繫著頭紗，穿著棉質燈籠褲，坐在陽光下的甲板最上層，海面閃爍耀眼。

安納托利亞中部高原群山環繞，冬季積雪深膝，夏季岩塵蔽天，這裡是新石器農業最早的遺址之一，住著愛好和平的母系社群。如今，由於侵蝕作用，此區有淪為沙漠之虞。村莊的統治者aghas，是一群賊官兼地主。此地從未進行真正的土地改革，1977年時，住民的年平均收入只有十到二十英鎊。

那女人慎重握著丈夫的手。他是這世上唯一僅存的親人。他倆一起望著那輝煌燦爛、教人屏息的著名天際線，為這城市添染過無數半真半假的迷人傳說。她握著的那隻手，一如甲板上眾多垂放在上衣下襬處的手。土耳其男人的手一般說來有幾個特色：寬闊、沉穩、比想像的厚實（即便身形枯瘦）、無情、強壯。不像曾經從土地裡種出葡萄等作物的手，例如西班牙老農民的手，而是穿越大地四處行旅的牧人之手。

關於他的敘事詩，希克美曾經說過，他希望作出如同襯衫質料般的詩歌，精細柔軟、半絲半棉：這樣的絲也是屬於平民大眾的，因為可以吸汗。

一名乞討的女子站在下層甲板的沙龍門前。與男人厚實的雙手不同，這女人的手纖細輕巧。那是在安納托利亞中部將乾馬糞搏成餅塊燒火用的手，是幫女兒頭髮紮成辮子的手。乞討女子的手臂上挽著一只裝了病貓的竹籃：一種憐憫的標誌，她就靠此攢錢維生。經過的人大都放了一枚銅板在她伸出的手中。

有時，第一印象是好幾個世紀的殘餘濃縮而成的。牧人的手不只是一個形象；它還有一段歷史。但這同時，虐囚者卻有本事在幾天之內，切斷所有的神經系統。政治的地獄就在於，它必須雙腳跨立在這兩種時間之上：千年的和幾天的。我畫了一位朋友的臉，他或許將再次入獄，他的妻子，他的小孩。共和國成立以來，這是第九次為了對付國內異議分子而宣布戒嚴。我看見他的衣服依然整整齊齊地吊在衣櫥裡。

當渡輪駛過陸岬，十一根尖塔映入眼簾，你可清楚看到蘇丹宮殿的駝色煙囪。極度豪奢縱溺的托普卡比宮（Topkapi）[4]，彷彿沉浸在真正的西方美夢之中，然而事實上，如同我們今日所見，它不過是一座王朝偏執狂的複雜迷宮。

柴油渡輪在這裡逆流轉向，煙囪噴出黑色塵霧，將托普卡比宮掩沒在身後。伊斯坦堡有四成居民住在從市中心看不見的貧民窟。每個貧民窟的人口都在兩萬五千以上，骯髒污穢、過度擁擠、絕望險惡。這裡，

4 1465–1853年間，鄂圖曼土耳其的王宮所在地以及政治中樞。

同時也是極度剝削的場域（一棟破破爛爛的棚屋動輒要五千英鎊）。

　　儘管如此，決定遷移到這座城市，卻非出於愚蠢。這些貧民窟裡的男人大約有四分之一失業。另外四分之三則為了一個或許虛幻、但在鄉下小村全然無法想像的未來，努力工作。這座城市的平均工資，大約一週二十到三十英鎊。

　　馬拉斯大屠殺是由美國中情局支持的法西斯分子策畫發動。然而知道這點又如何呢？幾乎無濟於事。霍布斯邦（Eric Hobsbawm）最近在一篇文章中寫道：左翼知識分子花了很長的時間譴責恐怖主義*。此刻，左翼恐怖主義正在土耳其與那些想重新建立1950和1960年代右翼警察國家的人狼狽為奸，共同瓜分aghas的巨大利益。

　　然而，無論我們如何譴責恐怖主義，我們都必須知道，恐怖主義之所以能打動（少數）民眾的原因，其實是來自這類戰術考慮或倫理考量從未觸及的部分。民眾的暴力就跟勞工市場一樣變化無常，甚至猶有過之。這類暴力無論是受到右翼或左翼的挑唆，讓它們爆發的原因，都是因為壓迫者提出了無數倡議卻始終「不」予實現。這類暴動是想要打亂由破碎的承諾在適當的溫度下所維持的停滯。自凱末爾戰勝蘇丹建立共和以來，這五十多年的時間，政府當局不斷向那些為獨立奮戰的安納托利亞中部農民保證，會讓他們擁有可以耕種的土地和工具。然而這種種改變帶給他們的，卻只是更多的苦難。

　　下層甲板的沙龍裡有名推銷員，他賄賂船艙服務人員讓他進來賣東西。他把一只用來放針的紙夾高高舉起，讓所有人看到。一派輕鬆的叫

* "The new dissent: Intellectuals, society and the left," *New Society*, 23 November, 1978.

賣著，聲音聽起來溫柔又舒服。圍坐或圍站在他身旁的，大多是男人。紙夾裡裝了十五根不同尺寸的針，正面印有「English HAPPY HOME NEEDLE BOOK」（英國快樂家庭書形針匣）的字樣，以及三名年輕白人女孩的插圖，女孩們戴著帽子或繫了髮帶。針和紙夾都是日本製造的。

推銷員開價二十便士。慢慢的，男人們一個接著一個過來購買。那是個便宜的東西，是份禮物，是項命令。他們把紙夾小心收進薄夾克的某個口袋裡。今晚，他們會把紙夾拿給老婆，彷彿那些縫針是花園裡的種子。

在伊斯坦堡，無論是貧民窟或其他地方，家裡都是歇息的所在，是與門外世界截然不同的地方。這些擁擠窄小、歪七扭八、屋頂破破爛爛但甚受愛惜的屋內空間，就像是祈禱所，因為它們阻擋了屋外世界的川流不息，也因為它們是伊甸園或天堂的隱喻。

就象徵意義而言，屋內賜與的東西跟天堂一模一樣：歇憩、鮮花、水果、安靜、柔軟的物質、蜜餞、清潔、女性氣質。這些賜與可以氣派奢華（和低俗）如蘇丹後宮，也可以簡單樸素到只是棚屋靠墊上的一方廉價印花棉布。

顯然，艾傑維特將試圖控制軍事將領的主動權，每個省分的統治權如今都掌握在他們手中。監禁、暗殺和處死的政治軍事傳統，在土耳其依然勢力強大。在思考鄂圖曼帝國的權勢和衰落時，西方世界往往為了方便而忽略了下面這個事實：鄂圖曼帝國其實是保護土耳其免受資本

主義、西方殖民和金錢至上第一波侵襲的力量所在。資本僭取了先前所有冷酷無情的形式將之內在化，然後讓古老的形式顯得陳舊過時。而這樣的陳舊過時為西方提供了現成的基地，在上面建築它們的全球偽善，「人權議題」正是這種偽善的最新名稱。

　　一名男子倚站在欄杆旁，凝視下方閃亮的海水與鬼魅般的水淫婦。這艘渡輪船齡十七，由英國格拉斯哥戈芬區（Govan）費爾菲德造船工程公司（Fairfield Shipbuilding and Engineering Company）建造。直到五年前，他一直是個小村鞋匠，住在離博路（Bolu）不遠的地方。做一雙鞋要花他兩天的時間。然後，工廠製作的鞋子開始抵達小村，而且賣得比他便宜。工廠製造的廉價鞋子，意味著某些小村裡的某些孩童再也不用打赤腳。由於他自己做的鞋子再也賣不出去，於是，他去國營工廠找工作。他們告訴他，他可以租一部切割皮革用的壓印機。

　　一雙鞋需要二十八塊皮片。如果他想承租機器，他必須一年切出足以製作五萬雙鞋子的皮片。機器送到他的舖子。他每天工作十二小時，完成指定的配額。每個禮拜的最後一天，那些皮片像狗舌頭般疊了一排又一排，塞滿整間舖子。只剩下可以讓他坐在凳子上操作機器的一丁點空間。

　　隔年，他們告訴他，如果他想繼續承租機器，他必須切出足以製作十萬雙鞋子的皮片。不可能，他說。然而事實證明那是可能的。他白天工作十二小時，然後由他舅子接手，繼續在夜裡工作十二個小時。在樓上那間隱喻天堂的屋子裡，壓印機的聲音日以繼夜從未停止。一年的時

間，他倆切下將近三百萬塊皮片。

有天傍晚，他壓碎了他的左手，機器的噪音停止。樓上房間的地毯之下，一片死寂。機器搬到卡車上，送回工廠。之後，他來到伊斯坦堡找工作。在他訴說這故事時，眼中的表情非常熟悉。你可以在伊斯坦堡無數的男人眼中看到同樣的表情。這些男人已不再年輕，但他們的眼神並非聽天由命，那眼神太過殷切而無法聽天由命。他們注視自己人生的眼神，就像望著一個孩子那樣心領神會，那樣充滿保護和縱容之情。一種冷靜的伊斯蘭式反諷。

伊斯坦堡的兩個主觀對立面，並非理性與非理性、道德與罪惡、信仰與不信，或財富與貧窮──它們的差異不像客觀對比那麼巨大。它們是，或說，在我看來似乎是：純潔與污穢。

這種兩極性涵蓋屋內與屋外，但不僅止於此。比方說，這種兩極性也區隔了地毯與地面、牛奶與乳牛、香味與惡臭、歡樂與疼痛。世俗的奢華──像是溶牙的蜜糖、耀眼的閃亮、絲般的觸感和撲鼻的清香──改善了這個世界的自然髒污。土耳其的許多口頭禪和謾罵，就是在玩弄這種兩極性。比方說，他們會這樣形容一個自滿的傢伙：「他以為他是每個人大便上的洋香菜。」

純潔與污穢這組兩極性，若是套用在階級差異上，就會變得有點惡毒。伊斯坦堡資產階級貴婦的臉，因安逸而憔悴病容，因甜食而肥胖油膩，是我看過最無情的臉孔之一。

當我的朋友們被監禁在塞勒米耶兵營時，他們的妻子會為他們帶去

玫瑰油與檸檬香精。

5 土耳其安納托利
亞高原中部城市，
塞爾柱土耳其時代
的政治古都。

　　渡輪也載運卡車。一輛來自孔亞（Konya）[5]的卡車後擋板寫著：
「我賺的錢都是我的雙手掙來的，願阿拉保護我。」一頭灰髮的駕駛，
斜靠在引擎上，啜飲著緣口有道金線的鬱金小杯裡的茶。每個甲板上都
有賣茶小販，在閃亮的銅盤上擺著這樣的鬱金玻璃杯和一缽方糖。茶客
們小口飲用，神態輕鬆地望著博斯普魯斯的閃亮海水。儘管每天載運上
千旅客，但渡輪的船艙幾乎像家裡一般乾淨。沒有任何街道可以和它們
的甲板相比。

　　來自孔亞的那輛貨車司機，在車子的兩側各畫了一小幅風景。都是
群山環抱的湖泊。湖泊上方是一隻全視之眼，杏仁狀，長睫毛，像新郎
的眼睛。畫裡的湖水透露著和平與寧靜。卡車司機一邊啜飲杯茶，一邊
和三名個頭矮小、皮膚黝黑、閃爍熱情雙眼的男子說話。那熱情或許屬
於個人，但你可以在全世界飽受壓迫卻依然驕傲不屈的少數民族眼中，
看到同樣的光芒。那三名男子是庫德族人（Kurds）。

　　在伊斯坦堡的主街與後巷，都可看到雞隻羊群，以及帶著成捆布
料、鐵板、地毯、機器零件、穀物、家具和運貨箱的挑夫。這些挑夫大
多是來自安納托利亞東部、伊朗與伊拉克交界處的庫德族。他們運送卡
車無法運送的每樣東西。由於這座城市的工業區裡全是些卡車開不進去
的窄巷小作坊，因此需要大量挑夫在作坊之間搬運。

　　他們把某種鞍托固定在背部，然後把貨物疊捆上去，直高出頭部。
這種扛運方式和貨物的重量，逼得他們不得不彎腰駝背。當他們背著

貨物行走時，看起來就像闔上一半的瑞士摺疊刀。聽司機講話的那三名挑夫，坐在各自的鞍托上喝茶，同時凝望著海水和即將抵達的金角灣（Golden Horn）。他們用來捆貨的繩索，鬆解在雙腳與甲板之間。

　　這趟航程總共約二十分鐘（差不多也就是閱讀這篇文章所需的時間）。碼頭旁的一排排船隻，在波濤起伏的海水中搖滾。其中有些船上燒著火，火焰和著急切的海水韻律，快速舞動。男人們正在火上炸魚，賣給那些準備上工的人。

　　在這些幾乎與船同寬的炸魚油鍋後方，陳列著這座城市所有的活力與懶散：作坊、市集、黑手黨、穿越其上的人群總是有二十個肩膀那麼寬的加拉塔橋（Galata Bridge，那是座浮橋，無時無刻都像馬的側脅那樣顫抖著，但幾乎察覺不到）、學校、報社、貧民窟、屠宰場、政黨總部、製槍工匠、商人、軍人、乞丐。

　　這些，都是騷動前的最後平靜，緊接著，司機發動貨車引擎，挑夫們急忙走到船尾想第一個跳上岸。茶販收拾著空玻璃杯。彷彿在這段過渡時間，博斯普魯斯誘發了某種氛圍，就像畫中的湖泊一樣：彷彿這艘1961年於格拉斯哥製造的渡輪，變成了一張巨大漂浮的地毯，懸宕在時間當中、在閃亮的海水之上、在家庭與工作之間、在一次又一次的努力之間、在兩個大陸之間。而這教我記憶鮮明的懸宕之感，正是這個國家此刻的命運。

曼哈頓
Manhattan

1975

做為一種道德理念、一種抽象物，曼哈頓在所有世人的心目中都有一個位置。根據不同的世界觀，曼哈頓可能代表了：機會、資本權力、白人帝國主義、美食或貧窮。曼哈頓是一個概念。但它也真實存在著。站在曼哈頓的街道上，參訪者首先會被自己先前的想像所驚嚇，驚嚇於它的權力與衰弱。接著，這份驚訝會產生一種弔詭。它們是夢想中的街道，同時也是他所見過最真實的街道（在它**本身**之外別無他物）。

我能捕捉到一些細節：缺了輪子的轎車丟棄在數百扇客廳窗戶下方，彷彿那裡是無人沙灘；蒂芙尼（Tiffany）的櫥窗裡，陳列了一只LOVE字樣的胸針鑽石；哈林區街角上的人群，用輕蔑的態度護衛著他們黑色身軀裡的空間和安寧，因為那是他們唯一無法被剝奪的空間與安寧。這裡沒有象徵性的細節。事情就是你看到的那樣；沒更多了。你所在的地方就是意義。沒有隱藏的意含，沒有內在的意指。我想起洛爾卡

1 1898–1936，西班牙詩人、劇作家和劇場導演。西班牙內戰爆發初期，因支持共和民主政府，反對法西斯陣線，而遭到佛朗哥軍隊的殘忍殺害，屍體被棄置墓園。1929–1930 年間，曾根據其紐約之行寫下《詩人在紐約》（*Poeta en Nueva York*）一書，批評美國對弱小國家的欺壓和資本主義的貪婪。

（Federico Garcia Lorca）[1] 描寫曼哈頓的那首詩：

> 人生不是夢！留意留意再留意！
>
> 我們滾下階梯吞嚥潮濕的地土
>
> 或爬上積雪分發唱詩席凋零的大理花
>
> 但既非夢想亦非遺忘，是：
>
> 殘暴肉體。

　　這裡的街道就和室內一樣破舊髒污。階梯、欄杆、消防栓和路邊鋪石，看不出長年使用的歲月痕跡。反而是布滿了暴力破壞的斑斑傷痕，像是公廁裡的洗手槽、監獄囚室的門，或宿舍的床。每個人行道都有一種恐怖的私密性。在曼哈頓的街道上，私密與公共物件之間沒有任何區別。（這種區別在戰場上也以同樣的方式消失。）

　　空間中也沒有任何阻礙。放眼可見的所有邊界，沒有一個受到尊重。只有交通號誌還能運作，除此之外，這裡沒有任何市民慣例。把人們阻擋在外（或內）的，是鎖頭和失敗者的絕望。在百老匯與華爾街之間，或包爾里街（Bowery）與麥迪遜大道（Madison Avenue）之間，旅行者走過一條又一條看不見的繩索，這些繩索在腰部的高度從開放空間橫拉而過。這些繩索把被遺棄的人留在裡面，是他們自身的絕望造就了他們的遺棄。他們的絕望一點也不神祕：就在寫滿髒話的磚塊、搗得稀爛的窗戶、釘了木板的店門和破了一角的通道裡，在他們破破爛爛的衣

服裡，在他們永遠不老的年紀和不男不女的
性別裡。

　　這世界有許多地方、城市和鄉村，比曼
哈頓有更多貧困無望之人。但是在這裡，那
些被遺棄的人一無所有，甚至連發出無聲訴
求的憑藉都不可得。於是他們變得微不足
道，就只是我們看到的那樣。他們什麼也不
是，就只是他們的被遺棄。

　　摩天大樓確立了它們的規範。眼睛厭倦
了分辨垂直與水平；直角再也不是直角；原
本應該隨著距離拉遠逐漸平坦的東西，卻以
一種含混的角度朝天空逐漸上升。水平的原
則崩潰了。如果要用紙張來呈現其他城市的
空間經驗，那些紙張的邊緣或多或少都會是

平的；但是在曼哈頓，那張紙卻可捲成一只紙漏斗。感知經驗中缺乏
九十度直角的這項缺憾，由附近不斷衍生的長方形得到彌補──門、窗
戶、牆、階梯、格子。這只紙漏斗是用印滿正方形的方格紙做成。裡面
填滿了來自全世界的臉孔、語言、汽車、酒瓶、樹木、布料、機器、計
畫、樓梯、雙手、威脅、承諾和報導。曼哈頓市中心勞動人口的密度高
達每平方哩二十五萬人。在這樣的密度之下，幾乎不存在可以**看過去**的
空間。想尋找空間，你只能**往上**看。這裡的珠寶店比我看過的任何城市

都多。展示的戒指如居民一般繁密。

　　人們無時無刻都在吃東西，到處都是。食譜來自世界各地。但是在這裡，食物就只是此時此地你放進嘴裡吃進去的東西而已。再沒別的。移民們肯定是花了好長的時間才終於了解這點。在這裡，飲食是一種個人的攝取。

　　到處都在談話。說話。把話說出去。跟任何一個臨時步出人群的人說話。跟人群中任何一個短暫相遇的人說話。跟孤身一人的自己大聲說話。把此時此刻浮現在腦海中的東西直接用說話傳達出去。內在閃過的想法立刻用言語建構於外在。而這樣的舉措，是一種保護的行為。

　　談話如何做為一種保護？不是用顯而易見的方式。那並非訴諸於同情或關懷。比較好的問法是：想用談話來保護自己對抗什麼？對抗介於兩人之中的空間。這空間是由希望所打造。對方的希望，和自己的希望。那是個垂直空間，豎挺挺地從天落下。

　　「希望」和電梯一樣，需要豎井通道讓它上升。墜落這樣一座豎井非常容易。那就是陷入遺忘。談話是遺忘的反抗力。和別人談話時沒人會墜落；話語卡住了豎井，撐著談話者往上。墜落是在沉默時發生。

　　我們期望在內部發生的事情，在這兒，全在外部進行。這裡沒有內在性。這裡或許有內省、有罪惡感、有快樂、有個人的失落，但全都顯露為話語、行動、慣習、痙攣，全都變成發生於每個街區每層樓裡的事件。這不表示每件事都是公開的，因為那意味著這裡沒有孤獨荒涼。這比較像是，每顆靈魂都把內裡翻了出來，卻依然孤獨。

　　再次走上街道。這裡的房屋有七成超過五十年。用木頭隔起來的水塔暴露在屋頂**外頭**。人行道上，高於行人頭部一呎的逃生梯，像鈎索般緊鉗在每棟建築的**外頭**，讓街巷變成鐵網花紋間的狹窄過道。在這些垂直逃生梯的平台上，女人倚站，小孩沉睡，一如客廳內部。每個案例都有自己的獨特歷史（城市的供水和水壓，十九世紀的都市消防法規，夏日沒有空調的城市高溫）；但每一則歷史，都是為了追求更大的利潤和擴張，而將經濟邊際縮減到最低的絕對值；而每一個案例的結果，都是將其他地方通常收納在內部的東西，擺到外頭。高聳的玻璃摩天大樓，照亮了夜晚，展示著相同的原則，並將它提升到神話之境：它們的**室內**燈光變成了整座島嶼夜間**外部**環境的主要特色。

　　這原則是物質的也是精神的，或說得更精確一點，這原則藉由否定內在性，將精神轉變成一種物質範疇。這顯現在臉龐之上。

　　在其他地方，經驗留在某人臉上的痕跡，是他的內在需要或意圖與外在世界的要求或給予之間彼此交會（或衝突）所留下的痕跡。或換個說法：一張臉上的經驗印記，是兩種模式之間的連接線。這兩種模式都是社會的產物，但其中一個包含了自我，另一個容納了歷史。

　　在這裡，則剛好相反，經驗在大多數臉上只刻下直接的衝撞。那印記並非兩股力量爭鬥的結果。對他們而言，自我或歷史都不是重點。那印記完全是由外部事件施加而成——就如同車身，在製造過程中壓模成型，或在意外事故中扭曲凹陷。

　　這麼說，並不表示住在曼哈頓的人被動消極、毫無生氣。而是在這

裡，**意志**無可避免會去尋找它的客體，然後將自己的權力寄放在該客體內部。目標不再是指南而變成磁鐵。目標——很少是另一個人類——變成了所愛之人；承諾要實現熱情。然而為了創造所愛的目標，愛人必須掏空自己。而在邁向目標的路途上所遇到的所有障礙，都是愛人承受的打擊。這些打擊，就是我在他們臉上看到的東西。

說曼哈頓是現代資本主義最純粹的所在地（locus），這點並不正確。這裡只有不到五分之一的人口投入製造業。然而它的確是資本主義本能反應、思考模式、強迫作用和心理反轉最純粹的所在地。資本主義的所有模式，永不疲乏的旺盛精力、殘酷無情和絕望，全都可以在這裡找到。曾經有一小段時間，阿姆斯特丹也曾在十七世紀占據了同樣的歷史位置。那時，紐約被稱做新阿姆斯特丹。

美國西岸的城市，如今可以宣稱它們比紐約更現代。但它們缺乏最根本的歷史刺激要素，讓資本主義創造出它所要求的精力。死者糾纏縈繞著曼哈頓。走在街上，除非面對著市中心的商店櫥窗（那裡可以夢想屬於個人的未來），否則你踩踏的，全是過去的淤泥與灰燼。資本家需要無止境的商業擴張，而這樣的擴張需要某種主觀恐懼，恐懼如果自己進步得不夠快，「過去」可能會進行它自己的復仇；這樣的擴張需要它的工人帶著恐懼回顧自己的過去。

新抵達的移民者眺望潟湖後的海水，想像低懸在地平線上方的雲朵輪廓是陸地的邊界。我看過雲朵成形的過程，非常有規律。他一再提醒自己，那不可能是陸地，東方的地平線什麼也沒許諾。但那印象依然故

我，不把他的邏輯當一回事。當他終於把雲看成雲，當雲對他就只是雲的時候──如果他從沒成功做到這點，他的兒子應該可以──他就變成了美國人，並把家鄉的表親接來。

每個希望都留下自我或抓住自我，為了在希望的垂直上升中帶著它。大多數人從未看到他們的希望實現。但他們發現，他們再也無法把意志喚回身上，就像他們的子孫再也無法返回他們遷徙的源頭。曼哈頓是一群又一群任憑自己每天被自己的希望背叛的人。他們那無與倫比的機智，他們的犬儒主義，以及他們的現實主義，就是從這而來。

然而現實主義卻得不到這塊土地的強化。周遭物質環境的中立性或「客觀性」，已經消失無蹤。有太多東西不斷投射在它們身上。這座島嶼上的每一處表面，無論多幾何或多破爛，都被希望和失望弄得傷痕累累。這座島嶼宛如它的每位居民同時夢到的美夢或噩夢。我說過，這裡沒有任何東西是象徵性的。夢的象徵主義只不過是夢醒後用來思索的一個主題。在夢中，象徵主義並不存在，每項東西都只是它自身。別無其他。然而在夢裡，每樣東西都**面對**做夢者──它們直接與他對話，彷彿它們是某種內在情感。在這個意義上，曼哈頓的所有外部都有一張臉，也因此，沒有任何外部能讓人安心。百萬富豪在從歐洲買來的藝術、物件和建築表面尋找一種替代保證：那種可再次區隔自我與歷史的表面。對那些不是百萬富翁的人，外表不存在任何東西。

這是曼哈頓的冷酷矛盾。物質的公平遭劫。自我移居到體外。但丁在描寫地獄情景時，手上有本基督教的道德法典，可以根據它來建構詛

咒的建築，讓失落的靈魂在其中找到自我。曼哈頓不是地獄，而但丁時代的道德法典已被推翻。

從大約一千呎高的帝國大廈上，可看到整座島嶼的形狀。每個美國小孩，只要可以，都會被帶到這兒。「看那些街上的人，看，他們和螞蟻一樣小。」四周，其他摩天大樓像印刷匠的字盤般規矩，幾乎達到同一高度。五十呎下方，男人們正在給新塔樓灌水泥。這一千呎是一呎一呎蓋成的。南邊，新建的世貿大樓甚至更高……

在資本主義的歷史裡，曼哈頓這座島嶼是保留給那些因為過度希望而受到詛咒之人。

冷漠劇場

The theatre of indifference

1975

眼下我想寫的故事，是關於一位來自遙遠鄉村在城市定居的人。一則非常古老的故事。但二十世紀末的城市，已經改變了這則古老故事的意義。這類城市最極致的形式，我認為是北方的白人城市。氣候完全無助於規範公共與私人之間的邊界。地中海城市，或美國南部的城市，性格便稍有不同。

為何這樣一座城市，其極端形式會首先衝擊到一位村民？要評判他的印象是否合理，首先必須了解讓他印象深刻的是**什麼**？我們無法接受城市自身的版本。城市對自身的幻想，至少和他剛來的時候一樣多。

對他而言，看到聽到的一切，大多非常陌生：建築、交通、擁擠、燈光、貨品、文字、看法。這種新鮮感，既讓他震驚，又讓他興奮。這一切全都凸顯出那句不可置信的**我在這裡**。

然而，很快的，他得在人群中尋找自己的路。一開始，他認為他們

是城市裡的傳統成分，認為他們就和他與父親以前認識的那些男男女女差不了太多。有差別的，只是他們擁有的東西不太一樣，包括他們的想法，至於人與人之間的關係，應該是類似的。但他隨即發現，情況並非如此。在他們的表情之間，在他們的話語以及一路伴隨的手勢和肢體動作之下，在他們的瞥視之中，有一種神祕而連續的交易同時進行著。他問：這到底是怎麼一回事？

如果說故事的人讓自己與城市和鄉村保持等距，他或許有辦法提供一個描述性的回答。但這答案恐怕是發問者無法立即理解的。經濟所需迫使村民來到城市。一旦置身此地，他的意識形態便隨著他的問題**無法**得到解答而開始發生轉變。

一位妙齡女郎穿越街道，或酒吧，使出渾身解數，用她的雙唇和明眸宣示她的青春正盛。（他跟自己說她**傷風敗俗**，他的解釋是，她是個花癡。）兩名年輕人為了吸引女孩注意作勢要打架。他們像發情的公貓繞著彼此轉圈，但不曾揮出一拳。（他說他們是**敵人**，因為手裡拿著刀。）女孩用無聊的眼神看著他們。（他說她**驚嚇**到面無表情。）警察進來。那兩人立刻停止打鬥。警察臉上沒流露一絲神色。他們用眼睛掃瞄了一圈然後走開。（他把警察的無動於衷稱為**公正無私**。）看他這般自然而然、深信不疑地對城市做出如此「天真」的錯誤詮釋，彷彿可以在他身上看到早期卓別林那種神話般的特質與吸引力。

那位村民正在目睹有生以來的頭一回諷刺漫畫，但不是畫在紙上，而是真人實境。

　　平面諷刺漫畫源自十八世紀的英國，在十九世紀的法國又回魂了一次。不過今天，它已經死了，因為生活遠比它更諷刺。或者，說得更精確點，因為諷刺只有在某種道德儲備還存在時才有可能，而如今，那些存糧已經用完了。我們太習慣被我們自己驚嚇，習慣到無法對諷刺漫畫的想法產生反應。最初，諷刺漫畫的傳統建構了一種鄉村對城鎮的批判，它的興盛期，是在大片鄉野開始被新興城市吞併，但城市規範還沒被視為理所當然之前。和「平靜無波」的生活比起來，畫在紙上的諷刺漫畫簡直誇大到荒謬的程度。真人實境的諷刺漫畫意味著一種狂熱、危險和希望的人生；對局外人而言，如今讓他感覺荒謬的，是他被這誇大的「超級人生」排除在外。

　　平面諷刺漫畫有其社會類型。它們的類型學會把社會階級、氣質、個性和體型考慮進去。它們的內容是以社會利益和社會正義為訴求。真人實境的諷刺漫畫則只是當下環境的產物。它們與故事對白無關。它們是行為主義者。它們諷刺的不是性格而是扮演。社會階級或許會影響角色扮演（以那種方式招搖穿越街道或酒吧的女孩，比較像是小布爾喬亞而非大資產階級；警察多半是勞動階級，等等）。但當下情勢的偶然性，掩蓋了階級條件的本質。同樣的，評判真人實境的諷刺漫畫不需要和社會正義有任何牽扯，只要看每個人的扮演是否成功。這些扮演的總合形成了一種集體特徵。但那是劇場的集體特徵。不是某些戲劇評論家一度相信的荒謬劇場，而是冷漠劇場。

　　城市的公共生活大多屬於這種劇場。不過有兩項活動例外。一是生

產勞動。二是真實權力的行使。它們變成非公開的隱匿活動。在這個意義上，裝配線就和總統的專線一樣，是一種隱私。公共生活關心的淨是一些無關緊要的瑣事，不斷有人告訴大眾，把希望寄託在這些瑣事之上。然而真實可沒這麼容易打發。它反過來把公共生活轉化成劇場。如果說謊言被當成了真實，那正牌真實又反過來讓冒牌真實變成不過是一種劇場的真實。

　　公共生活的凝聚力本身，如今被指控為一種誇張的劇場表演。它經常擴張到家庭生活──對新來乍到的村民而言，這方面沒那麼明顯。在公共生活中，沒人能逃離這座劇場，每個人都不是被迫當觀看者，就是當表演者。某些表演者演的是他們拒絕表演。他們扮演微不足道的「小人物」，或假使他們人數眾多，他們就扮演一群「沉默的大眾」。表演者與觀看者幾乎瞬間就可角色對換。也有可能同時身兼二職：在切身環境裡當個表演者，對遙遠的表演當個觀看者。比方說：在火車站或者在餐廳。

　　冷漠介於觀看者與表演者之間。介於觀眾與演員之間。每位表演者的經驗，也就是每個人的經驗，讓他相信，只要他一開始演出，觀眾就會離開，劇場就會清空。同樣的，每位觀看者的經驗也讓他預料到，其他人的表演肯定和他自己的處境毫無關聯。

　　表演者的目標，是至少能留住幾個觀眾。他害怕看到自己在空蕩蕩的劇場裡表演。（即便他身邊圍了幾百個人，這也有可能發生。）這裡有一種反比現象。如果某個人選了一百名觀眾，在某種意義上，他似乎

比較安全，比較不會看到他所害怕的空無一人的劇場。但這一百人可能會在幾秒鐘內一哄而散。但假使他只選了三名觀眾，他或許會有辦法至少把其中一人留得稍微久一點——久到第三者被迫開始**表演**無聊或冷漠。

在冷漠劇場裡表演，必然會出現傲慢自大或斯文講究等誇張表情。包括沒有興趣、獨來獨往、漠不關心。必定會導致日常生活的過火演出。對離席觀眾最常見的最後審判，就是暴力。也許是語言暴力（咒罵、威脅、咆哮），也許是態度暴力（輕蔑、鬼臉），也許是行為暴力。某些犯罪行為的發生，正是這類劇場最純粹的表現。

誇大與暴力變得習以為常。暴力在於誇張的**舉止與陳述**。在這個意義上，那女孩所表演的青春正盛，就和手槍一樣暴力。漸漸的，誇張的慣習注滿了表演者的身軀。他變成活生生的諷刺漫畫，變成在他的表演中被性格或情勢所逼最常做出的那種表情。

當劇場裡沒有第二個人存在，當任何表演所需的最低配備（兩個人）付之闕如的時候，就可以感受到劇場本身的存在。人們常把孤獨與高奏凱歌的冷漠混為一談，認為那全然是被動的。空蕩蕩的劇場變成了沉默自身的形象。在沉默中獨自一人，就是留不住半個觀眾。於是，一股強制性的需求要你走來走去：走去街角小店買份晚報；走去酒吧喝杯啤酒。這有助於在這座城市裡界定出那特殊的古老感傷。

只有一樣東西能擊敗冷漠：明星表演。人們相信，壓抑在每位觀看者身上的所有東西，明星一應俱全。明星是現代城市裡的唯一偶像。他

填滿劇場。他保證沒有不可融化的冷漠。

每項公開展示的壯麗活動都可發現大明星的蹤影,從運動到犯罪到政治,跟隨這些大明星的腳步,每個人都能期待自己變成某個場合的小明星。倘若某家店裡有六位顧客,其中任何一位,都可經由在場者的一致同意被塑造成某種明星,都可藉由實質存在的一段談話、一項反應或一種技藝而暫時被提升到那個位置。在搭乘電扶梯的人群中,在穿越紅綠燈的行人裡,在窗口等待辦事的隊伍中,任何人都有機會像贏得賽馬頭彩那樣,暫時填滿劇場。在那一瞬間,會有一種純然的都會喜悅從那位暫時的明星臉上掠過。一種出乎意外的靦腆喜悅,糅合了害羞與自負。就像小孩因為偶然做了某件事而得到褒獎的喜悅。

不該把冷漠劇場歸併為**城市生活的矯揉造作**。那是一種新的現象。就高度形式化這點而言,鄉村社交生活是一種不自然的造作。例如,鄉村葬禮比起城市裡任何一項暫時性的公共事件都更形式化。冷漠劇場的對立面並非自然真誠,而是主角和觀眾雙方擁有共同興趣的戲劇演出。

冷漠劇場的先決條件是,在大多數的生活領域裡,每個人都有意識卻無可奈何地倚賴其他人的意見和決定。用比較象徵性的說法是:劇場是建立在論壇的廢墟之上。它的先決條件是民主的失敗。當個人狂想孤立於任何實際的社會行動時,冷漠就是它不可避免的逸離結果。在個人狂想的過度流動與社會政治的停滯勢均力敵的時候,冷漠便告誕生。

在冷漠劇場裡,外表隱藏失敗,話語隱藏事實,象徵隱藏它們指涉的一切。

　　村民無法理解冷漠劇場。他沒看過這麼多生產過剩的表情，遠超乎實際所需。於是他認為，他們隱而不顯的生命一定和他們極度誇張的表情一樣豐富，一樣神祕。他因為自己看不見國王的新衣而貶低自己——在他的想像裡，那件新衣肯定是藏在他們的表情和行為底下。他認為，城裡的一切全都超乎他的想像，超乎他先前的期盼。悲慘的是，他是對的。

夢 兩 則

世界毀滅的觀念，早在人們有能力毀滅它之前就已存在。我們最深層的恐懼正是隱藏在日常生活的平凡事物背後。那些滴淌的水流就像我們隔著窗玻璃看風景時滑過玻璃的痕跡。然而突然間，它們的尺度放大到教人害怕的程度。

《羅得與其女兒》（局部）

所多瑪城

The city of Sodom

1972

這是一張畫作的局部，出自呂卡斯（Lucas van Leyden）[1]的《羅得及其女兒》（*Lot and His Daughters*），描繪了所多瑪城的毀滅景象[2]。第一眼，你會驚訝於它的寫實逼真。我們大多數人，都曾在有生之年看過如此這般遭火焚毀的城市，熊熊烈焰將房舍吞噬成光禿的籠架。火舌閃映的電光海水出現在一位十六世紀的畫家筆下，似乎有種奇異的現代感。儘管如此，呂卡斯的這幅天譴景象卻是非常中世紀的。它是建立在兩個本質相反的信條之上：一是秩序，上帝的理性；二是失序，人類世界的混亂。人類的城市不僅慘遭祝融，還往海裡斜傾，居民匆匆逃上街，彷彿那是沉船歪翹的甲板。港口上紛紛倒墜的檣桅，與前景中那棵屹立不搖、未受干擾的高樹恰成對比，那是屬於上帝創造的自然世界。在這整幅畫裡，城市的比例宛如玩具一般，惹惱父親的不乖小孩的玩具。這位父親的權力不只表現在他有能力給城市降下大火，更展露在天空中的火

1 1489–1533，荷蘭矯飾主義畫家及版畫家，其作品深受杜勒等人影響，以靜謐高雅的風格著稱。對當時還未流行的風俗畫甚感興趣，留下多幅富有道德教育意義的風俗畫作品。《羅得及其女兒》，是他以宗教為主題的名作之一。

2 所多瑪及羅得與女兒的典故，出自聖經創世紀篇。所多瑪是一個罪惡深重的城市，耶和華決定派天使去毀滅該城，亞伯拉罕為該城求情，耶和華許諾如果能在該城

發現十位義人，就不毀滅該城。但結果該城只有羅得一名義人，於是上帝派去的天使在毀城之前命羅得帶著妻女離開所多瑪，並叮囑他們不得回頭看，也不得在平原停駐，必須往山上逃去。羅得一家逃離後，耶和華便將硫磺與火從天上降予所多瑪，把城市和平原都毀滅了。羅得妻子因回頭看而變成一根鹽柱，只剩下羅得和兩名女兒逃離。

焰形式之上。對稱，整齊，清晰──有如半朵盛開的菊花。那是正義秩序的一部分，人們無法理解，卻無能逃脫。如果說，這樣一幅畫面依然能對人產生強烈影響，那原因或許就在於，在人們的夢境和無意識中，依然有一個更高的秩序存在。在這個秩序裡，「父親」一詞還是具有無比強大的力量，而被火摧毀的場景，只要我們沒立即的危險，則往往帶有某種夢境的特質。

洪 水
The deluge

1972

世界毀滅的觀念，早在人們有能力毀滅它之前就已存在。如果你不知道
這幅水彩的創作年代，你可能會以為那是原子彈毀滅的場景。這件作品
畫於1525年。至於它背後的故事，我想杜勒本人的說法應該是最好的
回答：

聖靈降臨節（Whitsunday）過後的那個禮拜三夜裡，我在睡夢中看
到這幅景象——源源不絕的洪水從天而降。第一波在距離我四哩外
的地方，以駭人的力道夾著驚怖的巨響衝落，激起的波濤淹沒大
地。接著，其他洪水落下，以百萬大軍般的猛烈之姿，有些遠，有
些近。由於它們來自很高很高的地方，高到讓它們看起來像是以某
種慢動作同步下降。但是，在第一波洪水即將碰觸到地面的那一
刻，卻是雷霆萬鈞，轟鳴咆哮，我嚇到整個醒來。醒來時全身顫

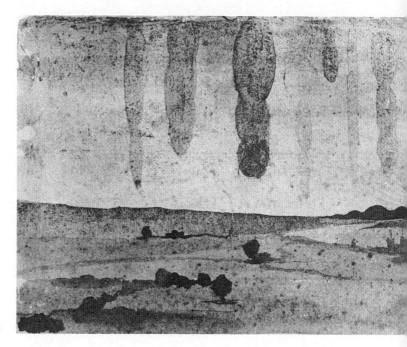

《洪水》

抖，久久不能自已。隔天早上起床後，我把夢中看到的景象畫了下來。感謝上帝把一切又恢復到最好的狀態。

畫下這幅作品時，杜勒五十四歲。

許多年前，當他還是個年輕人，他曾根據啟示錄所預見的世界末日，製作了一系列版畫，畫中充滿了中世紀的傳統象徵和人物。但這場夢不同。它的恐怖不是教義或既有配方的一部分。它是杜勒在無意識的睡夢中自己創造的。和許多噩夢一樣，它的原料包括遼闊的空間、無盡

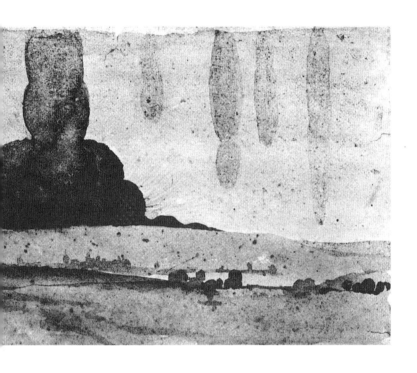

的流水，以及巨大的壓迫感。這些元素和我們對出生之痛的模糊記憶或即將來臨的死亡是否有關，並不重要；重要的是，它們預言了一種恐怖的終結。然而這景象本身幾乎是無害的。我們最深層的恐懼正是隱藏在日常生活的平凡事物背後。那些滴淌的水流就像我們隔著窗玻璃看風景時滑過玻璃的痕跡。然而突然間，它們的尺度放大到教人害怕的程度。正中間的那道水流遠在四哩之外，可見它是多麼巨大的滾滾洪濤，而那宛如從蒼白肌膚下透出的血色，那挫傷般的顏色，正是它毀滅地球的重擊傷痕。

愛的ＡＢＣ

所愛之人同時也是單一的、區隔的、分離的。你將所愛之人界定得愈仔細，無關乎任何既定價值，你對他的愛就愈親密。有限的輪廓是對方的一種證明，無限的感情則是由這輪廓所涵蓋的東西激發而成。

頭 巾

Kerchief

1985

清晨

摺疊著它的野花

洗淨熨平

占據著抽屜的小小空間。

抖開它

她環過頭繫上。

傍晚她扯下它

任它墜落至地板

依然打著結

在一方棉布頭巾的

密密印花中

勞動的一日

寫下它的夢。

哥雅：瑪哈，著衣與未著衣

Goya: the Maja, dressed and undressed

1969

最先，她一身時髦地斜臥在椅榻上，那身裝扮，正是她被稱為瑪哈（Maja）[1]的原因。後來，同樣的姿勢，同樣的椅榻，但這回，她一絲不掛。

　　打從這兩幅畫在二十世紀初首次懸掛在普拉多美術館時，人們就開始詢問：她是誰？是阿爾巴公爵夫人（Duchess of Alba）[2]嗎？幾年前，阿爾巴公爵夫人的遺體出土，從她的骸骨推測，恐怕可以證明她並非那位擺姿勢的她。但如果不是她，那是誰呢？

　　我們很容易把這問題打發成無聊的宮廷八卦。但另一方面，當人們注視這兩幅作品時，它們確實隱含著某種神祕，讓人深深著迷。不過，上面那個問題問錯了。我們該問的不是**誰**？因為我們永遠也不會知道答案，就算知道，我們也不會因此而聰明多少。我們該問的是**為什麼**？如果我們能回答這個問題，或許能對哥雅（Francisco de Goya）有多一點

1 在十八世紀的西班牙，瑪哈指的是打扮時髦的女性。

2 哥雅時代西班牙上流社會的頂尖名媛，哥雅曾為她作畫，並與她發生過一段戀情。

的認識。

　　我自己的解釋是：**沒人**為那幅裸體畫擺姿勢。哥雅打從一開始就建
構了第二幅畫作。他看著眼前的著衣版本，在想像中褪去她的衣衫，然
後將他的想像呈現在畫布上。證據如下。

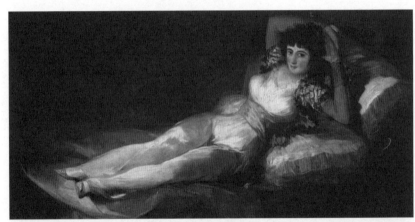

《著衣瑪哈》

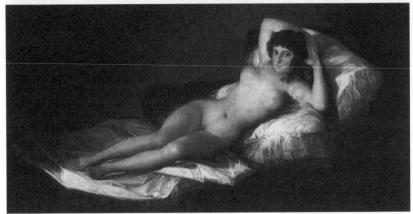

《裸體瑪哈》

，

　　這兩幅畫的姿勢一模一樣到近乎詭異（除了較遠的那條腿）。唯一可能的原因，就是第二幅畫是**概念**的產物：「現在，我要想像她的衣服不在那兒。」在不同時刻所擺出的真實姿勢，絕對會有更大的差異。

　　更重要的是，裸體畫中的身體形狀，也像是設想出來的。看看她的胸部，如此渾圓、高聳，而且兩隻都朝外側伸挺。當人斜躺的時候，沒有任何胸部會是這模樣。我們可以在著衣版本中找到解釋。由於有馬甲的塑形和支撐，即便斜臥，胸部也還是能維持原狀。哥雅褪去絲綢展露她的皮膚，但卻忘了把身形的變化估算進去。

　　同樣的情形也可見於她的上臂，尤其是靠近觀眾那隻。在裸體版本中，那隻上臂竟然和膝蓋上方的大腿一樣粗，古怪到不可能是真的。這次我們同樣可以在著衣版本中找到原因。著衣版本中的上臂包覆在打滿褶子的衣肩和短外套的袖子裡，哥雅在揣測層層衣物下的裸臂輪廓時，忘了把這些考慮進去，才會把手臂畫得這麼粗。

　　相較於著衣版，裸體版較遠的那條腿稍稍朝我們的方向彎曲。如果不這麼做，她的兩腿之間就會出現空隙，船隻似的身形也將潰散。弔詭的是，那樣還會讓裸體版看起來比較**不像**著衣版。然而，如果真要以這種方式移動那條腿，雙臀的位置也得跟著改變。但哥雅只改了後面那條腿的姿勢，至於比較靠近我們的那條大腿和臀部，則完完全全是來自穿了衣服的那具身體，彷彿那身絲綢是一場白霧突然散了開來。正因如此，裸體版的雙臀、肚腹和雙腿才會看起來好像飄浮在空中，無法確定它們究竟是以什麼角度靠在床上。

　　的確，就她身體接觸到枕頭和床單的那整條輪廓線來看，也就是從腋下到腳趾那段，裸體版就不如著衣版那麼令人信服。在著衣版中，枕頭與椅榻有時被身體壓著，有時又壓著身體，兩者接觸的部分有點像線腳──縫線一會兒消失，一會兒又出現。但在裸體版中，這條線則像是修磨過的裁切邊，看不到真實身體與周遭物件之間必定會有的那種「施與受」。

　　裸體版的臉龐像是突然從身體往前跳了出來，這並非如同某些作者指出的，是因為有做過修改或比較晚畫的關係，而是因為它就是要讓人**看到**，而不是讓人召魂。你愈是注視著那張臉，你愈會理解到那具裸體有多模糊，多不真實。一開始，那具裸露身軀所散發的光澤，會讓人誤以為那是煥然蓬勃的真實血肉。但那其實更接近幽靈之光，不是嗎？她的臉是可以碰觸的實體。她的身體不是。

　　哥雅是位天賦過人的繪圖師，同時還具有偉大的創造力。他筆下的人物和動物，都是用非常快的速度揮就而成，那樣的速度，顯然不是看著模特兒畫出來的。他和葛飾北齋[3]一樣，幾乎是出於本能的知道東西看起來是什麼模樣。他對形貌的知識，就蘊藏在他的手指和腕部的每一個動作裡。既然如此，他怎麼可能會因為這幅裸體畫沒有模特兒，就讓它看起來這麼不自然、不可信。

　　我認為，答案在於他畫這兩件作品的動機。這兩件作品有可能是當時名聲不太好的新式欺眼畫（trompe-l'oeil）[4]的委託案──這種畫法可以在眨眼之間讓女人的衣服消失。不過在哥雅人生的那個階段，他不可

<div style="font-size:smaller">

3　1760–1849，日本江戶時代浮世繪大師，充滿想像力的寫實主義畫家。

4　一種繪畫技巧，可以在二度平面上營造出寫實逼真的立體動態效果。

</div>

能接受這類委託來滿足另一個男人的輕薄樂趣。既然這兩幅畫不是受人委託，他必定有他自己的主觀理由。

那麼，他的動機是什麼？是為了懺悔或歌頌某段戀情，乍看之下好像是如此？假使那幅裸體畫是根據真人寫生，那麼這個理由就比較可信。或是為了誇耀某段還沒發生的韻事？這和哥雅的性格不符；他的藝術完全擺脫了虛誇的形式。我認為，哥雅的第一個版本是替某位朋友（也可能是情婦）畫的非正式肖像，但就在他作畫的時候，就在她一身時髦地斜躺在那裡看著他的時候，「她若是沒穿衣服……」的念頭突然衝上腦門，讓他深陷著迷。

為何要為此「著迷」？男人經常用眼睛幫女人寬衣，把那當成是某種方便的意淫。哥雅為此著迷的原因，難道是他害怕自己的性慾？

在哥雅身上，有一股將性與暴力相連結的暗流，汩汩不息。那些媚惑的女子便是由此而生。而他對戰爭恐怖的抗議，也有部分來自於此。一般總認為，他的抗議是因為他目睹了半島戰爭[5]的人間地獄。這是真的。他確實全心全意認同受難者。但這些絕望與恐怖，也讓他在暴虐的屠夫身上，看到潛在的自我。

這同一股暗流在女子眼中迸發成殘忍的驕傲，深深吸引著他。這股暗流越過無數張臉龐上那些豐滿鬆弛的嘴，包括他自己的，閃現為一種嘲弄的挑釁。在他以赤身裸體的人物來控訴其憎惡的同時，這些赤裸本身也總是帶有等量的獸性——如同瘋人院裡的瘋子，吃人的印地安人，斥責嫖妓的牧師。這些都表現在記錄暴力肆虐的所謂「黑畫」（Black

5 1808–1814，指拿破崙入侵伊比利半島的戰爭，此場戰爭造成西班牙人民大量傷亡，哥雅曾以《戰爭的災難》系列版畫和油畫作品控訴這場戰爭。

139

6 指哥雅晚年在自宅繪製的一系列黑暗作品。1819年，經歷過半島戰爭和西班牙腐敗政治的哥雅，對人性與政治完全失望，於是移居馬德里郊區的聾人別墅，想遠離紛亂的政治中心。然而對現實的種種不滿讓他的精神舊疾復發，在極度焦慮、憤怒與歇斯底里的情況下，哥雅開始在兩層樓的別墅牆壁上畫下十四幅作品，描繪人類喪失理性之後的種種恐怖行徑，包括著名的撒旦吞子圖。這些作品被視為二十世紀表現主義的先驅。

Painting）[6] 中。但最持續不絕的證據，則是他描繪所有肉體的手法。

　　這很難用言語形容，但這幾乎是哥雅所有肖像畫的註冊商標。這些肉體都有各自的表情，一如出現在其他畫家畫的肖像裡的那些特徵。畫中的表情隨著人物不同而有所差異，但在這些差異裡永遠可以看到一種相同的需求：對肉體的需求，就像用來滿足胃口的食物。這不是一種修辭隱喻，而是幾乎如同字面般真實。有時，肉體像水果般覆了一層成熟的粉衣。有時則令人垂涎欲滴、望之生饞，隨時想狼吞虎嚥。它往往同時具有兩種暗示：狼吞虎嚥者與被狼吞虎嚥者，而這正是他那熱切激烈的心理洞見的支點。哥雅所有的駭人恐懼都可以此總結。他最可怖的一幅畫，就是撒旦吞食人體。

　　我們甚至可以在肉販攤這類世俗畫中，看到同樣的狂烈。這世上沒有其他靜物畫如此強調肉塊的生鮮逼真，如此將「屠宰」一詞的字面情感整個結合進去。這張作品出自一位終生享用肉類的畫家之手，其可怖之處在於，它**不是**靜物畫。

　　如果我的想法沒錯，如果哥雅畫下裸體瑪哈的動機是因為「他想像她赤身裸體」的念頭纏繞著他，也就是說，他想像著她的肉體以及

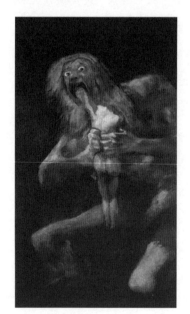

《撒旦吞子》

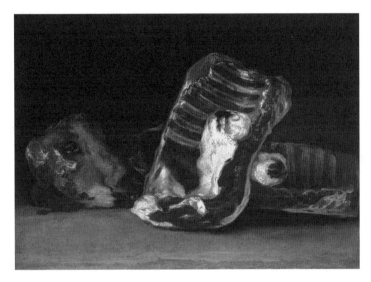

《肉販攤》

其肉體的一切挑釁，那麼，我們就可以開始解釋，為什麼這張畫看起來如此不自然。他畫這張畫是為了驅魔。她和蝙蝠、犬狗、女巫一樣，是「理性沉睡」（the sleep of reason）[7] 釋放出來的另一種惡魔，不同的是，她是美麗的，因為她充滿魅力。然而，為了把她當成惡魔驅除，為了喊出她正確的名字，他必須盡可能讓她和穿了衣服的畫作一模一樣。他不是在畫一名裸女。他畫的是蘊藏在一名著衣女子體內的裸女鬼魂。就是這個原因，讓他如此忠實於著衣版本，也是因為這樣，他那非凡的創造力才會如此壓抑。

　　這麼說，並不表示我認為哥雅想要我們以這種方式詮釋這兩幅畫。他希望我們接受它們的表面價值：著衣的女人與未著衣的女人。我想說的是，裸體版的那件作品很可能是一種**虛構**（invention），而哥雅之所

[7] 1797 年，哥雅畫了一幅名為《理性沉睡，怪物現形》的著名版畫。

以沉迷在這種虛構的想像和情緒裡，是因為他想驅除自己的欲望之魔。

　　為什麼這兩幅畫看起來如此充滿現代感？因為我們假定畫家和模特兒是一對戀人，所以我們理所當然的認為，她同意為這兩幅畫擺出姿勢。但如同我們現在所理解的，這兩幅畫的力量與他倆之間的情感發展**幾乎**毫無關聯。唯一的差別只是她沒穿衣服。這好像應該改變一切，但事實上，這只改變了我們觀看她的方式。她本人還是保持一樣的表情、一樣的姿勢、一樣的距離。過往所有偉大的裸體畫，都邀請我們分享她們的金色年華；她們裸體是為了引誘我們、改變我們。但瑪哈的裸體不同。她似乎沒意識到自己正在被看——就好像我們是透過鑰匙孔在祕密窺視她。或說得更精確一點，就好像她不知道她的衣服已經變成「隱形的」。

　　在這點，以及在其他許多地方，哥雅都是位先知。他是第一個把裸體畫成陌生人的藝術家；第一個把性與親密分開的藝術家；第一個用性的美學取代性的能量的藝術家。是能量的本質打破了藩籬；而美學的功能則是重建這些藩籬。如同我已指出的，哥雅或許有他自身恐懼性能量的理由。在二十世紀下半葉的今天，性的美學主義有助於維持消費社會裡的刺激、競爭和不滿。

波納爾

Bonnard

1969

自從波納爾（Pierre Bonnard）在1947年以八十高齡辭世之後，他的名聲便持續上揚，並在最近這五年達到驚人的高峰。有些人甚至宣稱他是本世紀**最**偉大的畫家。然而二十年前，他只是個次要名家而已。

他的聲望變化正好和某些知識分子從政治現實和政治信賴中普遍撤退的時間一致。1914年後的世界幾乎不存在於波納爾的作品中。在他的畫作裡看不到一絲攪擾——唯一的例外，或許是它那不合常理的全然平和。他的藝術是親密的、冥想的、特許的、隱退的。是一種「栽種自身花園」（cultivating one's own garden）[1]的藝術。

必須指出這點，我們才能把近來關於波納爾的一些極端說法，放在歷史的脈絡中討論。波納爾雖然是位具有原創性的藝術家，但他基本上是個保守派。「一名純粹的畫家」（a pure painter）這項稱譽，也正凸顯了這一點。他的純粹在於，他能接受他所發現的世界原貌。波納爾是

[1] 典故出自伏爾泰的小說《戇第德》（*Candide*），「市長應該先把自身的花園栽種好，再去告訴總督應該怎麼做。」引申有「修身養性」之意。

2 1876–1957，享譽
國際的羅馬尼亞現
代雕刻家，伯格曾
寫過一篇精采的文
字介紹布朗庫西，
參見他的《另類的
出口》（中文版：
麥田）。

3 1901–1966，瑞士
雕刻家，有「存在
主義雕刻家」的封
號，以形銷骨立的
瘦長人像展現出現
代人的孤寂靈魂。

位比布朗庫西（Constantin Brancusi）[2] 更偉大的藝術家嗎？更別提畢卡
索或賈克梅第（Alberto Giacometti）[3]？每個時代都會根據自身需求評價
所有留存下來的藝術家。比較有趣的是，為何波納爾總是可以毫無疑問
地留存下來。傳統的答案是：他是位偉大的用色大師。那麼，他把顏色
用在哪裡呢？

　　波納爾畫風景、靜物，偶爾畫些肖像，更偶爾會畫些神話作品、室
內、餐點和裸女。在我看來，他的裸女圖絕非他最好的作品，差遠了。

　　在他大約1911年後的所有作品裡，波納爾都以約略相似的方法使用
色彩。在那之前，拜雷諾瓦、寶加和高更的範例之賜，他不斷挖掘自己
在用色方面的才能；1911年後，他並非停止發展，而是沿著一條已然確
立的路線徐徐前進。波納爾成熟時期偏愛的顏色典型包括：大理石白、
洋紅、淡鎘黃、陶瓷藍、赤陶紅、銀灰、彩釉紫，加在一起就像牡蠣內
部的反光色澤。這種用色偏好可以讓風景畫帶有神話甚至仙境的氛圍；
在靜物畫中，則可為水果、玻璃或餐巾添加柔軟光潔的絲綢魅力，彷
彿它們是用極其熱切、極其閃亮的彩絲織就而成的那匹傳說中的織錦的
一部分。但是在裸女畫中，這同樣的色彩偏好似乎就只能增加說服力而
已。那是透過波納爾的眼睛看女人的方式。色彩證實了畫中的女人。

　　那麼，什麼叫做透過波納爾的眼睛看女人？在1899年的一張畫布
上，他畫了一名伸開四肢攤躺在矮床上的年輕女子——作畫的時間，是
在他開始採用典型的波納爾色彩之前。女子的一隻腿順著床沿垂到地
板，其餘部分完全貼躺在床上。這幅畫的名稱是：「慵懶：在床上半醒

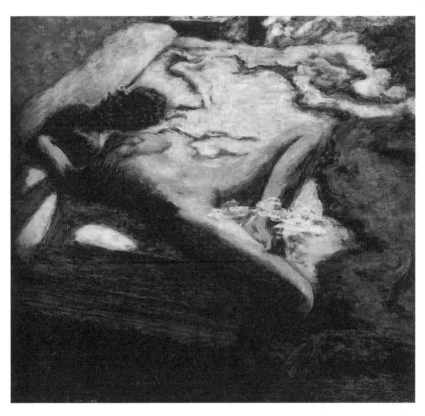

《慵懶：在床上半
醒半睡的女子》

半睡的女子」（L'Indolente: Femme assoupie sur un lit）。

　　這幅畫的標題、姿勢、新藝術風格的褶痕和陰影，在在透露出一種
文雅的世紀末愛慾形式，迴異於波納爾後期作品的坦率。然而，或許正
因為這幅畫不曾吸引我們的注意，所以可以提供我們最清楚的線索。

　　注視這張畫，看著看著，你會發現畫中的女子開始消失──至少，
她的存在變得很模糊。她內側脅旁下的陰影，幾乎和投射在床上的影子

無法區隔。落在她腹部與右腿上的光線，把這兩個部位和金光閃耀的睡床結為一體。陰影先是勾畫出一條緊貼著大腿的小腿；當它向下彎曲、收圓、區隔出她的雙臀時，隨即顯露出她的性徵，還有一條橫伸在胸前的手臂——這些彎轉流動的線條韻律，完全呼應了床單床罩的褶痕。

這張傳統氣息還相當濃厚的畫作，並未真的與它的標題不符：那女人確實還存在著。但我們不難看出，可以怎樣把這幅畫弄成截然不同的影像——一名女子留在**空**床上的印痕。葉慈（Yeats）寫道：

> ……山草
>
> 不得不留住形狀
>
> 在山兔曾經躺臥之處。*

＊ *Collected Poems of W. B. Yeats*, London, Macmillan, 1951, p. 168; New York, Macmillan, 1951.

要不，你也可以用相反的順序描述這同一件韻事：失去實體限制的女子形象不斷溢流、重疊至每一處表面，直到她不多不少恰恰等於這整個房間的「場所精神」（genius loci）。

1966 年，我於倫敦皇家學院參觀了波納爾的特展，在那之前，我已模糊意識到波納爾作品中這種介於存在與缺席之間的曖昧。當時，我自己提出的解釋是：他是一位充滿鄉愁的藝術家，彷彿畫作是他唯一能從席捲一切的時間之流裡拯救下來的東西。如今看來，這解釋顯然粗糙到無法成立。而在他三十二歲畫下的這幅《慵懶：在床上半醒半睡的女子》裡，也沒有任何鄉愁的痕跡。我們得更進一步。

　　波納爾作品中那種形體消失的危險，看起來並非因為距離的關係。他的遠方總是柔和、親切、良善。只要拿他的海景和庫爾貝（Gustave Courbet）[4]的海景做比較，就可理解其中的差異。對波納爾來說，鄰近才是消解的源頭。人物並非消失在遠方，而是，或可說是，消失在近處。這並非距離太近，近到眼睛無法對焦的光學問題。這種近接還必須以體貼和親密等情感因素來衡量。因此，「消失」（loss）是個錯誤的辭彙，鄉愁則是錯誤的範疇。真正的情況是，極端貼近（very near，包括這個字的所有涵義）的身體變成了眼前一切的軸心；眼睛所見的一切事物皆與它有關；它取得了棲息的所有權；但這同一枚憑證，也讓它必須失去自身在時間與空間中的精確位置。

　　這過程聽起來很複雜，但其實和我們墜入愛河的經驗很像。波納爾最重要的一些裸女畫，和斯湯達爾（Stendhal）[5]著名的愛情「結晶」（crystallization）過程非常接近，宛如它的視覺呈現版：

　　男人滿心歡喜地為他摯愛的女人妝點上千萬美德，他無限滿足地向自己一一列舉令他感到幸福的每一個條目。那就像是萬般誇大一個剛剛落入我們手中的珍寶有多吸引人，它究竟是什麼我們還不知道，但我們擁有它已無庸置疑……在薩爾斯堡的鹽礦區，人們在冬天把掉完葉片的樹枝丟進廢棄的鹽坑，兩、三個月後，把樹枝拉出來，上面覆滿了一閃一閃的結晶：比山雀腳還小的嫩枝上，鑲滿了無數鑽石，燦爛奪目，繽紛耀眼，再也認不出是原來的樹枝。[*]

4 1819–1877，法國十九世紀寫實主義畫派的先鋒。描繪諾曼第海岸的風景畫，是他的代表作之一。

5 1783–1842，法國小說家，以描寫人物的心理著稱，代表作包括《紅與黑》。「結晶」說出自他的散文集《論愛情》。

* Stnedhal, *De L'Amour*, Paris, Editions de Cluny, 1938, p. 43. Cf. Stendhal, *Love*, trans. G. and S. Sale, Harmondsworth, Penguin Classics, 1975, p. 45; Viking Penguin Inc.

其他許多畫家，理所當然地將他們筆下的女人理想化。但這種直截了當的理想化，很難分得出究竟是諂媚奉承還是純粹的幻想。我們無法據此判定，這和陷入戀愛時的心理狀態有關。波納爾這幅畫的獨特之處在於，他以圖像的方式告訴我們，**從她身上向外**發散出來的心愛之人的意象，如何主宰了一切，最後甚至連她的肉身存在也變成是附帶性的，而且是不可言傳的。（一旦說得清楚，也就沒什麼稀奇。）

波納爾本人也說過類似的話：

> 畫家是藉由第一個念頭的誘惑而進入這宇宙。這誘惑決定了他所選擇的主題，並和畫作緊密呼應。倘若這誘惑，這第一個念頭消失了，那麼剩下來的……就只是侵略和控制畫家的物件而已。*

* Quoted in *Pierre Bonnard*, London, Royal Academy Catalogue, 1966.

波納爾於兩次大戰期間所畫的裸女圖，在在確認了以上的詮釋，而且是以視覺形象而非款款深情加以確認。在他的浴女圖中，躺在浴缸裡的女人，是被一雙由上而下穿透日光的眼睛所注視，水面同時扮演了兩個繪畫上的功能。首先，水面將她整個身體的影像漫射出去，這漫射出去的影像雖然還看得出性感的女性輪廓，但卻變得像落日或北極光

《浴女和小狗》

那樣豐富多采、變幻不定、廣大瀰漫。其次，水面將身體封緘起來不讓我們看。只有來自身體的光線穿過水面映射在浴室的牆面上。因此，她可以說無處不在，除了特定的「這裡」。她消失在附近。與此同時，周遭磁磚、地板和毛巾布上的幾何圖案，從結構上把這些畫釘住，避免它們的存在變得如她一樣曖昧模糊。

在其他立姿的裸女畫中，則是由實際的畫「面」扮演了類似水面的功能。這回，彷彿她身體的絕大部分都沒被畫出來，只看到原始畫布的黃褐色。（實際上當然不是什麼都沒畫：要做出這般低調的效果，得藉助非常仔細的色彩調配才有辦法達到。）她身邊的所有物件，窗簾、丟在一旁的衣服、水盆、燈、椅子，還有她的小狗，以光線和顏色把她框裱起來，就像海水框出島嶼。在框裱的過程中，它們時而逼近我們，時而又被拉回深處。但她始終固定在畫布表面，同時是一種缺席和一種存在。每一筆色彩皆與她有關，但她本身卻是襯托這些色彩的一道影子。

在1916–1919年的一幅美麗畫作中，她踮著腳尖筆直站著。那是一張非常瘦長的作品。一道長方形的光柱從頭灑落全身。緊貼在光柱旁邊，與之平行的，是一條貼了壁紙的

《浴室》

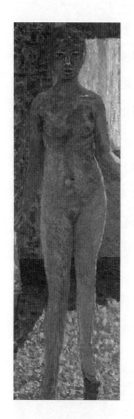

長方形牆面。壁紙上印著桃紅的花朵。光柱上，是她的乳頭、一根肋骨的影子，和膝蓋下方一抹花瓣似的陰影。再一次，光柱的表面把她留在後頭，讓她看起來沒那麼有存在感；但同樣的，她再次無所不在：壁紙上的圖案就是她身上的花。

　　類似的例子信手皆是：照鏡子的裸女畫，她的臉如同聲音般從中流出的風景裸女圖，她的身體看起來像一隻內外翻轉的袖子的裸女圖。這些作品全都證明了波納爾身為一名繪圖師和色彩大師的熟練技巧，全都展現出她的影像如何從她自身向外發散，直到她充滿畫面中的每一處，只除了她的身軀之外。

　　接著，我們得處理那個最棘手的弔詭，而我相信，那正是波納爾藝術的中心樞紐。他筆下的裸女幾乎都是那個女孩的直接或間接影像，他在她十六歲的時候遇見她，和她共度一生，直到她於六十二歲離開人間。那女孩後來不幸變成一名神經衰弱的女人：一名驚嚇害怕的隱遁者，癲狂忘我，著魔於永不間斷的沐浴清洗。波納爾一直對她不離不棄。

　　因此，這些裸女畫的出發點，是一位不幸福的女人，她迷戀浴室，極度苛求，是「缺席」一半的人。接受了這項事實的波納爾，藉由他對她的摯愛，或藉由他的藝術技巧，或藉由這兩者，將這些字面轉化成更

深刻、更普遍的事實：這女人只有一半存在於他摯愛的影像中。

　　這是「藝術乃衝突之產物」的經典範例。在藝術上，波納爾說：他說謊（il fault mentir）。風景畫、靜物畫和飲食畫的缺點是，在這些作品裡，周遭世界的衝突被漠視，個人的悲劇也被丟到一邊。這聽起來似乎很冷酷，但保證波納爾可以以一名藝術家的身分流傳後世的原因，似乎正是他的悲劇──這悲劇迫使他以無比驚人的技巧去表達和歌頌一種共同的經驗。

莫迪里亞尼的愛的字母表
Modigliani's alphabet of love

1981

照片中的男人很符合他對自己的簡潔描述：生於利沃諾（Livorno），
猶太人，畫家。悲傷，元氣，狂暴，溫柔，一個從不滿足於自身外貌的
男人，一個不斷追尋外貌背後的男人。他畫視而不見的眼眸——通常是
緊閉的，即便張開，也沒眼珠或瞳孔，但他的眼眸正是以它們的缺席訴
說一切。他的親密永遠得跨越遙遠的距離。他或許如同音樂，存在但抽
離了可見世界。但他依然是位畫家。

莫迪里亞尼（Amadeo Modigliani）和梵谷一樣，大概是現代畫家中
最受注視的一位。我指的是它的字面義：被最多人觀看的畫家。此刻，
有多少張莫迪里亞尼的畫片釘在多少面牆上？他對年輕人最有吸引力，
但不只限於年輕人。一代又一代的年輕人。

這種廣受歡迎的名氣，和博物館或藝術專家沒多大關聯。死於六十
年前的莫迪里亞尼，在晚近四十年的藝術世界裡一直得到承認，但多數

時候，他都被擺在一旁。就這點而言，他大概是二十世紀畫家中唯一一位贏得獨立承認的畫家。沒有任何文化傳播者。超出批評家的筆墨之外。為什麼會這樣？

他的畫作本身，幾乎不要求解釋。它們確實被強加上一種沉默，一種聆聽。讓咻咻不止的分析聲顯得更加矯揉造作。然而，這個問題的答案必須在畫作內部尋找。流行品味的社會學派不上多大用場。所謂的「莫迪里亞尼傳奇」也一樣。他的生平故事很容易變成電影或感人傳記的題材，他在蒙帕拿斯（Montparnasse）極盛時期被神話為「受詛咒的畫家」，他生命中的眾多女人，他的窮困潦倒，他的毒癮，他的早逝，他的最後一位伴侶珍妮・赫布特（Jeanne Hebuterne）在他死後隨即自殺，如今和他一起埋葬在拉榭斯神父墓園（Père Lachaise）：這些都是人們耳熟能詳的故事，但這些和他的作品為什麼能打動這麼多人，幾乎無關。

在這方面，莫迪里亞尼的情況與梵谷大異其趣。梵谷的生平傳奇進入了他的畫作，兩者交融激盪。莫迪里亞尼的畫作儘管一眼就可認出，卻始終停留在深刻的匿名層次。在這些人物臉上，我們看不到畫家的痕跡或掙扎，我們看到的，是一張全然完整的面容，它的完整性迫使我們聆聽，而就在我們聆聽的當兒，畫家悄悄溜走，主角漸漸透過影像走近我們。

藝術史上，有些肖像畫會**公告**畫中的男女人物是誰——霍爾班（Holbein）、委拉斯蓋茲（Velasquez）、馬內（Manet）……有些則會

把他們召回——安基利軻（Fra Angelico）、哥雅（Goya）、莫迪里亞尼等。莫迪里亞尼的獨特感染力，當然與他做為一名畫家的方法有關。這指的並非技巧步驟之類，而是他將所見之物轉化為可見之物的方法。所有繪畫都經過轉化，即便是超現實主義也不例外。

唯有把一幅畫的方法，也就是它的轉化實踐考慮進去，我們才能確定畫中影像的方向——影像朝我們走來且穿過我們的方向。所有繪畫皆來自遠方（許多未能走到我們眼前），而我們唯有盯著它所來的方向，我們才能完整接收到它的一切。這就是看一幅畫之所以截然不同於看一樣東西的原因所在。

畫在平面上的一道弧線——非直線——就已經展現了想像力出鞘的獨特力道。停在平面上的弧線像被寫下的字母C，而在這同時，它也留下了可以被某樣即將成形的物體填滿的空間，或許是一枚卵石，一粒橘子，一只肩膀。

莫迪里亞尼的每幅畫都從弧線開始。眉、肩、頭、臀、膝、肘的弧線。他期盼，在眾多小時的工作、修改、純化、尋覓之後，能提煉出弧線的雙重功能，並妥善保存。他期盼能找到同時是字母又是肉體的弧線，希望能建構出某人的名字之於認識之人的那種弧線。那名字是既是文字，也是真實存在的血肉。「安東妮雅」（ANTONIA）[1]。

在立體主義時期以及該派的拼貼作品中，畫家將書寫文字甚至單一字母放入畫中的情況並不罕見。因此，我們無須為莫迪里亞尼這樣的做法附貼太多重要性。然而，每次他在畫上拼寫文字，拼出的總是畫中人

1 莫迪里亞尼1915年一幅肖像畫的名稱，畫面左上方，題有ANTONIA的字樣，參見下頁圖。

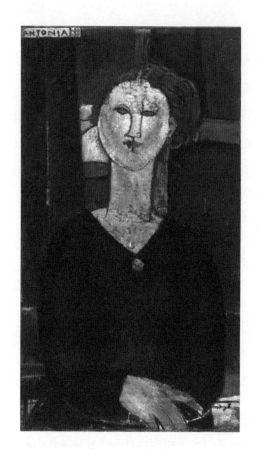

《安東妮雅》

物的名字：字母以字母的方式做著畫筆以畫筆的方式正在做的事——兩者都在召喚那名人物。

然而，更深刻也更重要的是，在那些沒有文字的作品中，莫迪里亞尼畫裡的弧線，那些他以之開端的弧線，依然既是二維的，如印刷，也是三維的，如腮幫和胸脯的線條。正是這點，讓莫迪里亞尼筆下的幾乎所有人物，都帶著某種剪影的特質——儘管事實上這些人物都色彩洋溢，在某方面都是剪影的對反。但剪影既是實體又是二維符號；既是書寫，又是存在。

接著，讓我們仔細想想那個漫長且往往相當狂暴的過程，想想他如何把最初的一道弧線，發展成充滿生氣的靜態影像。他的直覺想藉由這過程尋找什麼呢？他尋找的是，可以將他正在注視的這個短暫生命**印刷成永恆**的一個虛構文字，一個姓名縮寫，一個形狀。

這樣的一個形狀，是無
數次的修正和一再單純化
（simplification）的結果。
和大多數藝術家不同，莫迪
里亞尼是從單純化著手，然
後在描畫的過程中讓生命
的形式使它複雜起來。在
他的幾件傑作中，諸如《坐
在襯衣上的裸女》（Nu Assis
à la Chemise, 1917）、《艾
薇拉坐像》（Elvira Assise,
1918）、《羅馬尼亞美人》
（La Belle Romaine, 1917）
或《蘇汀》（Chaim Soutine,

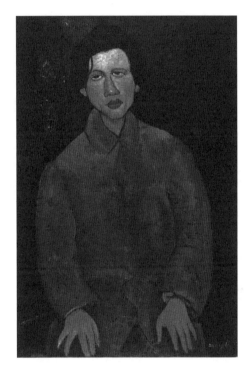

《蘇汀》

1916）等，這種單純與複雜之間的對話變得很像安眠藥，讓我們的眼睛
像鐘擺般永不停歇地在兩者之間擺盪。

　　也是在這裡，我們發現莫迪里亞尼卓越不凡的視覺獨創性。他找到
新的單純化。或者，說得更精確點，他允許模特兒以那樣的生命和姿
勢，提供他新的單純化。當這樣的情況產生時，做為簡化的虛構字母之
一部分的形狀，便意味著一條擱在桌上的手臂，一隻靠著臀部的手肘、
一雙交叉的美腿。這形狀是在一串描畫過程中絕無僅有的第一時間裡裁

剪出來，然後變成一把開鎖的鑰匙，一扇旋開的大門，直接開啟了那條手臂，那隻手肘，那雙美腿的生命。

虛構字母，姓名縮寫，名字，鑰匙的側影──這些比喻每一個都強調出描畫輪廓在莫迪里亞尼畫作中的重要性，都給它們蓋上了正記標章。那，它們的顏色又是什麼？莫迪里亞尼的顏色就和他的線條與圓弧一樣，一眼就可認出。而且同樣教人驚嘆。至少這兩百年來，沒有其他人像他這樣，把肉體畫得如此清朗輝煌。如果你拿他和腦海裡的提香（Titian）或魯本斯（Rubens）做比較，立刻就可看出他在用色上的獨特之處。而這和我們已經看到的輪廓描畫，正好互補。

他的色彩以感官而神祕（他究竟是如此畫出這樣的神采煥然？）的方式清楚表達出那個存在，那個實體，那個在空間中延伸出去的東西，**而且**，它也是象徵性的。那清朗燦爛的肉體光輝，變成了親密的象徵領域。它同時是身體，也是被另一人深情感知的那具身體的靈光。這麼說，是因為另一人不必然是也不必然不是具有性慾意味的愛人。莫迪里亞尼筆下的身體，比提香或盧本斯筆下的身體更超驗。它們或許有些類似波提且利（Botticelli）筆下的某些人物，但波提且利的藝術是社會性的，它的象徵和神話都是公共的，而莫迪里亞尼的藝術和象徵則是孤獨的與私密的。

當批評家討論莫迪里亞尼的藝術受到哪些影響時（他在三十歲取得真正獨立的地位，之後又活了七年），他們提到義大利原始主義、拜占庭藝術、安格爾（Ingre）、羅德列克（Toulouse-Lautrec）、塞尚

（Cézanne）、布朗庫西（Brancusi）和非洲雕像。非洲雕像對他的雕刻有非常直接的影響，但在我看來，他的雕刻遠比不上他的繪畫。他的雕刻還停留在外殼階段：主體的精神從未被釋放出來。我們先前檢視過的那種視覺對話，在他的雕刻中絲毫不存在。

然而，在我看來，若說莫迪里亞尼的藝術真有某個近親，那應該是俄羅斯的聖像藝術（icon art），儘管兩者之間大概沒什麼直接關聯。這種深層的相似不是風格形式上的。有時，在人物的「剪影」上有些表面的雷同，但整體而言，聖像人物更流動些，也沒那麼緊繃；聖像人物的優雅是既定的，無須每回重新搶救一次。兩者之間的相似性在於，這些人物存在的特質。

這些人物是隨從。他們被召回，他們等待。他們以無比的耐心、無比的冷靜等待著，你幾乎可以說他們是以放棄的態度等待著，而他們放棄的，是時間。他們就像面對海水不斷沖刷的海岸線那般靜止。他們在那，等著所有一切被說完，被做完。而這樣的距離——這和上對下的優越性無關，而是關於跨距，就像屋頂含包了發生在房子裡的一切——意味著，在他們的存在中，有一種缺席的特質。以上所述全都屬於最初階段。一旦進入第二階段，也就是一旦它們進入觀看者的腦海中時——這就是它們等待的東西——它們就會變得比當下此刻更加存在。

顯然，這樣的親屬關係無法推太遠。一邊，是傳統信仰的宗教影像；另一邊，則是從寂寞和狂暴的現代生活中擰絞出來的世俗影像。然而，莫迪里亞尼對神祕詩人賈克伯（Max Jacob）[2] 的仰慕，他所閱讀的

2 1876-1944，猶太裔法國神祕主義詩人、作家和評論家。與巴黎前衛藝術圈關係密切，是畢卡索、考克多和莫迪里亞尼等人的親密好友，也是連結象徵主義以及超現實主義的重要人物。二次世界大戰結束前夕，死於納粹集中營。

許多內容，以及他的某些作品名稱，在在提醒我們，他至少曾經注意到這種出人意外的相似性。

接著，在我嘗試回答本文一開始所提出的問題之前，且讓我把先前提過的重點歸納一下。莫迪里亞尼希望他的畫作為他的主角**命名**。他希望它們具有符號的恆久性，像是花體簽名或姓名縮寫，同時，他也同樣希望它們擁有肉體的變化不定、喜怒無常和知覺情感。他希望他的畫作喚起模特兒的存在，然後將這存在發散出去，發散成一種靈光氛圍，存在於他和觀看者的想像或記憶之中。

他的畫之所以廣受歡迎，是因為它們訴說著愛。通常是明確的性愛，但有時也不然。許多畫家畫過愛人的影像，有些，例如畢卡索，畫的是被畫家自身欲望極度扭曲的影像，但莫迪里亞尼筆下的影像，卻像是為了畫出一個所愛之人而由愛創造出來的。（當莫迪里亞尼與模特兒之間沒有柔情存在時，他就畫不出這樣的人物，而只能畫出習作。）

由於他那非比尋常的嚴苛和精準，他通常可以不帶一絲感傷地達到這樣的境界。他知道問題的關鍵在於：找出愛將所愛之人視覺化的結構法則與完形，並將它展現出來。他關心的是浪漫的愛，是魅誘；他的影像是關於愛戀。它們迥異於，比方說，林布蘭的影像，後者是親暱與交流的愛。

然而，莫迪里亞尼儘管傾心於浪漫主義，但他卻拒絕一切顯而易見的浪漫捷徑：象徵、姿勢、笑容或表情。或許就是因為這樣，他才經常壓抑眼眸的表情。他對明顯可見的相愛符號毫不在意。他只關注愛如何

抓住所愛之人自身的影像，並將它傳遞出來。而那影像又是如何聚集、發散、顯出特色，既是一種符號又是一種存在，如同一個名字。「安東妮雅」。

一切皆始於身體的皮膚、血肉和表面，靈魂的封套。無論身體赤裸或著衣，無論皮膚延展的界線最後是停在一絡劉海、一方領口、一具軀幹或側脅的輪廓，都沒什麼差別。無論那身體是男是女都一樣。唯一有差別的，是畫家是否跨越了想像中的親密疆界，在這疆界的另一端，是令人天旋地轉的柔情起點。一切皆始於皮膚和包繞它的輪廓。一切也都完成於這裡。在這條輪廓線上，聚集了莫迪里亞尼藝術的所有賭注。

賭什麼呢？賭有限與無限之間的古老相會──何其古老！這場相會，這一再重複的聚首，就我們所知，只發生在人類的心智與心靈內部。它非常複雜，也非常簡單。所愛之人是有限。被激盪的情感則是無限。與熵之律則相違，這裡只有愛的信仰。但倘若這就是全部，那就不會有輪廓，只會有兩者的交融混合。

所愛之人同時也是單一的、區隔的、分離的。你將所愛之人界定得愈仔細，無關乎任何既定價值，你對他的愛就愈親密。有限的輪廓是對方的一種證明，無限的感情則是由這輪廓所涵蓋的東西激發而成。這正是莫迪里亞尼的人物和臉龐每每拉得很長的最根本原因。拉長是因為想要做出最仔細的界定，拉長是因為想要更親近。

那無限呢？在莫迪里亞尼的畫作以及在俄羅斯的聖像中，無限放棄了空間，進入時間的領域，為的是征服時間。無限追尋著一個符號、一

個象徵：無限將自己附貼在一個名字上，那名字不同於身體，它屬於恆久的語言。「安東妮雅」。

這麼說並不表示，莫迪里亞尼藝術的整體奧祕，或他的畫所訴說的一切奧祕，就等於愛戀的奧祕。但這兩者確實有某些共通之處。而這點，或許正是藝術評論家未能發現，但那些將莫迪里亞尼的畫片貼在牆上的人沒有錯過的東西。

哈爾斯之謎

The Hals mystery

1979

　　故事抵達腦海是為了被說出。有時，畫作也是如此。我將盡可能仔細描述這幅畫。但首先，我想仿照專家的慣例，先從藝術史的角度給它定個位。這幅畫出自哈爾斯（Franz Hals）之手。據我推測，大約畫於1645至1650年間。

　　1645年，是哈爾斯肖像畫家生涯的轉捩點。當時他年屆六十。在那之前，他一直廣受探尋和委託。從那開始，一直到他於二十年後以乞丐身分去世為止，他的聲望不斷下滑。這場命運的改變，恰好和另一種虛榮浮華的形成彼此呼應。

　　接著，我將開始描述那幅畫。這是一張大尺寸的橫幅畫布──一點八五公尺寬，一點三公尺高。畫中的斜躺人物只比真人略小一點。以哈爾斯的作品而言，這幅畫的情況算是相當良好，因為他漫不經心的工作方式，經常讓顏料迸得到處都是。如果把它送到拍賣會上，成交價格應

該會介於兩百到六百萬美元，因為這題材在哈爾斯的所有作品中獨一無二。你最好謹記在心，從此刻開始，贗品恐怕已經問世囉！

到目前為止，畫中模特兒的身分依然是個謎。她全身赤裸地躺在床上，望著畫家。他們之間顯然有某種共謀關係。根據哈爾斯的繪畫速度，她必定幫他擺了好幾個小時的姿勢。然而她的眼神充滿打量和懷疑的意味。

她是哈爾斯的情婦？或她是委託哈爾斯畫這幅畫的某位哈倫（Haarlem）[1]自治市民的妻子；倘若如此，像這樣的一位贊助者，會打算把這幅畫掛在哪兒呢？或她是一名妓女，是她自己請求哈爾斯幫她畫的——也許要掛在她自己的房間？或她是哈爾斯的女兒？（對我們那些比較具有偵探精神的歐洲藝術史家而言，這裡倒是開啟了一條頗有希望的前景。）

還有，房間裡發生了什麼事？這幅畫給我的印象是，畫家和模特兒都只專注在自身的動作之上，兩人都是為了自己的理由做這件事，因此，房裡到底發生了什麼事，依然是個謎。她斜臥在畫家前方的凌亂床上，他細細描繪她，彷彿她的外表會比他們兩人活得更久。

除了模特兒之外，畫面下方三分之二的部分全由床舖填滿，或說，全由縐成一團的白床單填滿。頂端三分之一則是床舖後方的牆面。牆上空無一物，塗著類似亞麻或紙板的淡褐色，哈爾斯經常用這顏色做為背景。那女人，面朝左方，略略橫越過床舖。床上沒枕墊。她用兩隻手枕起自己的頭，朝畫家望去。

1 荷蘭北部的自治城市，哈爾斯幼年便從出生地安特衛普移居哈倫，並定居於該地，直到過世為止。

　　她扭著身軀，好讓胸部略略朝向畫家，雙臀面向天花板，雙腳往靠近牆壁的床舖尾端伸去。皮膚白皙，透著粉紅。她的左肘和左腳突出床緣，在淺褐色牆面上投下側影。她一頭黑髮，烏鴉般的墨黑。深受藝術史傳統制約的我們，在這張十七世紀的畫作中，竟然看到她有恥毛，那驚訝的程度，簡直就和我們在現實生活中看到沒有恥毛的人一樣。

　　你能輕易想像出哈爾斯筆下的裸體會是什麼模樣嗎？你得把纏裹在那些歷經風霜的臉龐和緊張不安的雙手上的所有衣物全部剝除，然後用同樣強烈簡潔的觀察力，畫出整具身體。對形體的觀察沒人比哈爾斯更嚴厲、更周全，他是所有畫家中最反柏拉圖的一位，但所有經驗的痕跡，也都留在這些形體之上。

　　他把她的雙峰當成整張臉來畫，遠的那隻是側影，近的那隻可看見四分之三，兩處側脅像帶著指尖的雙手般，消失在她腹部的黑髮中。她的一只膝蓋彷彿和她的下巴一樣，可以透露出她的各種反應。這結果讓人困惑，因為我們不習慣看到以這種畫法呈現的身體經驗；大多數的裸體就像沒有實現的目標般，在經驗上一片空白。令人困惑的理由還有一點，因為那位畫家全神貫注地描繪她——就她而已，沒有別人，也沒有任何對她的幻想。

　　最能讓人一眼認出這幅畫的作者是哈爾斯的地方，或許是床單。除了哈爾斯之外，沒人能把亞麻布畫得如此暴力，如此威風——彷彿那熨得服服貼貼的白亞麻床單所暗示的天真無邪，是他的經驗觀所無法容忍的。在他的肖像畫中，每一只袖口都告訴我們，隱藏在袖口之下的那

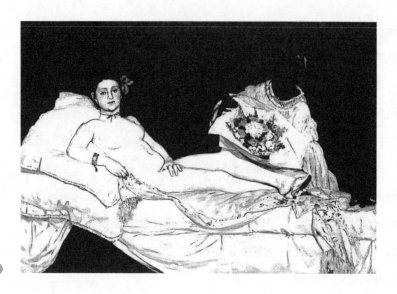

馬內《奧林匹亞》

隻手腕，有哪些習慣性動作。這塊床單同樣透露了一切。宛如灰色小枝
編纏成鳥巢般的摺痕，以及恰似水流嘩嘩沖刷的亮面處理，這張歪七扭
八、縐成一團的床單，明明白白交代了這張床上剛剛發生了什麼事。

　　在這塊床單，這張床，以及如今靜靜躺在床上的這個人物之間，有
什麼更幽微的關係存在。在它們的關係中有一種傷感的成分，但這和
畫家本人的自我中心無關。（或許他根本沒碰過她，那張床單訴說的，
是一個六十歲男人的記憶。）她與床單之間的色調關係非常微妙，有些
地方，她身體的明暗度幾乎就跟床單一模一樣。這讓我稍稍聯想起馬內
（Manet）的《奧林匹亞》（Olympia）——馬內非常崇拜哈爾斯。但兩
者的相似性只停留在純視覺的層次，因為「奧林匹亞」顯然是個歡愉而

悠閒的女人，她斜躺在床上，還有個黑人奴僕隨侍一旁；而我們相信哈爾斯筆下那位正在躺臥的女子，接著得自己整理床舖，洗熨床單。而那份感傷，正是存在於這重複的循環當中：一個完全放棄行為主體的女人，一個以清洗者、摺疊者和整理者等角色存在的女人。如果她臉上有任何嘲弄，她嘲弄的對象就包括男人在這方面相對的大驚小怪——那些以他們的同質性無謂自傲的男人。

她的臉出乎我們的意外。做為一具沒穿衣服的身體，根據傳統的裸女畫慣例，臉上的表情若非簡單的邀請，就是畫得模糊難辨。臉上的表情絕不該和赤條條的身體一樣誠實。但在這幅畫裡，情況甚至更糟，因為連身體也被畫成有如一張朝向自身經驗的臉。

然而，哈爾斯並未意識到誠實這點，或說他並不在乎有沒有誠實。這幅畫裡有一種絕望，一開始，我並不了解。畫中的筆觸充滿性的力道，與此同時，還迸發一股駭人的焦躁。焦躁什麼呢？

我在腦海裡拿這幅畫和林布蘭的《拔示巴》（*Bathsheba*）做比較，如果我沒記錯，後者也是在差不多同一時間畫的，1654年。這兩幅畫有一個共同點。兩位畫家都無意將模特兒理想化，也就是說，就樣貌而言，這兩位畫家都無意區隔被畫出的臉和身體。除此之外，這幅畫不只不同，簡直是相反。但藉由林布蘭的反例，可幫助我們更了解哈爾斯。

林布蘭筆下的拔示巴，是其創造者深愛的女人。她的裸露一如向來那樣本然。她就像脫下衣服面對這個世界之前的那個她，就像被其他人品頭論足之前的那個她。她的裸露是她存在的一項功能，她的裸露閃耀

著她存在的光芒。

扮演拔示巴的模特兒是韓德莉琪（Hendrickye），林布蘭的情婦。但林布蘭拒絕將她理想化的理由，不能單用林布蘭對她的熱情來解釋。至少還必須把兩項因素考慮進去。

第一，十七世紀的荷蘭繪畫有一種寫實主義的傳統。這和另一種「現實主義」息息相關，在荷蘭竄升為純世俗的獨立強權的過程中，這是該國商業資產階級最根本的意識形態武器。第二，和第一正好相反，是林布蘭對世界所抱持的宗教觀。正是這兩者的正反辯證，讓年老的林布蘭，或促使年老的林布蘭，用比其他荷蘭畫家更激進的手法，將寫實主義應用到與個人經驗有關的主題之上。這裡的重點並非他選用的這個聖經主題，而是他的宗教觀提供他**救贖**的法則，而這法則讓他可以毫不畏懼地正視經驗挾著極其微弱的希望所做的破壞。

林布蘭後半生所畫的所有悲劇人物都是附屬品：哈拿[2]、掃羅[3]、雅各、荷馬、基維利斯（Julius Civilis）[4]和他的自畫像。他們的悲劇沒有一個得以逃脫，但**被畫下**這件事，讓他們得以等待；他們等待的是意義，為他們的所有經驗蓋棺論定的意義。

哈爾斯筆下那位躺在床上的女人的裸露，和拔示巴的裸露大異其趣。她不是處於把衣服穿上之前的自然狀態。她是剛剛才把衣服脫掉，躺在床上的，是她剛從有著亞麻色牆壁的房間外面帶回來的原始經驗。她不像拔示巴，她沒閃耀著存在的光芒。閃耀的，只是她發紅出汗的皮膚。哈爾斯並不信仰救贖。這裡沒有任何東西可以中和寫實主義，這裡

2 聖經中人物，士師撒母耳的母親，因遲遲未能生育導致丈夫納妾，哈拿在悲苦絕望之際向上帝耶和華禱告而得子撒母耳，在聖經中被視為因禱告而得聖恩者，詳見《撒母耳記》。

3 聖經中人物，以色列第一位國王，強壯英勇，孝順謙卑，對抗外敵，所向披靡，可惜登上王位之後，因猜疑妒嫉導致最後失敗，戰死沙場。死後不久，掃羅王朝也隨之滅亡。詳見《撒母耳記》。

4 西元69年趁古羅馬帝國發生王位繼承亂象之際，在高盧地區，發動巴塔維亞叛亂（Batavia Rebel）的軍事領袖。一度建立了獨立的高盧王國，造成羅馬帝國歷史上的奇恥大辱。後隨著羅馬中樞恢復秩序，基維利斯的軍隊逐漸敗退，最後以投降效忠新皇帝結束，自此消失在歷史上。

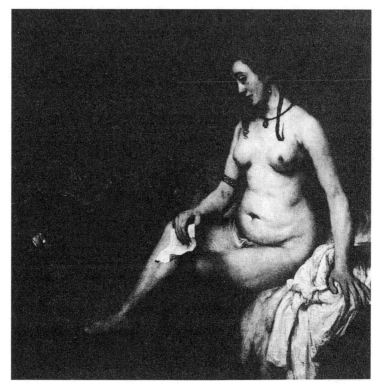

林布蘭《拔示巴》

只有他追尋寫實主義的輕率和勇氣。問她是不是他的情婦，問他愛或不愛，根本無關緊要。他用他唯一會的方法畫她。或許他那著名的快筆，是為了召喚那不可或缺的勇氣，是為了想要盡快完成這樣的容顏。

這幅畫裡當然也有歡愉。那歡愉並未具現在繪畫的動作之中──如同維洛內些（Veronese）或莫內（Monet）──而是繪畫暗示了歡愉。不只因為床單所訴說的（或像個說故事者假裝要訴說的）那些故事，也

是因為我們可以在床單上的那具身體裡發現歡愉。

　　如毛髮般纖細的顏料裂縫，似乎強化了女人皮膚的明度和暖意。在好些地方，可以將身體和床單區隔開來的唯一線索，就是這皮膚的暖意：床單剛好相反，看起來幾乎像冰一樣透著綠光。哈爾斯的天才，就在於描繪出這類表面性事物的全然物質性。就好像他在繪畫中逐漸趨近他的主角，直到他和他們臉貼著臉。而這回，在這種皮膚貼著皮膚的接近當中，歡愉就已存在。此外，裸露可以將我們所有人化約成兩個公分母，而某種緩和鎮定的質性便從這樣的單純化中產生出來。

　　我知道我沒正確描述出這件作品的絕望。我將用比較抽象的方式再試一回。資本主義羽翼豐滿的那個時代，始於十七世紀的荷蘭，帶著信心與絕望一道登場。前者是一般公認的歷史的一部分：對個體性、航海、自由企業、貿易和交易所的信心。至於絕望，則經常被忽略，或像巴斯卡（Blaise Pascal）[5] 的絕望那樣，以其他術語做解釋。然而，在哈爾斯1630 年後所畫的一幅幅肖像中，就可看到這股絕望明顯存在的證據。我們在這些男人（不包括女人）的肖像中，看到一種全新的社會類型，以及一種依個別情況而有不同的新式焦慮或絕望。如果我們相信哈爾斯——如果他不可信，那他就什麼都不是——那麼今日的世界就不會如此興高采烈地來臨。

　　看著這幅床上女人的畫作，我頭一次理解到，哈爾斯在多大的程度上分享了他經常在模特兒身上發現的那份絕望，以及他如何分享那份絕望。一種潛在的絕望內含在他的繪畫勞作中。他描繪外表。由於外表

[5] 1623-1662，法國數學家、科學家暨宗教作家，終生與宗教緣分甚深，尤其是在三十一歲那年，因為某次重大的宗教經驗，自此完全進入宗教生活，在深刻的體驗中，用優美文筆寫下影響深遠的《沉思錄》。

哈爾斯《吉普賽
女郎》

是可見的，我們往往誤以為所有繪畫都是關於外表。其實在十七世紀之
前，所有繪畫都是關於虛構一個可見的世界；這個虛構的世界從真實世
界裡借用了大量東西，但不包括偶然性。它描繪、汲取的是結論。十七
世紀之後，許多繪畫關注的是如何偽裝外表；新學院的任務就是教導學
子如何偽裝。哈爾斯則是與外表共始終。他是唯一一位其作品深刻預言

了攝影來臨的畫家，儘管他的畫作沒有一件是「攝影式的」。

說哈爾斯是位與外表共始終的畫家，這話究竟是什麼意思？做為一名畫家，哈爾斯的勞作並非把一束鮮花或一隻死松雞或街道盡頭的人影化約成他們的外表；而是把他仔細觀察到的**經驗**化約成外表。這種勞作的冷酷無情，正好和那個時代將所有價值有系統地化約為金錢價值的冷酷無情，彼此呼應。

如今，經過三個世紀之後，經過這幾十年的廣告和消費主義之後，我們已經可以指出，資本的驅策最終如何掏空了一切事物的內容，只剩下外表的空殼。我們今日能看出這點，是因為有一種政治替代物存在。在哈爾斯的時代，並沒有這樣的政治替代物，當時存在的，只有救贖。

當他描繪那些今日我們已不知其名的男人的肖像時，在他的勞作與他們的社會經驗之間有一種**等值**的關係，這種等值足以讓他和他們（如果他們有足夠的先見之明）得到一定程度的滿意。藝術家無法改變或創造歷史。他們能做到的最大成就，就是剔除歷史的偽裝。要做到這點有很多不同的方法，包括展現存在的冷酷無情。

然而，當哈爾斯描繪那名床上的女人時，情況卻有所不同。裸體的部分力量在於，它似乎是非歷史的。這個世紀和這幾十年的大多數時候，都是被剔除衣裝的。裸體似乎讓我們回返自然。因為這樣的觀念**似乎**不在意社會關係，不在意情感的形式和意識的偏見。然而，它並非完全不切實際，因為人類性慾的力量——這力量有可能變成一種激情——是建立在許諾一個新的開始之上。而且這裡的**新**，不只被認為和個人的

哈爾斯《裸女》

命運有關，也同樣和宇宙有關，當這樣的時刻來臨時，宇宙會以某種奇怪的方式，同時填滿歷史並超越歷史。事實的確如此，證據就是反覆出現在世界各地的情詩中（即便在革命時期）的宇宙隱喻。

在這幅畫裡，我們看不到哈爾斯身為一名畫家的勞作和其主角之間的等值關係，因為他的主角無論多麼早熟，無論多麼鄉愁，卻都充滿了一種潛在的許諾，許諾一個新的開始。哈爾斯用他臻於完美的技巧描繪床上的那具身體。他把他的經驗化成外表。但他描繪這位有著一頭墨黑秀髮的女人的動作，卻無法回應她的目光。他無法虛構任何新的東西，

他絕望地站在外表的最邊緣。

　　然後呢？我想像哈爾斯放下他的畫筆和調色盤，頹坐在一張扶手椅上。這時，那女人已經離去，床被剝空。哈爾斯坐著，闔上眼睛。他闔上眼睛不是為了打盹。閉上雙眼的他，或許可以像一位盲人那樣，在想像中看到另一時代的其他畫作。

PART V THE LAST PICTURES

告 別 照

所愛之人等同於世界這件事，是透過性來確認。就主
觀感受而言，與所愛之人做愛是為了擁有這世界和被
這世界擁有。理想上，這經驗應該涵括一切，在那之
外別無他物。死亡當然也包含在裡面。

在莫斯科墓園裡

In a Moscow cemetery

1983

雪在一週前融了，剛剛揭開雪被的大地披頭散髮、凌亂不整，一如太早
醒來的某人。新草似補丁般東一塊西一塊，綴生在去年的舊草間：枯
瘦、死寂、近乎蒼白。太早醒來的大地，朝著一扇窗結結巴巴。無邊的
天空明亮、白耀、老練。沒說故事，沒開玩笑。天與地，永遠是一對。

　　一陣風，打他倆之間吹過。東北轉東。例行走向，稀鬆平常的風。
它讓男人扣起大衣，女人繫緊頭巾，但掠過平原時幾乎沒掀起千萬水坑
上的一絲漣漪。大地在自個兒肩上披了一方泥棕色圍巾。

　　寒鴉搭著順風低飛過濕漉土壤。這會兒，雪已退去，蟲兒即將現
身。卡車載著砂石輾過泥濘。一部起重機正在兩塊工地中的一塊，給一
棟只有骨架的四層樓房子上水泥梁。天地之間，沒有任何東西有徹底完
工的一日。

　　許多人來來去去，少數開著轎車，大多是駕乘卡車或舊巴士。放眼

看不到任何城鎮。不過你可以感覺到,在不是很遠的地方,有一座城市存在:這感覺和聲音有關,這裡的寂靜還很表淺,不像海洋那麼深。

二十個人從其中一輛巴士下車,最後四人抬著一具棺木。他們的臉和其他團體的抬棺者一樣,緊閉但並未上鎖。每張臉都拉上了門,好讓每個人在裡面與某種古老的必然命運交談。

他們抬著棺木踩過蒼白草地,走向一座木造物,像是將軍們站在上面校閱軍隊的台子。一名在小屋裡躲避冷風的女人走出來,脖子上掛著一部相機。她是告別照的臨時專家。移去蓋子的棺木擺放在木製台座的矮階上,朝攝影師的方向傾斜,好讓棺木裡的女人可以被看見。她約莫七十歲。親友團在另一層台階上各就各位。

攝影,因為是一項打斷生命之流的行為,所以一如既往的,忙著與死亡調情,但那位告別照的臨時專家,卻只在乎是否能把親友團的每個人都拍進去。照片是黑白的。環繞棺木四周的黃色水仙,在照片上會變成淡灰色,只有天空可以大致保留住原本的色彩。她用手勢請右邊的人靠近一點。

她從取景器裡看到的,並非悲傷逾恆的景象。每個人都知道,這悲傷是私人、漫長且永遠無法分攤給任何人的,而他們正在拍的這張照片是一份公開的紀錄,在裡面,悲傷無立足之地。他們緊盯著照相機,彷彿躺在棺木裡的那名老婦是位新生兒,或被獵殺的一頭野豬,或他們那隊贏得的戰利品。這就是她從取景器裡看到的景象。

這片墓園非常廣大,但因為低匐在地表而幾乎看不見。就這一回,

眾「死」平等是一項可以察覺的事實。沒有突出醒目的紀念物，沒有絕望無依的豪華陵寢。當新草季節來臨，它們就在墓間叢生。某些墓穴四周豎圍了不及乾草高的矮欄，欄內擺了木製桌椅，這些桌椅在漫長的冬季完全掩蓋在白雪之下，一如古埃及的珍寶首飾隨著法老去世而埋進沙堆，不同的是，在這兒，當雪融之後，那些桌椅還可以為生者服務。

整片墓園切分成一塊塊墓區，每塊占地約一畝，都編了號碼。號碼用模板印在木牌上，釘成柱樁，插進土裡。這些號碼在冬季時同樣埋覆於雪堆之下。

某些墓碑上有深褐色的卵形照片鑲在玻璃下方。我們辨別誰是誰的方式非常奇異。人們顯現在外的相貌差異，其實就和兩隻麻雀的差別一樣有限，然而這些差別對我們而言卻像是獨一無二，天差地遠。

掘墓者（世界各地的掘墓者都說著相同的笑話）已經挖好了一堆堆土塚。這裡的土是酸性的。

這座墓園始於1960年代，墓區的編號愈小，年代就愈早。每塊墓區裡，都有年輕早逝和年老長壽的死者。但是在最早的那幾塊墓區中，死於四十到五十出頭的人，數量遠比其他墓區要來得多。這些男女活過戰爭和整肅的年代。他們挺了過來，卻早早死去。所有的疾病都是臨床的，但某些也同時是歷史的。

銀樺樹長得很快，它們同樣也長在墓穴之間。不消多久，它們就會抽出葉芽，而此刻如同絨布拖把般懸垂枝頭的血紅色葇荑花序，將會掉落在酸土之上。在所有樹種裡，樺樹或許是最像草的一種。它們瘦小、

柔軟、纖細；倘若它們承諾了某種永恆，那絕對和堅硬或長壽無關，不似橡樹或椴樹；倘若它們有任何永恆，也只是因為它們可以快速結實、迅速傳播。它們短暫而生生不息，一如話語，一如天地之間的一種對話形式。

　　在樹身之間，可以瞥見人影，活著的人影。剛剛拍了照的那家人，正在搬移水仙花圈，水仙的黃窸窸窣窣如慟哭。

　　　　　而或許，耶穌，放你雙腳

　　　　　在我膝上

　　　　　我正傾身擁抱

　　　　　十字架的方軸

　　　　　當我將你那失去意識的

　　　　　身軀緊抱於我

　　　　　為你備好葬禮

　　　　　　　　　　　——巴斯特納克（Boris Pasternak）[1]

1 1890-1960，俄羅斯詩人、小說家，諾貝爾文學獎得主，以《齊瓦哥醫生》聞名於世。

棺蓋最後一次闔上，釘死。

　　不遠處，一名中年婦人跪在地上清理一座舊墓，彷彿那是她的廚房地板。地上浸滿了水，起身時，她肥胖的雙膝已被雨水染黑。

　　遠處，牽引機拉著它們裝滿砂石的拖車；起重機正將水泥板送上第五層樓；而寒鴉，在這塊沒任何東西可徹底完工的地方，隨風飛翔。

一對夫妻坐在一張木桌上。女人拿出她的束口袋，包在報紙裡的一瓶酒和三只酒杯。她丈夫將三只酒杯斟滿。他們和埋在土裡的那個人一起乾杯，然後將他那杯伏特加倒進草叢裡。

告別照的專家又拍完了另一組照片。一名同事剛打電話到她的小屋裡，通知她有批雨衣剛送抵運河橋邊的那家店。今晚回家時，她會在那裡停一下，看看有沒有她兒子的尺寸。她從取景器裡看到的那具棺木非常之小，躺在裡面的小孩不到十歲。

在第一區的墓群中，有一名孤獨男子穿著濕透的雨衣倚在樺樹旁，雙手深深插進口袋。有些水坑映著雲的倒影；其他被泥濘踩過，糊成一片，什麼也倒映不出。那男人瞥了一眼天空，露出心領神會的表情。有一天，當他們都喝醉的時候，他們能在回憶裡相聚嗎？

帶著疑問和不完整的答案，前來墓園的弔唁者和造訪者試著理解死亡和自身生命的關係，一如先前那位死者曾經嘗試過的。這項每個人和每件事都曾貢獻過一己之力的想像工作，永遠也沒有徹底完工的一天，無論是在莫斯科南方二十哩外的蕭凡斯克伊墓園（Khovanskoie cemetery），或是其他任何地方。

費希爾：一名哲學家與死亡

Ernst Fischer: a philosopher and death

1974

那是他人生的最後一天。當然，我們那時並不知道——直到當晚十點左右。那天，我們三人和他待在一起：露（Lou，他妻子）、安雅（Anya）和我。在此，我只能寫下自己那天的經歷。倘若我試圖描寫其他人的感覺，無論我多麼謹慎小心，都必然得冒著虛構的危險。

恩斯特・費希爾（Ernst Fischer）[1] 習慣在斯特里亞（Styria）[2] 的一個小村度過夏天。他和露住在三姊妹的房子裡，三姊妹是他的老友，1930 年代，她們和費希爾三兄弟都是奧地利共產黨員。三姊妹當中最小的一位，目前經營這棟房子，她曾因藏匿和資助政治犯遭到納粹監禁。而當年與她相戀的男子，也因類似的政治指控被斬首。

有必要指出這點，是不想讓讀者對這棟房子四周的花園產生錯誤印象。花園裡種滿了花朵、大樹、草堤和草坪。一道溪流切穿而過，由一根直徑超大的桶狀木管導引進來。溪水順著花園長邊流過，接著穿越田

1 1899–1972，出生於德國波希米亞地區的奧地利記者、詩人、共產主義理論家和評論家。奧地利共產黨的重要人物，1969 年因批評蘇聯鎮壓布拉格之春的運動，而遭奧地利共產黨開除黨籍，但他宣稱會繼續在黨外而非黨內推動他的理念。

2 奧地利東南部一州，首府為格拉茨（Graz）。

野，流向屬於鄰居的一部小發電機。花園到處都是水聲，溫柔但堅持。
園裡還有兩座噴泉：迷你插銷似的水噴嘴，迫使水流在木製桶狀管線中
嘶嘶作響；水不斷從一座十九世紀的游泳池（由三姊妹的祖父所建）流
入：在這座如今由高樹圍繞、充滿綠意的游泳池裡，鱒魚自在游著，偶
爾還會跳出水面。

斯特里亞經常下雨，由於花園水聲的關係，在這棟房子裡，你經常
會在雨停之後感覺雨仍在下。不過，這座花園可不潮濕，萬紫千紅的各
色花卉爭相從綠意中脫穎而出。這花園是某種避難所。但若要抓住這句
話的所有意義，你必須記住我先前說過的，三十年前，有許多男女為了
活命，接受三姊妹的保護，躲在它的外屋裡，如今，她們布置花瓶，並
為了收支平衡，在夏天將房間租給幾位老友暫住。

我在那天早上抵達時，恩斯特正在花園散步。他身形削瘦，脊背挺
直。腳步非常輕盈，彷彿他的重量從未完全落在地上。他戴著一頂寬邊
灰白帽，那是露最近買給他的。帽子輕盈優雅地戴在頭上，一如他身上
的所有衣物，但其中沒有絲毫刻意。他確實很挑剔，但他在意的並非穿
著的細節，而是外貌的本質。

花園的門開關不易，但他已是箇中老手，並一如往常，在我進門後
隨即將門閂緊。前一天，露身體不太舒服。我問了她的情況。「好多
了，」他說，「你看了就知道！」口氣裡洋溢著年輕、無拘的歡樂。他
已經七十三歲，在他垂死之際，先前不認識他的那位醫生說，他看起來
比實際年齡更老，但他沒有半點老年人的遲鈍表情。他全然奉行樂在當

下的原則，而他實踐這項原則的能力，從未因政治上的失望或1968年起從許多地方不斷傳來的壞消息而有任何減損。他是個沒有苦痛痕跡的男人，他臉上沒有一絲皺紋。我想，有些人會因此說他天真無邪。但他們錯了。他是個即便在最危難的緊急時刻也拒絕拋棄或減損其最高信仰商數的人。他的替代做法是，調整目標或它們的相對順序。最近，他**信仰懷疑主義**。他甚至相信天啟異象是有必要的，因為他希望人們把這些異象當成警告。

他那堅若磐石的信念，似乎正是他突然猝死的原因。打從孩童時期，他的身體就很羸弱。他經常生病。近來，他的視力開始消失，閱讀時非得借助強力放大鏡不可——通常是由露讀給他聽。儘管如此，只要是認識他的人，都知道他不可能緩緩死去，不可能一年一年喪失掉他對生命的狂熱。他一定會全然活著，因為他全然相信。

那麼，令他如此堅信的東西是什麼呢？他的書，他的政治訪談，他的講演，全都記錄了這個問題的答案。或是，它們回答得還不夠完整。他堅信，資本主義終將毀滅人類，或被推翻。他對世界各地統治階級的殘忍無情，絲毫不存幻想。他知道我們缺乏社會主義的模式。他對此刻中國發生的事情印象深刻[3]，並且高度關注，但他並不相信中國的模式。最教人難受的是，他說，我們竟然得回顧歷史以提供願景。

我們朝花園盡頭走去，那兒有一小塊草坪由灌木環繞，還有一棵柳樹。他習慣躺在那裡比手畫腳地談話，扯拉手指，**翻轉雙手**，繞來轉去——宛如在聽眾面前示範如何纏毛線。說話時，他的雙肩會隨著手勢

3 這裡指的是毛澤東的文化大革命。

往前彎；聆聽時，他的腦袋會跟著說話者的話語往前傾。（他知道該如何把躺椅的椅背調到最精準的角度。）

如今，躺椅堆在外屋裡，那同一塊草坪空蕩到教人沉重，空蕩到近乎罪惡。不帶一絲寒顫地走過那片草坪，比掀開裹屍布一而再地凝視他的臉要困難許多。俄羅斯的信徒說，往生者的靈魂會在他們熟悉的環境裡停留四十天。這說法或許是基於對喪期階段的正確觀察。無論如何，我很難相信，此刻倘若有個陌生人走進花園，在裡頭閒逛，他會沒注意到花園盡頭柳樹底下由灌木叢圍繞的那塊草坪上，有種近乎罪惡的空蕩，就像一棟廢屋處於開始變成廢墟的那個點。你可以觸摸到它的空蕩。但觸摸不到它。

開始下雨了，於是我們進他房間稍坐一會兒，等著出去吃午餐。我們，我們四人，習慣圍坐在一張小圓桌上，聊天。有時，我面向窗戶，看著窗外的樹木與山丘上的森林。那天早上，我提到，當窗戶裝了紗網，所有東西看起來或多或少都是平面性的，並因此靜止了下來。我們太看重空間了，我繼續說道——一張波斯地毯或許比大多數的風景畫蘊藏了更多自然。「那我們就為你把山丘取下，把樹木推到旁邊，把波斯地毯掛上去，」恩斯特說。「你的另一條褲子呢？」露提醒道：「你怎麼不把它換上，我們就快出門了。」他去換褲子，我們繼續聊天。「如何，」他說，對他剛剛完成的工作帶著一抹反諷的微笑，「有比較好嗎？」「這條非常優雅，但是同一條啊！」我說。哈哈哈，這評論讓他很開心。開心是因為這評論點出他之所以去換褲子，完全是為了滿足露

的一時興起，而且對他而言，這理由已經夠充分了；開心是因為，這評論把微不足道的差異視若無睹，彷彿根本不存在；開心是因為，這個小笑話裡壓縮了反抗實存的小小共謀。

伊特拉斯坎人（Etruscans）[4] 將死者埋在地下墓室，並在墓室的牆壁上描繪各種歡樂的景象以及死者熟悉的日常生活。作畫時，必須要有光，才能看到自己正在畫的東西，於是他們在上方的地表鑿了個小洞，然後利用鏡子將陽光折射到他們正在描繪的那塊牆面。我正試著用文字裝飾他人生中的最後一天，彷彿那是間墓室。

我們打算去高踞在山丘森林裡的一家小旅館吃午餐。目的是為了瞧瞧，那裡適不適合恩斯特9月或10月的時候過去寫稿。那年年初，露寫信詢問了十幾家小旅館和寄宿公寓，這是唯一一家足夠便宜，聽起來也可能承租的。因為我有車，他們希望趁此機會上去看看。

我沒什麼醜聞可供爆料。但有項對比倒是值得一提。在恩斯特死後兩天，《世界報》（Le Monde）登了一篇關於他的長文。文中寫道：「恩斯特‧費希爾漸漸將自己確立為『異端』馬克思主義最具原創性且最有價值的思想家。」他影響了奧地利一整個世代的左派人士。在他人生最後那四年，他不斷在東歐受到譴責，因為發起「布拉格之春」的那些捷克人，就是受到他的思想「荼毒」。大多數國家都翻譯了他的書。然而他的生活景況，在最後那五年，卻是異常困窘。費希爾一家住在維也納一間狹小嘈雜的工人公寓，幾乎沒什麼錢，永遠都在為收入問題傷

4 居住於義大利中部、台伯河以及亞諾河之間的古老民族，後來被羅馬人滅亡。

腦筋。那又怎樣？我聽到他的反對者如此問道。他有比工人優越嗎？沒，但他需要專業的工作環境。無論如何，至少他本人沒有抱怨。但他發現，在這棟上下左右充滿家庭喧鬧和廣播噪音的公寓裡，他實在無法如他希望的專心工作。於是，他開始一年一度在這國家尋找安靜且便宜的居所——可以讓他在三個月的時間裡完成許多篇章的居所。三姊妹的房子8月之後就沒法住了。

我們開上一條灰塵滿布的陡峭山路，穿越森林。途中有一回我停下車來，用破爛德文向一名小孩問路，那小孩聽不懂我講的話，嚇得直把拳頭塞進嘴裡。其他人拚命嘲笑我。雨細細下著：樹木文風不動。我記得，當我行駛在那段左彎右拐的曲折山路時，我在心裡想著：假使我能界定或理解樹木柔順屈從的本質，我一定也能從中領悟到與人體有關的某些知識——至少是相愛時的人體。雨打落在樹上。要讓葉片落下實在太容易了。只要一絲微風就足夠。然而，沒有半片樹葉掉落。

我們找到那家小旅館。年輕婦人和她丈夫正等著我們到來。他們帶我們走向一張長桌，桌上的其他客人正在用餐。這間廳房很寬敞，光禿禿的木頭地板加上幾扇大窗，站在窗邊，可俯瞰附近的幾處陡峭田野，山肩後方的森林，以及下方的平原。除了長椅上加了墊子，以及桌上插了花之外，那廳房和青年旅館的餐廳沒多大差別。食物簡單，但頗美味。餐後，兩夫妻帶我們參觀房間。丈夫手上拿著建築師的平面圖。「明年，這裡的一切都會改觀，」他解釋說：「屋主想要多賺點錢，所以打算整修房子，在房裡加裝浴室，然後提高價格。不過今年秋天你還

是可以租下頂樓的兩個房間，就是現在的模樣，而且頂樓不會有其他房客，你可以安靜寫作。」

我們爬上頂樓參觀房間。兩間房一模一樣，比鄰而立，盥洗室在對面。兩個房間都很窄，各有一張靠牆放的床，一個洗手槽和一只簡單壁櫥，最裡面還有一扇窗，以及連綿數哩的風景。「你可以在窗戶前面擺張桌子，在那裡工作。」「是的，是的，」他說。「你可以把書完成。」「或許無法全部，但應該可以完成大部分。」「你一定要租下它，」我說。我想像他坐在面窗的書桌，俯瞰靜止樹林的模樣。那本書是他的自傳，第二卷。涵蓋的時期為1945–55年，當時，他在奧地利與國際政壇上都相當活躍。這一卷的主題是冷戰的發展與結果，在我看來，他認為冷戰是所謂「鐵幕」兩側的國家，對於1945年這場勝利的反革命反動。我想像小桌上放著他的放大鏡，他的筆記本，成疊的最新參考書，椅子拉了開來，他挺直而輕巧地走下樓去，進行午餐前的例行散步。「你一定要租下它，」我又說了一次。

我們一起去散步。租下這裡之後，每天早上他都會到森林裡走上一段。我問他，在他的第一卷回憶錄裡，為何採用好幾種截然不同的書寫風格。

「每種風格都屬於不同的人。」

「屬於你自己的不同面向？」

「不，應該說是屬於不同的自我。」

「那些不同的自我同時存在嗎？或說，當某個自我占據優勢時，其

他就缺席不見？」

「他們在同一時間一起存在。誰也沒法消失。其中有兩個最強大，一個是暴力、熱切、極端主義和浪漫的自我，另一個是疏離、懷疑主義的自我。」

「他們會在你的腦袋裡交談嗎？」

「不。」（他說「不」的方式很獨特。好像他很久以前就已經仔細考慮過這個問題，並在辛勤忍耐的調查之後，終於得到這個答案。）

「他們看著彼此，」他繼續說道。「雕刻家赫爾德利奇卡（Alfred Hrdlicka）[5] 曾為我雕了尊大理石頭像。看起來比我現在年輕多了。但你可以在我身上看到那兩個顯著的自我──一個在我左臉，一個在我右臉。一個或許有點像丹敦（Georges Danton）[6]，另一個有點像伏爾泰（Voltaire）[7]。」

當時我們走在森林步道上，為了檢視他的臉，我先是從右邊看過去，接著又換到左邊。兩邊看起來確實不一樣，然後我確定，不一樣的地方在於兩側臉頰的嘴角部分。右臉溫柔而狂野。他曾提到丹敦。我認為更像某種動物：或許是某種山羊，腳步非常輕盈，也許是羚羊。左臉則帶著懷疑，但卻是嚴厲的：它早有定見卻隱而不表，它以堅固不移的肯定態度訴諸於理性。倘若不是被迫和右臉生活在一起，那左臉恐怕會頑固到無可變通。為了確認我的觀察沒錯，我又再次換邊看了一回。

「他們之間的力量大小一直都一樣嗎？」

「那個懷疑的自我變得比較強大，」他說。「不過還有其他好幾個

5 1928-，奧地利雕刻家暨畫家。

6 1759-1794，法國大革命時期的激進派領導人物，擅長演說，主張處死路易十六，是「公安委員會」的第一任主席，後來因為反對恐怖統治的殺戮而被羅伯斯比送上斷頭台。

7 1694-1778，法國啟蒙主義思想家，相信理性主義，主張開明統治、宗教自由與社會改革。

自我。」他笑著牽起我的手，宛如要向我保證似的加了一句：「他還沒完全稱霸啦！」

他說這句話時，略略屏息了一下，聲音也比平常稍稍沉一點：像是他受到感動時說話的聲音，比方說，當他將所愛之人擁入懷中之時。

他走起路來非常有個性。除了髖關節有點僵硬之外，他走路的模樣酷似年輕人，快速、輕盈，和著他自身反射的節奏。「現在這本書，」他說，「風格就很一貫——超然、論理、冷靜。」

「因為是第二卷的關係嗎？」

「不，因為它不是關於我本人。它是關於一個歷史時期。第一卷因為和我個人有關，倘若我用同一個語調書寫，我便無法如實陳述。但這一卷裡沒有自我凌駕於其他抗爭之上，所以我可以平靜地述說這個故事。我們習慣為經驗的不同面向分門別類，所以有人說，我不該把愛**和**共產國際擺在同一本書裡談論，其實，這些類別只是為了方便那些說謊者而已。」

「你的某個自我會向其他自我隱瞞它的決心嗎？」

也許他沒聽到這個問題。也許不管問題是什麼，他都只想回答他想說的。

「我的第一個決心是，」他說，「不要死。當我還是個小孩，躺在病床上，死亡就在旁邊招手時，我決定，我要活下去。」

我們從小旅館開往山下的格拉茨（Graz）。露和安雅需要去買點東

西;恩斯特和我則在一家河畔老旅館的會客室裡坐了下來。1968年那個夏天,在我前往布拉格的路上,我就是在這家旅館和恩斯特碰面。他給了我種種說明、建議和資訊,並為我歸納了正在發生的這些新事件的來龍去脈。我們對於這些事件的詮釋並不完全一致,但如今指出那些微小差異似乎毫無意義。並非因為恩斯特已不在人世,而是因為那些事件已經被活埋了,我們能看到的,只是埋葬在地底下的那一堆東西的大致輪廓。我們各自堅持的差異點已不存在,因為它們可適用的選擇已經消失了。它們再也不會以相同的方式存在。機會一失,可能再也無法挽回,而這樣的錯失,就如同死亡一般。當俄國坦克於1968年8月輾進布拉格的那一刻,恩斯特立時明白,機會已經死了。

在這家旅館的會客室裡,我回想起四年前的場景。當時他已深感憂

<div style="float:left; width:30%;">8 1964–1982年期間的蘇聯領導人,鎮壓捷克「布拉格之春」的命令,就是由他下達。</div>

慮。和多數捷克人不同,他認為布里茲涅夫(Leonid Brezhnev)[8] 很可能會命令紅軍入侵。但當時他仍懷抱希望。而這希望裡依然包含著那個春天在布拉格誕生的其他所有希望。

1968年後,恩斯特開始將所有思想貫注於過去。但他依然積習難改地指向未來。他對過去的看法是著眼於未來——著眼於它所蘊藏的偉大劇變。但1968年後,他知道,通往任何革命性改變的道路勢必漫長而折磨,他也知道,社會主義在歐洲將會延宕推遲,不是他這輩子能看到的。因此,對他剩餘歲月的最佳運用,就是去見證過往。

在這回的旅館裡我們沒談這些,因為沒任何新事需要決定。眼下最重要的,就是完成他的第二卷回憶錄,而就在那天早上,我們已經找到

讓這項任務加速完成的方法。於是，我們轉而談論愛，或者，說得更精確一點，我們談論陷入愛戀的狀態。我們的談話大致如下。

今天，我們認為陷入愛戀的能力乃與生俱來，普世皆同，而且那是一種被動的能力。（愛襲來。被愛震懾。）然而，曾經有一整個時期，根本不存在陷入愛戀的可能。因為陷入愛戀的基礎是，愛人有自由選擇、主動選擇的可能性——或至少看起來那是有可能的。那麼，愛人的選擇是什麼？他選擇把世界（他的整個人生）賭在所愛之人身上。所愛之人將世界的所有可能性濃縮在她身上，並因而讓他可以在她身上實現他的所有潛能。所愛之人為愛人掏空了希望的世界（那世界並不包括她在內）。嚴格說來，只要愛戀是一種無限的延伸（它可延伸到星辰之外），它就是一種心境，一種情緒；但如果它無法改變它的本質，它就無法發展，因此也無法持久。

所愛之人等同於世界這件事，是透過性來確認。就主觀感受而言，與所愛之人做愛是為了擁有這世界和被這世界擁有。理想上，這經驗應該涵括一切，在那之外別無他物。死亡當然也包含在裡面。

這經驗會讓想像力臻於極致。會讓人想用愛的行動來運作這世界。會讓人想和魚群做愛，和水果，和山陵，和森林，在海中。

而這些，恩斯特說，「就是所謂的變形！就是在奧維德（Ovid）[9]的詩裡一再出現的方式。所愛之人變成了一棵樹木，一道溪流，一座山丘。奧維德的《變形記》（*Metamorphoses*）並非詩人的奇想，而是戀愛中的詩人與世界之間的真實關係。」

9 43BC–18AD，古羅馬詩人，以《變形記》聞名於世，全詩共十五卷，內容取材於古希臘羅馬神話，並以變形（即人類由於某種原因被變成動物、植物、星星、石頭等形體）這一線索貫穿全書，包括大小故事兩百多則，以愛情故事為主。

　　我凝視他的雙眼。它們黯淡蒼白。（因為用力看的關係，它們總是籠著一層淚霧。）宛如某種藍色花朵因為陽光曝曬而褪成灰白。然而，儘管淚霧矇矓，儘管黯淡蒼白，那令它們逐日褪色的光線，依然在其中反射。

　　「我這輩子的激情，」他說，「是露。我有過很多風流韻事。有些就發生在這座旅館裡，那時我是格拉茨這裡的學生。我結婚了。我和其他所有我愛過的女人都有過爭辯，關於我們之間的不同愛好。但是我和露從沒談過這點，因為我們關注的東西一模一樣。這麼說並不表示我們從不吵架。當我還是個史達林主義者時，她曾為托洛斯基辯護。但在我們的種種興趣之下的那份關注，卻是單一的。我第一次遇到她時，我說『不』。那個晚上我記得非常清楚。我一看到她立刻就知道她是我這輩子的激情，但我跟自己說『不』。我知道如果我和她發生愛戀，一切都將停止。我將再也不會愛上其他女人。我將過著一夫一妻的生活。我認為我將再也無法工作。我們會一直做愛一直做愛，把其他都拋到一邊。世界將從此改變。她也知道。在她返回柏林之前，她非常冷靜地問我：『你想要我留下來嗎？』『不，』我說。」

　　露回來了，帶著她剛買的乳酪和優格。

　　「今天我們談我談了好幾個小時，」恩斯特說，「你都沒說你自己。明天我們就來聊聊你吧！」

　　離開格拉茨的路上，我在一家書店前停車，想為恩斯特找一本塞爾維亞詩人巴夫洛維奇（Miodrag Pavlovic）[10] 的詩集。恩斯特下午曾提

10 1928-，塞爾維亞詩人、散文作家和劇作家。醫學院畢業，曾擔任醫生數年，後出任貝爾格勒國家戲劇院主任，1961年開始擔任貝爾格勒某出版社編輯，達二十年之久。經常旅遊各地，並曾在美國、澳大利亞、印度和中國講學。

到，他不再寫詩，他再也看不出詩歌的功能。「也許，」他加了一句，「我對詩歌的看法已經過時了。」我希望他讀讀巴夫洛維奇的詩。我在車裡把書拿給他。「我已經有了，」他說。但他將手攬在我肩上。那是他最後一次，毫無痛苦地這樣做。

我們打算去小村的咖啡館吃晚餐。在他房間外的樓梯上，走在我後面的恩斯特，突然輕輕叫了一聲。我立刻轉過頭去。他用雙手緊縮住瘦小的背。「坐下，」我說，「躺下來。」他完全沒聽到。他的目光越過我望向遠方。他的注意力落在那裡，而非此地。當時，我以為是他痛得太厲害了。但那疼痛似乎很快就過去。他走下樓，一如以往的速度。三姊妹站在大門邊祝我們有個美好的夜晚。我們停下來談了一會兒。恩斯特解釋說，他的風濕在他背上猛戳了一下。

他身上有一種奇異的距離。若非他意識到剛剛發生的情況事有蹊蹺，就是他裡面的那隻羚羊，那隻在他體內非常強大的動物，已經離開他的身體，去尋找僻靜的死亡之所。我懷疑這是我的後見之明嗎？不，不是。那時他確實已經遠去。

我們邊走邊聊，穿過花園的水聲。恩斯特最後一次打開門又把它拴緊，因為它很難開。

我們坐在咖啡館酒吧間的老位置上。有幾個人正在喝餐前酒。他們走了。酒吧老闆，一個只對追鹿獵鹿感興趣的男人，關了其中兩盞燈，然後走出去幫我們端湯。露很火大，朝他大喊。他沒聽見。她起身，走到吧台後面，把那兩盞燈重新打開。「我也會這麼做，」我說。恩斯特

朝露微笑，然後又對著安雅和我笑。「如果你和露住在一起，」他說，「一定會非常火爆。」

下一道菜上來時，恩斯特已經沒辦法吃了。老闆走上前詢問，菜是否哪裡有問題。「看起來很好，」恩斯特說，指著他前方一口未動的食物，「很美味，但我恐怕沒辦法吃。」

他一臉蒼白，說他下腹部有點痛。

「我們回去，」我說。再一次，他對這提議聽若罔聞，而是直直望向遠方。「還不用，」他說，「等一下。」

我們吃完飯。他的腳已經站不太穩，但他堅持不讓人扶。他把手放在我肩上，一路走到門口——就像他在車上那樣。但這回的感覺卻截然不同。他的手變得更輕了。

在我們開了幾百公尺之後，他說：「我想我就要昏過去了。」我停下車，抱緊他。他的頭垂在我肩上。呼吸急促。他用左邊那隻懷疑主義的眼睛，努力盯著我的臉。懷疑、質問而堅定的一眼。然後眼神整個渙散，視而不見。令他雙眼逐日褪色的那道光線，已經在他眼中消失。他使勁地喘氣。

安雅攔下一輛經過的車子回村裡尋求協助。她搭乘另一輛車回來。當她打開我們的車門時，恩斯特試著把腳伸出去。那是他最後一個出於本能的動作，即便在最後一刻，他也要自己有條理，有意志，整整齊齊。

當我們抵達三姊妹的房子時，消息已搶先我們一步，很難開的那道

門已然開啟，讓我們可以直接駛向大門口。從小村載安雅過來的那位年輕人，把恩斯特背進屋裡，爬上樓。我跟在後面，以免他的頭撞到門框。我們將他躺放在床上。我們做些徒勞無益的事情讓自己熬過等待醫生到來的那段時間。但即便連等待醫生到來，也只是個藉口罷了。做什麼都沒用了。我們按摩他的腳，我們給他熱水袋，我們觸量他的脈搏。我輕拍他冰冷的頭。白床單上的棕色雙手，蜷縮但並未緊握，看起來與身體的其他部分似乎是分離的。它們像是給袖口切了開來。如同在森林裡發現一隻死去動物被切離的前肢。

醫生到了。五十歲的男人。像個獸醫。「握住他的手臂，」他說，「我要給他打一針。」他仔細將針頭插入靜脈，好讓注射液順著靜脈流動，一如花園裡順著桶狀管線流動的溪水。在那一刻，同在房裡的我們全都是孑然一人。醫生搖搖頭。「他多大年紀？」「七十三。」「看起來不只，」他說。

「他活著的時候，看起來不到這歲數，」我說。

「以前有過心肌梗塞嗎？」

「有。」

「這次沒機會了，」他說。

露、安雅、三姊妹和我，圍站在床邊。他走了。

伊特拉斯坎人除了在墓室牆壁描繪日常生活景象，他們還在石棺蓋

上雕刻全身像來代表死者。這類雕像通常呈側臥狀，一隻手肘撐住身體，雙腿放鬆宛如擱在長榻上，但頭部與頸部卻充滿警戒地凝視著遠方。千萬具這樣的雕刻，或多或少依照某種公式快速完成。然而，無論這些人像裡有多少刻板成分，它們望向遠方的那份警戒卻教人心驚。在這裡，那遠方當然是時間而非空間性的：那遠方是死者生前投射的未來。他們望向遠方的模樣，彷彿他們可以伸出一隻手，碰觸到它。

　　我做不出任何棺木雕刻。但在恩斯特·費希爾的一些手稿裡，我似乎可以看到他以同樣的姿勢寫下那些文字，並實現了類似的期盼。

方斯華・喬治・愛美莉：安魂曲三章

François, Georges and Amélie: a requiem in three parts

1980

方斯華

方斯華死於某個週六夜晚，天剛剛暗下的時候。一輛汽車從後方駛來，將他輾斃。年輕駕駛並未停車，他很幸運，因為驗屍報告顯示，方斯華喝醉了。早在驗屍報告出爐之前，村裡每個人都知道結果必然如此。如果是週末晚上，方斯華又不在田裡的話，那他肯定是在進行他的週末散步，而且肯定是醉醺醺的。但通常，哪怕喝得爛醉，方斯華依然有足夠的意識，能注意到交通安全。

他七十六歲。全部財產除了身上那套行頭，就只有留在馬廄裡的幾件衣服，一支口琴，以及警察在塑膠袋中發現的一些錢，那只塑膠袋用細繩掛在他脖子上。

家當如此稀少的他，是從哪得到他的歡愉呢？他的歡愉來自山林、

女人、音樂與紅酒。聽起來好像是個四處為家的波希米亞，然而，即便在他最天花亂墜的吹牛與玩笑話中，他也未曾離開過兩河相鄰的這座山谷。

為何我拖了這麼久才試圖描述你的死亡，回憶你的葬禮？是因為在那之後，你一次也沒來過酒吧，沒告訴我們任何死亡的故事？還是因為我在等待隔年夏天，等待那時更尖銳地感受到你的不在。

你用枴杖敲門，沒等任何回音就直接走了進來。皺紋滿布的臉龐因為微笑又皺摺了一層。你給了 B 一個長長的吻。一個意猶未盡的微笑。接著穿過門，走進下一個房間──彷彿在這間你曾經造訪過的山村農舍裡慶祝你依然活著，是完全合乎人類的創造力。

「那邊有個跟我同名的男人剛剛死了！」你指著山谷彼端另一條河的最下游。「那裡有些人以為那是我，以為我是那個死人！我！」

你像從魔術盒裡彈出來的傑克小丑那樣，張開雙臂，齜牙咧嘴，哈哈狂笑。

「敬活著的人！」我們一起碰杯。你還記得嗎？

喪禮人不多，因為沒人想到該在地方報紙上刊個告示，也沒人想到方斯華竟會埋在他被撞死的那座小鎮，而不是這個小村。

沒人知道，他掛在脖子上的那些錢下落如何。應該有好幾百英鎊。去田裡工作時，他把錢藏著。他跟老闆說，你可以把錢隨便亂放，我不會去碰。我自己有錢。他用工作交換居住的地方，而不是交換工資，他用這種方法保持自己的獨立性。他高興做就做，高興走就走。

倘若他還有任何家人，他們倒是無一現身。如今，各地小鎮都有一些壟斷經營的喪葬公司。由市長指定安排。為了交換壟斷權，這些公司同意每年提供幾次免費葬禮。碰到遊民去世時，這可節省下社區的開支。那家提供方斯華免費葬禮的公司，並未附贈鮮花。

他一輩子都在照顧動物，若不是在山谷裡，就是在山上。他很習慣與牠們作伴。反倒是對男人比較有戒心——女人不包括在內。因為他們並不全然信他那套。

「我真是受夠了他的牛吃**我的**草！」每年夏天，方斯華都會為了牧草事件重啟爭端。

「拜託，那根本不是你的草！」一名年輕男子不以為然的說道。

「如果我看到**他**，我會打扁他的臉！」

「你已經老到打不扁任何人的臉！」

「你這年紀，你懂個屁。你啥也不懂。我做牧羊人，可是做了整整五十年了。」

一小群人隨在棺木後方沿街走向墓園。當他們通過凝滿水氣的酒吧窗戶時，有六個男人走出來加入隊伍。他們把喝了一半的酒杯就擱在吧台上，因為他們馬上就會回來。

年輕時，方斯華很喜歡跳舞；之後，他喜歡讓人跳舞。因此，每回他聽到有任何慶典，只要他能去，他就會隨身攜帶口琴。某個禮拜六夜晚，在一位朋友的生日宴上，他把口琴弄丟了。

後來，老闆娘送了他一支新的，當時我正好在場。我們三人坐在農

舍外頭。水不斷流進木槽裡。幾隻白鵝在我們腳邊踅轉。幾名跳傘人剛剛從山頂跳入溪谷，順流而下。他從盒子裡拿出口琴。仔仔細細地檢查每一個部位，確定裡面沒任何他不知道的祕密機關。他把口琴握在手上，做出吹奏的模樣，但並未舉到唇邊。接著他將口琴放回盒子，讓盒子輕輕滑入口袋。那再也不是一項禮物，那是他的。

我們這一小群人魚貫通過棺木。他的棺木，一如他的整個人生，如今都變成他的。

喬治

喬治死於某個禮拜一，當時他正在弗洪河（Foron）[1]的橋畔工作。事情發生在下午。當天傍晚擠牛奶的時間，小伯納帶著這消息走進牛欄。當時獸醫正在牛欄裡給一頭小牛看病，那頭小牛打從出生開始，胃就一直有問題。

「他死了！」克萊兒不可置信地喊道。她向牛欄裡的每一個人重複同一句話，彷彿希望有誰能大聲反駁她。「珍妮，他死了！狄奧菲，他死了！孟修，他死了！」珍妮不發一語，她咬緊下巴，眼裡充滿淚水。另外三人沉默地站著，一動也不動，獸醫握著針筒抵住手臂。

他被河水沖走，還沒人來得及下去救他，就溺死了。

伯納神情肅穆地離開牛欄，他從沒傳送過如此糟糕的消息。隔一會兒，獸醫也走了，話匣開啟。

1 法國上薩伏衣地區的河流，伯格曾在該區居住多年。

「這世界還有天理嗎？」

「他的一隻手臂從岩石堆裡伸出來，他們是這樣發現他的。」

「它奪走一切，甚至連你的工作意願都不放過。」

「有三個人在那裡疏浚排水道，沒想到水就這樣毫無預警地漫衝過來。」

「連聲警告也沒有。」

喬治二十八歲。三年前結婚。兩夫妻還沒有小孩。他被河水沖打到岩石堆裡，屍體傷痕累累。都是些擦傷和割傷。照理說應該會瘀青，但瘀青還不及出現，他就死了。

他的屍體被送回家，交給他妻子，頭上纏裹著繃帶，為了遮住慘不忍睹的傷口。他被擺在生前的大床上，親朋好友陸續前來弔唁。每天晚上，他妻子馬汀娜都睡在他旁邊。

「他一定是在毛毯外面，」第一天晚上她如此說道，「因為我可以感覺到他有點冷。」

第三天，也就是該把他放進棺木那天，她說：「該把棺木蓋上了，他可憐的身體已經開始有味道了。」

那三天，他的死也緊緊糾纏著這座小村。那是一場意外，而意外就像吞噬他的滾滾河水那樣，來得既粗暴，又無法預料。環繞這座小村的所有河水全都腫脹升高，冒著白色泡沫。到處都有殺了他的水聲隆隆作響。他太年輕了，他帶走了太多希望。禮拜四的葬禮上，來了上千人。

當棺木抬出教堂時，馬汀娜左右兩側由兩名兄弟攙扶著。他們攙著

她，因為她腳步蹣跚，跟著棺木後面悲慟哀嚎：「喬喬，不！喬喬，不！」喬治，大家口中的喬喬，再也無法回應。

上千名男女靜默佇立，看著主祭者的這場拚鬥，她使勁全力的拚鬥，不是為了活下去，而是為了能停止呼吸。

墓地上方的果園，落了一地被雪打下的蘋果斷枝，此刻，正在消融的雪水高漲了河流。

接下來那兩個星期，馬汀娜懷抱著一絲希望，但願她在喬治死前已經受孕。然而，經血再次來潮。

愛美莉

愛美莉這輩子從沒看過醫生，直到四天前。不幸的是，太遲了。她八十二歲；兩個肺都充了血，而她的心臟決定放棄。

她和已成鰥夫的兒子住在一起。她在十七歲那年生下這兒子。但她無法嫁給孩子的父親，因為他，那位父親，當時才十三歲。

每個人都知道愛美莉的一生。她是位堅忍不拔的女性。她每天都在田裡和兒子一起幹活，直到她這輩子第一次也是最後一次生病。就像人們經常掛在嘴上的，她是大自然的一股力量。

在她生下兒子的十五年後，她再次懷孕。當時她還沒結婚，與母親住在一起。那是人民陣線（Popular Front）[2] 的時代，佛朗哥（Franco）在西班牙取得政權，猶太大屠殺即將來臨。她母親年歲已大，雙眼都看

2 指的是1930年代因法西斯主義日益興盛，於是左翼共產黨開始與其他反法西斯的中間黨派組成聯盟，稱之為「人民陣線」，主要是為了對抗法西斯政權。

不見了。因此，這一回，她決定不傷她母親的心——或者，也是為了避免母親的嘮叨和詛咒？總之，她決定隱瞞她懷孕這件事。她已經是個大女人了，她把肚子緊緊勒住，讓它盡量看起來不那麼明顯。

在她開始陣痛那晚，她爬進穀倉，在那裡，獨自一人把孩子生了下來。是個女孩，這名女兒如今已是位中年婦人，她站在墓園牆邊，看著鄰居朋友前來為死去的母親弔唁。

在墓園中央愛美莉的棺木上方，有一只床單大小的花圈，綴滿了紅色與粉色康乃馨。血與青春的顏色。

五十年前那晚，在黎明之前，愛美莉搭火車去到最近那個小鎮，把她剛產下的女嬰留在她事先已經安排好的一個女人家裡。同天傍晚，她回到家，在牛欄裡工作，彷彿什麼事都沒發生，不管是她的身體，或她的心。

愛美莉的母親從不知道她有個外孫女，但有些注意到愛美莉懷孕的鄰居，開始耳語，說她殺了自己的孩子。

鎮裡來的警察展開正式調查。他們盤問愛美莉，她當著巡官的面笑了起來。我做的事一點也沒犯法，她說。你沒法指控我任何罪名，除非，她在這兒閉上眼睛，你要指控我太過溫厚！

母親一死，愛美莉立刻將女兒帶回家。並在女兒上完村裡的小學之後，隨即送她去讀中學，希望她可以因此擺脫農民的命運，如果她有機會選擇的話。

但她女兒並沒把握住這個機會；她就近嫁了，生下兩個孩子。其中

一個女兒今年已經十七歲，也出現在葬禮上。六個月前，她剛產下一名嬰兒。嬰兒的父親已經返回故鄉，他是個麵包師傅，她沒追去，沒堅持他必須娶她。此刻她就站在那兒，長髮及肩，勇敢而肅穆地看著那些來埋葬她外婆的人。

村裡大多數的葬禮至少都會有兩百人前來弔唁。愛美莉的也不例外。他們來，是因為他們尊敬她；因為他們能為她做的最後一件事，就是幫她祈禱；因為他們不來會引人非議；因為，當輪到他們自己去地底下加入小村死亡人口（經過好幾個世紀的累積，那裡的人口規模已經稱得上是座小城市了）的那一天，他們也希望能得到同樣的對待，同樣的親愛團結。

然而這個下午，葬禮的結束方式卻有些不同。神父照例對著家族墓穴賜福，因為再隔一會兒，棺木便將埋入其中。但就在這時，絲柏樹上有隻鳥兒引吭歌唱。沒人知道牠是什麼鳥。牠的歌聲嘹亮刺耳，完全壓過了神父的禱詞和兩名唱詩班孩童的「阿門」聲，在整座墓園裡迴盪。

而那些站在陽光二月天下、雙臂交叉胸前或雙手緊貼背後的男男女女，沒有一個不在心裡想著：有一股力量就像新生的元氣般年復一年、代復一代地驅動著，那是一股無法安撫的毀滅力量，而且會生生不息的傳遞下去；那股力量讓朱唇輕啟，愛眼燃燒，雙手交疊。（她們凝視那位孫女的時間，不下於凝視棺木和它那鮮紅粉嫩的花朵。）這股力量注定要工作，要犧牲，它也扼殺，它也歌唱，即便在這樣一個時刻，而且永不停息。

畫下那一刻

Drawn to that moment

1976

父親剛過世時，我畫了好幾幅他躺在棺木中的素描。他的臉和他的頭。

有個關於科克西卡（Oskar Kokoschka）[1] 教授人體寫生的故事。他看到學生畫得死氣沉沉。於是他跑去和模特兒商量，要他假裝昏倒。就在他倒下的那一刻，科克西卡衝過去抱住他，聆聽他的心臟，然後向飽受驚嚇的學生宣布：他死了。沒一會兒，模特兒站了起來，重新回復原來的姿勢。「現在，把他畫下來，」科克西卡說，「你們已經知道他是個活人而不是死人！」

你可以想像，經歷過這起戲劇演出的學生，畫起來必定更有活力。然而，為一名真正死去的人素描，甚至牽涉到更強大的急迫感。因為你正在素描的對象，不論是你，或其他人，將再也無法看到。在時間川流消逝的過程中，這一刻是絕無僅有的：這是最後機會畫下以後再也看不到的對象，這機會只有一次，再也無法重來。

1 1886-1980，奧地利畫家、詩人、劇作家，以表現主義風格的肖像畫和地景畫著稱。

　　由於視覺官能是連續的，視覺範疇（紅、黃、暗、厚、薄）也是連續的，再加上有許多東西似乎一直在那兒，所以我們往往會忘記，眼前所見之物其實向來都是無法複製的瞬間相遇。在任何給定的時刻，形貌都是一種建構，是從先前展現出來的事物殘骸中浮現出來。這有點像是我經常想起的塞尚的這句話：「這世界的某一分鐘正在消逝，將它如實畫下。」

　　在父親的棺木旁，我召喚出身為繪圖員所具有的技巧，將它**直接**應用在眼前的工作上。我說**直接**，是因為技巧經常在繪畫過程中將自己展現為一種形式，因此對所畫對象而言，它是非直接的。就一般通論而非藝術史的角度來說，形式主義的源頭，是有必要去發明某種急迫性，是為了產生某種「急迫」的繪畫，而非臣服於事物本身的急迫性。在此，我想做的是，利用我的小小技巧去拯救某種相貌，一如救生員用他身為游泳健將的偉大技巧去拯救某人的性命。人們總愛談論嶄新的視野，談論首次看見的強烈情感，但我相信，最後一次看見的情感是更強烈的。因為眼前所見的一切，最後只有那張素描能夠留下。我最後一次望著我正在素描的這張臉。我一邊哭，一邊以全然客觀的態度奮力描繪。

　　當我描畫他的嘴，他的額，他的眼瞼，當它們的獨特形狀浮現為白色畫紙上的一道道線條時，我感受到將它們塑造成如此模樣的那段歷史，那些經驗。此刻，他的生命就像我筆下這張長方形畫紙一般有限，但他的性格和命運，卻以一種比任何其他繪畫更無限、更神祕的方式，浮現在畫紙上。我正在製作某種紀錄，而他的臉已經是他人生的一場紀

錄，也只是他人生的一場紀錄。於是乎，每一張素描，都只是離去的
場址。

但它們還在哪兒。我看著它們，發現它們很像我父親。或說得更精
確一點，它們很像我父親剛死去的模樣。沒人會誤以為這些素描畫的是
某個正在睡覺的老人。為什麼？我問自己。我想，答案在於它們被畫下
的方式。沒人會以如此客觀的態度畫一位熟睡的老人。其中，有某種蓋
棺論定的質地。客觀性是事物結束後的遺留物。

我選了一張裱框，掛在書桌前的牆上。漸漸地，父親的素描和父親
之間的關係有了某種改變——或者說對我而言是如此。

有好幾種方式可以描述這種改變。那張素描的內容變豐富了。它不
再代表某種離去的場址，而開始變成抵達的場址。線條形式也更顯豐
滿。那張素描變成我記憶父親最親密的所在。它不再是一片離棄的荒
漠，有東西開始居住其中。因為在筆跡與筆跡落下的白紙之間，每一個
形狀如今都有一扇門可以走進去，通往他人生的某個時刻：素描裡的那
張臉已經往前移動變成了雙重性的，它不再只是一項被感知的物件，而
成了一種過濾器：往後，拉出我對過往的記憶，往前，則投射出一張不
曾改變卻日益熟悉的影像。父親回來了，他為自身的死亡影像賦予了某
種生氣。

如今，當我看著那幅素描，我看到的不再是一張死者的臉，而是父
親人生的不同面向。然而，若是村裡的某個人走進來，他看到的，仍
舊只是一位死者的素描。這點依然沒變，依然不可能弄錯。上面提到的

這些改變是主觀性的。然而,更廣義而言,倘若這樣的主觀過程並不存在,那麼,那幅素描也將不存在。

電影和電視的問世,意味著我們開始把素描(或繪畫)界定為某種**靜態**影像。在當初發明相機和即時活動影像的種種需求和原因中,並不包括想要**改善**靜態影像這點,倘若真有人這麼說,唯一的可能,就是靜態影像的意義已經消失了。當社會時間在十九世紀變成非線性式、非向量式,而且可定期改變之後,短瞬即逝的剎那也變成可以無限放大、可以捕捉或保留的東西。感光板相機(plate camera)[2]與懷錶,以及反射式相機(reflex camera)[3]與腕錶,如雙胞胎般同時發明誕生。至於素描或繪畫,則是以另一種時間觀為前提。

任何影像所記錄的,例如從視網膜上讀到的影像,都是終將消失的形貌。視覺感官的功能,是對不斷改變的偶然情況做出積極的反應。視覺官能愈發達,愈能從種種事件中建構出複雜的形貌組合。(事件本身並無形貌。)認知能力是這項建構的必備要素之一。而認知的基礎,是建立在不斷消逝的洪流中偶爾重新出現的一些現象之上。因此,倘若不論在任何時刻,形貌都是一種建構,都是從先前展現出來的事物殘骸中浮現出來,那就不難理解,為何這樣的建構會產生如下的想法:每件事物總有被認知的一天,而消逝之流終將停止。這樣的想法不僅是一種個人夢想;它同時也為大部分的人類文化提供活力。例如:故事戰勝遺忘;音樂提供中樞;素描挑戰消逝。

這場挑戰的本質為何?化石同樣「挑戰」消逝,但那樣的挑戰並無

意義。照片也挑戰消逝，但它的挑戰與化石或素描的挑戰又不相同。

　　化石是隨機選擇的結果。攝影影像是被挑選做為保存之用。至於素描影像，則包含了觀看的經驗。照片是事件與攝影者相遇的證據。素描則是以緩慢的方式質疑某一事件的形貌，並藉由這樣的質疑行動，提醒我們，形貌永遠是一種歷史的建構。（我們對客觀性的渴望，只能從承認主觀性做起。）我們使用照片的方式是把照片帶著，帶進我們的生活，我們的論辯，我們的記憶之中；是我們**移動**它們。然而素描或繪畫卻迫使我們**停止**，進入它的時間。照片是靜態的，因為它中斷了時間。素描或油畫也是靜態的，但原因是它包含了時間。

　　我或許該在這裡解釋一下素描與油畫之間的差別。素描比較清楚地顯露出它自身的創作和觀看過程。但油畫的模仿能力則往往是做為一種偽裝，也就是說，它所指涉的東西比為何要指涉這項東西更教人印象深刻。偉大的油畫不會以這種方式偽裝。但即便是第三流的素描，也都會顯示它自身被創作的過程。

　　素描或油畫如何包含時間？它的寂靜中又蘊藏了什麼？素描不只是一件紀念物，不只是將過去的時間記憶帶回現在的工具。我的素描提供了讓父親得以返回的「空間」，而這空間和他所寫的信、他所擁有的物件以及他的照片所提供的空間，有著截然不同的性質。附帶一提，此刻我正看著一張我的自畫素描。同樣的素描，不論出自何人之手，都能提供同樣的「空間」。

　　素描是為了觀看和檢視形貌的結構。樹的素描所顯示的，並非一棵

樹，而是一棵被注視的樹。儘管看到一棵樹幾乎是眨眼的工夫，但檢視我們對一棵樹的看法（一棵被注視的樹）就不只是一秒鐘的事情，可能得花上好幾分鐘或好幾小時，此外，這還牽涉到先前的許多觀看經驗，包括先前的經驗如何影響這次的觀看，以及這次的觀看如何回饋先前的經驗。因此，在看到樹的那一剎那，也同時確立了一種生命經驗。素描就是藉由這樣的方式拒絕形貌消失，並呈現出同時存在的多重時刻。

素描從每一瞥觀看中收集一些證據，但構成素描的許多瞥觀看證據，卻是可以擺在一起同時觀看。一方面，沒有任何一眼在本質上如素描或油畫那樣不變。但另一方面，素描中那個不變的東西，卻是由許許多多時刻聚集而成，多到它們足以建構出一個整體而非碎片。素描或油畫中的靜止影像，是兩股動態過程彼此抵銷的結果。聚集抵銷了消逝。打個比方，倘若我們接受把時間比喻成河流，那麼素描這項行為，就是藉著逆流而上來達到靜止狀態。

維梅爾（Vermeer）那幅運河對岸的台夫特（Delft）風景，比任何理論更能說明這點。那個被畫下的時刻，三百年來（幾乎）毫無改變。映在水面的倒影從未晃動過。然而，當我們看著這幅畫時，那個被畫下的時刻，卻具有一種我們在生活中絕少經驗到的豐富性和真實感。我們把在畫中看到的一切都當成**全然**短瞬的經驗。但與此同時，那經驗卻又可以在隔天或十年之間不斷重複。如果你認為這是因為那幅畫太過逼真，那顯然是太過幼稚：任何時刻的台夫特，都不曾是畫面中的模樣。那幅畫裡的豐富性和真實感，是因為維梅爾在每平方公釐裡所投入的觀

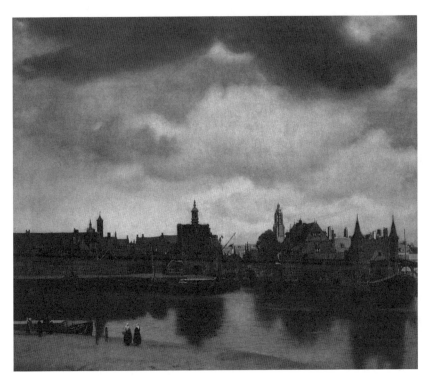

《台夫特風景》

看密度，是因為每平方公釐所聚集的時刻密度。

　　就素描而言，我桌前的那張素描並非傑作。但它是根據數千年來驅使我去素描的相同希望和原則畫出的。它的作用是由於它已經從離去的場址變成抵達的場址。

　　父親的人生不斷回到我桌前的這張素描裡，一天多過一天。

未曾說出口的
The unsaid

1985

案上

信札成疊

未回覆

最久遠者

已三年。

某夜，立下決心

該是

一氣解決之時。

詩人之信

以甚於我之詩意

請求指教，

機構之信

談溝通

或藝術之用

來自保險公司的

一封提醒解釋

我忽略了

天然災害的

強制保險費，

一張生日卡。

未回覆的郵件中

兩封

來自親密友人。

字跡，

一胖一瘦，

潦草難辨，

但在多年之後

我熱切展讀

找尋激勵言語。

如今兩人俱逝

他們的最後書信

遺失在紙堆裡：

兩人皆自我了結

一用槍

一投入運河。

PART VI THE 'WORK' OF ART

藝 術 創 作

圖像藝術的語言，因為它是靜態的，於是演變成這類
超越時間的語言。然而繪畫所談論的對象，卻和幾何
不同，它談論的是感覺的、獨特的、短暫的東西。繪
畫中介了超越時間的王國與可見可觸的王國，而它在
這兩個王國間所扮演的中介角色，比其他藝術形式都
更為全面，也更為尖銳。

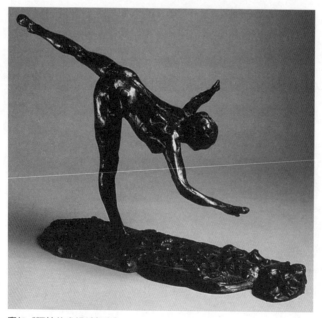

竇加《阿拉伯式傾斜舞姿》

論竇加的銅雕舞者

On a Degas bronze of a dancer

1960

你說腿支撐身體

但你曾否看見

足踝裡的種子

　　身體由該處成長？

你說（倘若你是築橋者

我認為你是）每一姿勢

必定有其自然平衡

但你曾否看見

舞者的倔強肌肉

　　違背自然地撐持著？

你說（倘若你理性

如我所希望）兩足動物的演化

早已功成圓滿

但你曾否看見

那依然神奇的暗示

由髖關節稍稍往內

如預告的九英寸下方

　　　身體一岔為二？

接著讓我倆一起看

（我倆皆知

光是時間與空間的

中介者）

讓我倆注視這人像

好證明

　　　我是我的女神

　　　而你是壓力。

以橋的角度思考。

看，腿與背的道路

鉸接在臀與肩

牢牢撐住從掌心到足踵

單腳如橋墩

膝上的腿股

懸臂的構件。

以橋的角度思考

那橫跨人們一度稱之為忘川的橋。

看，我輩穿越平凡身軀

會受傷的，棲居的，溫暖的

還有忍受負擔的身軀。

靜載重，活載重

以及縱向阻力。

就讓這橋這舞者為我們拱彎

忍受一切古老歧視的重擔

就讓我們再次證明，

　　　你是我的女神

　　　而我是壓力。

立體主義的時刻

The moment of Cubism

1969

本文獻給芭芭拉・奈文（Barbara Niven），很久很久以前，她在格雷律師學院路（Gray's Inn Road）[1] 的一家 ABC 茶館裡，催生了這篇文章。

> 有些人是山崗
>
> 　　高聳於其他人之上
>
> 他們望見遙遠的未來
>
> 　　比眼下的更美好
>
> 比已錯過的更清晰。[2]
>
> ——阿波里奈爾（Guillaume Appollinaire）[3]

畢卡索和我

1 倫敦市中央主要道路之一，以前是連接倫敦市與北郊的主要通道。格雷律師學院是倫敦四大律師學院之一。

2 出自阿波里奈爾的〈Le Cillines〉。

3 1880–1918，義大利出生的法國詩人、作家和藝術評論家，創立「超現實主義」一詞，與二十世紀初巴黎的前衛藝術圈往來密切。1916 年投入第一次世界大戰戰場並受到重傷，1918 年死於西班牙流行感冒。

再也不會談起那些年我們彼此訴說之事

就算真的談起

也不再有人能理解。

那就像

一起被吊死在山上。

——布拉克（Georges Braque）[4]

歷史上有快樂的時刻

但沒快樂的時期。

——豪斯（Arnold Hauser）[5]

因此，藝術作品

只是成形過程中的猶豫躊躇

而非自身目標的結晶。

——利希茨基（El Lissitzky）[6]

4 1882–1963，法國畫家和雕刻家，立體派健將之一。

5 1892–1978，匈牙利出生的英國著名左派藝術評論史家，名著《西洋社會藝術進化史》（*The Social History of Art*）1950 年代在英國出版之際，引發極大爭議，影響非常深遠。

6 1890–1941，蘇聯前衛運動大將，作品風格深深影響了包浩斯以及構成主義，對抽象藝術傳播居功厥偉。

　　我發現，很難相信立體派最極端的作品是在五十多年前畫下的。真的，我甚至不指望它們能出現在今天這個時代。那些作品實在太樂觀，又太具革命性了。就某方面來說，它們能存在於這個世界，已經夠讓我驚訝了。比較合理的情況應該是，它們還沒被畫出來。

是我庸人自擾，又把事情搞得太複雜嗎？如果把事情簡化成：少數偉大的立體派作品創作於1907–1914年間，這樣會比較有幫助嗎？為了嚴謹起見，或許應該再加上一句：葛利斯（Juan Gris）[7]在稍後也畫出一些傑作？

無論如何，在這個日常生活充斥著立體主義影響的時代，認為立體主義尚未發生，簡直是胡鬧，不是嗎？少了立體主義這個打頭陣的元老楷模，所有的現代設計、建築和城鎮規劃，都是無法想像的。

然而，儘管如此，我還是得忠於自己的感覺，當我看著這些作品時，我的感受是：這些作品和我都被釘死在一塊時間的飛地裡無法動彈，等著被釋放出來，好繼續那場始於1907年的旅程。

立體主義是一種發展迅速的繪畫風格，而且每個階段都有相當清楚明確的特色[*]。 然而，除了繪畫之外，還存在所謂的立體派詩人、立體派雕刻家，以及稍後的立體派設計師與建築師。立體主義的一些原創風格，在其他運動的先鋒作品中也可以看見，包括：超現實主義、構成主義、未來主義、渦紋主義（Vorticism）[8]和風格派（de Stijl）。

於是，問題來了：說立體主義是一種風格，適當嗎？似乎有點怪。但我們也不能說它是一種政策。因為並不存在任何立體派宣言。而畢卡索、布拉克、雷捷（Fernand Léger）[9]或葛利斯等人的意見和看法，即便在他們的作品擁有許多共同特色的那幾年，也有天南地北的差別。但是，我們非得想這麼多嗎？不能把立體主義等同於今天大家都認為屬於

7 1887–1927，西班牙畫家及雕刻家，大部分時間居住在法國，立體派的代表人物之一。

* See John Golding, *Cubism*, London, Faber & Faber, 1959; New York, Harper & Row, 1971.

8 1920 年代早期興起於英國的短命藝術運動，主要受到立體派和未來主義的影響。

9 1881–1955，法國畫家和雕刻家，其立體派作品自成一格，畫面構圖以圓柱形為主，被稱為「管狀派」。

立體主義的那些作品嗎？這樣的定義不夠充分嗎？對畫商、收藏家，以及打著藝術史家之名的分類學家而言，這樣的定義的確足夠。但我相信，這對你和我是不夠的。

因為即便是那些滿足於風格分類的人，也很習慣把下面這句話掛在嘴上，亦即：立體主義是藝術史上的革命性變革。稍後，我將仔細分析這場變革。立體主義推翻了自文藝復興以來所建立的繪畫觀念。文藝復興認為藝術就像一面鏡子，是自然世界的真實反應，立體主義則讓這樣的看法變成了一種鄉愁，變成一種貶低現實而非詮釋現實的做法。

倘若「革命」一詞指的是它的嚴肅意義，而不只是一種季節性的流行新品，那麼，革命意味的是一種進程。革命從來不只是個人創舉。個人創舉的極致是瘋狂：瘋狂是一種革命性的自由，但僅局限於自身。

我們不能把立體主義歸因於該派代表人物的天賦奇才，特別是因為這些畫家在其他時候的影響力，大多比不上他們身為立體派畫家的時期。即便是畢卡索和布拉克，也未曾超越他們立體派時期的作品，而且兩人稍後的作品中，有很大一部分都是次等之作。

關於立體主義如何誕生的故事，已經有許多人從繪畫和創始者的角度談過無數次。然而那些創始者本身，卻發現無論在當時或事後，他們都很難解釋當時那樣做究竟有什麼意義。

對立體派畫家而言，立體主義是自發性的。對我們來說，它則是歷史的一部分，但卻是古怪而未完成的一部分。我們不該把立體主義當成一種風格範疇，而應視為一個由某些人共同經歷的「時刻」

（moment，儘管這時刻持續了六到七年之久）。一個奇異的時刻。

　　一個未來的許諾比當下更堅實的時刻。立體派畫家的自信心之高，在藝術家中幾乎無可匹敵，唯一的例外要角，就只有1917年後活躍於莫斯科的前衛藝術家而已。

　　康維勒（D. H. Kahnweiler）這位立體派畫家之友暨立體派畫商曾寫道：

　　我在1907–1914這關鍵七年裡，和我的畫家朋友們一起生活………這段期間所發生的事深深影響了日後的藝術發展，我們只能說，一個新時代已然誕生，在這個新時代裡，人們（事實上是所有人類）所經歷的重大變革，遠比歷史上的其他任何時期更加劇烈。*

* D. H. Kahnweiler, *Cubism*, Paris, Editions Braun, 1950.

　　這場重大變革的本質是什麼呢？我曾在《畢卡索的成功與失敗》（*The Success and Failure of Picasso*）一書中，大略分析了立體主義與該時期的經濟、科技和科學發展的關係。在此，似乎沒必要舊調重彈，但我倒是想進一步界定這些發展以及它們的同時出現，具有怎樣的哲學意義。

　　環環相扣的帝國主義世界體系；與之對立的社會主義者國際；現代物理學、生理學和社會學的創立；電力的普及以及廣播與電影的發明；大量生產問世；大眾報紙出版；鋼鐵與鋁件所帶動的結構新可能；化學

工業和人造合成物的快速發展；汽車和飛機的出現：凡此種種，究竟意味著什麼？

　　這問題似乎大到讓人不抱回答的希望。然而，歷史上可以適用這問題的時代，也很罕見就是了。當數量眾多的發展進入一個性質類似的變化時期，卻又尚未分化成一種新語詞的多重面向時，匯聚幅合的時刻便會出現。經歷過這類時刻的人，很少能領會這類性質變化的所有意義，但當時每一個人都知道時代正在改變：未來不再是一成不變的延續，而像是朝著他們前進。

　　1900–1914年的歐洲，正是處於這樣的時刻，這點無須懷疑。但在我們研究這類跡象時，我們必須記住，雖然每個人都意識到這樣的變革正在發生，但許多人所採取的反應，卻是假裝視而不見。

　　阿波里奈爾是立體主義運動最偉大也最具代表性的詩人，他在詩作中反覆提及未來：

> 在我青春墜落之處
>
> 你看見未來的火焰
>
> 你必定了解我今日所言
>
> 是為告知全世界
>
> 預言中的藝術終於誕生。

　　在二十世紀初於歐洲匯合的種種發展，同時改變了時間與空間的意

義。它們全都以不同的方式（有些殘忍無情，有些充滿許諾），把人們從當下，從不容模糊的缺席與存在中解放出來。在法拉第（Faraday）[10]與「超距作用」（action-at-distance）這問題角力搏鬥時率先提出的場論（field）觀念，此時悄悄進入所有規劃與算計的模式，甚至進入許多感覺的模式。人類的力量和知識在時間與空間兩方面都出現驚人的擴張。有史以來頭一回，這世界不再是一種抽象的存在，而變成**可知可感可實現的**（realizable）。

如果阿波里奈爾是最偉大的立體派詩人，那麼桑德拉爾（Blaise Cendrars）[11]就是第一位立體派詩人。他的〈紐約的復活節〉（Les Pâques à New York）一詩，深深影響了阿波里奈爾，讓他見識到，一個人可以與傳統決裂到何種程度。桑德拉爾這段時期最重要的三首詩，全都和旅行有關，但那是一種新形態的、跨越**可知可感可實現**之世界的旅行。在〈巴拿馬或我七位叔舅的冒險〉（Le Panama ou Les Aventures de Mes Sept Oncles）一詩中，桑德拉爾寫道：

> 詩歌從今日起始
>
> 銀河環繞我頸項
>
> 東西半球在我雙眼
>
> 以全速
>
> 再無故障
>
> 倘若我有時間存些許銀錢，我願

10 1791–1867，英國物理學家及化學家，對電磁學的研究貢獻甚大。在他研究電磁學的過程中，法拉第反對當時盛行的「超距作用」說（亦即認為電力和磁力的作用可跨越空間，不需要任何媒介），主張這兩種力是屬於「接觸作用」，必須以力線做為媒介。法拉第後來又根據力線觀念發展出古典場論，亦即磁力總是在磁鐵周圍的介質中顯現，這說明了磁場和磁能並不存在於磁鐵之內，而是存在於周圍的介質之中。

11 1887–1961，瑞士小說家、詩人，1916 年入法國籍，現代主義運動的重要作家之一。

　　在飛行表演中翱翔

　我預定了第一輛穿越

　　英倫海峽隧道的火車

我是第一位單獨橫渡大西洋的領航員

　　　九億

末行的「九億」，指的大概是當時所估計的世界人口。

　　重要的是，我們必須理解，這項變革的結果在哲學上造成多麼深遠的影響，以及這項變革何以稱得上是一種「質」的變革。因為這不只是交通運輸更快速，訊息傳遞更便捷，科學辭彙更複雜，資本累積更龐大，以及市場和國際組織更廣布之類的問題。這個世界的世俗化進程終於完成了。反對上帝存在的論辯並未獲勝。但如今，人可以將**自我**無限延伸到當下以外的範圍：他接管了以往保留給上帝的時間與空間領域。

　　受到桑德拉爾的激勵，阿波里奈爾寫下〈地帶〉（Zone）一詩，其中幾行如下：

　　漂亮的棄兒基督

　　自古以來第二十個棄兒他自有辦法解決疑難

　　這個世紀變成一隻鳥在空中上升像耶穌一般

　　深淵中的惡魔抬起頭瞭望著他的行蹤

　　他們說他是在模仿猶大的術士西蒙

他們叫喊道如果他能飛我們就稱他為飛賊

天使們飛翔著圍繞著這個漂亮的空中雜技表演者

伊卡拉斯、以諾、伊萊亞斯、提亞納的阿波羅尼奧斯

翱翔著圍繞著這第一架飛機

他們有時候分開為了讓聖體負載的人員通過

那些教士們永遠舉著聖餅上升著……[12]

12 中譯文引自羅洛
的翻譯。

13 出自阿波里奈爾
〈Vendémiaire〉。

　　這場變革的第二項結果，是自我與世俗化世界的關係。個體與整體之間不再有任何本質上的斷裂。每個個體與世界之間，不再有看不見的多重中介存在。我們愈來愈想像，什麼叫**被安置**在這個世界。因為人就是這世界的一部分，根本無法切割。「人**就是**他所居住的世界」這句話，有了全新的意義，而且直到今天，依然是現代意識的基礎。

　　阿波里奈爾再次表達出這一點：

我自此知道這世界的醇香

我因暢飲全宇宙而酩酊。[13]

先前所有與宗教和道德有關的精神問題，如今愈來愈濃縮成個人的態度選擇問題，選擇將世界的存在狀態視為他個人的存在狀態。

　　如今，在他自己的意識中，唯有與世界做比較，他才能衡量出自己的高度。他的地位是提升或貶抑，就看他如何對待這世界的提升或貶

抑。如今，他的自我與世界分離開來，他的自我痛苦地從它的總體脈絡，也就是現存的所有社會脈絡中抽離開來，而這，只不過是一種生理學上的意外事件罷了。這世界的世俗化除了提供選擇的特權，也比歷史上其他任何時期更明目張膽地強索它的代價。

阿波里奈爾寫道：

14 出自阿波里奈爾〈Merveille de la guerre〉。

> 我無所不在或說我將開始無所不在
> 是我開啟世紀這件事。[14]

就在超過一人說出這點，或感受到這點，或渴望能感受到這點的同時（我們必須記住，這個觀念和這種感受，是許許多多的物質發展與千百萬生命撞擊出來的結果），就在它發生的當下，「世界一體」的願景也隨即浮現。

「世界一體」一詞，本可以產生一種危險的烏托邦氛圍。但只有當人們想從政治上將它應用到全世界，這種危險才會發生。因為世界一體的必要條件，是不再有剝削的情事。由於人們不願正視這個事實，以致這個辭彙終究只是烏托邦泡影。

與此同時，這辭彙也具有其他意義。在許多方面（人權宣言、軍事戰略、通訊等等），這世界自1900年起，確實被視為單一整體。世界一體的概念，已經獲得事實上的承認。

今日，我們知道世界應該結為一體，就像我們知道所有人都該享有

同等權利。倘若某人否認這點或默認它被否認，就等於是在否認自我的一體性。當知識被用來否定知識時，我們於是知道，帝國主義國家的心理疾病有多嚴重，於是知道，他們的知識裡蘊藏了多麼深沉的腐敗。

在屬於立體主義的那個時刻，人們不需要任何否認。那是個預言的時刻，但做為變革基礎的預言，事實上已經開始應驗。

阿波里奈爾說：

> 我已聽到朋友傳來的尖聲高喊
> 他與你在歐洲並肩
> 卻不曾離開美國[15]

我無意指出，這是個樂觀主義普遍沸騰的時期。因為這時期瀰漫著貧窮、剝削、恐懼和絕望。大多數人所能關心的，就只是怎麼活下去的問題，而且有數百萬人並未活下來。但對那些提出問題的人，卻有些嶄新而正面的答案等著他們，由於一些新力量的存在，讓這些答案看起來似乎相當可信。

歐洲的社會主義運動（除了德國，以及美國的工會運動）深信，他們正處於革命前夕，而且這場革命必定會擴展成世界革命。甚至連那些對於該採取何種政治手段意見分歧的工團主義者、議會主義者、共產主義者和無政府主義者，對此也都深信不疑。

無望與挫敗的苦難眼看就將結束。人們如今相信勝利，就算不是為

了自己，也是為了未來。信仰往往在情況最糟的時候，力量最強大。每個飽受剝削或備遭踐踏之人，以及那些還有力氣探問這悲慘的人生究竟有何目的之人，都能聽到各種聲明的回響，例如魯契尼（Luigi Lucheni）的聲明，他是1898年刺殺奧地利皇后的那位義大利無政府主義者，他說：「嶄新的太陽不分貴賤、照耀所有人類的時刻，已經不遠了！」；或是1905年因暗殺莫斯科總督而被判處死刑的克爾雅耶夫（Kalyaev）對法官所說的：「你馬上就會看到，革命直直逼近。」

16 希臘神話人物。他是天賦奇才的手藝人戴達魯斯之子，傳說戴達魯斯為克里特國王建造了一座無人能破解的迷宮，監禁著牛頭人身的怪物邁諾陶。後來因為戴達魯斯向國王的女兒透露了破解迷宮的線索，幫助國王的對手特修斯成功擊敗了迷宮裡的邁諾陶，此舉惹惱了克里特國王，於是將他和兒子伊卡拉斯囚禁起來。為了逃離克里特島，戴達魯斯用蠟做了兩對翅膀，並在起飛之前叮嚀伊卡拉斯不要飛離太陽太近，然而起飛後的伊卡拉斯因為過於興奮好奇，忘了父親的叮嚀，最後因過於靠近太陽，蠟做的翅膀遇熱融化，伊卡拉斯墜海身亡。

終結就在眼前。「無限」這個在此之前總是讓人想起希望未竟的字眼，突然間變成了一種鼓勵。世界成了一個新起點。

由立體派畫家和作家所組成的小圈圈，並未直接涉足政治。他們並未從政治的角度進行思考。然而，他們卻和這世界的一場革命性變革有關。這怎麼可能呢？關於這點，我們同樣可以在立體主義運動的歷史時點中找到答案。在當時，一個人並不是非得做出政治選擇，才稱得上具有誠實一致的理智。當多項發展匯聚一堂、共同經歷了一場等量的質性改變時，這些發展似乎許諾了一個變革的世界。而且這項許諾從頭到尾，無所不包。

「一切都是可能的，」另一位立體派詩人薩爾門（André Salmon）寫道：「每件事都可在任何地方付諸實現。」

帝國主義早已展開將世界納為一體的大業。大量生產許諾了一個終將豐饒的世界。大眾報紙應允資訊的民主。飛機讓伊卡拉斯（Icarus）[16]的夢想成真。而這場聚合所孕生的可怕矛盾，此時則尚未明朗。它們要

到1914年才變得明白可見，並在1917年俄國大革命的刺激之下，首次
在政治上走向兩極。利希茨基是俄羅斯革命藝術最偉大的改革者之一，
直到該派藝術遭到壓制之前，一直相當活躍。他曾在一篇傳記式的筆記
中暗示出，立體派時刻的情境如何衍生出政治選擇的時刻：

1926 年前的艾爾人生*

* *El Lissitzky*, Dresden,
Verlag der Kunst, 1967,
p. 325 (trans. Anya Bost-
ock).

誕生：我輩之人誕生於

十月大革命之前的

數十年。

祖先：數百年前，我們的祖先有幸

參與了那場偉大的發現之旅。

我們：我們這些哥倫布的後代

正在創造最輝煌的發明新紀元。

這些發明讓我們的地球變得非常之小，

但卻

擴展了我們的空間

強化了我們的時間。

感知：我的人生伴隨著

史無前例的感知。

才不過五歲大，我就讓

愛迪生留聲機的橡膠刺進耳朵。

八歲，

在斯摩稜斯克（Smolensk）追逐第一輛電車，

那將農民馬匹趕出城鎮的

殘忍力量。

壓縮事物：蒸汽引擎震動了我的

搖籃。

但與此同時，它也走上所有魚龍的演化之路。

機器不再

挺著裝滿肥腸的大肚

我們已經擁有發動機

壓縮的頭蓋骨和它們的電子腦。

物與心

直接透過機軸傳動

運作。

重力和慣性正被克服。

1918：1918年的莫斯科在我眼前

爆出短路的火花

將世界撕裂成

兩半。

這突如其來的一擊把我們的現在劈了出去

像個楔子般

插在昨天和明天之間。

我的工作

也成了

把這楔子釘得

更深的

一部分。

你只能屬於這裡或那裡：

沒有中間。

　　立體主義運動結束於1914年的法國。戰爭爆發，一種新的苦難也
隨之誕生。人們頭一回被迫去面對一種全然的恐怖，不是地獄，或詛
咒，或敗戰，或饑饉，或瘟疫的恐怖，而是卡在人類進步之路上的那些
東西。而且人們被迫得把面對這樣的全然恐怖當成一種責任，無法再用
敵我分明的簡單對抗邏輯來解釋。

　　這場殺戮與非理性的規模，以及人們可以在說服逼迫之下否認自身
利益的程度，讓人們不得不相信，其中必定有某種不可理解的盲目力量
在運作。但由於這些力量再也無法交由宗教收容，也沒有任何儀式可以
處理或平息，於是，每個人都必須盡最大的力量，在**自身內部**與它們一
起生活。而這些力量就在他內部，摧毀了他的意志與信心。

　　在《西線無戰事》（*All Quite on the Western Front*）的最後一頁，主

角想著：

> 我心情平靜。任往後的歲月沖刷而來吧，它們什麼也無法從我身上奪走，他們再也奪不走了。我孑然一身，了無指望，可以毫無所懼地與它們頡頏。伴我度過這些歲月的生命仍在我手掌中，在我視線內。我是否曾對生命加以壓抑，我不得而知。然而只要一息尚存，它便可不顧我內心之意志，自行破繭而出。*

* E. M. Remarque, *All Quite on the Western Front*, trans. A. W. Wheen, London, Putnam & Co., 1929; New York, Mayflower/ Dell Paperbacks, 1963. 譯文引自蔡憫生譯《西線無戰事》，麥田出版。

誕生於1914年且在西歐一直持續到今天的那種新型苦難，是一種顛倒的苦難。人們在自身內部與事件、認同和希望的意義奮戰。這是盤繞在自我與世界新關係中的負面前景。人們所經歷的人生變成一場自我的內部混亂。他們迷失在自身內部。

面對這種新境況，人們選擇消極的承受，而不再試著（以無比簡單而直接的方式）去理解把他們的自身命運等同於世界命運的那些過程。也就是說，那個無論如何再也無法與他們切離開來的世界，在他們心中又回復成與他們分離且反對他們的那個舊世界：這就好像他們已經被迫把上帝、天堂和地獄狼吞虎嚥地吃了下去，然後在自身內部與這些碎片永遠地生活在一起。這的確是一種嶄新而可怕的苦難形式，而它出現的時間，正好碰上人們把虛假的意識形態宣傳當成武器般深思熟慮地廣泛使用。這類宣傳，一方面將新的經驗迫加在人們身上，但同時又在人們心中為過時的感覺和思考結構防腐。它將人們轉變成傀儡——不過這項

轉變所帶來的扭曲失常，大多數在政治上是無害的，就像那些不可避免
卻**毫無由來**的挫敗一樣。這類宣傳的唯一目的，是要人們否認自我進而
放棄自我，倘若讓人們擁有自身的經驗，就必然會創造出這樣的自我。

　　在阿波里奈爾的最後一首詩作〈美麗紅髮女〉（La Jolie Rousse）
中，由於經歷過戰爭的洗禮，未來對他而言，除了是希望，也同時是苦
難的泉源。他如何能將眼前所見的世界與他一度預言的世界連結在一起
呢？自此之後，再也不可能出現非政治性的預言。

　　　　　　　我們並非敵人

　　　　　　　我們想接收廣大的陌生領土

　　　　　　　那裡綻放的祕密等待採摘

　　　　　　　那裡的火焰與色彩尚未得見

　　　　　　　一千個無法磅秤的亡靈

　　　　　　　必須被賦予存在

　　　　　　　我們企盼擴張善的廣大領土

　　　　　　　　那裡處處靜寂

　　　　　　　時間可以追趕或買回

　　　　　　　憐憫我們這些繼續在

　　　　　　　無垠的未來疆界上戰鬥的兵士

　　　　　　　憐憫我們的錯誤憐憫我們的罪。

夏日酷虐在此

我的青春已逝

噢，太陽，如今是灼燒理性的時刻

嘲笑我吧嘲笑

來自世界各地尤其是此地的人們

因為此地有太多事情我鼓不起勇氣告訴你

多到你不願讓我說出口

憐憫我吧。

接著，我們可以開始理解立體主義的核心弔詭。立體主義的精神是客觀性。該派的冷靜以及不同藝術家之間的相對匿名性，皆是由此而來。還有該派在技術預言上的準確性。我居住的地方，是最近五年剛興建的衛星城市。此刻從我桌前窗戶看出去的城市形態，便可以直接回溯到1911–1912年的立體派繪畫。然而，立體派的精神對今日的我們來說，卻是異常的遙遠和疏離。

這是因為，立體派並未把**我們經歷過他們的洗禮之後所擁有的**政治考慮進去。這點即便是他們那些經歷過政治洗禮的同代人也一樣，他們不曾想像也不曾預見，為了實現那些明顯到變得極為合理並因而變成不得不實踐的理想所展開的政治鬥爭，竟會牽扯出如此廣大，如此深遠，如此長久的苦難。

立體主義想像的，是改變後的世界，而非改變的過程。

　　立體主義改變了繪畫影像與現實之間的關係本質，並藉由這樣的做法，傳達出人類與現實之間的新關係。

　　許多作者曾指出，立體主義標示了藝術史上的一次斷裂，其程度大約可和文藝復興與中世紀藝術的關係相比擬。這麼說並不表示立體主義等同於文藝復興。文藝復興的自信持續了大約六十年（約從1420到1480），而立體主義則只持續了六年。儘管如此，文藝復興依然可以做為理解立體主義的一個起點。

　　在文藝復興初期，藝術的目的是模仿自然。阿爾柏蒂（Leon Battista Alberti）[17] 有系統地闡述了以下看法：「畫家的功能，就是在指定的畫板或牆面上，利用線條和顏色畫出任何形體的可見表面，讓它在一定的距離之外從特定的位置看上去，彷彿浮出畫板或牆面，就像真實的物體一般。」*

　　這當然不像說起來那麼簡單。其中包括線性透視的數學問題，這點已由阿爾柏蒂本人親自解決。還包括選擇的問題——藝術家選擇畫出他所認為的大自然的最佳代表面貌，並藉此評判大自然。

　　然而在當時，藝術家與大自然的關係和科學家與大自然的關係沒什麼不同。藝術家和科學家一樣，都是應用理性與方法來研究這世界。他觀察世界，並將他的發現整理出來。這兩門學科的並行不悖，在稍後的達文西身上展現無遺。

　　在那個時期，用來比喻繪畫功能的模式是**鏡子**，雖然在接下來的兩百年中，這比喻用起來往往沒那麼精準。阿爾柏蒂舉出在水中看見自己

17 1404–1472，義大利文藝復興藝術家、建築師、詩人、評論家，「文藝復興人」的典型代表，其著作《建築十書》和《論繪畫》影響深遠。

* Quoted in Anthony Blunt, *Artistic Theory in Italy, 1450–1600*, London and New York, Oxford University Press, 1956; OUP paperback edn, 1962.

倒影的納西瑟斯，將他視為歷史上的第一位畫家。鏡子呈現出自然的形貌，並同時將這些形貌交到人類手中。

　　重建過去的看法，是項極端困難的工作。有鑑於比較晚近的發展以及它們所提出的種種問題，我們往往會傾向於排除在這些問題形成之前可能就已存在的模稜兩可。以文藝復興早期為例，人文主義者的看法和中世紀基督教的看法，依然很容易結合在一起。人類變得與上帝平起平坐，但雙方依然保持在各自的傳統位置上。豪斯如此描寫早期文藝復興：「上帝的寶座是天堂繞著旋轉的中心，地球是物質宇宙的中心，人本身則是個自給自足的小宇宙，整個大自然如同以往般，繞著人轉，就像天體繞著地球這顆固定不動的星球旋轉。」*

* See Arnold Hauser, *Mannerism*, London, Routledge, 1965。任何關心當代藝術之問題本質及其社會根源的人，都該讀這本書。

　　因此，人可以從每一面觀察繞著他旋轉的大自然，並藉由他所觀察到的東西以及他自身的觀察能力而提升其地位。所以，人沒必要認為自己在本質上是屬於大自然的一部分。**人是現實事物得以被看見的那雙眼睛**：理想之眼，文藝復興的透視之眼。人眼的偉大之處在於，它和鏡子一樣，有能力反映並含納它所看到的東西。

　　哥白尼革命、新教主義和反宗教改革，聯手摧毀了文藝復興的地位。而現代的主觀性也隨著這場摧毀行動誕生。創造力變成了藝術家最主要的關懷重心。藝術家自身的天賦才華，取代了大自然的奇蹟。讓他宛如神祇的原因，是他的才華，他的「精神」，他的「優雅」。在此同時，人與神之間的平等地位，則徹底崩潰。神祕氣氛進入了藝術領域，凸顯了兩者的不平等。在阿爾柏蒂宣稱藝術與科學乃齊頭並進的兩項活

動之後的一百年，不再模擬自然而模擬基督的米開朗基羅說：「為了模擬出幾分我主神聖的形象，單是成為畫家，成為一位技藝卓越的大師，還是不足以勝任；要做到這點，我認為應該進一步過著清白無瑕的生活，可能的話，甚至該成為聖者，這樣聖靈才能啟發我們的領悟力。」*

* Quoted in Anthony Blunt, op. cit.

倘若一一追溯米開朗基羅以降的藝術史，包括矯飾主義、巴洛克、十七和十八世紀的古典主義等，我們恐怕會離題太遠。與我們的討論宗旨有關的是，自米開朗基羅以降直到法國大革命為止，用來比喻繪畫功能的模型，從鏡子轉變成**劇場**。乍看之下，這模式似乎很難一體套用在靈視派的葛雷柯（El Greco）[18]、斯多葛派的普桑（Nicolas Poussin）[19]以及中產階級道德主義的夏丹（Jean-Baptiste-Simeon Chardin）[20]身上。然而這兩百年間的所有藝術家，確實分享了某些共同的假設。對他們所有人而言，藝術的力量在於它的**人為性**（artificiality）。也就是說，他們關心的是，為某些無法在生活中以如此狂喜、深刻、崇高或有意義的方式接觸到的真理，建構出可以理解的普遍範例。

於是，繪畫變成了一種企製的藝術。畫家的任務不再是再現或模擬已經存在的東西，而是要將經驗感受總結起來。自然如今變成了當舖，人們必須把自己從裡面贖回來。藝術家不只得為傳達真理的工具負責，還必須為真理本身負責。繪畫不再是自然科學的分枝，而變成道德科學的一環。

在劇場裡，觀眾目睹事件進行，卻無須承擔其結果；他或許會在情

18 1541–1614，出生於希臘的西班牙畫家，風格受到矯飾主義和威尼斯文藝復興的影響，擅長以戲劇性和表現主義的手法描繪宗教人物。

19 1594–1665，法國古典主義畫家，以清晰、充滿秩序感的風格著稱。

20 1699–1779，法國洛可可派畫家，以靜物畫著稱。

緒上或道德上深受**撼動**，但在形體上，他與眼前正在發生的事件是隔離的，是受到保護的。正在發生的事件是人虛構出來的。如今再現自然的是**他**，而非藝術作品。但倘若他同時得將自己從自己當中贖救出來，這就意味著自相矛盾的笛卡兒式分裂[21]，這問題在這兩百年間如預言或真實般主導了一切。

21 笛卡兒是提出「我思故我在」的法國哲學家，他主張身心二元論，認為人的身體與心智被切割成相互獨立的部分，兩者不能相互影響。

盧梭、康德和法國大革命，或說，由革命哲學家的思想和行動所引領的一切發展，讓人們無法繼續相信，人為建構的秩序可以對抗自然的混亂。於是，比喻的模式再度轉變，而且再次延續了很長一段時間，儘管中間出現過許多次劇烈的風格變化。這次的新模式是**個人敘述**（personal account）。藝術家無法再藉由研究自然而得到確認或強化。藝術家也不再對創造「人為」範例心心念念，因為這得取決於人們對某些道德價值的共同認知。如今，他孤獨一人，在自然的圍繞之下，而隔在兩者中間的，是他自身的經驗。

自然如今是他**透過**自身經驗看到的東西。因此，十九世紀的所有藝術，從浪漫主義的「多情的謬誤」（pathetic fallacy）到印象主義的「光學」（optics），在藝術家的經驗止於何處以及自然從哪裡開始這點上，都有相當程度的混淆。藝術家的個人敘述指的是，他想透過將自身經驗傳遞給他人的方式，讓他的經驗如同他可能永遠無法觸及的自然那般真實。而十九世紀大多數藝術家所承受的苦難，正是來自這樣的矛盾：因為他們與自然是疏離的，所以他們必須把**自己**當成自然般呈現給其他人。

　　於是，言說（speech）成了經驗的講述，成了讓經驗轉變成真實的一種手段，它占據了浪漫主義派的心思。因此，該派不斷在繪畫與詩歌之間做比較。傑利柯（Théodore Géricault）[22] 的《梅杜莎之筏》（*Raft of the Medusa*）是第一幅有自覺地根據目擊報導來描繪時事的畫作，他在1821年寫道：「我怎麼有辦法把當代最熟練的幾位畫家的肖像作品展示出來，那些畫像確實栩栩如生，但他們那種安逸的姿態一無可取，對於這類作品，我們唯一能給的評語，就是缺乏言說的力量。」[*1]

　　德拉克洛瓦（Eugène Delacroix）[23] 也在1851年寫道：「我告訴自己上百次，繪畫，也就是被稱為繪畫的這種質材，不過是把畫家和觀看者的心靈連結起來的託辭和橋梁。」[*2]

　　對柯洛（Jean-Baptiste Camille Corot）[24] 而言，經驗這東西就樸實多了，不似浪漫主義派認為的那樣華麗。但他依然強調，個人的相關經驗是藝術不可或缺的本質。1856年時，他寫道：「現實是藝術的一部分：情感使藝術完整……面對任何地點，任何物件，請放棄你的自我，相信你的第一印象。只要你真的被眼前的景物所感動，你就能將你的真實情感傳達給其他人。」[*3]

　　左拉（Zola）是捍衛印象主義的第一人，他認為藝術品指的是：「透過某種氣質所見到的自然一角。」這定義適用於十九世紀的所有藝術，是前述比喻模式的另一種說法。

　　莫內是印象主義畫家中最理論派的一位，同時也最渴望打破該世紀的主觀性藩籬。對他而言（至少在理論上），氣質的角色乃隸屬於感知

22 1791–1824，法國畫家，浪漫主義運動的先鋒，名作《梅杜莎之筏》是根據當時國際周知的一次法國船難事件為題材，以史詩般的規模呈現一起當代悲劇。

*1 *Artists on Art*, ed. R. J. Goldwate and M. Treves, New York, Pantheon Books, 1945; London, John Murray, 1976..

23 1798–1863，法國浪漫主義派的代表畫家，曾以多幅作品描繪1830年代的希臘獨立戰爭。

*2 Ibid.

24 1796–1875，法國風景畫家及蝕刻版畫家，是強調自然樸實風格的巴比松畫派（Barbizon school）的領導人物之一，影響了後來的新古典主義。

*3 Ibid.

的過程。他提出與自然「親密融合」。然而，無論融合得多和諧，最後
的結果卻有一種無力感——似乎是在暗示我們，去除掉他的主觀性後，
他並沒其他東西可以取代。自然不再是一塊供人研究的場域，而成了無
可抵擋的力量。藝術家與自然之間的對抗，在十九世紀，從來不曾呈
現勢均力敵的狀態。不是人的心靈獲勝，就是自然的莊嚴主宰。莫內
寫道：

> 我已經畫了半世紀，也很快就將邁入七十大關，但我的感受力非但
> 沒有隨著年月鈍頹，反而日漸銳利。只要不斷和外在世界接觸，我
> 的好奇心就能旺盛燃燒，而我的手也依然能迅速忠實地為我的感知
> 服務，我一點也不怕變老。我最大的願望，就是和大自然親密融合
> 在一起，我最渴望的命運（根據歌德的說法），就是順應大自然的
> 法則工作生活。與她的莊嚴，她的力量，她的不朽相比，人類只是
> 一顆微不足道的悲哀小原子。

我很清楚，這樣的簡短說明過於粗略。在某種意義上，德拉克洛瓦
難道不是十八和十九世紀之間的過渡人物？而拉斐爾難道不是另一個把
這簡略分類搞模糊的過渡者？儘管如此，這樣的粗略劃分確實足以幫助
我們理解：立體主義究竟代表了何種變革。

立體主義的比喻模式是**圖解**（diagram）：將看不見的過程、力量
和結構以看得見的象徵性手法再現出來。圖解無須避開外貌的某些面

向，但這些面向同樣會以象徵性的手法被處理成**符號**，而非模擬或再創造。

圖解模式與鏡子模式的不同在於，它要我們關注那些並非不證自明的部分。它和劇場模式的差別是，它無須集中全力營造高潮，就能展現時間的連續性。至於它和個人敘述模式的相異之處，則在於它所瞄準的對象是普遍真理。

文藝復興藝術家模擬自然。矯飾主義藝術家為了超越自然而重建自然範例。十九世紀的藝術家體驗自然。立體派畫家則理解到，他對自然的體察也是自然的一部分。

海森堡（Werner Heisenberg）[25] 以現代物理學家的口吻說道：「自然科學不只是描述和解釋自然；它也是自然與我們之間相互作用的一部分：自然科學對自然的描述，同時也暴露出我們的提問方式。」[*] 在藝術上也是如此，如今單從正面去面對自然，已經不足夠了。

那麼，立體主義是以哪些方式，來模擬人類與自然之間的這種新關係呢？

1. 藉由他們對空間的運用

立體主義打破了自文藝復興以來便存在於繪畫中的幻覺派三維空間。它並未摧毀這類空間。也不像高更（Paul Gauguin）或亞文橋畫派（Pont-Aven School）[26] 那樣，把它蒙裹起來。立體主義打破了這類空間

25 1901–1976，德國物理學家，量子力學的奠基者，提出著名的「測不準原理」，1932 年諾貝爾物理學獎得主。

* Werner Heisenberg, *Physics and Philosophy*, London, Allen & Unwin, 1959, p. 75; New York, Harper & Row/Torch, 1959.

26 最初指1850年代聚集在法國亞文橋附近的畫派，到了1860 年代，演變成以高更為中心的一個畫家流派，該派的特色是，大膽使用原色來描繪象徵主義式的主題，強調色彩平塗，打破幻覺派的三度空間透視法則。

的連續性。在立體主義繪畫的空間裡，你可以推測出每個形狀都是接續在另一個形狀之後。不過任何兩個形狀之間的關係，卻並未確立畫面中所有形狀之間的所有空間關係的規則，這點與幻覺派的繪畫不同。但這種做法未必需要噩夢般的空間變形過程，因為繪畫的二維平面，向來就是各種技法主張的最後仲裁者和解決者。在立體派的作品中，「圖像表面」（picture surface）扮演了固定不變的角色，讓我們可據以理解繪畫中的種種變相。在我們的想像力隨著立體派繪畫裡的種種不確定空間開始編織故事之前，以及編完故事之後，我們會發現，自己的目光再次停留在圖像表面上，會再次意識到，平面畫板或平面畫布上的二維形狀。

因此，在立體派繪畫中，我們不可能**迎面看到**（confront）任何物體或外形。原因不只是立體派畫家採取多點透視，也就是說，畫面上會同時結合一張桌子從下方，從上方以及從側面看到的模樣；也是因為立體派畫家在描繪各種形狀時，從未把它們當成一個整體。立體派繪畫的整體是「圖像表面」，**那才是你此刻看到的所有形狀的原點和總合**。文藝復興的透視點是固定的，而且在圖像之外，但以這種方法畫出來的圖像裡的所有東西，都變成了圖像本身的視野。

畢卡索和布拉克花了整整三年的時間，才做到如此精采破格的變形。在他們兩人1907–1910年的大多數作品中，依然可以看見與文藝復興式空間做妥協的痕跡。這麼做的主旨，是為了扭曲主體的形狀。他們將人物或風景變成一種建構，而非用來傳達觀看者與主體關係的畫面構成。*

* Max Raphael, *The Demands of Art*, London, Routledge, 1968, p. 162. Princeton, Princeton University Press, 1968. Max Raphael 的這篇傑作，對於立體主義的分析與我類似，但他早在三十年前就已寫出，當時他還是個沒沒無聞的作者。

1910 年後，與形貌有關的所有指涉，都以圖像表面上的各種符號來表示。圓圈代表酒瓶的頂端，菱形代表眼睛，字母代表報紙，渦漩代表小提琴的把首，等等。拼貼也是同一原則的延伸。藝術家將某一物件的真實表面或模擬表面的一部分，當成一種符號黏貼在畫面上，用來指涉而非模擬該物件的形貌。稍後，繪畫也借用了拼貼的這種經驗，於是，你也可以用一張素描來指涉雙唇或一串葡萄，「假裝」那張素描是黏在畫面上的一張白紙。

2. 藉由他們對形狀的處理

這正是立體主義一詞的由來。因為他們被說成，把所有東西都畫成**立方體**。後來，這又結合了塞尚的說法：「用圓柱形、球形和圓錐形來處理自然萬物，以正確的角度描繪每樣東西。」自此，這項誤解就沒完沒了──或說，因為後期某些立體主義畫家發表了一堆令人困惑的主張，而得到助長。

這裡的誤解指的是，立體派想要為簡化而簡化。畢卡索和布拉克 1908 年的某些作品，看起來好像真是這樣。在找出自己的新觀點之前，他們必須先拋棄傳統的複雜性。但他們的目標，是要創造出比先前的所有繪畫複雜許多的現實影像。

要理解這點，我們必須放棄數百年的一項習慣，亦即習慣把每個物件或形體看成是自我完足的，因為自我完足，所以可以獨立看待。因為立體主義關心的是，物件之間的相互影響。

他們將形體簡化為立方形、圓錐形和圓柱形的組合，或如後來，簡化成充滿銳角的單調平面的排列，如此一來，任何一種形體的元素都可以彼此交換，不論是山丘、女人、小提琴、玻璃瓶、桌子或手。於是，相對於立體派的空間斷裂，他們創造出一種結構的連續。不過要注意的是，我們說立體派空間斷裂，只是為了和文藝復興的線性透視傳統有所區隔。

空間是在空間中發生之事件的連續性的一部分。空間本身就是一個事件，可以和其他事件做比較。空間不只是一個容器。這正是少數立體派傑作展現給我們的東西。物件之間的空間是結構的一部分，而它所屬的結構和物件本身是同一個，只不過兩者的形狀完全相反，好比說，倘若某個頭的頂部是一個凸面元件，那麼和該元件毗鄰而未填滿的空間，就是凹面元件。

立體派畫家讓藝術展示過程，而非展示靜態實體。他們的繪畫內容包括了多種互動模式：同一事件不同面向之間的互動，虛空間與實空間之間的互動，結構和動作之間的互動，以及觀看者和被觀看事物之間的互動。

面對立體派繪畫，我們該問的不是：那是真的嗎？或那是發自內心的嗎？我們該問的問題是：畫面有連續嗎？

今日，我們不難看出，自立體派後，繪畫變得愈來愈圖解式，即便是並未直接受到立體派影響的流派也一樣，比方說，超現實主義。沃爾

夫朗（Eddie Wolfram）[27] 在一篇討論培根（Francis Bacon）[28] 的文中章
寫道：「以哲學術語來說，繪畫今日的直接功能是一種概念性活動，藝
術品則只是指涉有形現實的一組密碼。」[*]

　　這是立體派預言的一部分。但只有一部分。拜占庭藝術同樣也可以
套用沃爾夫朗的定義。要徹底了解立體派的所有預言，我們必須檢視他
們的藝術內容。

　　立體派繪畫是二維平面的，只要我們的眼睛不斷回到圖像的表面
上，例如畢卡索1911年的《酒瓶與玻璃杯》（*Bottle and Glasses*）。我們
從表面出發，遵照形狀的順序進入圖像，然而突然間，我們又回到表
面，把我們新得到的知識存進去，然後展開下一次突襲。就是因為這個
原因，所以我說立體派的圖像表面是我們在圖像中看到的所有東西的原
點和總合。這樣的二維性沒有任何裝飾，但它也不只是一塊面積，可以
讓支離破碎的影像在其中並置——比較晚近的新達達主義或普普藝術才
是。我們從表面開始，但由於圖像中的所有東西最後都會回到表面，所
以我們等於是從結論開始。我們接著開始尋找，不是尋找解釋，當畫家
以單一的主導性意義來呈現影像時（一個發笑的男人，一座山，一位斜
躺的裸女），我們才會尋找解釋；我們在尋找某種理解，理解事件的組
構方式，我們一開始就在結論中看到這些事件的相互作用。當我們「把
新得到的知識存進圖像表面」時，我們實際上是在為剛剛發現的東西尋
找符號：那個符號一直在那裡，只是我們先前沒有解讀出來。

　　為了說明得更清楚，我們可以拿立體派作品與任何一幅根據文藝

27 1940–，德國藝術
家及藝術評論家，
著有《拼貼藝術之
歷史》（*History of
Collage: An Anthology
of Collage*，中文
版：遠流）等書。

28 1909–1992，愛
爾蘭出生的英國人
物畫家，以描繪駭
人扭曲到近乎暴力
的肉體聞名。伯格
曾寫過一篇關於培
根的評論〈冷酷大
師〉，收入《留住
一切親愛的》（中
文版：麥田）。

[*] Eddie Wolfram, in
Art and Artists, London,
September 1966.

《聖塞巴斯蒂安殉道》

復興傳統繪製的作品做比較。比方說，波拉約洛（Antonio Pollaiuolo, 1431–1498）的《聖塞巴斯蒂安殉道》（*Martyrdom of St Sebastian*）。當觀看者面對波拉約洛的作品時，這件作品就變得完整了。是觀看者做出結論，並推想出各項證據之間除了美學之外的所有關係——弓箭手、殉道者、遠方的平原等等。是他透過對畫面的解讀確認了該件作品的整體意義。那件作品是呈現給他的。你幾乎可以感覺到聖塞巴斯蒂安即將殉道，所以他應該也可以做出這樣的解釋。而畫中形式的複雜性以及空間的尺度，也強化了那種完成感和控制感。

在立體派的圖像中，結論和關聯都是設定好的。畫面就是由這些所構成。這些就是作品的內容。觀看者必須在這些內容裡找到他的位置，與此同時，形式的複雜性以及空間的「斷裂」又不斷提醒他，從那個位置所看到的，必然只是所有內容的一部分而已。

這樣的內容以及它的功能是預言性的，因為它符合科學對自然的新看法，也就是拒絕簡單的因果論，以及單一、永久的全視觀點。

海森堡寫道：

你可以說，人類的理解力在某種意義上是無窮盡的。但目前所存在
的科學概念所能涵蓋的，永遠只是現實的極小一部分，而還沒被
我們理解的那一部分，卻浩瀚如無根宇宙。每一回，當我們從已知
領域朝我們希望理解的未知領域前進一步，我們就必須同時去學習
「理解」一詞的新意義。[*1]

*1 Heisenberg, op.
cit., p. 172.

*2 W. Grey Walter,
The Living Brain,
London, Duckworth,
1953; Harmondsworth,
Penguin, 1961, p. 69;
New York, Norton,
1963.

這樣的觀念意味著，研究與發明在方法學上出現了改變。生理學家
華特（W. Grey Walter）指出：

如我們所知，古典生理學在它的方程式裡只容許一個單一的未知數
量——任何實驗同一時間只能調查一個項目……以這種古典方式，
我們無法抽取出一項獨立的變數；我們永遠都必須處理許多未知和
變數之間的相互影響……在實作中，這意味著我們必須立刻做出許
多——無限多——而非一項觀察，並且得彼此比較，此外，只要有
可能，還必須用一個單純的已知變數去修正數個複雜的未知條件，
如此才能確定它們的傾向和相互依賴。[*2]

1910、1911和1912年最好的立體派作品，正是以上所描述的那種
研究和測試方法的明證和典範。也就是說，它們強迫觀看者的感覺和想
像力根據非常近似於科學觀察的模式，去計算、刪除、懷疑和推論。兩
者的差異是感染力的問題。由於看畫的行為不像科學觀察那樣集中，因

此圖像能從更寬廣的領域誘發出觀看者的多樣經驗。藝術關於記憶；實驗則關乎預測。

在現代實驗室之外，現代經驗透過大眾傳媒和現代通訊系統深深影響了每一個人，而現代經驗的特色之一，就是人們必須不斷調整自己，以適應被呈現出來的整體性——不像觀看波拉約洛的作品時，你要做的是開列清單或提供某種卓越的意義。

麥克魯漢（Marshall McLuhan）是個急躁的誇大狂，但有些道理他倒是看得十分清楚：

在這個電氣時代，我們的中央神經系統受到科技延伸，不但令我們涉入人類全體，也使人類全體融入我們。於是我們就非參與不可，深度參與於我們每個行動的後果。……我們這個時代渴望意識覺察的完整、神入與深度，這種心態是電氣科技的自然附屬品。在我們之前的機械工業時代，卻發現強烈主張私人看法才是自然的表達方式……我們這時代的特徵，便是極端厭惡外來強加的形態。忽然之間，我們急切地想叫人與事全面宣布它們的所是所在。*

* Marshall McLuhan, *Understanding Media*, London, Routledge & Kegan Pau, 1964; New York, McGraw-Hill, 1964, pp. 4. 5.

立體派畫家是第一批試圖描繪整體性而非聚集結果的藝術家。

我必須再次強調，立體派畫家當初根本沒意識到我們目前解讀的這些。畢卡索、布拉克和雷捷始終保持沉默，因為他們知道，他們正在做

的事情很可能超出他們的理解。稍後的立體派則傾向於相信，他們與傳
統的決裂已經讓他們掙脫了形貌的束縛，因此他們所處理的，可能是某
種精神本質。立體派藝術家的確抱持這樣的看法，認為他們的藝術與某
些新科技發展所暗示的趨勢相符，但他們從未針對這點徹底深究。沒有
任何證據顯示，他們認定這樣的性質改變已經在這個世界上發生了。正
是基於這種種原因，我才會不斷指出，他們是一種**暗示**，暗示世界改變
了，但也僅止於此。

　　我們無法對立體主義臻於顛峰的確切日期提出解釋。為何是1910–
1912而不是1905–1907？我們同樣無法說明，為何某些藝術家，包括從
波納爾（Pierre Bonnard）到杜象（Marcel Duchamp）或基里訶（Giorgio
de Chirico），會在一模一樣的時間，得出一種截然不同的世界觀。因
為要做到這點，我們必須知道每一項個別發展所**不可能**達到的結果。
（讓我們得以免於決定論的自由，就存在於這種絕對的不可能性裡。）

　　儘管不完整，我們還是必須做出解釋。我試著用這六十年的後見之
明，在立體主義與其他歷史發展之間找出種種關聯，在我看來，這些關
聯似乎是無可否認的。然而，最真確的連結路徑我們依然沒有答案。這
些關聯並未告訴我們立體派藝術家的企圖；也沒明確指出他們為何要採
用這樣的做法；但這些關聯確實有助於我們看出，立體主義的延續意義
可能延伸到多廣。

　　有兩點比較保留。由於立體主義是藝術史上一場極其基進的革命，

因此在先前的討論中，我必須把它當成是一種純理論，否則我無法清楚說明它的革命性內容。然而本質上，立體主義並不是一種純理論。它不像純理論那麼整齊、一貫或簡約。有些立體主義繪畫充滿了反常的破格、不可思議的莫名溫柔，以及令人困惑的興奮刺激。我們是根據它所暗示的結論觀看它的開始。但它永遠是個開始，一個被打斷的開始。

儘管立體派畫家提出了種種高見，認為形貌以及單從正面觀看自然都是不適當的，但他們仍然利用這樣的形貌做為他們指涉自然的手段。在他們那一團混亂的新構圖中，他們與事件（他們的靈感來源）之間的連結，是以單純到近乎天真的方式展示出來，插在模特兒嘴裡的一根菸斗，一束葡萄，一盤水果或一份日報的標題。即便是在最「深奧難解」的幾幅作品中，例如布拉克的《葡萄牙人》（*Le Portugais*），你也可以找到一些暗示主角形貌細節的自然主義圖像，例如樂手夾克上的鈕釦，原封不動地埋躲在構圖當中。只有極少數的作品，完全屏除了這類暗示，例如畢卡索1912年的《模特兒》（*Le Modèle*）。

很難屏除的原因，大概同時包括知性與感性這兩部分。為了提供變形的判斷依據，自然主義式的暗示似乎不可或缺。或許立體派藝術家也不情願與形貌分手，因為他們懷疑，形貌在藝術裡再也不會是同樣的東西。於是他們將形貌的細部偷偷走私進去，當成紀念物般藏了起來。

第二個有所保留的部分，和立體主義的社會內容有關，或說，和該派的缺乏社會內容有關。我們不能期待，在立體派的繪畫裡找到如同布勒哲爾（Pieter Brueghel）[29] 或庫爾貝（Gustave Courbet）那樣的社會內

29 1525–1569，十六世紀尼德蘭文藝復興的重要畫家，以描繪農民生活的風俗畫著稱。

容。大眾媒體和新興出版品已經深深改變了藝術的社會角色。然而儘管如此，我們還是可以正確的說，立體主義時期的立體派藝術家，並不關心他們的所作所為對個人和社會具有怎樣的暗示。我認為，這是因為他們必須把問題單純化。擺在眼前的問題實在太過複雜，單是該以何種方式把問題陳述出來以及找尋解決的方式，就已經占去他們所有的注意力。做為創新者，他們希望在最單純的可能條件下，進行他們的實驗；結果就是，他們把手邊可以拿到的任何東西當做主題，毫無要求。然而立體派作品的內容，是觀看者與被看者之間的關係。但唯有當觀看者繼承了一模一樣的歷史、經濟和社會處境，這樣的關係才有可能建立。否則，它們根本毫無意義。他們並未描繪人類或社會處境，他們只是把情境安置進去。

我談過立體主義的延續意義。在某種程度上，這意義已經變了，而且會隨著當下的需要一再改變。我們在立體主義的協助下所解讀到的意義，會因為我們的立場而有極大的差異。那麼，此刻的解讀是什麼呢？

主張「現代傳統」始於賈希（Alfred Jarry）[30]、杜象和達達主義的呼聲，目前有愈來愈急切之勢。因為新達達主義（Neo-Dadaism）[31]、自動毀壞藝術（auto-destructive art）[32] 和偶發藝術（happenings）[33] 這類晚近的發展，都可從中取得正當性。這樣的主張意味著，二十世紀的代表性藝術有別於先前所有藝術的關鍵在於，它對非理性的接受，它對社會的絕望，它的極度主觀，以及它被迫以人類的存在經驗為基礎。

30 1873–1907，法國作家，以劇作《烏布王》（Ubu Roi）聞名，被視為1920和1930年代超現實主義劇場的先驅。

31 1960年前後首先出現於美國的一種風格流派，作品中大量運用廢棄物、商品廣告和報刊文章進行拼貼，因為手法與二十世紀初的達達主義類似，故稱為新達達主義，但作品並不具備早期達達主義的諷刺性和顛覆性。

32 1960年代早期德國藝術家梅茨格爾（Gustav Metzger）發明的辭彙，梅茨格爾信奉「藝術的最終傑作就是藝術的毀滅」，並將這概念付之實踐。

33 盛行於1960年代的藝術流派之一，強調藝術創作活動的即興發揮，帶有觀念藝術和行為藝術的味道。

初期達達主義的發言人阿爾普（Hans Arp）寫道：「文藝復興教導人們以自己的理性為傲。現代更進一步用它們的科學和技術，把人類轉變成自大狂。我們這個時代的混亂，正是源自對理性的過度重視。」

還有：「涵蓋了其他所有法則的機會法則，對我們而言，就像所有生命的起源一樣深不可測，想要了解它的唯一方法，就是徹底向無意識投降。」*

* Quoted in Hans Richter, *Dada*, London, Thames & Hudson, 1966, p. 55; New York, Oxford University Press, 1978.

阿爾普的這段陳述，今日以稍稍不同的辭彙，不斷從所有為當代那些無法無天的藝術辯護的說客口中說出。（「無法無天」一詞在這裡純粹是描述性的，沒有任何低貶的意思。）

34 1901–1985，法國原生藝術畫家，主張「藝術生自於材料和工具，同時應保有工具使用過程中的痕跡和工具與材料相遇而產生抗爭所形成的結果。人類有權利表達思想，工具也有，材料亦如是」。

中間這段時期的超現實主義、畢卡索、基里訶、米羅、克利（Paul Klee）、杜布菲（Jean Dubuffet）[34] 和抽象表現藝術家等等，都可以納入這個傳統：這個傳統的目的是為了向這世界騙取它那空洞的自滿，並揭露它的痛苦。

然而立體主義的例子，迫使我們承認，這是一種片面的歷史詮釋。無法無天的藝術其實有很多前例。在懷疑與轉變的時期，大多數藝術家往往會著迷於荒誕、失控與恐怖。當代藝術家這種更嚴重的極端主義，是因為他們沒有固定的社會角色；在某種程度上，他們可以創造自己的角色。但是這點在其他活動的歷史上，也有其精神前例：異端宗教、煉金術、巫術，等等。

與傳統的真正決裂，或說這項傳統的真正變革，是隨著立體主義而產生。現代主義傳統是建立在性質迥異的人與世界的關係之上，但它並

非在絕望中開始，而是洋溢著肯定的精神。

這就是立體主義的客觀角色，證據就在下面這項事實裡：無論其他運動如何抗拒立體主義的精神，但這些運動最主要的解放工具，都是由立體主義所提供。也就是說，立體主義重新創造了可以容納現代經驗的藝術語法。立體主義的革命性創新包括：提出「藝術作品是一種新物件而不只是其主體的表達」的論點；設計出可以在畫面中同時容納不同空間和時間模式的結構；利用形狀錯置來展現運動或變化；將向來各自發展、涇渭分明的媒體結合在一起；以及以圖解方式使用形貌。

低估後立體派藝術的成就，無疑是一種愚蠢的行為。儘管如此，我們還是可以公平的說，整體而言，後立體派時期的藝術始終是充滿焦慮和高度主觀性的。而立體主義這個明證應該可以讓我們避免據此做出這樣的結論，認為焦慮和極度主觀性構成了現代藝術的本質。以這兩項特點為本質的藝術，是屬於意識形態極度錯亂以及政治翻轉令人挫敗的時代。

在二十世紀最初那十年，理論上很有可能出現一個嶄新的世界，而促成改變所必需的力量，也都已經存在。立體主義便是從藝術上反映了這種改造世界的可能性，以及由這種可能性所激發的自信心。因此，在某種意義上，它是迄今為止最現代的藝術代表，也是在哲學上最複雜的一種藝術。

立體主義那個時刻的願景，與今日的科技發展依然是吻合的。然而這世界有四分之三的人口依然無法填飽肚子，而且在可見的將來，世界

人口的增加速度仍快過食物的生產速度。與此同時，也有數百萬特權人士，囚禁在他們自身的無力感中。

政治鬥爭的範圍和時間將會巨大而持久。改造過的嶄新世界不會以立體派想像的方式到來，而必須經歷一段更漫長更可怕的歷史。眼前這個政治錯亂、饑荒和剝削的時期，還看不到終點。但立體主義所代表的那個時刻提醒我們，倘若我們想代表我們的時代，而不只是時代的被動創造物，我們就必須不斷為我們的意識和決定賦予活力。

音樂開始響起的那一刻，為所有藝術的本質提供了線索。相較於先前那種無盡無感的沉默，這突兀的一刻，正是藝術的祕密所在。但這突兀究竟有何意義？它又伴隨了怎樣的衝擊？答案就在於真實與嚮往之間的差別。所有藝術都是為了界定這項差別，並讓這項差別變得**不自然**。

有很長一段時間，人們認為藝術是對自然的模擬與歌頌。因為把自然本身當成一種欲望的投射，於是產生了混淆。如今，我們釐清了對自然的看法，認為藝術是表達我們對這不完美世界的感受——因為不完美於是無須心懷感激地接受。藝術調解了我們的好運與失望。有時，它攀升到恐怖的強度。有時，它為短暫的剎那賦予永恆的價值與意義。有時，它描述欲望的對象。

因此，無論藝術的表達形式多自由、多無政府，它永遠是為了支持更強大的控制，也永遠會在人為的「媒介」範圍內利用這樣的控制。關於藝術家靈感的各種理論，全都是些推測，無視於藝術家的作品對我們

造成怎樣的影響。唯一存在的靈感，是我們自身潛在的暗示。靈感是歷史的鏡像：透過它，我們可以在背對自身歷史的時候看到我們的過去。這正是音樂開始響起的那一刻所發生的事。就在我們把注意力集中在接下來的音樂「模進」（sequence）[35] 和「解決」（resolution）[36] 的那一刻，集中在它將等同於渴望的那一刻，我們也突然意識到先前的沉默。

　　立體派的時刻就是這樣的一個開始，界定著尚未滿足的渴望。

[35] 音樂術語，指一連串的旋律音型，以較高或較低的音高群組重複出現旋律。這樣推進的作曲手法使得旋律有了明確的方向。

[36] 音樂術語，指由不諧和音轉變為諧和音。

莫內之眼

The eyes of Claude Monet

1980

「如果莫內只有一隻眼睛，那是一隻怎樣的眼睛啊！」塞尚這句著名的評論，已經被引用太多次了。對今日的我們而言，更重要的，或許是去承認和探詢莫內眼中的悲傷，從一張張照片中浮現出來的那種悲傷。

這悲傷幾乎不曾有人留意，因為在一般藝術史版本的印象主義定義中，這悲傷並無立足之地。莫內是印象主義最堅持、最不妥協的領袖人物，而印象主義則是現代主義的開端，宛如一道凱旋門，歐洲藝術從它下方穿過，進入二十世紀。

這個版本確實有幾分真實性。印象主義**的確**和先前的歐洲繪畫史做了一場決裂，而接下來的諸多流派，例如後期印象主義、表現主義、抽象主義等等，也的確可視為這場現代運動開路先鋒的徒子徒孫。同樣正確的是，在半個世紀後的今天，莫內晚期的作品，特別是他的睡蓮系列，似乎早已預告了波拉克（Paul Jackson Pollock）、托比（Mark

1 以上四人皆是美
國抽象表現主義代
表畫家。

2 1878–1935，俄國
畫家和藝術理論
家，幾何抽象藝術
的先驅。

Tobey）、弗朗西斯（Sam Francis）和羅斯科（Mark Rothko）[1] 等人的
出現。

我們可以說，如同馬列維奇（Kazimir Malevich）[2] 曾經指出的，
莫內在1890 年代早期根據一天當中的不同時刻與不同天候所畫下的那
二十幅盧昂大教堂系列，正是最後的明證，證明繪畫的歷史將就此改
觀，再也無法回頭。自今而後，繪畫的歷史將承認，所有的形貌都是一
種變化，而可見性（visibility）本身是流動的。

此外，如果把十九世紀中葉布爾喬亞文化的幽閉恐懼症考慮進去，
自然可以理解，人們何以會把印象主義視為一種解放。走到戶外面對
主題作畫；直接觀察，服膺光線對可見世界的無上權威；以相對方式處
理所有顏色（每樣東西都因此閃耀光芒）；放棄枯燥無趣的傳說內容
和明目張膽的意識形態；描繪在廣大都市公共空間中所經驗到的日常
生活（休假日、鄉村之旅、船舶、陽光下微笑的女子、旗幟、滿樹繁
花——印象主義的圖像語彙是屬於凡人的夢想，是滿心期待的週日世俗
生活）；遠離繪畫的神祕性，畫中一切都沐浴在亮晃晃的白日之下，無
物隱藏，業餘畫家很容易模仿——凡此種種，怎能讓人不把印象主義的
純真無邪視為一種解放呢？

為什麼我們不能忘記莫內眼中的悲傷？為什麼不能把那悲傷當成是
他個人的私事，是他早年貧困、年輕喪妻、年老失明的結果？為什麼我
們不能冒險把埃及歷史解釋成都是因為埃及豔后的那抹微笑？就讓我們
來冒險吧！

在莫內創作盧昂大教堂系列的二十年前，他畫了著名的《印象日出》（*Impression Soleil Levant*），藝評家卡斯達那利（Jules-Antoine Castagnary）就是根據這幅畫創造出「印象主義」一詞。畫中描繪的是勒哈佛（Le Havre）港，莫內幼年成長的故鄉。前景是一名站立男子的瘦削剪影，他正和另一個人搖著一艘小艇。越過水面，桅杆與油井在晨光中依稀可見。畫面上方，一枚小小的橘色太陽低懸天際，並朝下方水面映拉出一條火焰般的倒影。這不是黎明拂曉的景象（曙光女神奧羅拉Aurora），而是白日輕輕滑入的模樣，宛如昨日悄悄溜走。畫面瀰漫著波特萊爾〈昏黃清晨〉（Le Crepuscule de Martin）懷舊憶往的氛圍，在這首詩中，波特萊爾將清晨的來臨比喻為初剛甦醒之人的啜泣。

然而，是什麼東西確實營造出這幅畫作的憂鬱愁思？為什麼類似的景象，比方說特納（Turner）的日出，卻無法召喚出同樣的氛圍？答案是繪畫的手法，說得更精確點，就是那種被稱為印象主義的技法。代表海水的輕薄顏料的透明性，穿透顏料展現出來的畫布紋理，彷彿用破刷似的畫筆咻咻揮灑的漣漪筆觸，使勁擦洗過的陰影區塊，玷染水面的倒影，栩栩如生的視覺真實感，以及**如實般**的模糊，以上種種，都讓這幅景象充滿老舊破敗的臨時之感。這是一幅無家可歸的影像。在那不具絲毫實體性的虛幻之感裡，不可能找到任何棲身之處。看著這幅畫，你的想法是，有個男人正試圖穿越舞台布景找到回家之路。波特萊爾發表於1860年的〈天鵝〉（La Cygne）一詩，就是對這般精準無誤的倒抽一口氣，就是對這類景象的拒絕。

《陰天的紫丁香》

……都市的形貌

其變化比人心更快得多

　　倘若印象主義真是關於「印象」，那麼，在觀看與觀看者的關係之中，這意味著什麼樣的改變？（這裡的觀看者同時意指畫家和觀眾。）我們不會對自己覺得長久熟悉的景物有**印象**。印象多多少少是一種暫時性的東西，是**殘留下來**的東西，因為真實的景物已經消失或改變了。知識和知曉可以共存；但印象卻只能單獨存活。無論當時觀看得多麼仔細，多麼精準，印象就和記憶一樣，在事過境遷之後，永遠無法證明。（莫內終其一生在一封又一封的信件裡不斷抱怨他沒法把畫完成，因為

《晴天的紫丁香》

天氣變了，害他描繪的對象也跟著無可救藥地改變。）景物與觀看者之間的新關係是：如今，景物變得比觀看者更難捉摸，也更虛幻。我們發現自己又回到波特萊爾那句：「城市的形貌……」

　　讓我們用比較典型的印象派畫作來審視這經驗。在莫內發表《印象日出》的同一年春天（1872），他畫了兩幅阿戎特（Argenteuil）[3] 花園裡的紫丁香樹。一幅是陰天下的樹，另一幅是晴天。兩幅畫作中，坐臥在紫丁香樹下的，是三位勉強可以辨識的人物（莫內的第一任妻子卡蜜兒，以及希斯里〔Alfred Sisley〕[4] 夫婦）。

　　在陰天版的畫作中，那三人宛如棲息在紫丁香樹蔭下的蛾；至於在晴天版的第二幅畫作中，亮晃晃的斑斑光影讓他們有如隱身蜥蜴般難辨

3 位於巴黎西北郊，1872–1876年莫內居住於該鎮。

4 1839–1899，英國印象主義畫家，但大部分時間居住在法國，莫內的好友之一。

269

形貌。（事實上，是觀看者先前的經驗洩露出那裡有人；不知怎的，觀看者就是有辦法分辨出哪些色塊是某位人物的小小耳朵，哪些幾乎一模一樣的色塊卻只是葉子。）

在陰天版的畫作中，紫丁香的花朵悶閃著紫銅般的光澤；在第二幅作品裡，畫面整個發亮，宛如新點燃的火光：兩者都因為不同的光線能量而生氣十足，這裡顯然沒有任何老朽痕跡，一切都煥發著活力。純粹是光學效果？莫內應該會點頭贊成。他是個寡言之人。不過，這點值得我們深入探討。

看著這幅紫丁香樹，你感覺到某種不同於先前任何畫作的東西。其中的差別並非來自新的光學元素，而是牽涉到你正在看的東西與你已經看到的東西之間，有了一種新的關係。每位觀看者在短暫省思之後，都能認出這一點；唯一可能不同的是，究竟哪一幅畫作將這樣的新關係展現得最為生動，答案或許會因人而異。可以選擇的範圍，包括數百件在1870年代完成的印象派畫作。

莫內的紫丁香樹，比起先前的所有畫作都更精準，也更模糊。每樣東西或多或少都因為嚴格的光學要求而犧牲了自己的色彩和色階。空間、尺度、行動（歷史）、身分，全都淹沒在光線的玩弄當中。在此，我們必須牢記，**畫出的**光線並不像真實的光線，它**不是**透明的。畫出的光線覆蓋、掩埋了畫出的物件，有點像白雪覆蓋了大地。（而雪對莫內的吸引力，亦即事物逐漸消失卻無損於其首要存有的吸引力，或許正呼應了一種深沉的心理需求。）那麼，這股新能量**是**光學的能量嗎？莫內

點頭是對的嗎？畫出的光線真的主導了一切嗎？不，因為這些全都忽略了繪畫究竟是如何對觀看者產生作用。

由於莫內的紫丁香樹如此精準又如此模糊，因此，你被迫重新審視你自身經驗中的紫丁香樹。它的精準觸發了你的視覺記憶，而它的模糊又歡迎你的記憶光臨並予以接納。它不只強烈召喚出你那未被掩埋的視覺記憶，甚至連其他感官的相關記憶也整個從過去被拉了出來——氣味、暖度、濕氣、衣裳的紋理、午後的漫長。（我們不得不再次想起波特萊爾的〈通感〉〔Correspondances〕。）你陷入某種感官記憶的漩渦，朝不斷後退的歡樂時刻墜落，一個徹頭徹尾重新認知的時刻。

這類經驗的強度足以讓人產生幻覺。墜入過往以及緊貼其上的興奮之情，同時也是期待的反面，因為那是一種回歸，一種撤退，但那樣的墜落卻有著可與性高潮相比擬的某種成分。到最後，所有的一切都和丁香樹的紫色火焰同時存在，無可分割。

然而這一切竟然都是來自於莫內的這句斷言（他在好幾個不同場合說過這句話，只有些許的字詞差異）：「對我而言，主題完全是次要之事；我想要表現的，是存在於主題和我之間的東西。」（1895）也就是說，**他**念茲在茲的是顏色；但緊緊糾纏觀看者的，卻是記憶。倘若我們說印象主義大體上鼓勵了鄉愁（顯然在某些特例中，記憶的強度反而會阻礙鄉愁），那並非因為我們生活在距它一個世紀之後，而是因為印象主義的繪畫方式永遠要求我們去閱讀。

那麼，這改變了什麼嗎？在印象主義之前，繪畫要求觀看者走進

去。畫框就是門檻。繪畫創造出自己的時間和空間，一幅幅繪畫就像是這世界的一座座壁龕，畫中的經驗比生活中常見的情況更清晰，更持久，而且可供造訪。這和使用任何體系的透視法無關。比方說，上述說法同樣可套用在宋朝山水畫裡。這主要是時間永恆的問題，而非空間問題。即便描繪的景象是短暫的一瞬，比方說卡拉瓦喬（Caravaggio）[5] 的《聖彼得被釘十字架》（*Crucifixion of St. Peter*），那個瞬間也是被安置在某種連續的時間流裡：使勁豎起十字架的動作，是這幅畫作集結永恆的所在。在法蘭西斯卡（Pierro della Francesca）[6] 的《所羅門王的營帳》（*Tent of Solomon*）或格魯尼瓦德（Matthias Grunewald）[7] 的《髑髏地》（*Golgotha*）或林布蘭的臥房裡，我們看到觀看者一個接著一個走過。但在莫內的《聖拉撒爾車站》（*Gare de St. Lazare*）裡卻不見人影。

印象主義關閉了時間和空間。印象派的繪畫所展示的內容，是以下面這樣的方式描繪出來的，亦即：**它迫使你承認，畫中的景象已經不在那兒了**。正是在這一點上，也只有在這一點上，印象主義和攝影很像。你無法進入一幅印象主義的繪畫裡；反倒是它會把你的記憶拉出來。在某種意義上，它比你更主動──被動的觀看者就此誕生。你所接收到的東西，乃取決於你和它**之間**發生了什麼。在它內部，別無他物。它所召引出的記憶通常是歡樂的：陽光、河岸、開滿罌粟花的田野，然而這些記憶也是令人痛苦的，因為每個觀看者都是孤獨一人。印象主義的觀看者就像該派的筆觸一樣，一筆一筆各自獨立，一個一個無所關聯。畫中不再有共同的相遇之處。

　　接著，讓我們回到莫內眼裡的悲傷。莫內相信他的藝術是前瞻性的，而且是建立在對自然的科學研究之上。至少他一開始是這樣相信，而且從未聲明放棄。這份信仰的純粹程度，可以從他畫下卡蜜兒臨終模樣的故事中，得到強烈的證明。她死於1879年，才三十二歲。許多年後，莫內向朋友克勒蒙梭（Clemenceau）坦承，他必須分析色彩這件事，既是他一生的歡樂，也是他一生的痛苦。有一天，他繼續說道，我發現我看著摯愛妻子死去的容顏，而我所看到的，竟然只是條理分明的各種顏色，那就是我的本能反應！

　　這番告解無疑是出自誠心，但那幅畫所透露的證據卻不然。暴風雪般的灰、白、淡紫席捲過床楊上的枕墊，駭人的死亡風暴將永遠抹煞她的容顏。事實上，我們很少看到如此感情豐沛、充滿主觀感受的臨終畫像。

　　然而對於這點，也就是對於他自身繪畫行為所產生的結果，莫內顯然是盲目的。莫內宣稱他的藝術是正面的、科學的，但這從來不是他作品的真正本質。這情形和他的朋友左拉（Zola）很像。左拉相信，他的小說就和實驗室報告一般客觀。然而他們的真實力量（這點在《芽月》〔*Germinal*〕一書中也非常明顯）卻是來自深沉且黑暗的無意識情感。在這個歷史階段，進步派實證調查的斗篷，有時會掩蓋了波特萊爾早先曾經預言過的那種失落的預感，及恐懼。

　　這正足以說明，何以**記憶**是莫內所有作品未曾明言的軸心。他對大海（那是他期盼的埋葬之所）、溪河與水流的熱愛，或許是一種象徵性

《第厄普懸崖》

的手法，他實際要訴說的，是潮流、源頭與循環。

　　1896年，莫內重新回過頭去描繪第厄普（Dieppe）附近的某處斷崖，十四年前，他曾從幾個不同的位置描畫過（《瓦洪吉維勒懸崖》〔*Falaise à Varengeville*〕、《小艾莉地塹》〔*Gorge du Petit-Ailly*〕）。這幅作品就像他同一時期的許多作品一樣，厚重、覆滿筆觸，只有最低度的色調對比。它讓人想起濃稠黏膩的蜂蜜。它關心的，不再是暴露於光線下的瞬間景象，而是光線對景象的緩慢分解，一種更富裝飾性的藝術趨勢。至少，這是以莫內自身前提為基礎的一種常見「解釋」。

　　然而在我看來，這幅畫要訴說的，似乎是很不一樣的東西。莫內日復一日地描畫這斷崖，他認為自己正在詮釋陽光的效果，詮釋陽光如何將草地與灌木的所有細節分解成懸吊在海水上的一層蜂蜜。但他並非

他所認為的那樣，而那幅畫也和陽光毫無關聯。分解出那層蜂蜜的並非陽光，而是他本人，而被分解的對象也非草地與灌木，而是他對那道斷崖的所有記憶，因此，它理當吸收一切，涵蓋一切。正是這種想要保留**一切**的近乎絕望的心情，讓這幅作品變得如此無形無狀，如此扁平（卻又——倘若你能認出它是什麼——如此動人）。

莫內晚年（1900–1926）在吉維尼（Giverny）[8]花園裡畫下的睡蓮系列，也有著非常類似的東西。在這些作品裡，莫內無止境地挑戰不可能的光學任務，結合花朵、倒影、陽光、水草、折射、漣漪、水面、深底，然而這一切的真正目的，既非為了裝飾，也非基於光學；它是為了保存他一手打造的這座花園的所有本質，那是他身為一名老人在這世上最鍾愛之物。他筆下的蓮花池，是一潭記憶一切的水池。

正是在這裡，生為畫家的莫內遇到了嚴重的衝突難題。印象主義關閉了先前畫作藉以保存經驗的時間與空間。這樣的關閉當然是和十九世紀末的其他社會發展有關，並受到這些發展的決定，然而這種關閉的結果，卻讓畫家和觀看者發現自己比以往更孤獨，更容易被焦慮所糾纏，焦慮於自身經驗的短暫和無意義。甚至連法蘭西島（Ile-de-France）[9]美麗迷人的景致，以及天堂般的假日美夢，也無法撫慰這樣的孤寂。

只有塞尚知道這究竟是怎麼一回事。於是他懷抱著其他印象派畫家未曾有過的信念，單槍匹馬、焦急熱切地展開一項劃時代的任務：在繪畫裡創造一種新形態的時間與空間，好讓經驗最終能再次於繪畫裡得到分享。

8 位於巴黎西邊約八十公里處的小村莊，莫內晚年居住於該地直到過世。

9 並非真的島嶼，而是指法國的一個行政區，含括了巴黎大都會區的多數地方。

藝術創作

The work of art

1978

我花了很長的時間，才歸納出我對哈丁尼古拉（Nicos Hadjinicolaou）[1]《藝術史與階級鬥爭》（*Art History and Class Struggle*）* 一書的感想。基於理論的關係和個人的緣由，我的感想十分複雜。哈丁尼古拉試圖為科學主義的馬派藝術史界定出可能的做法。出版這樣一本開創性的論著真是非常必要之事，早在將近五十年前，拉菲爾（Max Raphael）[2] 就曾率先疾呼過。

這本書的模仿對象，是已故的安塔爾（Frederick Antal）[3]，你甚至可以說他是這本書自行挑選的父親。看到這樣一位偉大藝術史家的作品得到承認，是一件振奮人心的事，於我而言更是如此，因為我曾經是安塔爾的非入門弟子。他是鼓勵我的恩師，我所理解的藝術史，有很大一部分都得歸功於他。同一位典範大師的兩名學生，看來似乎會提出同樣的主張。

1 1938–，出生於希臘的馬克思學派藝術史家，在《藝術史與階級鬥爭》一書中，抨擊傳統的藝術史研究取向，主張藝術生產是階級意識形態的一部分，因此應該從階級鬥爭的角度去研究藝術史。

* Nicos Hadjinicolaou, *Art History and Class Struggle*, London, Pluto Press, 1978; Atlantic Highlans; New Jersey, Humanities Press, 1978.

2 1899–1952，德國馬克思主義派藝術史家，著有《奮力

了解藝術》與《藝術經驗論》等書。

3 1887–1954，匈牙利藝術史家，以他對社會藝術史的貢獻著稱。出生於猶太富裕家庭，擁有法律學位，並先後在布達佩斯、弗萊堡與巴黎學習藝術史。曾多次前往義大利，研究佛羅倫斯藝術，1933年因逃避納粹迫害遷居英國。身為馬克思主義者，安塔爾致力將辯證唯物論套用在藝術史的研究上，主張藝術風格主要是意識形態、政治信仰和社會階級的表現。

　　然而，我不得不從原則上反對這本書。哈丁尼古拉的學識令人印象深刻且引證有據，他的論點也十分勇敢而清晰。在他居住的法國，他和其他馬派同僚共同成立了「藝術史與藝術批評協會」（Association Histoire et Critiques des Arts），該協會曾舉辦過好幾場著名的重要會議。我期盼這篇評論強烈尖銳，但不帶任何輕視之意。

　　首先，讓我盡可能公正客觀地為這本書做個摘要。「迄今為止所有存在社會的歷史，都是階級鬥爭的歷史。」哈丁尼古拉以這段引自《共產黨宣言》的文字做為該書的破題，並接著問道：這段引文該如何套用在藝術史這個領域？他不接受「平庸」馬克思主義那種過於簡單的答案，該派試圖在畫家的階級起源和政治意見，或是繪畫所訴說的故事中，尋找階級鬥爭的證據。他認知到繪畫生產（production-of-picture）的相對自主性（他偏愛用「繪畫生產」來取代**藝術**，因為後者是布爾喬亞美學的價值判斷）。他表示，畫作有它們自己的意識形態——一種視覺的意識形態，切勿和政治、經濟、殖民或其他意識形態混為一談。

　　對他而言，意識形態指的是某一階級或某一階級的某一群人，有系統地用來投射、偽裝和證明自身與世界之關係的方法。意識形態是一種社會和歷史元素，像水一樣團團包圍著我們，除非所有階級盡遭廢除，否則我們無法逃離意識形態的影響。我們能做的，頂多就是辨識某種意識形態，並且釐清它正確的階級功能。

　　他認為，繪畫正是藉由**視覺意識形態**讓你看到它所再現的景象。某方面，它有點類似**風格**範疇，但它比風格更全面。他為一般常見的所

有風格意含感到遺憾。並不存在藝術家的風格這種東西。林布蘭沒有風格，一切都取決於林布蘭是在何種環境下生產出他的畫作。每幅畫作將經驗呈現出來的方式，便構成了它的視覺意識形態。

然而，當我們考慮到可見世界時——這是我的注解而非他的——我們必須記住，根據這樣的意識形態理論（有很大一部分得感謝阿圖塞〔Louis Althusser〕[4]和普蘭查斯〔Nicos Poulantzas〕[5]），就某方面而言，我們就像盲人，必須學習斟酌和克服我們的盲目，但對我們而言，只要階級社會繼續存在，視覺本身就是不可靠的。這項理論的負面含意變得非常重要，稍後我將試著證明這點。

科學主義的藝術史的任務，就是去檢視所有畫作，辨識畫作的視覺意識形態，並將它對應到該畫作所屬之時代的階級歷史，那歷史肯定相當複雜，因為階級從來不是同質性的，而是由許多彼此衝突的團體和利益所組成。

傳統的藝術史學派都是非科學的。他接著逐一檢視。派別一是把藝術史簡化為偉大畫家的歷史，然後從心理學、精神分析學或環境的角度來解釋他們。把藝術史當成天才人物的接力賽，是一種個人主義式的幻覺，這派的起源是文藝復興，也就是私人資本開始累積的階段。在《觀看的方式》（*Ways of Seeing*）裡，我曾提出過類似的看法。但我的書裡有一個嚴重的理論弱點，那就是我並未清楚說明我所謂的「例外」（天才）和傳統規範之間存在著怎樣的關係。這的確是必須完成的工作。而這很可以成為某次研討會的主題。

4 1918-1990，出生於阿爾及利亞的法國馬克思主義哲學家，同時也是一位懷抱強烈歷史使命感的政治哲學家。1950年代因出版《保衛馬克思》（*For Marx*）和《解讀資本論》（*Reading Captial*）一舉成名，致力於將一切非科學的因素從馬克思理論中「清除」出去。

5 1936-1979，希臘裔法國馬克思主義政治社會學家，以有關「國家相對自主性」的理論作品聞名，1970年代和阿圖塞同為結構主義馬克思理論的領導人。

第二派則是將藝術史視為理念史的一部分（布克哈特〔Jacob Burck-hardt〕[6]、沃爾堡〔Aby Warburg〕[7]、帕諾夫斯基〔Erwin Panofsky〕[8]、札克斯爾〔Fritz Saxl〕[9]）。這派的弱點是，迴避了藝術語言的特殊性，彷彿它只是理念的某種象形文本。至於理念本身，他們則傾向認為理念是源自某個就階級辭彙而言純真無瑕的時代精神人物。我認為這部分的評論言之成理，令人信服。

第三派是所謂形式主義（沃夫林〔Heinrich Wolfflin〕[10]、李格爾〔Alois Riegl〕[11]），該派將藝術史等同於形式結構的歷史。藝術獨立於藝術家也獨立於社會，有它自己的生命纏繞在它的形式裡。這生命會歷經青春、成熟與衰頹的不同發展階段。畫家會在形式螺旋發展的某個階段，承繼到某種風格。如同所有有機理論套用在高度社會化的行為時一樣——錯把**歷史**當成**自然**——形式主義派往往會做出反動的結論。

面對這三大派別，哈丁尼古拉以他的**視覺意識形態**為武器，如同大衛王般展開英勇攻擊。這個正確的主題，也即「做為一種自主科學的藝術史」，指的是「解釋和分析曾經出現在歷史中的視覺意識形態」。唯有這類意識形態可以解釋藝術。「美學的作用」，也就是藝術作品所提供的增強作用，「只有一樣，就是當觀看者在某幅畫作的視覺意識形態中認出他自己時，所感受到的那種快樂。」階級美學的「無私」情感，到頭來終究是一種道地的階級利益。

在阿圖塞派馬克思主義的邏輯以及其意識形態形構的領域裡，這套規則容或有些抽象，但確實相當精練。此外它還有個好處，可以把

6 1818–1897，瑞士文化藝術史大師，名著《義大利文藝復興時期的文化》（*The Civilization of the Renaissance in Italy*）是歐洲文化史研究的開創之作。

7 1866–1929，德國藝術史家和文化理論家，創立沃爾堡學會，該派擅長研究中世紀的圖像和地圖，確立了圖像學在藝術史中的獨立地位。

8 1892–1968，德國藝術史家，對圖像學的研究至今仍極具影響力。

9 1890–1948，德國文化藝術史家，沃爾堡學會第二代負責人。

布爾喬亞美學中那些冗長糾結的陳腐論述一併切除。它甚至可以對波動起伏宛如戲劇的品味歷史提出某種解釋：比方說，風格迥異如哈爾斯（Franz Hals）和葛雷柯（El Greco）這樣的畫家，為何在一度享有盛名之後又被漠視了好幾個世紀。

　　這套規則似乎從後見之明的角度涵蓋了安塔爾做為一名藝術史家的種種實踐。在安塔爾那本令人敬畏的有關佛羅倫斯繪畫的研究中（其他作品亦然），他仔細剖析了繪畫如何和經濟與意識形態的發展息息相關。他單槍匹馬，以一名歐洲學者雞蛋裡挑骨頭的嚴苛精神，發現了繪畫內容裡的一條新裂縫，階級鬥爭就是順著這條裂縫蔓延散播。但我不認為，他相信這道裂縫解釋了藝術現象。他是如此重視藝術，重視到他無法原諒他所研究的那段歷史，和馬克思一樣無法原諒。

　　而馬克思本人則提出了視覺意識形態規則所無法回答的問題。倘若藝術真是和某個社會歷史發展階段緊緊綁在一起，那麼，比方說，我們怎麼還會覺得希臘古典時代的雕刻很美？哈丁尼古拉的回答是，不同時代的人對於什麼樣的東西叫做「藝術」，總是有不同的看法，十九世紀人眼中的雕刻和西元前三世紀的雕刻已經不再是同一種**藝術**。然而問題還是沒解決：為什麼某些作品可以「接受」各種不同的詮釋，並永遠能提供難解的謎？（哈丁尼古拉或許會認為最後一個字不夠科學，但我不覺得。）

　　拉菲爾在《奮力了解藝術》（*The Struggle to Understand Art*）與《藝術經驗論》（*Towards an Empirical Theory of Art*, 1941）這兩本論著中，

10　1864–1945，瑞士藝術評論大師，他所提出的客觀分類原則，例如「線性」與「畫性」，深深影響了二十世紀藝術史的形式分析研究。

11　1858–1905，奧地利藝術史家，維也納藝術史學派的代表人物。李格爾改變了十九世紀歐洲藝術史的寫作方式，被公認為現代西方藝術史的奠基者之一，也是形式主義最具影響力的人物。

同樣以馬克思提出的同一個問題為起點，但卻是朝著截然相反的方向前進。哈丁尼古拉先是把作品當成一項物件，然後尋找它生產之前和生產之後的解釋；反之，拉菲爾則認為，必須在生產本身的過程中探求解釋：畫作的力量在於**繪畫的行為**。「藝術和藝術研究，引領我們從作品走向創作過程。」

對拉菲爾而言，「藝術作品將人類的創造力保存在一種結晶懸浮液中，讓未來可以再次將它們轉化為鮮活的能量。」因此，一切都取決於這種結晶懸浮液，它是發生在歷史之中，受制於外在條件，但卻也在另一個層次上反抗這些條件。拉菲爾和馬克思有同樣的懷疑；他知道，直到目前為止，歷史唯物論和它的相關類屬依然只能解釋藝術的某些面向。它們無法解釋，為什麼藝術可以違抗歷史進程和時間的洪流。不過，拉菲爾還是提出了一個經驗主義（而非理想主義）的答案。

「藝術是三大因素的交互影響和平衡——藝術家、現實世界，以及製造圖像的方式。」我們不能把藝術作品視為單純的物件或單純的意識形態。「在自然（或歷史）與心靈之間，總有某種綜合存在，並因此造成這兩類元素之間某種自動性的面對面。這種獨立性似乎是由人類創造出來的，因此擁有某種精神實體；但就事實而言，創作的過程之所以能變成一種存有，完全是因為它體現在某種有形的物質之上。」木頭、顏料、畫布，等等。當這物質經過藝術家的勞作之後，它就變得和其他存在物不同：那個圖像所代表的東西（比方說，頭顱或雙肩）被壓嵌入物質內部，而那個被做成某樣具體圖像的物質，也因此取得了某種非物質

的特性。正是這點，賦予了藝術作品無與倫比的能量。說它們存在就和說趨勢存在是同樣的意思：沒有實體它無法存在，但它本身又不是一個單純的實體。

以上說法無一排除「視覺意識形態」。但拉菲爾的理論決意將視覺意識形態與構成繪畫行為的其他元素擺在一起；它們無法構成藝術家和觀看者藉以注視觀看的唯一框架。哈丁尼古拉希望避開平庸馬克思主義的簡化論，然而他的做法卻是用另一個簡化取而代之，因為他並未對繪畫行為或觀看繪畫的行為提出任何理論。

這項不足，隨即在他開始討論個別畫作的視覺藝術形態時顯露無遺。他說，大衛（Jacque-Louis Davis）[12] 1781年的肖像畫、1793年的《馬拉之死》（*The Death of Mart*）與1800年的《瑞卡米耶夫人》（*Madame Recamier*）這三幅畫，不存在任何共同之處。他非得這樣說不可，因為，倘若構成繪畫的成分除了視覺意識形態之外別無他物，而這三幅畫顯然是以不同的視覺意識形態呼應法國大革命的歷史，因此，它們自然不可以有任何共通之點。大衛身為一名畫家的經驗與這無關，而我們身為大衛經驗之觀看者的經驗，也和這無關。也就是說，他排除了所有觀看畫作的真實經驗。

當哈丁尼古拉進一步指出，《瑞卡米耶夫人》的視覺意識形態與吉洛德（Girodet）[13] 的某幅肖像畫一模一樣時，我們便可以確定，他所談論的所謂視覺內容，根本不超過舞台布景的深度。他所謂的相似，只限於衣服、家具、髮型、姿態和手勢的層次：只限於，如果你比較喜歡這

12 1848–1825，法國新古典主義大師，文中提到的1781年肖像畫、《馬拉之死》以及《瑞卡米耶夫人》，分別是描繪法國大革命前夕的王朝氛圍，支持大革命的激進立場，以及大革命後期的帝政風格。瑞卡米耶夫人是當時活躍於社交界的沙龍名媛。

13 1767–1824，法國畫家，大衛的學生，以精準清晰的筆觸描繪拿破崙家族著稱，因為在作品中加入了愛慾元素，而成為浪漫主義的開啟者之一。

樣的說法，舉止和表象的層次！

　　當然，有些畫作並不只作用於這個層次，而他的理論或許有助於將其中某些作品安置到適當的歷史位置。然而，沒有任何有價值的畫作是關於表象的：它們談的是整體，可見的表象只不過是符碼罷了。面對這樣的畫作，視覺意識形態的理論根本派不上用場。

　　對於這點，哈丁尼古拉可能會說，「有價值的畫作」是個沒有意義的辭彙。在某方面，我的確無法反駁，因為對於特例作品與一般作品之間究竟具有怎樣的關係，我的理論過於薄弱。儘管如此，我依然要請求哈丁尼古拉和他的同僚思量一下，他們的做法是否有點聰明反被聰明誤，反而退回到與日丹諾夫（Andrei Zhdanov）[14] 和史達林相差無幾的簡化主義。

　　說到底，拒絕對藝術做出比較判斷，是因為不相信藝術有其目的。當我們說 X 比 Y 更好時，是因為我們相信 X 的完成度比較高，而這裡所謂的完成度，是根據它們達到某一目標的程度來判斷。倘若繪畫不具任何目的，除了宣傳某一視覺意識形態之外別無價值，那麼除了少數專業史家之外，其他人根本沒理由去欣賞任何古畫。因為那些古畫充其量不過是一些供專家解碼的文本罷了。

　　資本主義文化已經把繪畫（一如其他所有存在的東西）簡化成市場商品，以及推銷其他商品的廣告。而我們此刻正在討論的革命理論的新簡化主義，正處於步其後塵的危險。兩者的差別只在於，前者把繪畫視為廣告（推銷某種聲望，某種生活方式，以及與它相關的商品），後者

14 1896–1948，蘇聯政治人物，史達林當政期間負責制定和推動蘇聯的文化政策，上台第一件事，便是迫害和整肅文學異議分子，以及不服膺社會主義為人民服務宗旨的「形式主義」音樂家。

則把繪畫視為某一階級的視覺意識形態。兩者都不相信繪畫是一種可能的自由模式，然而這卻是藝術家和大眾向來對藝術的看法，當藝術能道出他們的需求之時。

畫家工作時，他知道他能使用的種種方法，包括他的材料、他所繼承的風格、他必須遵守的傳統、他被指定或自由選擇的主題等，既可能創造機會，也可能構成限制。透過運用這些機會，他也逐漸意識到某些限制。這些限制挑戰他，在技術或魔力或想像的層次。他奮力對抗其中的一項或數項限制。基於不同人物的性格和歷史情境，挑戰的結果也大異其趣，從勉強可以辨識的小小差別，約莫就像歌手改變個調子那樣，到前所未有的新發現與新突破都有可能。除了最純粹的唯命是從者之外（不用多說，這種人當然是市場發明的現代產物），自舊石器時代以降的每一位畫家，都曾經驗過這種想要奮力突破的意願。因為那正是欺騙眼睛、讓不存在的東西出現，以及創造影像這種活動的固有本質。

意識形態某部分決定了最後的結果，但它並未決定那股流動的能量。而觀看者認同的，正是這股能量。觀看者所使用的每一幅影像，都能帶他**更深入**某項折磨、某次性歡愉、某處風景、某張面容、某個不同的世界，那是他單獨一人無法到達的深度。

「在人們能力所及的邊緣，」拉菲爾說，「看起來好像再也沒法做什麼了──然而，那裡卻正是所有創造力的根源。」革命派的科學藝術史，必須要去理解並容納這樣的創造力。

繪畫與時間
Painting and time

1979

繪畫是靜態的。在幾天或幾年的時間裡反覆觀看一幅畫作最獨特的地方
是，儘管時間流逝，但畫中的影像卻始終不變。當然，影像的意義有
可能因為時間推移或個人經歷而有所改變，但影像描述的內容卻是不變
的：同樣的牛奶還是從同一只陶罐中流出；海上浪花依然維持同一高
度，尚未碎裂；笑容依舊，臉龐也依舊。

　　於是乎，我們會說，繪畫保留了某一時刻。然而仔細想想，這說法
顯然是錯的。因為畫作裡的時刻和被拍下來的時刻並不一樣，前者從未
真正存在過。既然不曾存在，我們就不能說繪畫把它保留了下來。

　　若說繪畫「停住」時間，那指的並非它將過去的某一時刻從連續不
斷的時刻中保存下來，不被捲逝──照片才是如此。此刻我談的是畫框
裡的影像，是被描繪下來的景物。倘若我們從某位畫家的畢生作品或
藝術史的角度思考，自然會把繪畫當成過去的紀錄，當成往昔的證據。

然而這種歷史式的觀點，不論套用的是馬克思唯物主義或唯心主義的傳統，全都妨礙了大多數的藝術專家去思考（甚或注意）下面這個問題：時間如何存在於（或不存在於）繪畫**當中**。

在初期文藝復興藝術、非歐洲文化的畫作，以及某些現代作品中，圖像其實包含了時間的推移。注視著這類畫作，觀看者看到的是**之前、此際和之後**。某位中國智者從這棵樹走到另一棵樹；馬車輾過小孩；裸女走下樓梯。這點當然早已有人分析過也評論過。然而那接踵而至的影像依然是靜態的，儘管它指涉的是畫框之外的動態世界，我們不禁要問道：這種動靜之間的奇異對比，究竟有何意義？奇異是因為它如此明目張膽，卻又如此被視為理所當然。

畫家本人實踐了部分答案，儘管這些答案還無法形諸文字。什麼時候一幅畫才叫完成？並非當它終於符合某個已經存在的事物，就像一雙鞋的左右兩隻那樣，而是當觀看者注視畫作時，如畫家所感覺或如畫家所計算地將畫家**預見到**（foreseen）的理想時刻，填入畫作的時候，一幅畫才告完成。不論時間多長多短，繪製一幅畫的過程，也就是建構某個未來時刻的過程，那個它將被注視的未來時刻。然而無論畫家的主觀理想如何，在現實中，他並無法完全決定這樣的時刻。畫作本身也永遠無法完全填滿這樣的時刻。儘管如此，畫作所陳述的，卻完全是這樣的時刻。

庸俗畫匠也好，偉大畫師也罷，他們所致力的，都是畫作的「陳述」（address），在這一點上，雙方並無不同。不同的是，畫作所傳遞

的內容；不同的是，在畫家的預想中觀看者會從畫作裡看到的那個時刻，與物換星移（因為贊助條件、流行品味和意識形態的改變）之後其他人在畫作中所看到的真正時刻，究竟有多接近。

有些畫家習慣在畫作進行到某個階段之後，從鏡子裡研究他們的作品。他們從鏡中看到的，是左右相反的影像。如果有人問道，這有什麼幫助？他們會說，這可讓他們用新的眼光重新審視畫作。他們從鏡中瞥見的，有點像是其他觀看者在畫中所看到的那個未來時刻，陳述了怎樣的內容。鏡子讓他們得以暫時忘掉自己身為畫家的眼界，從未來觀看者的視野中借取某些東西。

讓我再次用繪畫與攝影之間的對比，把我的論點說得更清楚一些。攝影是過去的紀錄。（攝影師和他的主觀性在這項記錄行動中扮演了重要角色，但這並不會改變攝影所記錄的事實。）繪畫則是從過去接收到的預言，預言**觀看者在那個時刻從繪畫中看到的東西**。有些預言很快就破功——畫作失去了它的陳述；有些預言則始終準確。

這點也可以套用在其他藝術形式上嗎？詩歌、故事和音樂難道不是以類似的方式陳述未來嗎？就書寫形式而言它們通常是如此。但繪畫與雕刻卻自成一格。

首先是因為，即便在繪畫與雕刻最原初的狀態，它們也不是自然而然的展現。唸一首詩、講一則故事或演奏一段音樂，其中都帶有某種強調講述者或演奏者**在場**（presence）的意思。然而視覺影像，只要不是被當成面具或偽裝，它永遠是對**缺席**（absence）的一種評論。評論它所

描繪之事物的缺席，然後將這評論描繪下來。建立在形貌之上的視覺影像，談論的永遠是**失去**形貌（**dis**appearance）。

其次是因為，言詞和音樂語言與它們的指涉物之間的關係是象徵性的，繪畫和雕刻則是模擬性的，這意味著，後者的靜態性格更為昭顯。

故事、詩歌和音樂，三者皆屬於時間並在時間中展演。靜態的視覺影像則是在它自身內部否定時間。因此，它那跨越時間的預言成果就更令人吃驚。

接著，我們可以提出下面這個乍看之下有點武斷的問題。為什麼繪畫的靜態影像可以引發我們的興趣？是什麼因素讓繪畫不會顯得那麼不合時宜──只因為它是靜態的嗎？

單單提出繪畫預言了它被注視的經驗這點，並不足以回答這個問題。我們必須說，這類預言確保了我們對靜態影像的恆久興趣。為什麼這類保證會被認可，至少直到目前是如此？傳統的答案是，因為繪畫是靜態的，所以它有能力確立一種在視覺上「可以觸碰到的」和諧。只有那種依然可以在瞬間組構完成的東西，才能具備如此的完整性。音樂的構成因為必須借用時間，所以必然會有開始和結束。但繪畫則只有在它的物件層面上是有開始和結束的，在它的影像內部，既沒開始也沒結束。影像裡所有的一切，就是所謂的構圖、畫面和諧、意含等等。

上述解釋實在過於嚴謹也過於美學。在被畫下的不變形式與動態的生活模式之間，存在著極為明顯的反差，而在這樣昭昭刺目的反差裡，必然有某種功效存在。

接著，我就利用先前所述的論點，幫助我們找出這個功效。影像的靜態性象徵著超越時間的永恆。「繪畫是其自身被注視的預言」這個事實，和現代前衛主義的觀點毫不相干，後者是利用未來來維護被誤解的預言。現在與未來的共通之點，以及繪畫透過其自身的靜止性所指涉的東西，是一種超越時間的永恆基礎與根底。

直到十九世紀之前，全世界包括歐洲啟蒙主義在內的宇宙論，全都相信：超越時間的永恆以某種方式包圍著時間或滲透進時間。這種超越時間的永恆，建構了一個庇護和懇求的王國。它是祈禱的所在。是死者前往的世界。它透過儀式、故事和倫理，與生者的時間世界親密相連但卻無法看見。

唯有在最近這一百年，自從接受了達爾文的演化理論之後，人們才生活在一種包含一切又掃除一切的時間裡，對這樣的時間而言，超越時間的永恆王國並不存在。在宇宙論的浩瀚觀點中，一百年連眨個眼的工夫都談不上。即便以人類的歷史來看，這一百年也只能被視為一種脫軌的變形。

當我們思考人類的這部歷史時，我們面對的**是**變數與循環。歷史是變數。循環的是歷史的主體（和客體）：有知覺的男男女女的人生。這類意識所產生的作用受制於變數，而且是歷史素材的一部分。這類意識的特色也會改變。然而它的結構，自從語言誕生之後，大概就不曾改變。意識被釘在某些人類境況的常數當中：出生、性吸引力、社會合作、死亡。這張清單當然不夠完備，你還可以加上飢餓、歡愉、恐懼這

些偶然事物。

十九世紀發現了歷史這門學科並將歷史界定為人類自由的領域，這項新發現產生了一個必然的結果，就是人們開始低估「無可避免」和「連續」的重要性。這項新發現將「連續」存放在歷史的洪流內部，也就是說，連續指的是存活的時間比較長而非轉瞬即逝。然而在此之前，人們認為連續指的是「不會改變」或存在於歷史洪流之外的超越時間的永恆。

圖像藝術的語言，因為它是靜態的，於是演變成這類超越時間的語言。然而繪畫所談論的對象，卻和幾何不同，它談論的是感覺的、獨特的、短暫的東西。繪畫中介了超越時間的王國與可見可觸的王國，而它在這兩個王國之間所扮演的中介角色，比其他藝術形式都更為全面，也更為尖銳。因此它的圖符能發揮作用，並具有特殊的力量。

今日，我們依然可藉由反思發現這種力量的殘跡。想想照片。我曾強調過，照片是一種紀錄，和繪畫不同。正因如此，唯有當照片所記錄的內容和個人有關，並在那個使照片復活之人的生命裡具有某種連續性，照片才能發揮圖符作用。不過，我們還是得說，照片**確實**是靜態影像，也的確是指向轉瞬即逝的片刻。看著一張古老的家族照，你會發現你的想像力同時岔往兩邊：一邊尋思著拍攝的場合與時間；一邊卻又被下面這個問題緊緊纏繞：照片裡的時刻如今到哪去了？而這樣的分岔，正是一種古老反應的殘餘，是人們在宇宙論或哲學層次上還相信有個超越時間的永恆存在的那個時代，對於繪畫所具有的圖符能力的反應。

　　無須多言的是，圖像藝術的這種圖符力量，過去向來都被運用在各種不同的社會和政治目的之上，而藝術在階級社會中所發揮的意識形態功能，直到今日依然是階級歷史的一部分。同樣無須多言的是，在藝術被世俗化的時代，人們往往會忘記它的圖符力量。然而，只要當某幅繪畫激起了深刻的情感，這股力量的某些成分就會重新自我肯定。事實上，若非圖像藝術擁有這種以超越時間的永恆語言訴說短暫事物的力量，那麼無論是宗教人士或統治階級，就不會不斷地利用它們。

　　到了十九世紀後半葉，隨著達爾文版的時間假設逐漸在各個領域取得主導權，繪畫在永恆與短暫之間的中介力量也變得愈來愈受質疑，愈來愈難得到認可。一方面，繪畫所再現的短暫時刻愈來愈短，印象派再現的時刻不超過一小時，表現主義甚至只再現一秒鐘的主觀感受；另一方面，點畫派和未來主義則試圖廢除靜態影像與永恆。另一些藝術家如蒙德里安，則強調把短暫時刻一併排除在外的幾何形式。只有立體派畫家，大致素描出一種新的宇宙觀，在這個宇宙裡，相對性仍有一席之地，可以和超越時間的永恆彼此呼應。不過，第一次世界大戰摧毀了這張素描。

　　戰後，超現實主義畫家把這尚未解決的時間問題當成他們所有作品的不變主題；所有的超現實主義畫作都讓人聯想起夢的時間，而夢，正是超越時間的永恆王國在當時唯一未受破壞的殘存領土。

　　最近這四十年，大西洋兩岸的繪畫告訴我們，再也沒任何東西可以中介了，因此，也就沒任何東西可畫了。羅斯科（Rothko）如此熱切想

展示給我們的超越時間的永恆，已經被掏空了。「短瞬即逝」成為時間的唯一類別。被實用主義和消費主義弄得庸俗不堪的「短瞬即逝」，被排除在抽象藝術之外，只能在普普藝術和該派的衍生物中，被當成一時的流行受到盲目崇拜。「短暫時刻」不再訴諸超越時間的永恆，變得和流行一般瑣碎，一般即溶。當人們不再承認剎那與永恆可以同時存在，圖像藝術也就沒什麼要事可做了。觀念藝術無他，就只是在討論這個事實罷了。

承認永恆與剎那可以同時存在，並不必然意味著我們得返回早期的宗教形式。然而，這的確意味著，我們必須對包括革命派理論在內的晚近歐洲思想界所忽視的某些東西提出最基進的質疑，亦即從十九世紀歐洲資本主義文化承繼發展而來的時間觀。

倘若我們理解到，時間的問題永遠無法以科學的方式得到解決，我們就會知道這項質疑有多迫切。對於時間這個問題，科學必然是唯我論的。而時間的難題就是選擇的難題。

繪畫的居所
The place of painting

1982

可見即存在：缺席即不可見。聲音、香味或某些極細微的物件，或許存在但不可見，它們的存在是因為它的本質而非它們在那裡。繪畫的功能就是為某種缺席注入存在的假象。偶爾，我們會看到某人的肖像掛在房間牆上，而這人還活著，但這畢竟是少數。自新石器時代的洞穴壁畫以來，繪畫最主要的任務就是否定可見世界的這條統治法則，讓不存在的東西「被看見」。

時間和空間如葉脈般包覆著缺席。無怪乎搶奪缺席的繪畫，會和兩者具有特殊關聯。關於時間（見〈繪畫與時間〉），我曾問道：「為何在一個不停流逝的動態世界裡，一幅靜態描繪的影像不會顯得可笑？」至於空間的相關問題則是：繪畫是用哪一種空間包圍它所描繪的「存在」？這並非透視體系或非透視體系可以回答的問題。早在任何透視體系出現之前，就已經有某件事情在繪畫影像內部與周圍留出了空間。所

有繪畫都是始於「此地」（here）一詞。但**此地**是何地？

　　讓我們先從包圍影像的空間開始，接著再來談論影像內部的空間。在文藝復興時期，建築被稱為「藝術之母」。那是因為視覺藝術的原理都是在建築空間中形成的。只要建築空間是一種圈圍，是一種企圖在裡外之間做出正式區隔的圈圍，它就和自然空間（亦即大地、海洋、天空）不同。

　　空心的樹幹或洞穴也可以圈圍出一方遮蔽的空間，但這並非它們有心創造出來的：它們能提供遮蔽是一種偶然。是因為樹死了，水退了，所以人們可以利用它們**空出來的**內部。它們不曾向大自然申請任何替代空間。反之，哪怕是最簡陋的建築，都向大自然提出了申請。它們申請以人的力量創造空間，這空間不只是一種遮蔽，更是一個有利的位置，可以打破漫無止盡、肆意延伸的自然空間。藉由正式區隔出內部與外部來打破自然空間。

　　偶爾，或許會在遠離任何人類居所的曠野中看到畫作或雕刻，但這類影像的唯一用途，就是向存在於時間與空間之外的超人類力量提出懇求。沒有任何影像能夠單憑自己的力量禁受自然或宇宙空間的考驗：草圖的光芒會逐漸消失。從影像所陳述的對象是（或至少部分是）其他人類的那一刻起，影像便需要一個由人類居所或人類墓地所提供的中介空間：它需要其他的人造物包圍它（「包圍」正是建築的起點），需要一個內部提供保證。

　　這點單用想像就可證明，想像一幅杜勒的鑲板畫漂浮在波羅的海的

海面上，或想像荒漠凍原正中央的一尊菲迪亞斯（Phidias）[1]雕像。你不只會擔心它們的物質存在會被周遭的無人空間給吞噬，甚至會擔心連它們的意義也終將消失；它們能訴說的，就只是自身的遺棄。

想想遊牧民族的視覺藝術。基於明顯的功能原因，他們的藝術多半是應用在穿著和攜帶的物品之上。對他們而言，人體（偶爾還包括動物的身體）提供了某種永久性，一如建築對定居者的功能。遊牧民族的神話經常提到人如何**被造訪**，提到神靈進入獵人的腦袋與身體。身體變成了某種居所。然而，少了具有真實物體性的建築空間，牧民藝術的視覺符號和象徵，往往很難成為繪畫意義上的影像。它們並未描繪缺席。這也有可能是因為，遊牧民族與空間有著不一樣的關係。也許他們不那麼需要利用影像來傳遞遠近，因為他們本身便不可思議地生活在兩者之間。

然後，影像有了它自己的空間。而這空間不是任何地方。假如說建築是藝術之母，那是因為建築區隔了內外，並藉此保護藝術不被無盡的空間吞噬。**母親**這個隱喻選得很好，因為在真實世界裡，母親的身體在子女的想像中，的確具有類似的功能。

接著，讓我們把目光轉到影像內部的空間。從繪畫的主要陳述對象是其他人類的那一刻起（因為洞穴壁畫或許不是），在人們心中，繪畫就是一種裱了框的影像。畫框是相當晚近的發明，但繪畫表面的正規形制，那些矩形、圓形或卵形，便具有畫框的功能。畫中的影像是有邊界的，而且是幾何形狀的邊界，這些邊界把影像**包含住**。

1 480–430BC，古希臘古典時期最偉大的雕刻家和建築師，帕德嫩神殿的雅典娜銅雕像便是出自其手。

　　因為這樣，所以有了構圖的需求。構圖源自這個簡單的問題：在這個既定的形制內，這影像放在哪裡最好？然後這個呢？還有這個？構圖的法則會隨著時代改變，但構圖行為指的永遠是將形狀擺在某個包圍起來的獨立空間裡。構圖也就是對某個內部進行安排規劃。

　　然而，安排規劃某個內部，在這裡指的是什麼意思呢？畫作描繪的是無盡的世界。即便被描繪的事件是發生在某個內部，例如發生在薩恩勒丹（Pieter Jansz Saenredam）[2] 的某座教堂裡，但描繪它的人依然是來自外部。靜物指的是，從門外被帶進去的東西。繪畫的主題大多是女人、天空、大地、太陽、野生動物、城鎮、溪河、海洋、花卉、英雄、黑夜、神祇、山脈、樹木、草地。當它們被畫下時，它們全都被布置成某一內部空間的構成元素，好像它們原本就是親親密密地靠著一起。繪畫就是把東西帶進內部，而且是雙重的：帶進環繞影像的居住空間內部，以及帶進畫框內部。繪畫的弔詭是，它邀請觀看者進入它的房間觀看外面的世界。

　　因此，繪畫基本上是辯證的。繪畫就是將東西帶進內部，然而被帶進內部的東西，卻是遠離內部的。這種矛盾從未解決，也永遠不會解決。在不同的歷史時期和不同的文化中，繪畫的語言總會偏向其中一種。例如，四至八世紀的拜占庭傳統或十五世紀的義大利，比較偏愛「帶進內部」；反之，十六世紀的矯飾主義或早期浪漫主義，則喜好「遠離內部的無盡」。

　　在某個時期，某種既定的對於世界的意識形態解釋似乎為大多數人

2　1597–1665，荷蘭畫家，以宛如建築圖繪般精準的教堂內部素描著稱。

所接受，於是繪畫的**意志**便將這種意識形態包括進去；到了另一個時期，原本的解釋似乎變成了謊言，於是繪畫的意志便會在無邊無際的空間或宇宙中尋找新的開放真理。然而不論繪畫的意志如何，繪畫的行為必然會引發某種含入的動作。

例如，在透納（Turner）的作品裡，我們可以清楚看出繪畫的意志如何轉變。在他1820年代深受洛漢（Claude Lorraine）[3]影響的風景畫中，他將遼闊的全景整個帶入畫中。十年、二十年後，在諸如《暴風雪：汽船駛離港口》（*Snow-Storm Steam-Boat off Harbour-Mouth*）之類的畫作中，透納卻比先前任何一位畫家更全心全意地想要讓影像變得無邊無際，想要摧毀家園和居所。

因此，繪畫有其所在。但繪畫也有其理由。它帶著或多或少的自信將世界內在化，以符應人的需求。

可見事物始終是我們對於這世界最主要的資訊來源。我們透過可見事物讓自己辨清方向。即便是來自其他感官的感知，我們也會將它轉譯成視覺語彙。（暈眩就是一個病理學上的實例：它的病源在耳朵，但我們卻把它當成一種視覺、空間上的混亂經驗。）拜可見物之賜，我們將空間視為物質存在的先決條件。可見之物把世界帶到我們面前。但與此同時，它也不斷提醒我們，那是一個我們有可能失去的世界。可見之物連同它所在的空間，同樣也把世界從我們身邊帶走。沒有比這更具雙面性的東西。

可見之物意味著有一隻眼睛存在。眼睛是觀看物與觀看者之間的關

3 1600–1682，法國巴洛克畫家，以風景畫著稱。

係要素。然而身為人類的觀看者知道，由於時間和距離的關係，什麼是他的眼睛永遠無法看到的。可見世界同時將他包含進去（因為他看見）又將他排除在外（因為他並非無所不見）。對他而言，可見世界包含看見的東西以及沒看見的東西，前者確認了他的存在（即便是非常可怕的東西）；後者則否認他的存在。渴望**見過**（海洋、沙漠、北極光）的心情，有其深刻的本體論基礎。

在人類對可見世界的這種模糊性上，我們還得加上對於「缺席不在」的視覺經驗，因為可見物的缺席不在，我們再也看不到我們曾經看過的。我們面對著**失去**形貌之物。緊接著，我們努力想阻止那已經失去形貌之物進一步變成看不見的不存在之物，並因而否認了我們的存在。

於是，可見世界對不可見的現實產生了信賴，並因此發展出一隻內在之眼，將缺席不在的事物牢牢記住，繼而收集起來排列布置成某種內部空間，彷彿曾經看過的東西永遠可以受到部分保護，以對抗自然空間的埋伏。因此，一種現象學的空間經驗支撐著繪畫影像的特性。不過，倘若這是繪畫影像的唯一支撐，那麼繪畫必然是鄉愁式的，但這只是事實的一部分。也有啟示性的繪畫存在。

生命本身以及可見世界的存在都來自光。在生命出現之前，沒有任何東西曾被看見——除了上帝之外。不論是以光學的角度解釋視覺感知，或是演化派所主張的眼睛功能經歷過緩慢而艱辛的發展，都無法回答光線刺激這個問題，兩者都無法解決這個難以理解的謎團：在某個時刻，可見世界就這樣誕生了，在某個時刻，事物的形貌便以其形貌出現

在我們眼前。為了回應這個謎團，人們遂把視覺當成最偉大神明賜給人類的第一項能力：一隻眼睛，而且往往是一隻全視的眼睛。然後，我們就可以說：**可見世界是存在的，因為它已經被看到了。**

創世紀的故事便是如此。上帝創造的第一樣東西是光。因為有光，上帝才能在接下來的每一項創世行動之後，看到他創造的東西有多美麗。在第六天結束之際，他看到自己創造出來的每一樣東西，然後他注視著這一切，太棒了。在這裡，我們無須介入達爾文主義者和創世論主義者之間的爭辯。創世紀故事的深沉意含是：它承認可見世界的誕生是一則難解的奧祕。如今被稱之為自然之美的普遍經驗，幾乎都為這則奧祕提供了明證，並不斷予以強調。不論套用哪一種標準分類，這類自然之美永遠是以一種天啟的形式為人們所經驗。它發出信號。

當它發出信號時會如何？宋朝的文人大師、奧維德（Ovid）、艾克哈（Meister Eckhart）[4]、沃爾頓（Izaak Walton）[5]、韓波（Arthru Rimbaud）、托爾斯泰（Tolstoi）……哪位藝術家或思想家不曾見證過這類時刻？不同的性格和歷史時期會出現不同的見證，但產生見證的時刻機制，卻是相同的。

一朵玫瑰就是一朵玫瑰就是一朵玫瑰。這些時刻所發生的，就是形貌與意義合一，觀看等同於意含，無論平常這兩者間的距離有多遠，都在此刻被正在觀看與提問的那個人結合在一起。所謂天啟，就是這樣的交融。

而這樣的交融改變了人的空間感，或說，改變了人在空間中「生為

4 1260–1328，德國神學家、哲學家和神祕主義者。

5 1593–1683，英國作家，著有散文《垂釣名手》（*The Compleat Angler*）。

人」的感知。無邊無際的可見世界，如同我們指出過的，把人包含在內又把人排除在外。他看見，他看見自己不斷被放棄。形貌屬於可見世界的無垠空間。運用他的內在之眼，人也能經驗到自身想像與反思出來的空間。（至於這兩個空間的關係，則是另一個主題，無論兩者是否為一體的兩面。）通常，人會在自身內在空間的保護之下，安置、留存、耕耘、放肆或建構**意義**。但是在天啟的時刻，當形貌與意義合一，物質空間和觀看者的內在空間也彼此重疊：**他或她暫時而例外地與可見世界取得了平等的地位**。所有被排除在外的感覺盡皆消失，他就是中心。

無論任何時期與傳統，一切繪畫將可見世界內在化、帶入內部、當成居家般安排布置的做法，遠非單純的建築圈圍活動可以比擬；那是一種護衛記憶和天啟經驗的做法，而這經驗，是人類唯一可以用來對抗無垠空間的武器，少了它，人類就只能任憑無垠空間日以繼夜地威脅要孤立他，邊緣他。

被畫下的東西存活在繪畫的庇護之內，存活在「曾經被看過」的庇護之內。真實畫作的**居所**，就是這樣的庇護。

論可見性
On visibility

1977

看：

每樣東西都泛溢出它的邊界、輪廓、範疇，泛溢出它的名稱。

所有形貌不斷改變成另一種：在視覺上，所有事物是彼此依賴的。觀看就是讓視覺去經驗這種相互依賴。至於**尋找**某樣東西（一根掉落的針），則是這種觀看的反義。可見性是光的一種質地。顏色則是光的面容。正因如此，我們說觀看是去認識某個整體，進入某個整體。可見性**揭露**了某一物體或顏色或形狀的特質：這是可見性得出的結論，但這和無可控制的可見性**過程**無關，那過程就和光本身一樣，是一種能量的形式。光是所有生命的起源。「可見」是生命的特徵之一，它無法脫離生命而存在。在一個死去的宇宙，什麼也看不見。

可見性是一種成長的形式。

目標：將事物（即便是親密的事物）的形貌視為它的某個成長階段——或是視為它所參與的某種成長的一個階段。將事物的可見性視為花朵的綻放。

雲聚集了「可見」，然後消散為「不可見」。所有的形貌都具有雲的本質。

風信子石長出可見的形貌。石榴石和藍寶石也是。

這麼說並不表示，形貌**背後**是柏拉圖派所謂的真實。很可能，形貌本身就是真實，而所有存在於可見形貌之外的，都只是可見物或即將可見之物的「軌跡」。

注視光。
認清輪廓是一種發明。
超越尺度：幾片草葉看起來就如天空一樣浩瀚；螞蟻可以和山脈等量齊觀，兩者的**可見性**無分軒輊。也許這才是重點。「事實是可見的」（無法與光脫離的），這比事實的度量類別（小、大、遠、近、暗、亮、藍、黃等等）更重要。

觀看便是在這些度量的層級之上和之外，重新發現可見性本身的首要
地位。

眼睛接收。

但眼睛也攔截。眼睛攔截「光線」與「反射和吸收光線之表面」這兩者
之間的無盡交流。隔離的物體一如孤立的語詞。只能在它們的關係中發
現意義。在可見物裡能發現什麼意義？一種能量的形式，不斷不斷地自
我變化。

習作。

看：

遮越窗戶的白色透明簾幕。

光線來自右方。

縐褶的影子，簾幕的縐褶，比雲更暗。

突然間，陽光閃現。

窗框的影子投越過簾幕。

影子順著縐褶盤旋：窗框筆直而四方。

介於簾幕與窗戶之間：一個空間宛如線譜般譜寫著音樂，只不過它是三
度空間，而譜寫在上面的是光符而非音符。窗框與框影間的空間因為簾
幕半透明地垂著縐褶而迴轉盤旋。

望穿簾幕，一片雲飄過天際，淡黃色的銀光在雲端上緣如波浪起伏——
與（此刻已因陽光散去而消失的）盤旋的影子踩著幾乎相同的韻律。雲
朵快速飄移。以幾近強風的速度。
對街屋房上的鍛鐵陽台文風不動。一瞬光再度射入。

蛇影——消竄。

雲朵飄移。

大海隆滾。

查理的貨車駛回。

海水暴漲。

一段記憶。視覺的。

懸崖高聳。刷白。夾著一道道水平橫貫、閃著黑光的灰燧石線條。一道
道線條之間，沉澱著累世白堊。
懸崖外緣倚著天空，草地懸越其上。
高聳懸崖上的草皮厚度，一如動物的毛皮。海鷗盤旋在與草地齊平之

處。懸崖切斷了海鷗的八字隊伍，將影子投射在海上（漲潮了，就快淹上懸崖）。

躺臥在海上的懸崖影子，從水端向外延伸了八十公尺：海岸的長度。在懸崖的陰影裡，海水幾近棕色。

緊挨在崖頂草皮影子後方的海水，是綠色摻混了些許乳白。氧化銅的綠，但閃著陽光。就在我寫下這行的時候，太陽來到了諾爾路（Noel Road）上方，將窗戶的影子投射到簾幕上，簾幕在窗戶裡搖動，我的鋼筆在紙上映出影子，陽光進入。

看：

每樣東西都泛溢出它的邊界、輪廓、範疇，泛溢出它的名稱。

未 竟 之 路

將事件化為語詞就等於在找尋希望，希望這些語詞可
以被聽見，以及當它們被聽見之後，這些事件可以得
到評判。上帝的評判或歷史的評判。不管哪一種，都
是遙遠的評判。

日紅又紅

Redder every day

1985

日紅又紅

洋梨之葉

告訴我為何悲泣。

非為夏日

夏日早遠離。

非為小村

小村酩酊

然尚未癱倒。

非為我心

我心悲泣只因

山金車花。

無人亡故本月

亦無人幸運至足以

收到他鄉之工作許可。

我們以薄湯飽腹

以穀倉眠睡

自殺之念頭無比

正常於十一月。

告訴我為何悲泣

你在黑暗中看見誰。

舉世之手

因利益截肢

悲泣在

淌血之街。

馬雅可夫斯基：他的語言和他的亡故
Mayakovsky: his language and his death

1975

胡狼常常神不知鬼不覺地來到房子這兒。牠們大步移動，嚎聲駭人。那是最難聽最恐怖的嚎聲。我就是在那裡第一次聽到這粗野刺耳的叫聲。孩子們晚上無法入睡，我得一再向他們保證，「別怕，我們有很多好狗狗，牠們不會讓胡狼靠近。」

弗拉基米爾・馬雅可夫斯基（Vladimir Mayakovsky）[1] 的母親如此這般描述俄羅斯喬治亞地區的森林，那是弗拉基米爾和他的姊妹們長大成人的地方。這段描述提醒了我們，馬雅可夫斯基誕生的那個世界，和我們今日的世界已相去甚遠。

當一名身體健康之人走向自殺之路，最終的原因，便是這世界沒有人了解他。在他死後，這樣的不理解往往會繼續下去，因為活著的人仍會堅持自己的詮釋，並利用他的故事來滿足自己的目的。也就是說，即

1 1893-1930，俄國詩人及劇作家，是位大膽而有自信的政治行動家，對俄國現代詩的發展影響深遠，但內心深處充滿猶疑與苦悶。出生於今日喬治亞共和國，父親是森林看守警衛。1908年加入布爾什維克黨，三次被捕入獄。1911年就讀

便是以自殺這般極端的行為來抗議人們的不理解，還是沒人會理睬你的抗議。

倘若我們想了解馬雅可夫斯基這個案例究竟有何意義——這個案例對任何思考革命政治與詩歌之關係的人，都至關緊要——我們就必須去研究，同時具現在他的詩歌和他的命運中的那種意義，以及死亡。

讓我們從比較簡單的部分開始。在俄羅斯以外的地方，馬雅可夫斯基主要是以浪漫的革命傳奇聞名，而非詩人的身分。原因在於，直到目前為止，他的詩歌始終非常難譯。困難到會讓讀者忍不住搬出那條半真似假的古老說法：偉大的詩歌是無法翻譯的。馬雅可夫斯基的生平故事亦然，他那未來主義前衛派的青春歲月；1917 年的投身俄國大革命；用蘇維埃政府完成身為詩人的自我認同；長達十年扮演詩人演說家和變節者的角色；以及似乎突然陷入絕望，於三十六歲自殺身亡等等，這些全都變得非常抽象，因為填裝他詩歌的那些東西，就馬雅可夫斯基而言，也就是填裝他生命的那些東西，我們無法切中領會。對馬雅可夫斯基而言，一切都始於他所使用的語言，即便我們無法閱讀俄文，也必須理解這點。馬雅可夫斯基的人生和悲劇，就在於他和俄文之間那種特殊的歷史關聯。這麼說並非要將他去政治化，而是去承認他的特殊性。

關於俄文有三點要談。

1. 在十九世紀那一百年間，俄文口語與書面語之間的差別，比起任何一個西歐國家的情況，都要和緩許多。儘管俄羅斯的人口大多是文盲，然而俄文的書面語尚未被統治階級全面徵收轉化，只用來表達該階

藝術學校，1912 年開始出版詩集，並加入莫斯科的立體未來主義派陣線，鼓吹未來主義藝術與無產階級專政的結合。是位積極的宣傳家，繪製以詩為標題的政治性宣傳海報，公開朗讀詩歌，並創立標榜實用藝術的期刊。但隨著蘇聯領導階層逐漸趨於保守，前衛派的馬雅可夫斯基經常被抨擊為「個人主義者」和「現代主義者」，為他日後的自殺埋下部分原因。

級的利益與品味。然而到了該世紀末，在一般人民與新興都會中產階級所使用的語言之間，卻開始出現日漸明顯的差異。馬雅可夫斯基反對這種「語言的去勢」。儘管如此，當時的情況依然足以讓一名俄國詩人相信，他可以承繼活生生的人民語言，而這樣的信仰似乎再自然也不過。馬雅可夫斯基相信他可以為俄羅斯之聲代言，並不只是出於個人的自大傲慢，而當他拿自己與普希金（Pushkin）做比較時，他並非在談論兩個各自獨立的天才，而是在談論使用同一語言的兩名詩人，而這個語言，在當時很可能仍屬於一個完整的民族。

2. 由於俄文是一種具有詞尾變化且高度口音化的語言，因此它有極為豐富的韻腳，並帶有強烈的節奏感。這說明了俄羅斯的詩歌何以能夠如此深入人心。大聲朗讀俄羅斯的詩歌，特別是馬雅可夫斯基的詩歌，那節奏聽起來更接近搖滾樂，而非米爾頓（John Milton）[2]。聽聽馬雅可夫斯基怎麼說：

> 這基本、單調、吼叫似的旋律，究竟來自何處，依然是個謎。在我看來，它是我心中各種重複不斷的聲響：噪音、震盪的情緒，或可以讓我聯想到聲音的所有現象。滔滔不絕的海的聲響，可為我提供韻律；或每天早上砰聲甩門的一名僕人，一而再地與這聲音糾結，蔓延過我的意識；甚或是地球的轉動，對我而言，就像是在一家擺滿視覺輔助器材的商店裡，向強風的呼嘯聲投降，並與那呼嘯聲牢牢綁在一起，無法逃脫。*

2 1608–1674，英國詩人，與喬叟和莎士比亞並稱為英國文學三傑，以詩作《失樂園》傳世。

* V. V. Mayakovsky, *How Are Verse Made?*, London, Cape, 1970; New York, Grossman, 1970.

　　然而，馬雅可夫斯基俄文裡的這些旋律與記憶的質素，並未犧牲掉它的內容。就在這些旋律聲響彼此結合的同時，它們的意義卻是分得一清二楚，毫不含糊。規律的聲響宛如一而再的保證，讓人們對尖銳而無法預期的震撼意義放下心來。此外，俄文也是一種很容易藉由增加字頭、字尾來發明新字，自我壯大的語言，而且這些新字的意義都還相當明確。凡此種種，皆讓詩人很有機會成為名家巨匠：宛如音樂家的詩人，或宛如雜耍魔術師的詩人。空中飛人比悲劇作家更容易賺人熱淚。

　　3. 革命之後，拜蘇維埃政府大規模提升識字率的政策之賜，每位蘇聯作家都多少意識到，有一群廣大的新讀者正在成形中。工業化擴大了無產階級的人數，而這些新無產階級將是所謂的「處女」讀者，指的是他們先前從未受到純商業讀物的污染。我們不難想像，革命階級會宣稱書寫文字是一種革命權利，並如此加以運用。因此，具有讀寫能力的無產階級的出現，在蘇聯很可能會豐富和擴大蘇聯的書寫語言，而不會像資本主義統治下的西歐那樣，把書寫語言消耗殆盡。對1917年後的馬雅可夫斯基而言，這是一項基本信條。因此，他相信詩作的形式創新，就是一種政治行動。當他為政府的宣傳機構ROSTA構思口號標語，以及當他巡迴蘇聯各地對廣大的勞動讀者進行史無前例的大眾詩歌朗讀會時，他相信他可藉由自己的文字將新的語詞轉變以及新的概念注入勞動人民的語言當中。這些大眾朗讀會（儘管隨著時間流逝，他發現這類朗讀會愈來愈讓人筋疲力盡）大概是他人生中少數幾回看起來似乎真的符合他期盼自己所能發揮的正義角色。他的文字被他的讀者所理解。也許

讀者未必能完全捕捉到他的言外之意，但這似乎沒什麼關係，比起他被迫得和編輯以及文化官員進行無休無止的爭辯，這種由他朗讀而他們傾聽的情況，似乎很令人滿意：他的讀者，或說大部分的讀者，似乎感覺到，他的創舉正是革命創舉的一部分。大多數俄羅斯人朗讀詩歌就像朗讀連禱文；而馬雅可夫斯基的朗讀，則像是一名水手透過麥克風向大海中的其他船隻呼喊。

就這樣，俄文處於一個歷史性的時期。如果我們把這個階段的俄文形容為**需要詩歌**的語言，那並非誇大的言詞比喻，而是試圖用幾個字來概括一種明確的歷史情境。但這關係的另一邊呢？詩人馬雅可夫斯基那邊呢？他是個什麼樣的詩人？直到目前為止，他依然是個太過獨創的詩人，獨創到很難拿他跟其他詩人做比較。然而，儘管有失之武斷之嫌，但我們或許可以從他自身對詩歌的看法著手，來找出他的定位。只是我們必須切記，別把他終其一生不斷承受的那種壓力，那種主觀因素與歷史因素形影難分的壓力，加諸到我們對他的定位當中。

在他的自傳性筆記裡，他是如此形容他如何變成一名詩人：

今天，我寫了一首詩。比較準確的說法是：一首詩的片段。不怎麼好。不宜刊行。〈夜〉。斯倫坦斯基大道（Sretensky Boulevard）。我把詩讀給博呂克（Burlyuk）聽。我加了一句：我朋友寫的。大衛停下來看著我。「是你自己寫的對吧！」他興奮得驚呼。「你真是天才！」我很高興收到這令人心花怒放的謬讚。我整個沉醉在詩

317

歌裡。那個夜晚，出乎意外的，我成了一名詩人。

言簡意賅。然而他說的是，他之所以成為詩人，是因為有人要求他變成詩人。顯然，他的天賦潛能已經存在。並可能在任何情況下發揮出來。但由於性格使然，他認為必須**透過他人的請求**才能釋放出來。

之後，他一再指出，詩歌若要具有某種重要性，就必須符合「某種社會命令」。詩歌是對這類命令的直接回應。他早期教人驚豔眩目的未來主義詩作，與他晚期的政治詩歌有幾個共同之處，其中之一，就是詩歌的陳述形式。這裡指的是，詩人以怎樣的態度面對被陳述的**你**。**你**可能是女人，是神，是政黨官員，但詩人將其生命呈現給被陳述之有力人士的方式，大約是相同的。**你**不可能在**我**的生命裡出現。詩歌是對詩人生命的詩意創作，以供另一人使用。你或許會說，所有詩歌或多或少都是如此。但是在馬雅可夫斯基的案例中，詩歌這個觀念特別指的是一種介於詩人生命與他人要求**之間**的交換**行為**。這個概念裡植入了一項原則，亦即：一首詩歌正當與否，是由它引發的反應所決定。而在這裡，我們碰觸到詩人馬雅可夫斯基生命中的一項重大衝突。他生命的起始點，是語言做為首要之物的存在；而他生命的終結點，則是其他人對他在特定環境中使用該語言的評斷。他把語言當成自己的身體一般承擔著，但他卻根據其他的看法來決定這身體是否有權利存在。

馬雅可夫斯基最喜歡的一組對照，就是詩歌的生產與工業工廠的生產。單用未來主義對現代科技的迷戀來解釋這點，將無法切中要害。詩

歌對馬雅可夫斯基而言，是一個處理經驗或轉化經驗的問題。他認為詩人的經驗是詩歌的**原料**，而做為完成品的詩作，將能回應社會的命令。

> 唯有在提出殫思竭慮的預備工作之後，我才有時間寫出成品，我每日的正常產出就是八到十行。
> 詩人關心的是，不管在任何環境下材料被塑造成字詞的每次相遇，每個指標，每一事件。

文中所謂的預備工作，指的是創造和儲存可供日後使用的音律、意象和詩行。他在《詩歌如何製造》（*How Are Verses Made?*）一書中，直白無諱地指出，詩的「製造」需要經歷幾個階段。首先是預備工作：將經驗鍛鑄成字詞，並將這些短句儲存起來。

> 大約在1913年，我從沙拉托夫（Saratov）返回莫斯科，為了向某位女同志表達我對她的熾熱情愛，我告訴她，我「不是男人，而是穿褲子的雲」。在我說出這句話的那一刻，隨即便想到這可運用在某首詩裡⋯⋯兩年後，它果然就派上用場，我用「穿褲子的雲」做為一整首長詩的標題。

接著要理解，有「一項社會命令」要求一首詩去談論某特定主題。詩人必須徹底理解那項命令背後的需求。最後依照該項需求來譜寫詩

作。某些被澆鑄成文字的東西能在今日發揮最理想的用途。然而這需要
一試再試。一旦成功，它將擁有爆炸性的力量。

查稅員同志，

　　我以人格擔保，

一首韻詩

　　值那詩人

　　　　一兩蘇。

倘若你允許隱喻，

　　　一首韻詩是

　　　　　一支砲筒。

一支塞滿炸藥的砲筒。

　　詩行就是引信。

當引信點燃

　　砲筒隨即炸裂。

城市灰飛煙滅：

　　那是詩的一節。

直接瞄準

　　公然殺害的

韻詩的

　　價目表是什麼？

很可能

　　只有五首未發現的韻詩

　　　　仍存留在

全世界

　　也許在委內瑞拉。

線索引領我

　　出寒國入暑地。

我舉債，

　　捲入貸放款的糾纏。

公民，

　　要考慮車船伙食的花費啊！

詩歌——所有的詩歌！——

　　　　都是一段探索未知的旅程。

詩歌

　　一如挖掘鐳礦

一盎司產量

　　　　一整年勞力。

為了一個單字

　　　　　你得處理

數千噸

　　語詞的礦砂。

　　比較這樣一個字詞的

　　　　　　一閃成灰

　　與保留其自然狀態之字詞的

　　　　　　緩慢燃燒！

　　這樣的一個字詞

　　　　　啟動了

　　數千年

　　　　　與數百萬心腸。

　　詩作寫出之後，需要有人閱讀。由讀者本身閱讀，也由詩人大聲朗出。在他的公開朗讀會裡，馬雅可夫斯基展示了他創作出來的作品可以發揮怎樣的功能：他就像個汽車駕駛或飛機試飛員——只除了他和他的詩歌演出並非在陸上或空中進行，而是在聽眾的心中展演。

　　然而，我們不該被馬雅可夫斯基渴望將詩歌創作理性化的想法給騙了，就此誤認為對他而言，詩歌的創作過程不存在任何神祕。他的詩學觀充滿熱情，並不斷因他自身的驚奇而擺盪。

　　宇宙沉睡

　　它的龐然大耳

　　盈滿了滴答之聲

　　那是星辰

正在給他搔癢。

不過，他認為詩歌是一種交易的行為，一種轉換的行為，目的是要讓詩人的經驗可以為他人所用。他相信某種語言煉金術；超自然的行為將在書寫的行為中產生。當他寫到葉塞寧（Sergei Yesenin）[3] 於1925年自殺一事時，儘管他斷言社會命令要求葉塞寧繼續活著，但他提不出任何理由可以說服我們，葉塞寧何以應該如此。他真正想說的重點是：倘若葉塞寧割腕上吊的旅館房間裡有一瓶墨水，倘若他有辦法**書寫**，他就可以活下去。因為在書寫的同時，一個人的自我也同步成形，並與他人有所連結。

在同一首詩中，馬雅可夫斯基也提到俄國人民，「我們的語言在他們體內生活呼吸」，並斥責所有學院式的羞怯用語。（他說，葉塞寧應該會對他喪禮上那些正經八百的演說者喊道：把你們那些追悼詞塞進你們的屁眼！）他承認，對作家而言，這是個困難的時代。但有哪個時代不是呢？他問。然後他寫道：

> 字詞是
>> 人類力量的
>>> 指揮官。
> 前進！
>> 而在我們身後

3 1895-1925，俄國抒情詩人，早期作品受到民謠影響，1915年移居聖彼得堡，成為文學圈的知名人物，出版第一本詩集。1917年俄國大革命爆發，葉塞寧先是支持革命，但隨即對革命的期待幻滅。1920年代因為酗酒，經常出現失控行為，1925年於聖彼得堡一家旅館自殺，並寫下血詩，享年三十歲。

時間

　　爆炸如地雷。

對過去

　　我們只提供

　　　青絲一絡

我們的髮

　　糾結

　　　在風中。＊

＊ Mayakovsky, op. cit.

4 1909–1990，希臘
詩人和左翼行動分
子，第 二 次 世 界
大戰期間，是希臘
抵 抗 軍 的 積 極 成
員。1931年加入共
產黨，1934 年出版
的詩集《牽引機》
（Tractor），受到
馬雅可夫斯基未來
主義的啟發。法國
詩人阿拉貢（Louis
Aragon）將他譽為
「我們這個時代最
偉大的詩人」。

　　為了讓我們的說明更加清楚，或許可以拿馬雅可夫斯基和另一位
作者相比較。希臘當代詩人里左斯（Yannis Ritsos）4 和馬雅可夫斯基一
樣，本質上都是屬於政治詩人：他也是一名共產黨員。然而，儘管他們
對政治的投身程度不相上下，但里左斯卻恰好是與馬雅可夫斯基相反的
那種詩人。里左斯的詩歌並非誕生於書寫或字詞的製造行動。他的詩像
是某種基本決策的**結果**，但這決策本身與詩歌並無關聯。里左斯的詩歌
並非某個複雜生產過程的最後成果，而比較像是某種副產品。他的詩給
人一種早在他將字詞堆疊起來**之前**就已經存在的感覺：它們是某種態度
的沉澱物，是已經做下的決定。他並非藉由詩作來證明自己的政治團
結，情況剛好相反：是因為他的政治態度，才使得某些事件展現了詩意
面貌。

星期六午前十一點

婦人們從曬衣繩上收下衣服。

女房東站立庭院入口。

一人拎著行李。

另一人戴著黑帽。

死者無須繳租。

他們切斷海倫的電話。

圈餅男人奮力

　　叫喊：「圈餅，

　　熱騰騰的圈餅。」年輕的

　　小提琴手在窗旁——

　　「又熱又圓的圈餅，」

　　他說。

他將小提琴砸下人行道

學舌者俯視著圈餅小販的肩。

女房東叮叮甩著鑰匙。

三名婦人走進庭院，關上門。*

* Yannis Ritsos,
Gestures, trans. Nikos
Stangos, London, Cape
Goliard, 1971; New
York, Grossman, 1970.

　　引用里左斯來反對馬雅可夫斯基，或反過來，都不成問題。他們是
在不同環境下書寫的不同類詩人。里左斯的選擇是反對和抵抗，這項選

擇讓他這位天才詩人的詩歌變成了副產品。馬雅可夫斯基則認為他的職責是歌頌和確認。一種是公開的詩歌形式，另一種則是祕密的。然而，與我們預期相反的是，前者的孤獨程度恐怕更甚於後者。

　　讓我們把焦點再次拉回馬雅可夫斯基。在俄國大革命之前以及大革命的頭幾年，我們可以說，俄文的確在**要求**大眾詩歌出現；俄文正在尋找它的民族詩人。我們無法得知，馬雅可夫斯基的天才究竟是因為這項要求才真正成形，或其實只是一種順勢發展而已。但他的天才正好契合了那個時期的俄文需求這件事，對他一生的作品確實至為關鍵，也許對他的死亡亦然。因為這場契合只維持了一段時間。

　　從新經濟政策（NEP）時期開始，大革命的語言便出現了變化。起初，這項變化幾乎無法察覺——除了像馬雅可夫斯基這般的詩人表演者。漸漸的，字詞不再意味著它們所指稱的內容。（列寧的「真話的意志」〔will-to-truthfulness〕例外，而他的死，就這點以及其他許多方面而言，如今看來，都是一個轉捩點。）字詞除了指稱事物之外，也開始遮掩事物，而且程度不下於前者。字詞變成了雙面人：一面是理論上的，一面是實際上的。比方說，「蘇維埃」一詞變成了公民權的稱謂，以及愛國驕傲的源頭：只有在理論上，它依然指的是無產階級民主的一種特殊形式。「純潔的」閱聽大眾，在很大的程度上變成了被欺騙的閱聽大眾。

　　馬雅可夫斯基死於俄文貶值趨勢狂瀉千里之前，但在他生前最後幾年，在諸如《善》（Good）、《臭蟲》（The Bedbug）和《澡堂》（The

Bath-house）這幾部評價很差的作品中，他的觀察就已經愈來愈諷刺。字詞所承載的意義，再也不正確，再也不真實。聽聽《澡堂》第三幕裡的「生產者」是怎麼說的：

都好了，所有人都在舞台上。單腳跪下，拱起肩膀，看起來像被奴役的樣子，好了嗎？你正在那兒當苦力，用你的想像力賣命挖著想像中的煤礦。陰鬱一點，陰鬱一點，你正飽受黑暗勢力的壓迫。

你，這兒，你是「資本」。站到這裡，「資本同志」。你給我們跳一小段舞，模仿一下「階級統治」……

現在女生上場。妳是「自由」，很好，妳已經抓到對的動作了。妳可以演「平等」，這角色誰演都沒關係，對吧？還有，妳是「博愛」，親愛的，妳不像要激起任何情感的樣子。好了嗎？開始！用你們想像的熱情感染想像的大眾！就是這樣！就是這樣！

在這同時，馬雅可夫斯基本人又發生了什麼事呢？他所愛戀的女子拋棄了他。他的作品也遭到日益嚴苛的批評，抨擊他作品的精神遠離了勞工階級。醫生告訴他，由於他朗讀時太過聲嘶力竭導致聲帶受損，無法補救。他解散了自己的前衛團體（左翼文藝陣線〔LEF〕，後改名革命文藝陣線〔REF〕），加入最官方、最「主流」、總是強烈批評他的文藝協會（無產階級寫作協會〔RAPP〕）：結果不但飽受該協會怠慢，還被昔日朋友視為叛徒。而囊括他一生作品，涵蓋詩歌、戲劇、海

報和電影的回顧展，也未造成他所希望的衝擊。那年他三十七歲，普希金就是在三十七歲決鬥致死。普希金無疑是現代俄國詩歌的語言奠基者。而馬雅可夫斯基一度深深信仰的革命詩歌的語言，究竟出了什麼差錯？

倘若寫作者將他的人生視為等待化為語言的素材，倘若他不斷在為自身的經驗加工，倘若他認為詩歌主要是一種交換的形式，那麼，他就得面對這樣的危險，一旦他的立即讀者消失了，他就會認為自己的人生**已經耗盡**。他看到的，將只是散落在歲月中的生命殘塊，彷彿，他終究被胡狼撕成了碎片。「別怕，我們有很多好狗狗，牠們不會讓胡狼靠近。」保證破滅。牠們來了。

死亡書記
The secretary of Death

1982

　　前天，一位親近的朋友自殺身亡，他用槍轟了自己的腦袋。今天，他的死亡在我腦海裡召集了上千個他生前的記憶，那些記憶如今看來，或許沒有更清晰，但卻比之前更讓我深信不疑。生命總傾向簡化，因此我們需要訴說某種故事，以對抗這類簡化的機會主義。就某種意義而言，故事哪裡也不去，它就只是**存在著**——就像我那位去世的朋友如今**存在於**我的想像裡。

　　這些簡單的念頭和賈西亞·馬奎斯（García Márquez）的新書《預知死亡紀事》（*Chronicle of a Death Foretold*）關係重大，不論就它的故事本身，或它說故事的方式而言皆如此。我尤其想討論後者，因為馬奎斯這位說故事高手所採用的敘事傳統，在我們這些北大西洋公約組織國家的文化裡，已變得極為罕見。藉由更加了解馬奎斯說故事的手法，我們或許能對這世界上的大多數民族有更多認識，甚至可以在我們的文化

分崩碎裂的此刻，更加清楚我們的未來。

　　這故事的場景和馬奎斯的其他故事一樣，設計在某個拐彎抹角指向哥倫比亞的地方，哥倫比亞是馬奎斯的出生地。故事很短，只有一百二十頁左右。如同《獨裁者的秋天》（ *The Autumn of the Patriarch* ），這也是個關於死亡的故事，一起橫死事件。

　　敘述者以後見之明的回顧方式，描述了二十五年前 2 月的某一天，清晨五點半到六點半發生的事件，那天清晨，阿拉伯裔的聖地亞哥·納賽爾被人用刀殺死，這起凶殺案緊接在前一晚的婚禮狂歡之後，緊接在可憐的新郎發現新娘不是處女之後；他是在自家兩道大門的其中一道門前被亂刀活活殺死，而本可躲進屋內逃過維卡諾兩兄弟的殺豬屠刀的聖地亞哥，卻因為向來可以準確解出兒子夢境的母親陰錯陽差地下令將門閂死，而被切斷了唯一的逃生之路；殺人的兩兄弟是被榮譽所逼而必須殺了那個男人（儘管他們用盡一切方法想讓他們的受害者事先得到消息而得以逃跑），因為他們的妹妹安赫拉，也就是那位新娘，在那天晚上誰知道是基於真有其事或一時情急指名說是聖地亞哥奪走了她的童真。

　　這故事比馬奎斯的其他小說都更素樸。看起來像是一名急於想找出最後真相的調查員所寫。但因為這不是一本西方新教國家的書，所以他的調查員不是典型的偵探，而是一名象形文字學家。所有的調查線索，就像菊花花瓣一樣，圍繞著頭狀花序集中，也就是在門前行凶的那一刻。一切都集中在那個瞬間，當二十一歲的牧場主人兼獵鷹者的聖地亞哥·納賽爾在那生死存亡關頭呼喊他母親的那一刻。

馬奎斯構思出這麼多纖細短小的調查花瓣，他究竟是想利用它們找出什麼東西呢？肯定不是心理動機。也絕非要判定有罪或無辜。不是因果關聯。不是酒醉或性欲的病理學。也不是一則成功或失敗的故事。他只是想確定，在那個全鎮都已甦醒、街道開始活絡的清晨廣場上，**可能發生過哪些事情**：因為倘若馬奎斯真的確立了這點，倘若他能讓我們這些聆聽者理解究竟可能發生過哪些事，那麼，書中所有關係人——納賽爾、他的未婚妻、他的母親、為了妹妹的名譽勉強行凶的兩兄弟、新娘與新郎——的命運，就可以在所有的祕密中各就各位。偵探故事是為了解開祕密。《預知死亡紀事》則是為了保留祕密。

> 許多年裡，我們無法談論其他事情。我們一向被那麼多的成規束縛著的日常行動，如今突然開始圍繞著一件令人共同憂慮的事情轉動了。晨雞的啼鳴把我們驚醒，使我們想到去梳理造成那件荒唐的凶殺案的數不清的巧合事件。顯然，我們這樣做並不是為了澄清祕密，而是因為如果我們每個人不能確切地知道命運把我們安排在何處和給了我們怎樣的使命，就無法繼續生活下去。[1]

1 譯文引自鄭樹森等譯《預知死亡紀事》（遠景出版，1983）。

在所有同代人中，馬奎斯是我最崇拜的一個。也許這並非毫無私心。某些國家的評論者曾拿我的最新小說與馬奎斯的做比較，而在說故事的藝術這門領域中，我的確把他視為同僚而非評論者。

但是哪一種說故事的藝術？馬奎斯是為了保留祕密而寫。這是否意

©corbis

味著，他是個反啟蒙主義者，可以從為神祕化而神祕化得到好處，或得
到享受。這類指控當然是無的放矢；馬奎斯也是一位高度專業的記者，
致力於揭發意識形態迷思，並為「知」的民主權利奮戰。他訴說「命運
給了我們怎樣的使命」。然而他的歷史意識卻無疑是馬克思主義派的。
是什麼樣的說故事手法和傳統，可以將我們一直被告知為水火不容的這
兩項矛盾，融合得如此天衣無縫。

　　只要稍稍思量，我們就會發現，對說故事者而言，所有取材自人生
的故事，都是從結束開始。迪克・惠丁頓（Dick Whittington）[2] 的故事
變成了當他最後終於當上倫敦市長的故事。羅密歐與茱麗葉的故事一開
頭就是他們已經死了。大多數的故事（若非全部）都是從主角的死亡講
起。正是在這個意義上，我們可以說，說故事的人是死亡的書記官。是
「死亡」把檔案交給他們。檔案裡裝滿清一色的黑色紙頁，但他們擁有

解讀黑紙的眼力，並能根據檔案為生者建構故事。在這裡，被某些現代批評學派或教授強力堅持的虛構創造問題，顯然荒謬得可笑。說故事者只需要或只擁有一種才能，那就是可以解讀出以黑筆寫在黑紙上的那些內容。

我想起林布蘭收藏在海牙的那幅盲眼荷馬，那是這類書記的至高形象。我也希望能想起賈西亞·馬奎斯的照片，以及他那講究美食與生活的臉龐和那惡劣粗鄙的活力，就擺在那幅畫旁邊。這項對比無絲毫炫燿之意：我們這些死亡書記全都帶著同樣的責任感，同樣拐彎抹角的羞愧（我們活著，最好的已經離開），以及同樣隱諱的驕傲，那驕傲與其說是屬於我們個人，不如說是屬於我們講述的那些故事。是的，我希望能想像那張照片擺在那幅畫旁邊。

馬奎斯將這本書稱為「紀事」（chronicle）這點，非常重要。我們討論的這個說故事傳統，和所謂的**小說**（novel）幾乎毫無關聯。紀事是公開的，而小說是私人的。紀事如同史詩，反覆講述那些早已眾所皆知的內容，讓人更加記憶深刻；小說則相反，小說洩漏的是私人生活範圍內的家居祕密。小說家偷偷招呼讀者一起潛入私人居所，手指放在唇上，默不作聲地一起觀看。紀事家則是在市場大聲講誦他的故事，還得與其他小販的吆喝競爭：偶爾能在圍觀群眾中創造出一陣靜默，那就是他的勝利。

因此，小說家和說故事者是不同的兩種角色，明顯屬於不同的歷史時期，並與不同的統治階級衝突或合作。此外，他們之間也有一種

2 英國民間故事人物，據說是以中世紀商人政治家理查·惠丁頓爵士（Sir Richard Whittington, c. 1354-1423）為原型，1605年這故事開始搬上舞台，並在十九世紀以默劇表演的形式深受歡迎，一般稱為《迪克·惠丁頓和他的貓》。故事敘述迪克這名貧困的農家男孩如何被送到倫敦，如何得到他的貓，如何在經歷了一連串的不順遂之後，終於贏得財富，並三次連任倫敦市長。

內在差異，是關於敘事的時態。小說始於充滿戲劇性的希望：小說主角對人生的希望。做為一種形式的小說，並不適合講述社會最低下階層的人生。（狄更斯將它筆下的角色從最苦難的命運中**拯救出來**，所以他們可以成為小說人物。）因此，小說的時態，或說，讀者在閱讀小說時他內心的時態，是未來式或條件句。小說是關於「生成變化」（Becoming）。

　　至於紀事的時態，也就是說故事者的敘事，則是歷史現在式。故事堅持談論已經結束的事，不過是以一種儘管它已結束但卻可以被留住的方式談論。這種留住和回憶比較無關，而更接近一種同時存在，過去與現在同時存在。史詩紀事是關於「存在」（Being）。聖地亞哥・納賽爾行刺事件的頭狀花序，亦即二十五年前清晨六點三十分的那個時刻，至今依然存在。

　　這或許讓這故事聽起來有點不祥。但熟知馬奎斯作品的人會發現很難相信這點，而他們是對的。事實上，在他的所有作品中，這是最日常、最平凡的一本。所有的角色都是小鎮裡的小布爾喬亞。他們每天關注的，都是些目光短淺的瑣事。這本書裡，沒有任何獨特高貴的訴求。就在聖地亞哥・納賽爾（在我看來，他並未玷污安赫拉，他是枉死的，為他從未犯下的一項罪行）死亡之前，他還在用一種無所事事的好奇心──幾秒鐘後，這種無所事事的閒散，將臻於極致──精確地計算著前一晚的婚宴到底花了新郎多少錢。

　　然而在這個故事裡（或在人生中？有什麼不同嗎？）的每個人都有

另一個面向，都有一種尊嚴，這尊嚴與權勢無關，而與他們經歷自身命運的方式有關。這意味的既非順從，也非放棄選擇。命運這觀念每每讓西方小說家感到困擾，因為在他們的想像中，命運與自由意志是同時存在的。但命運其實是存在於不同的時間，在那個時間裡，所有一切都已說出，都已完成。

簡言之：這是一個關於那些依然相信人生是一則故事的人們的故事，以及講給那些人聽的故事。沒人能選擇自己的故事。然而，根據定義，無論是活過或聽過的故事，都有其意義。追問這意義究竟是主觀或客觀，並不是聽眾該做的事。追問意義等於是在追問不可說的東西。然而相信故事必有意義這點卻許諾了一件事，亦即：意義必須是可以分享的。這類故事以死亡開始，但卻從未以孤獨結束。當聖地亞哥·納賽爾最後一次呼喊他母親的時候，他孤單無助到不知如何。接下來二十餘年的時間，安赫拉將獨自守著她的祕密和她的記憶過活。最後，她那位犯了錯的不幸丈夫，那位收到她上千封信件卻一封也沒打開的丈夫，會回到她身邊和她一起生活——他們這些年間的孤寂諸如這般。這故事裡有痛苦的孤寂但沒有孑然的孤獨，因為所有人都在一場永不結束的共同奮戰中努力，努力瞥穿那荒謬，超越那荒謬。每個人都在讀，但讀的不是一本書。當我閱讀著我那位自殺朋友的人生時，我想，那是他最快樂的時候。

詩的時刻
The hour of poetry

1982

我們都知道要走幾步
夥伴，從牢房
到那個房間。

如果是二十步
那沒法帶你到浴室。
如果是四十步
那沒法帶你出去
運動。

如果你走超過八十步
而且開始

跟跟蹌蹌走走停停地

上樓

噢，如果你走超過八十步

那就只有一個地方

只有一個地方

只有一個地方

如今就只有一個地方

是他們要帶你去的

　　有座湖畔旅館，在我住處附近。上次大戰期間，它是蓋世太保的地方總部。許多人曾在此遭受審訊與刑求。今日，它又成了一座旅館。從吧台往外望去，可瞧見湖水彼端的遠山；你所凝望的景致，在十九世紀，肯定能吸引上百位浪漫主義畫家，發出雄渾壯麗之嘆。而這，也是被刑求者在審訊之前與之後所凝望的景致。也是在這樣的景致之前，被刑求者的愛人與友朋停下腳步，無助地盯著那棟建築，在裡面，他們的親友正承受著言語無法表達的苦痛，或拖延折磨的死亡。介於自然的壯麗與自身的處境之間，他們在山巒與湖水中看見了什麼？

　　在所有的人類經驗中，有計畫性的刑求或許是最無法形容的一種。不只是因為它所牽涉到的苦難程度，更是因為打從一開始，這類刑求便違反了所有語言的基礎假設，亦即：跨越差異的相互理解。刑求粉碎了

語言：它的目的是把語言扯離聲音字詞，扯離真相與真理。被刑求的人知道：他們正在把我打碎。他或她的抵抗就在於，努力保住**我**被打碎的程度。酷刑撕裂一切。

> 別相信他們當他們讓你看
>
> 我身體的照片，
>
> 別相信他們。
>
> 別相信他們當他們告訴你
>
> 月亮是月亮，
>
> 倘若他們告訴你月亮是月亮，
>
> 告訴你這是我的錄音，
>
> 告訴你這是我的自白簽名，
>
> 倘若他們說樹就是樹
>
> 別相信他們，
>
> 別相信
>
> 他們告訴你的任何事
>
> 他們給你看的任何東西，
>
> 別相信他們。

　　刑求的歷史悠長而廣遠。倘若人們今日為它捲土重來（它曾經消失過嗎？）的規模感到震驚，那或許是因為人們不再相信邪惡。刑求教人

震驚並非因為它很罕見或它屬於過去，刑求教人震驚是因為它的作為。刑求的反面並非**進步**，而是**慈悲**。

　　刑求者大多數既非虐待狂（就這個字的臨床意義而言），也非邪惡的化身。他們是受到制約、習慣接受並遵行某些特殊行為的男女。教授刑求的學校有正式和非正式的，多半是由政府資助。但是在他們進入這類學校之前，他們所接受的最初訓練是屬於意識形態的，這類意識形態主張，某些人與我們截然不同，而這種截然不同的差別是一種莫大的威脅。所以要把第三人稱的**他們**，從**我們**和**你們**之間扯掉。接下來的課程轉移到刑求學校，第二課教的是，**他們的**身體是謊言，因為這些身體宣稱他們和我們並**沒**那麼大的不同：刑求是為了懲罰這項謊言。倘若刑求者開始對所學產生懷疑，他們依然會繼續，因為他們對自己的先前行為感到害怕；他們繼續刑求，是為了拯救自己未被刑求的皮囊。

　　拉丁美洲的法西斯政權，例如智利的皮諾契特（Pinochet），近來已經有系統地擴大了刑求的邏輯。他們不只撕裂受害者的身體，甚至還試圖扯碎他們的名字──這樣就沒人知道他們是誰。別弄錯了，這些政權這麼做並非出於羞愧或難堪，他們這麼做是為了徹底泯除烈士與英雄，是為了在人民之間製造最大的恐嚇。

　　他們明目張膽地進行逮捕，把男男女女從夜晚的家中或白天的工作場所帶上車開走。那些逮捕者和綁架者，就穿著一般人民的尋常服裝。自此之後，你再也得不到失蹤者的任何消息。警方、政府和法院，對於失蹤人士的所有消息一概否認。然而這些失蹤人口就落在軍情單位的手

中。幾個月過去了，幾年過去了。相信失蹤者已經死亡，等於是背叛那些因此被撕裂之人；但若相信他們還活著，卻等於是要想像他們正在接受酷刑，然後得被迫承認他們的死亡。沒信件，沒徵兆，沒下落，無人負責，無門可訴，沒有可以想像的審判結束，因為沒有審判。通常，沉默意味無聲。但在這裡，沉默積極活躍，並一再有系統地被轉化成一種手段，這次是用來刑求人心。有時，會在海邊看到沖上岸的屍體，被指認為失蹤人口。有時，會有一兩個人帶著其他失蹤者的些許消息回來：他們或許是故意被釋放的，目的是為了再次播下將刑求數千人心的希望種子。

> 我的孩子已
> 失蹤
> 自去年
> 5月8日。

> 他們帶走他
> 就幾小時
> 他們說
> 就是些例常的
> 問話。

車開走後
那輛沒牌照的車
我們再也，

找不到

任何關於他的
訊息。

但現在事情有了變化。
我們得知一位可以信任的朋友
他剛出來
在五個月的囚禁之後
他們刑求他
在格雷莫迪（Villa Grimaldi）集中營，
9月底
他們訊問他
在屬於格雷莫迪的
紅屋裡。

他們說他們認得

他的聲音他的喊叫

他們說。

某人坦白告訴我

這是什麼時代

這是什麼世界

這是什麼國家？

我要問的是

這怎能成為

一名父親的

欣喜

一名母親的

欣喜

當他得知

他們

他們仍在

刑求

他們的孩子？

這意味著

他還活著

在五個月後

而我們最大的

希望

將是發現

明年

　　　他們仍在刑求他

在十八個月後

而他　　或許　　可能

還活著。

　　身體的酷刑通常集中在生殖器，因為那裡最敏感，因為那和羞辱有
關，因為受害者可能因此不孕。至於在那些深愛之人消失不見的男男女
女的情感刑求中，他們的希望是被選來當成痛苦的折磨工具，好藉此在
另一個層次上產生可堪比擬的不孕威脅。

倘若他死了

我會知道。

別問我為什麼

我就是知道。

我沒證據，

沒線索，沒答案，

沒任何東西可以證明，

或反駁。

　　天空在那

　　同樣蔚藍

　　一如既往。

但那並非保證。

暴政持續

而天空從未改變。

　　那兒有一群小孩。

　　他們剛遊戲結束。

　　他們將開始喝水

　　一如野生的

　　馬匹。

　　今晚他們將入睡

　　當他們的小腦袋

　　一沾到枕頭。

但誰能把這

當做證明

證明他們的父親

還沒死呢？

　　面對這類刑求事件日益頻繁，以及美國中情局對這類事件甚至日常生活的介入，逼得各式各樣的積極抗議與抵制不得不上演。（國際特赦組織正與他們的某些人進行協商。）此外，詩人也將以詩作聲援，例如多夫曼（Ariel Dorfman[1]，以上的所有提問，都是出自多夫曼的《失蹤》〔*Missing*〕，由國際特赦組織出版）。面對現代極權政府這隻經常被比喻為但丁地獄的怪獸，我們需要更多詩歌。

　　在十八和十九世紀，許多抗議社會不公的文字，都是以散文書寫。他們提出種種論理辯證，相信假以時日，人們必定能明白其中道理，並深信歷史終將站在理性這邊。如今，這樣的信念已不再穩固。這樣的結果也無人敢擔保。世界大同的未來世紀似乎再也無法救贖當前與過去的苦難。邪惡才是連綿不絕根深柢固的現實。凡此種種都意味著，可賦予生命意義的解答再也無法拖延。未來不可信賴。真理只在當下。而能容納這種真理的文體，將會是詩歌，而非散文。散文遠不如詩歌可信，因為詩歌訴說的是眼下的傷口。

　　溫柔並非語言的恩賜。語言所含帶的一切，都是出以嚴謹而毫無憐憫的方式。即便是表達愛意的辭彙，那辭彙也是不偏不倚；上下文才是

1 1942-，智利裔的美國小說家、劇作家、散文家和人權鬥士。

一切。語言的恩賜是，它具有**潛在的**完整性，它擁有以文字含握人類整體經驗的潛力。每件發生過的事，每件可能發生的事。它甚至容許無法言說的空間。在這個意義上，我們可以說，語言是人類唯一潛在的家，是唯一不會對人類懷抱惡意的居所。對散文而言，這居所是一塊浩瀚的疆域，一個跨越小徑、通道與高速公路網的國家；對詩歌而言，這居所集中在單一中心，集中為單一聲音。

我們可以對語言說任何事。正因如此，它是位傾聽者，比任何沉默或任何神祇與我們更親近。但是語言的這種開放性，往往也意味著漠不關心。（公報、檔案與司法紀錄，不斷徵集和役使語言的冷漠。）而詩歌正是以親近這種冷漠以及激發關懷的方式陳述語言。詩歌如何激發這樣的關懷？詩歌的勞動（labour of poetry）指的又是什麼？

詩歌的勞動指的並非書寫一首詩時所牽涉到的相關工作，而是指書寫詩歌這項行為本身。每一首真誠的詩歌，都是詩歌勞動的貢獻者。而這永不止息的勞動任務，就是要把被生命分離開來或被暴力撕裂的一切聚合起來。肉體的痛苦往往可以藉由行動來減輕或停止。然而人類的其他所有苦痛，卻都是源自某種形式的割離。在這方面，緩和痛苦的行動就沒那麼直接。詩歌修補不了遺憾，但卻可以抗拒割離的空間。藉由它持續不懈的勞動，將離散各地的東西重新聚集起來。

> 噢，我的摯愛
>
> 這是何等甜美

走下去

與你共浴池中

在你眼前

讓你注視

我浸透的亞麻衣衫

如何與我美麗的身體

結為連理

來吧，請看著我

——描述某尊埃及雕像的詩，西元前1500

　　詩歌驅使人們使用隱喻，驅使人們發現事物相似之處，這並非為了比較（這類比較全是有等級之分的），也不是想要泯除任何物事的獨特性；這麼做是為了發現個別事物之間的種種呼應，而這些呼應的總合，或許就能證明那不可分割的整體經驗。詩歌的訴求對象正是這樣的整體經驗，而這樣的訴求與多愁善感恰恰相反；多愁善感為之辯護的對象，永遠是一種豁免，是一種可以分離的東西。

　　詩歌除了藉由隱喻重新將離散之物聚集起來之外，也藉由它的**延伸**，再次將事物連結起來。詩歌將情感的延伸等同於宇宙的延伸；過了某一點後，這類牽連的類型究竟有多天南地北，就會變得無關緊要，緊要的只有它的牽連程度；只要藉由它們的牽連程度，各種極端就能相互

結合。

> 我與你同樣承擔了
>
> 黑色的永恆分離。
>
> 為何你要哭泣？何不給我
>
> 　你的手，
>
> 允諾再來於夢中。
>
> 你和我是一座傷悲之山。
>
> 你和我永遠無法在世上相遇。
>
> 倘若你能於子夜捎給我
>
> 一聲問候透過星辰。
>
> ——阿赫馬托娃（Anna Akhmatova）

　　批評這裡的主詞受詞搞不清楚，等於是又回到經驗主義的觀點，而那正是今日的苦痛所要挑戰的範疇；因為它非常奇怪地主張一種不合理的特權。

　　詩歌令語言展現關懷，因為它使萬物顯得親密。這種親密感正是詩歌勞動的結果，是它將詩裡所指涉到的每個動作和名詞和事件和觀點親密結合在一起的結果。我們往往找不到比這類關懷更真實的東西，可以對抗這世界的殘酷和冷漠。

苦痛從何處走向我們？

他來自何方？

他一直是我們的夢想憧憬的同胞弟兄

　　打從遠古開始

也是我們詩歌的嚮導。

這是伊拉克詩人納吉克米伊卡（Nazik al-Mil'-ika）所寫。

　　想要打破事件的沉默，想要訴說痛苦或撕裂的經驗，想要將它們化為語詞，其實也就是在找尋希望，希望這些語詞可以被聽見，而當它們被聽見之後，這些事件就可以得到評判。這樣的希望，當然就是祈禱的源頭，而祈禱就像勞動一樣，很可能正是言說行為的起始點。在我們對語言的各種使用之中，就屬詩歌保留了這項起源的最純粹記憶。

　　做為一首詩，每首詩都是原創的。而原創具有雙重意義：一是回到萬物產生的源頭和起始；二是之前從未發生過。在詩歌中，也唯有在詩歌中，這兩層意義不但合而為一，而且再也沒有矛盾。

　　然而詩歌不只是祈禱。即便是宗教詩歌，其陳述對象也非獨一無二僅限於上帝。詩歌也向語言本身陳述。倘若這聽起來有點難解，請想想哀嘆──那是字詞在向它們的語言悼亡。詩歌就是以類似但較為寬闊的方式向語言陳述。

　　將事件化為語詞就等於在找尋希望，希望這些語詞可以被聽見，以及當它們被聽見之後，這些事件可以得到評判。上帝的評判或歷史的評

判。不管哪一種，都是遙遠的評判。然而語言是立即的，而且並非人們有時錯以為的，只是一種手段。當詩歌向語言陳述時，語言會頑固而神祕地提出它自己的評判。這評判有別於任何道德典律，但它承諾就它接收到的聽聞範圍，做出清楚的善惡區別──彷彿語言本身就是為了保存這樣的區別而創造的。

　　這就是我們為何說，詩歌比世上其他任何力量更**堅決**反對今日富人用以捍衛他們不法所得的殘暴行徑。這就是為何暖爐旁的時刻同時也是詩歌的時刻。

螢幕與《獨家陰謀》

The screen and *The Spike*

1981

《獨家陰謀》（*The Spike*）成了美國的暢銷書，銷量超過百萬本。該書在英國以平裝本上市，此外還包括世界其他地區的各種譯本。這本書* 和它的成功值得我們更仔細地加以檢視。並非從文學的角度（因為沒人為這本書的文學地位提出任何主張），而是從世界政治的角度，或說得更精確一點，從世界意識形態的角度。就這點而言，這本書的成功恐怕是史無前例，而且有其重要性。

我相信，《獨家陰謀》是此類書籍贏得如此成功的第一本。雖然這本書的敘事方式是模仿間諜小說或驚悚小說，但就這點而言，這本書和傳統寫法之間的關聯實在弱到讓讀者不得不問：它的其他訴求是什麼？《獨家陰謀》的主旨是，解釋為了競逐世界霸權所進行的意識形態鬥爭。這本書並不鼓勵讀者逃離這個世界或去追尋自己的怪癖與狂想；它反倒向讀者提出保證，要為他們揭開殘害他們的全球勢力或隱藏在背後

* Arnaud de Borchgrave and Robert Moss, *The Spike*, New York, Crown, 1980: Avon paperback, 1981; London, Futura, 1981. 中譯本《獨家陰謀》，王凱竹譯，皇冠出版，1988。

的機制力量。就暢銷書而言，這書實在既無魅力，又沒才華。它能賣得這麼好，是因為它被當成一種意識形態的解釋在販售。

而我們之所以要檢視這本書的第二個原因，是這本書究竟在講些什麼。書中對當前世界提出的解釋，和雷根新政府的修辭幾乎如出一轍。兩者都宣稱，財富及美麗的「自由世界」正飽受國際恐怖主義的威脅，莫斯科當局為了贏得世界霸權而暗中資助這類組織。面對這樣的情勢，無法以果決態度射殺敵人，是有違道德責任之事。《獨家陰謀》或許是第一本純意識形態的暢銷書。而雷根則大概是第一位純意識形態的美國總統。

書中的情節始於1967年，並一直敘述到未來接任卡特的民主黨總統。故事的地點涵蓋華盛頓、紐約、巴黎、莫斯科、西貢和羅馬。主角是羅勃・哈克尼，一位野心勃勃的激進學生，夢想成為記者並贏得普立茲獎。他以揭發中情局的非法行動和越戰的隱瞞事實，打響他調查記者生涯的第一炮。這次報導讓他如願以償，聲名大噪。然而漸漸地，他開始懷疑他那些「不愛國」的資料來源有許多可能是錯的，故事進行到一半的時候，他確信蘇聯情報單位格別烏（KGB）已經花了好幾年的時間，執行一項全球計畫，企圖以「不實報導」嚴重混淆西方世界對於時事的了解和輿論。

這項計畫包括滲透到西方新聞媒體內部，**阻止**任何可能洩漏格別烏真實作為的故事刊出。更嚴重的是，除了阻撓之外，還進一步揭露各種赤裸而無證據的事實。哈克尼最後終於發現，甚至連美國副總統也（不

知情地）在為格別烏工作。

　　這本書就和哈克尼的新聞報導一樣，本身就是一項爆料。書中所描述的那種副總統還不存在。但其他許多角色和機制確實是存在的，儘管作者為了怕吃上誹謗罪而更改了真實姓名，但該書確實希望認同哈克尼的讀者能起而效法，秉持同樣「大無畏」的精神出面指控。

　　需要為這類虛假的指控爭辯嗎？當一旦有人開始去看無所不在的**封面故事**時，誰又知道呢？也許國務卿海格（Haig）就是個長期臥底的格別烏特務，打算一步步奪取雷根手上的實權，掌控所有外交事務？也許那次暗殺不是故意的……？

　　更重要的，或許是去看看這本書對於那兩位控告者，也就是波希格雷孚（Arnaud de Borchgrave）和摩斯（Robert Moss），說了些什麼。M先生和B先生是高階新聞人員（《新聞週刊》〔*Newsweek*〕和《外交事務報導》〔*Foreign Report*〕）。他們負責詮釋世界。然而，他們並非第一線的記者。他們是坐辦公桌、搭飛機飛來飛去的編輯人員。拜現代通訊、傳播和儲存資訊的科技之賜，諸如他們這種類型和世代的新聞從業人員，比起他們的前輩擁有更廣闊的世界觀。他們是戰略家，他們的想像和描述是全球性的，而在這本書裡，他們企圖說服我們，格別烏正在進行一項全球性計畫，「刻意在大眾媒體中傳播不實報導」。

　　不實報導（disinformation）指的是把謊言報導成真實。但是對M先生與B先生而言，這些字眼恐怕過於簡化。他們關心的不只是單一聲明，而是整個傳媒體系，日積月累的潛移默化，以及意識形態戰爭。除

此之外，更重要的是，真實或謊言要用事實或經驗加以驗證，然而不實報導卻只要和它的敵對體系，也就是所謂的「報導」做比對即可。

M先生和B先生的視野涵蓋全球，然而他們卻是生活在無處之所（nowhere）。他們用螢幕監控世界，但對於實際發生在屋內街頭的事情卻一無所知。他們與現實之間，總是隔著一層閱讀和相關科技。他們只有在看著心電圖時才知道自己心裡的想法。

這本書讀著讀著，你就會逐漸理解到，這些緩衝器和這些螢幕（就這個字眼的所有意義）已經把他們隔離到何種程度，幾乎與經驗世界完全脫離。我說**幾乎**，是因為他們確實還有某些身為成功的男性國際記者的確切經驗。機場、酒吧、旅館、夜總會。

基於這樣的背景，我們不該把他們的經驗不足與天真無知混為一談。這裡的經驗不足也很可能伴隨著圓滑老練與殘忍無情。也許我們應該拿它和經驗做比較，或用經驗加以驗證——一如用報導來驗證不實報導。

「我甚至不記得妳說妳叫什麼名字，」他忽然想到。

「反正我也從沒喜歡過我的名字。」

哈克尼並未追問。「妳知道嗎，」他嚴肅的說，「我們很快就不是學生了，再也不是。」

「我不知道這些。」她把香菸捻熄，用手握住他的陰莖，感覺到陰莖在她的觸摸下再次變硬。「我不認為我可以通過考試。你有什麼

打算——我是說，畢業之後？」

哈克尼閉上眼睛，想到東海岸的另一個女孩。他馬上就勃起了。然後他感覺到有一雙脣齒在他全身溫柔地移動著。茱莉從沒為他這樣做過。

「我想見見世面，寫點文章報導出來，」他說著，沒睜開眼睛。這說法聽起來真是溫和得嚇人。湯姆·符萊克（Tom Flack）會罵他是個「去他媽的觀察員」。「湯姆·符萊克，」他繼續說道，「全搞錯了。朝國民軍撒尿或搞毀電報大道，根本沒法阻止戰爭，也沒法打倒這個警察國家。你得向人民「解釋」才行——要把政府不想讓我們知道的事情說給人民聽。」

女孩從床上使勁爬起，岔開雙腿跨坐在他身上。

「我要當個記者，」哈克尼宣稱，他輕輕抓著她，但還是一心想把他的理想講完。

「我要當……噢……美國最偉大的記者，」他強調。

「嗯……」女孩發出呻吟，但和哈克尼的慷慨陳詞毫無關聯。

在這本書一開頭的這一段裡，M先生與B先生描述場景的手法根本毫無經驗，就像在哈克尼心裡，他和床上那位女孩根本沒有關聯一樣。這三個人，M先生、B先生和H先生，全都著魔於他們認為別人不想讓他們知道的事，著魔到忽略了已經等在那裡要讓他們知道的東西。他們頑固地置身他處。

哈克尼在新聞界嶄露頭角，是因為揭露一名法國CIA幹員的身分，該名幹員在巴黎偽裝成新聞編輯。報導曝光之後，該名法國幹員隨即自殺。劇情進入高潮。然而在書中我們完全看不到哈克尼究竟是**如何**扮演偵探，拍下照片，蒐集證據。而M先生和B先生也從未，套用那名法國人說的話，從未出現在事件現場。在巴黎，對於徵募幹員和間諜的淫亂派對也有許多流言蜚語，但是派對本身始終隱身幕後，只能透過單向透明玻璃加以窺視。

「我剛到巴黎，碰巧又搭錯地下鐵，」哈克尼說，「我應該在黑歐姆薩巴斯托普爾站換車。」

這聽起來好像很真實。然而M先生與B先生只停留在對這位新來者的第一印象上，從未深入爬梳，那些印象都是些道聽塗說，但卻誇耀得好像經驗老到、知識豐富。書中有另一位貫穿全書的法國記者：他因為太太貪婪的性慾（一項傳說？）而淪為格別烏的爪牙。基於新來者的刻板印象，這個法國人無可避免的永遠是一副「長年萎靡的高盧人」模樣，但根據他的生活方式，這實在不太可能。

這類無關緊要但洩漏祕密的細節背叛了事實。它們以各種方式讓我們確信，M先生和B先生始終在別的地方——在那些無人居住的戰略地圖上的城市裡。那些地方連隻黑貓也沒有。

除了西貢之外，書中的每個地點我都很熟。而在每個地點，都可明顯看到作者以老練世故的矯揉造作掩蓋對現實的嚴重無知。在莫斯科，那名俄國官僚的不幸妻子，根本不可能於六個月的分離之後，以M先

生和B先生想像的方式迎接他的丈夫。

　　我是阿姆斯特丹某個學會的成員，在這本書中，阿姆斯特丹是格別烏情報網的一處中心。阿姆斯特丹並非一個「殺了人能遠走高飛」的城市。但你或許會從計程車司機那裡得到這樣的印象。

　　M先生和B先生對那道橫隔在看似發生的事件與事實之間的螢幕極度沉迷，這點不只顯露在種種錯誤和支離破碎的句子裡，同時也明白寫入他們訴說的故事中。

　　在越南，哈克尼落入越共之手，並被當成美國間諜判處死刑。後來卻發現這「可怕的經驗」並不是真的，而是為了替他洗腦故意演出的。

　　哈克尼的一位電影明星朋友遭到德國恐怖主義團體綁架，因為後者認為，如果刊出該明星參與恐怖活動的照片，一定能震撼媒體。事實上，當時的她是個被藥物控制的傀儡。

　　當哈克尼必須決定他那位交往最久的好友是否欺騙他時，他的做法是在電話上進行交叉詢問，同時把測謊器附在電話機上。當八個紅燈全部亮起時，他就知道他最好的朋友正在說謊。

　　在這些例子裡，每一個看似真實的東西，都會被外界的知識（這裡的**外界**指的是**其他地方**）證明是假的。

　　其他時候，哈克尼以及M先生和B先生則試圖打破螢幕。他在越南親赴火線，加入一支遭受猛烈攻擊的陸戰隊。

　　「你們這些記者用不著到那兒去啊。」上尉的口氣透露出困惑。

「說來聽聽，你幹嘛要這樣做？」

哈克尼思索一個合適的答案。「我一定要找到真正的戰爭。」他試圖解釋。

「真正的戰爭？」那個上尉蹙起的眉頭一直沒鬆開。「天啊，你用不著上三八三高地去找尋它。有誰會記得三八三高地？」

「我正是為了這個，」哈克尼想到了西貢的記者團，他們上圖多街的吉伏羅餐廳吃早飯，要不然就在五點鐘胡鬧劇中把慌張的簡報人奚落一番。「我敢打賭，」他提高嗓門壓過直升機螺旋槳的噪音。「我敢打賭在五點鐘鬧劇裡不會提到三八三高地的戰況，不過我一定會設法讓家鄉的人都知道三八三高地。」

他確實衝破火網。陸戰隊員認定「記者老爺」是個真正的男人。但這並未解決問題，因為「記者老爺」一直隨身帶著螢幕，而他以記者身分撰寫的報導，頂多也只是另一種劇本罷了。

原因不在於那不是偉大的文學，而是因為哈克尼的所見所聞**無法令他信服**。他不相信真實經歷。他只相信學識。

M先生與B先生就是這樣描述那位電影明星的逃離囚禁。她失去了一切。在他們眼中，她不是她可能的模樣；在他們眼中，她只是她可能出現在電視劇中的模樣。

當她掙扎著登上碼頭，經由一排寬闊的石階來到馬路上，秋季的凜

冽海風吹在身上有如刀割。她薄而濕透的罩衫貼在乳房上，完全無法蔽體。她發現自己置身於一個低級酒吧區，招牌上淨是「OK」或「奧克拉荷馬」之類。「電車」這字眼突然由她遲鈍的記憶中浮現。幾個喝醉的水手由一家酒吧搖搖晃晃出來，點唱機高聲播放十年前的熱門音樂，這使她又想起些什麼。她來到了漢堡紅燈區的最低級所在。她感覺出應該迅速離開這麼燈光昏暗的地方，走到另一頭較亮的區域。

那些水手好像是亞洲人，他們跟在她後頭走，到了近乎半跑的狀態，在狹窄的路上步伐顯得跟蹌。她聽見腳步聲緊跟在後頭，稍後又超到她前面。

螢幕之外，空無一物。而螢幕之外，卻正是經驗的開端。

如果我們理解了「經驗／經驗不足」以及「報導／不實報導」這兩組辭彙，我們就能看出它們可以如何連結。它們是在截然不同的層次上運作。第一組指的是個人確實了解發生在他或她身上的事情，或對這些事情一無所知。第二組指的是一種有系統的排列事實的社會程序，在這道程序中，**意義**的問題，嚴格說來並未出現。（這是現代**報導**的最大特色，而且史無前例。）然而報導最終還是要陳述給那些會根據自身經驗來運用它或判斷它的人。

「『我已經準備好接受任何險境。』哈克尼察覺他又露出缺乏經驗的樣子。」不承認自己因為經驗不足而感到恐懼，可能會導致過度的疑

神疑鬼，害怕自己太容易被騙。你從經驗中學到的東西愈少，就愈容易受騙。這對孩童並不構成困擾，因為他們根本不擔心被騙：他們可以把世界騙回去。但這確實會困擾成年人，尤其是高度競爭的成年人。

這甚至可能引發成偏執狂：因為相信自己正被背後的某股力量威脅著，於是便不可自拔的不斷回頭，不斷檢查，焦慮到無法在任何地方停下腳步。堅持永遠**身在他方**，就是一種偏執狂的症狀。這種病症始於經驗不足；接著引發為一種祕而不宣的恐懼，害怕自己特別容易受到「不實報導」的影響；然後演變成永遠不肯接受**事情的真相**，並因此讓經驗不足的狀態不斷拖長，甚至變成一種絕對的現象。

《獨家陰謀》正是記錄了這樣的惡性循環如何運轉。

我們無須把 M 先生和 B 先生的個人經歷考慮進去，因為他們兩人是非常具有代表性的人物，而這種偏執狂的形成，文化因素的比重並不下於個人原因。

用**螢幕審查**（screening）一詞來形容這樣的過程或許十分恰當。不只是由於這個名詞會讓我們想起所有現代官僚的維安體系，也因為它點出了這類觀看世界方式的基本性格。螢幕取代了現實。而且是雙重取代。現實誕生於意識與事件的相遇，因此否定現實不只是否定客觀事物，同時也切斷了主觀性的根基。

然而無論如何，螢幕可提供保護，而且有它很容易取得的控制設定（螢幕總會附帶說明書）。但它缺乏權威。螢幕裡不存在生與死。螢幕沒有重力。它從來不是無可爭辯的。其中沒有真實的存在。

　　螢幕審查容許人們以史無前例的殘酷、冷漠對待生命。然而到頭來它所能保證的，卻只有無能為力。美好富有的日子屈指可數。

　　許多科技發展、組織發展和經濟發展不斷助長這種螢幕審查的現象，這種最極端的現代異化形式。但最重要的是，螢幕審查是特權的標誌。蕭條、貧困和窮苦都會拆解螢幕。只有富人能在經驗不足的狀況下存活。而或許正是他們那些不當取得的財富——在一個貧窮如我們的時代，所有財富都是不當取得的——播下了最初的恐懼，最初的拒絕。

西西里生活
Sicilian lives

1981

我沒見過丹尼洛・道奇（Danilo Dolci）[1]。如果能見到他，將是我一生最大的光榮之一。他是一位信仰詩歌與行動之人，一位奉獻畢生心力堅決對抗不公不義與苦難貧窮卻依然保持寬容之人。或許最重要的是，他並不相信救世者，他只相信催化劑。

沒有道奇，就不會有這本書[*]。然而貫穿書中的並非他的聲音。書中的心聲是他召集而來並鼓勵人們說出的：包括特拉佩托（Trappeto）小村附近的貧農和漁民，以及西西里首都巴勒摩的都市窮人。

近年來，有許多書籍利用錄音機記錄並蒐集平民的聲音。這種記錄方式已經變成社會學研究的一部分，有些書籍也深具價值。不過道奇的這本書和這類研究無關。道奇花了三十年的時間持續記錄這些對話，但他沒有絲毫社會研究的目的。而書中與他談話的男男女女，也不是在和田野調查員談話，甚至不是在和某個善心人士談話。道奇在西西里投注

1 1924-1997，義大利社會行動分子、社會學家、民眾教育家和詩人。以非暴力的絕食、靜坐等抗議行動，致力於對抗西西里的貧窮、社會隔離和黑手黨，有「西西里的甘地」之稱。1952年起，道奇便前往西西里西部特拉佩托漁村這個沒電、沒自來水、沒下水道、絕大多數居民都是文盲和失業者的「我所知道的最貧窮地方」，與當地居民一起生活，共同改善當地的狀況。

* Danilo Dolci, *Sicilian*

Lives, trans. J. Vitiello,
London, Writers &
Readers, 1981; New
York, Pantheon, 1982.

一輩子的人生特質，就反映在這本書的各個故事裡，其中沒有隻字片語是由他說出。那麼，書中記錄的，都是些什麼樣的故事呢？

富人和有權之人的訪談只有少數幾篇，這些篇章雖然提供了非常有價值的對照角度，但是和大多數的故事當然不同。我要談論的是窮人的故事，那些飽受富人和有權之人剝削的窮人，訴說**他們自己的**人生故事。他們都是說故事的好手。這和文學能力毫不相干。其中很多根本是文盲。這和文學出現之前的一種習慣有關。

所有前工業社會的人們都相信，所謂的人生就是在某個故事裡過日子的方式。在這個故事裡，某人永遠是主角，偶爾會是說故事的人，但創作故事和設計情節的人，卻是在別的地方。相信這個故事的人，以及以這種方式過著他們的故事人生的人，往往都是天生的說故事好手。就好像，倘若他們正巧是牧羊人，得花上大把時間獨處，只有動物和地景的神靈為伴，他們往往就會是天生的詩人：詩歌是語言向超越言說範圍的對象陳述自身的形式。

書中收錄的許多故事裡，幾乎看不到任何希望。也就是說，在故事敘述的事件中，並沒有希望立足之地。然而，這些故事也從未吟誦絕望。苦痛、悲劇、不義、無望，統統都有。但絕望，沒有。該如何解釋這樣的弔詭？故事有其創作者，故事也有其裁判。我們永遠弄不清這兩個是不是同一人。也許，他們之間的區別，就有點像惡魔與上帝之間的區別。

某人的生平故事有一個創作者和一個裁判這樣的想法，與宗教息息

相關。然而沒有任何宗教公式可以全面涵蓋這種信仰。這信仰源自於難以理解的謎團，而非一組答案。

這類故事並不細數絕望，原因在於，無論如何，訴說這些故事的目的，是為了訴請裁判。針對這些訴請所做出的裁判具有多重面向：它是人性的、社會的、道德的，以及形而上的裁判。到最後，它所訴請的裁判者必須和說故事者可以相提並論，但在這故事裡，還有誰比說故事者更有權力、更有機會、更有時間、更能心平氣和地做出判決。那會是誰？或會是什麼？上帝，你或許會說。也許。也可能是歷史，是其他民族，是將他帶來這世界的死去雙親，是可能還活著的子女，是同時存在於時間另一邊的萬事萬物，是聽故事的人。我無法提出本體論的答案。我只能在此描述，這些故事是以何種心情被訴說出來，以及它們的基本特性。

在這些故事的述說中，道奇扮演了非常特殊的角色。他是每則故事的開頭，他激發這些故事，聆聽這些故事。他也是每則故事的結尾，最後的結尾，他不是裁判者，但以某種方式扮演了裁判者的代理人，一個值得信賴、諒解包容的代理人。

去年，我和家人開著我們的小雪鐵龍 2CV 前往日內瓦。戰爭剛剛結束那時，這城市的港口區曾引發我的靈感，畫出好幾幅畫。當時作畫的心情，很像早期的義大利新寫實主義電影，例如《不設防城市》（*Open City*）和《單車失竊記》（*Bicycle Thief*）。「走，我們去看看能

不能找到我以前吃過的一家披薩店，」我說。我們下車，徒步穿越狹窄的街道，街道依舊宛如溝壑，依舊可以在其中買賣所有東西。那家披薩店不見了，我們去了另一家比較現代的。

用完餐我們上車開走。抵達朋友家時，我打後車廂取出行李。就是在那時候，我發現我的背包不見了。是在吃披薩時被偷走的。裡面有一支電動刮鬍刀、一台相機、一副望遠鏡和一本筆記簿。只有掉了筆記本這件事，讓我深受打擊。裡面寫滿了我正在進行的一本小說的備忘錄，還有一些關於敘述形式差異的理論筆記。關於布爾喬亞與平民敘述之間的差異，以及特權階級和無特權者對於事件的敘述抱持截然迥異的看法等等。整整半小時的時間，我陷入荒謬、憤怒和悔恨交加的情緒。有時，窮人就是會在他們自己的地盤收他們自己的稅。而對於這點，我沒任何立場抱怨。

就像《西西里生活》這本書裡的某個故事提到的，我的後車廂很可能就是給兩三個小伙子，在亮晃晃的的大白天裡，一言不發、技巧熟練地撬開的，他們很可能就是來自巴勒摩，正在進行他們環遊歐洲大陸的修業之旅。而我的筆記再也無法就近記下**他們**可能如何訴說他們在日內瓦的短暫逗留！

儘管如此，對於他們講故事這件事，我還是有幾點想說。不過首先我想要強調，我必須說的這些事情並不是最重要的。道奇本人描述了把這些故事說出來可以對活出這些故事的人產生怎樣的影響。這才是最重要的。讀這本書的人，絕對會震驚於故事中那些無法忍受的情況，那

些明目張膽的不公不義，以及宛如痼疾般加諸在敘述者身上的暴力。剩下的問題，就是我們這些相對享有特權之人，該怎麼閱讀這樣一本書。也就是，我們該如何把這些故事轉化成我們的經驗。倘若少了這樣的轉化，我們就只是把它們當成異國情調而已。

窮人的年鑑。我以慎重的心情選用「窮人」（poor）這個字。我也可以說，那是無地農人的年鑑，或缺乏階級意識的無產階級的年鑑。但「窮人」這個字有它淵遠流長的傳統，而我們必須去認識這個傳統。我們已經為第一個難題吃盡苦頭。我們必須去認識和尊敬這個傳統，而且不能有絲毫片刻淪於令人厭惡的自滿，不能因這樣的自滿而去接受貧窮，把它當成人類的命定條件。就個人而言，我相信馬克思主義及其對社會與歷史的精確分析，是窮人已經經歷或將要經歷的修業見習。這樣的修業見習可以訓練他們去面對世界的真實狀況，並與之對抗。然而馬克思主義卻無法強調出窮人數百年的經驗，而且就這樣結束了這項論述，彷彿如此一來就可以讓這項經驗變成一種反常的現象。

在現代生產技術的支持之下，倘若對現存的社會關係進行某種激烈的變革，一個富裕的世界在今日是有可能出現的。然而我們實際看到的世界，卻是大多數地區都陷入前所未有的暴力貧窮。人人都在談論這點，但這樣的談論通常無法泯除貧窮，甚至連開始都談不上。當它確實出現某些成效時，如同在毛澤東治理下的中國或蘇聯附屬的非歐洲共和國，至少在西方人心裡，這類改善也都被其他議題的政治砲火給掩蓋住了。

　　你可以說，我們正生活在烏托邦主義的危機之中。公正富裕的烏托邦願景，在現實中純屬烏有。我們該從這樣的僵局裡歸納出何種結論，那不是我的任務。真正該指出的是，這樣的烏托邦危機和「過著他們自己的日子」的窮人根本毫不相干。

　　窮人的危機更迫切也更物質。在此無須一一條列。同樣的，他們的希望則是更微小但更強韌，也就是說，更固執也更持久。向來總有些教育者，包括革命派的教育者，把窮人這種既絕望又希望的弔詭解釋成迷信或無知。但這世上的知識體系不知有多少種，而每一種也都覺得別人是無知。窮人那種一體全包的人生觀，在《西西里生活》中頁頁可見，但是那和我們大多數人所繼承的人生觀實在相距太遠，遠到我們很可能看不出其中的邏輯與連貫。而無法看出其中的邏輯和連貫，我們就很可能看不見他們的知識和道德勇氣。

　　對窮人而言，人生首先是一座競技場，充滿了永無止息、毫不間斷的鬥爭，其中，只有一小部分的勝利是可以預見的，而在這些可以預見的勝利中，可以握在手中的就又更少了。人生是一座競技場，是鬥爭的舞台，但並非鬥爭本身。認為人生只是一場生存鬥爭，那是十九世紀社會科學與生物科學的觀念。窮人從來未曾允許自己享有這般奢侈的犬儒主義。

　　就算人生對他們而言看來似乎只是一場生存奮戰，別無其他，但因為他們確實活在其中，而不只是置身事外的研究觀察，因此他們可以做出結論，認為人生是一場難解而可怕的試煉，但這場試煉必定有其他目

的存在。這目的或許極微小，只是讓他們在奮戰終了之際心懷感激地接受死亡的到來。但也可能很大，大到窮人將成為淨化這個邪惡世界的終極角色（起碼是暫時性的淨化）。

在此，我們必須牢記，這類久久出現一次但會定期復發的革命願景，絕非烏托邦式的，因為它並非建立在精心構思的美好未來之上，而是相信天網恢恢疏而不漏，善惡到頭終將有報！

窮人認為人生是一場試煉；認為歡樂是一種恩賜和難解的謎，也許是所有謎題中最難解的一道；認為世上不存在最後解決方案；認為所有人都會犯錯；認為事件比選擇更有力量。「生命賦予我們幸福滿足的**權利**」，這種想法在窮人看來簡直是天真無知，甚至是一種莫大的謊言，因為其中隱含了無法實現的承諾。

這樣的人生觀完全符合數千年來世界各地的人類經驗，但卻和今日歐洲與北美地區那些享有特權的幸運者恰恰相反。而這樣的對立，正是我們這個時代最深刻的戲劇內容之一。

你可以用很簡單的方式來寫它。一邊是對人生抱持本質性的悲觀看法；另一邊則是排除一切悲劇、對人生抱持技術專家式的樂觀看法。接著，當我們從理論走向現實，我們看到的，就是抱持技術專家式樂觀看法的人，有系統地壓迫那些抱持悲觀看法的人。這裡唯一有問題的，就是「有系統地壓迫」這個詞。因為這樣的壓迫**正是**悲劇的體裁。

我們必須說出這點，因為這不是窮人本身可以說的。不過一旦將它說出，我們就應該去聆聽他們的證詞，而在聆聽當中，某種差別也將明

朗起來。

說窮人比富人更貼近現實，那是一種陳腔濫調，而且還帶有某種高人一等的意味，因為這話隱含了現實是粗鄙的、物質的、殘酷的、有形的。也就是說，現實是精神的反面，而大多數的窮人都被排除在精神層次之外。然而現實真正的反命題並非精神，而是不切實際的抽象。

在這些窮人的故事與反思中，最顯著的一點，就是不存在抽象。但是在與富人和黑手黨的訪談中，情況則剛好相反。在窮人的社會裡，抽象是與暴虐連結在一起；至於在富人的社會中，抽象則通常是和冷漠連袂出現。而漠視現實的抽象能力（除了人腦之外，人心也可以是抽象的：例如，沒有道理的嫉妒就是一種抽象），無疑是大多數罪惡的開端。

現實有別於抽象，現實是矛盾的。是兩面的。（純粹的智性思考只集中在兩瓣大腦中的其中一瓣，難道是這點造成抽象的局限？）這些故事裡的人生，鼓勵我們接受現實的矛盾。因為這樣的接受能帶來信任（不需要自我辯白）、寬恕、憐憫、幽默，以及或許最重要的，反思矛盾及其奧祕的能力。這樣的反思是活生生的想法，而非抽象思考。

> 有時候我看著夜晚的星星，特別是我們出去抓鰻魚的時候，我的腦子就開始胡思亂想。「這個世界，是真實的嗎？」我，我沒法相信。在我冷靜的時候，我可以相信耶穌。誰敢攻擊耶穌基督，我就殺了誰。但是有些時候我沒法相信，甚至連上帝都不相信：「假使

上帝真的存在，他為什麼不給我一點好運，為什麼不給我一份工作？」

然後我想起我有小孩，我沒吊死自己。不過，有些時候⋯⋯當我找不到工作的時候，我的腦袋就一直轉一直轉⋯⋯

給這些青蛙剝皮，我覺得不忍心，但我除了殺了牠們之外，還能怎麼辦呢？我同情牠們，但牠們就是得死。這隻青蛙盯著我看，牠知道自己的死期到了。我怎麼知道？在你動剪刀之前，你先抓住牠的腿，牠就在你手上尿尿，碰到同樣的情況我們也會這樣，這種情形不只發生一次。就是因為這樣，我知道牠知道牠快沒命了。

掀開現實的面紗往下瞧，我知道，這世間的男男女女，不過就是些稻草人，或是在風中飄盪的羽毛罷了。女人是可以移動的物體，而男人一般說來都很軟弱，軟弱到要刻意展現自己，就像孔雀那樣虛張聲勢。男人是這樣粗暴的野獸，但是在女人面前，卻像是剛出生的羔羊。

倘若人類知道我們活在這世上不過是一溜煙工夫，倘若我們能早點知道這個祕密，哪怕就只知道一丁點，我們都會大大珍惜眼前的每一天、每一月、每一年。我們會看著自己的生命隨著時間流逝，並因此更珍惜自己的生命，更懂得在物質上彼此幫助，在內心裡獨自平靜。

　　信任、憐憫、幽默，以及反思矛盾的能力，是的，是的。但這裡還有另一種矛盾，那就是：每個女人都試圖為自己的子女、每個男人都試圖為自己和自己的家庭拋棄貧窮。而這樣的奮鬥，勢必會延燒成一場遍及社會與政治的世界鬥爭。

萊奧帕迪
Leopardi

1983

<blockquote>
那以生命之名流逝的

時間中的酸斑是什麼？

——萊奧帕迪
</blockquote>

我打算從兩個故事說起。

最近我去了莫斯科。在機場入關時，海關人員在我的包包裡發現幾首用俄文打的詩。那是我的詩，一位倫敦朋友幫我譯的。他把那些詩傳給另一個同事看。我解釋了那些詩的內容，但那位同事自顧自地專心讀著。最後，他把檢查完畢的所有物品連同詩作一起還給我，臉上掛著一抹半官方半打趣的微笑。「你的詩，好像有點太悲觀喔，」他說。

另一天，我正在和瑞士導演朋友阿蘭・唐內（Alain Tanner）[1]談話。我剛看了一個介紹德國演員布魯諾・岡茲（Bruno Ganz）[2]的電視

1 1929-，瑞士電影導演，作品風格受到倫敦自由電影運動和法國新浪潮運動的影響。曾與伯格合作《2000年將滿二十五歲的約拿》（*Jonah Who Will Be 25 in the Year 2000*）等片。

2 1941-，瑞士演員，與荷索和溫德斯等多位導演合作過，代表作包括溫德斯的《慾望之翼》、《想飛的鋼琴少年》等片。文中所提與唐內合作的片子是，1983年的《在白色的城市裡》（*Dans la ville blanche*）。

節目。岡茲演過唐內的上一部電影,演得很好。這個節目讓我很生氣,因為岡茲談的全是他自己以及他的心情。「那你期待他談些什麼呢?」阿蘭答道:「難道你還在指望人們談論這個世界?今天,人們僅剩的談話主題就只有自己。」我無法同意。

接著進入萊奧帕迪(Giacomo Leopardi, 1789–1837)。沒有哪位詩人、哪位思想家,比萊奧帕迪悲觀得更澄澈。澄澈是因為,比方說,他不像卡夫卡,他的悲觀沒有自憐的成分。他的作品也不存在任何隱匿晦澀。它們清楚得嚇人——就像畢卡索《格爾尼卡》(Guernica)裡的那只電燈泡。

萊奧帕迪出生於羅馬馬士區(Marches)一個不見經傳的貴族家庭。父親的浩瀚藏書,或許是他所承繼到的唯一正向資產。十歲時,他已經靠著自學學會希伯萊文、希臘文、德文和英文。除此之外,他繼承到的是孤獨、孱弱、逐日衰退的視力以及充滿羞辱的財政依賴。他說,他寧願作品燒毀,也不願看到讀者認為他對人類境況的結論,是來自於他個人的不幸經驗。我相信他這麼說是有道理的。

萊奧帕迪以一種非比尋常的方式,脫離他個人的不幸地窖,建造了一座高塔,從塔中研究宇宙星辰和其他生命,研究過去現在和未來。要一名非義大利人或甚至一名義大利學者以專家身分談論萊奧帕迪的所有詩作,都是件困難的事。許多人相信他是自但丁之後,最偉大的義大利詩人。在他的每一首詩作裡,都可看到一以貫之的想法,都對一種全面性的人生觀有所貢獻,也都在其中占有一席之地。在這方面,他和維吉

爾一樣古典。然而他對待語言和**眼下**事物（一座村莊、一場婚禮、一名木匠）的態度，卻同時帶有一種溫和謙恭和一種浩瀚如銀河的距離，就像幼鳥剛長出羽毛的柔軟胸膛倚靠在粗糙堅礪的隕石旁邊，就是這樣的對比孕生出他那獨樹一格的抒情。

萊奧帕迪也寫散文，最著名的是《茲巴多恩》（*Zibaldone*）這部哲學日誌，以及《道德小品》（*Moral tales*）這部文集。前者寫於1817–1832年，但要到他死後六十年才首次出版；後者則大多在他生前就已發表。

尼采讀過《道德小品》之後，推崇萊奧帕迪是十九世紀最偉大的散文作家。事實上，即便在今天，我們也能從他的作品中看出他完全屬於我們這個時代。那種反諷，那種不事修辭，那種健談的輕盈，那種不帶絲毫妄自尊大的尖銳嚴肅，在在預告了我們這個時代那些風格獨具的寫作者，例如帕索里尼（Pasolini）、布萊希特（Brecht）或布爾加科夫（Michail Bulgakov）。

完整版的《道德小品》如今已有英文版問世，這是七十年來頭一回，由克列（Patrick Creagh）[3] 做出精采無比的翻譯、註解和前言*。不幸的是，在學術圈裡，很少有學者願意像克列這樣，花費這麼大的心力去認識一部大師之作，甚至連評論的語氣都能得其神髓。克列本身是位詩人這點，當然很重要。這本書的讀者雖然主要是鎖定學術界，但絕不該僅限於此。任何人，從十四歲到八十歲，都會對書中提出的人生大問有所共鳴，也一定會找到讓他想要畫線註記、為之思考分神乃至驚駭不

3 許多義大利文學名作的英文譯者，譯作包括卡爾維諾的《給下一輪太平盛世的備忘錄》、《宇宙連環圖》，以及塔布其（Antonio Tabucchi）的作品等。

* Giacomo Leopardi, *Moral Tales*, trans. Patrick Creagh, Manchester, Carcanet, 1983; New York, Columbia Press, 1983.

已的頁面。

時尚：死亡夫人！

死亡：下地獄吧。我會在妳不需要我的時候出現。

時尚：說得好像我沒法永垂不朽似的！

死亡：永垂不朽？自永垂不朽的時代算起，現在剛剛過了第一千分之一。

時尚：所以，即便是夫人您，也能像十六或十九世紀的義大利詩人那樣，引用佩脫拉克（Petrarch）。

死亡：我喜歡佩托拉克的詩，因為可以在裡面找到我的「勝利」，因為他的所有詩作談的幾乎都是我。不過很抱歉，妳都不在裡面。

時尚：拜託，這種愛可是會讓你犯上七宗罪哩，就這一次，妳站著別動，看看我。

死亡：什麼啦？我正在看啊。

時尚：妳不認得我嗎？

死亡：妳想必知道我是個近視，而且我沒法戴眼鏡，因為英國人還沒做出任何適合我的眼鏡，而且就算他們真做出來了，我也沒法忍受有個東西架在我鼻子上。

時尚：我是「時尚」啊，妳的姊妹。

死亡：我的姊妹？

時尚：是啊，妳不記得了嗎，我們兩個都是「腐敗」的女兒啊？

死亡：妳怎麼會指望我記得，我可是記憶的死對頭啊！

時尚：不過我記得很清楚；而且我知道，我們兩個的目標一致，就
　　　是不斷摧毀改變人世間的所有事物，只不過妳用的是這種方
　　　法，而我用的是另一種。

在《道德小品》裡，機智往往取代了萊奧帕迪詩作中的抒情，但是在這兩類作品中，可以看到同樣的生活態度，以及同樣的思考方式。萊奧帕迪是啟蒙時代的奇才。他透過啟蒙時代唯物主義的觀點看待這世界。他接受啟蒙思想家賦予「歡樂」（Pleasure）的地位。他也同意他們廢除宗教的主張，以及他們揭露教會保守勢力的做法。他是個平民派，以他自己的方式。但他全然拒絕啟蒙主義對於「進步」的信念。眾生平等的基礎，在他看來，永遠不可能成為幸福的保證，而只會是苦難的現狀。

在拿破崙餘波時期執筆書寫的他，對於即將來臨的新世紀，看法極度悲觀。他預見到，金錢以及通訊和煽動人心的新方式，將會把一切毀滅殆盡。他說，每個歷史時代都是一段過渡期，而每一次的過渡都會牽涉到不幸。然而，以往至少還有些可以慰藉的東西，還有信仰，相信命運或救贖；而如今，這類慰藉都被說成是不切實際的幻想，而現代版的真理比起往日那些，都顯得更荒涼，更無助。

首先，人類是建立在他愛自己的生命這點上。這樣的愛讓他相信他

的人生可以保證他的幸福。這種根深柢固的信仰，讓他大部分的時間都在受苦。因為這一切都是大自然的傑作，而在大自然的龐大計畫中，人類不過是微不足道的枝微末節。（《道德小品》和今日的科幻小說關聯甚深。）從人類境況中解救出來的唯一可能，就是死亡的長眠。他經常寫到自殺的「邏輯」，但他始終拒絕承認，那是出於一種對生命極度孤獨的好奇。

萊奧帕迪的作品裡掩藏著一種矛盾：他自己也很清楚這點。在下面這段引文中，他的目的主要不是強調自己的天賦異稟，而是想描述他所認為的書寫文字的潛力。

> 天才之作具有如下的內在特性，亦即：即便當它們賦予毫無價值之物一個完美的形象，即便當它們清楚描繪出不可避免的人生苦痛並讓我們深刻感受到這樣的不幸，即便當它們傳達出最深沉的絕望，但是對一個就算處於極端消沉、破滅、徒勞、厭倦和氣餒的狀態，或處於最艱苦、最生死交關的危難中，依然能找到自我的偉大靈魂而言，這些作品總是能帶給他們安慰，讓他們重新燃起熱情，儘管它們所描所述無非死亡，但卻能將靈魂失去的生命重新還給它，哪怕只是暫時的。
>
> ──《茲巴多恩》，259–60

馬克思主義者對萊奧帕迪的詮釋，將會從歷史的角度為他定位，並

提醒我們所有沒被他列入記錄的東西：階級鬥爭，由資本主義經濟法則直接導致的苦難，人類的歷史命運。在這種局限下，身為思想家的萊奧帕迪，甚至很可能被當成來日無多的貴族階級的絕望代表，並因此被排除在外。任何想要攻擊這點的人，應該會對義大利馬克思主義學者丁帕那羅（Sebastiano Timpanaro）深感滿意，因為他在這方面做了非常精采的示範。

一、兩年前，我在阿姆斯特丹「跨國研究學會」（Transnational Institute）的一場會議裡，應邀發表演說，主題是關於未來的希望。出於某種玩笑心理，我在會議中播放了貝多芬的第三十一號鋼琴奏鳴曲，然後提出如下陳述：政治幻滅源自於政治企盼，而我們所有人都一直受到這種企盼的制約，因為所有的承諾保證都是不斷打著「進步」之名的旗號。

假設，我說，我們改變這個劇本，假設我們說，我們並非生活在一個有可能建造某種人間天堂的世界，而是生活在一個本質上更接近地獄的世界，這對我們任何一個人的政治或道德選擇會有什麼不同嗎？我們還是會被迫接受同樣的義務，加入我們已經投入的同一場鬥爭；甚至我們與被剝削者和苦難者團結一致的感覺會變得更加專注。唯一會改變的，是我們無邊無際的希望，以及痛苦不堪的失望。如果你喜歡的話，你可以說我的論辯是萊奧帕迪式的，而這對我而言，似乎無可反駁。

不過，我們不該就此停步。由於環境所迫，或（他會如何感激這個字眼的反諷意義啊！）由於特權，萊奧帕迪在本質上是個消極的旁觀

者。而他那濃到化不開的悲觀主義，又與這事實結合在一起。這樣的結合名為「Ennui」：厭倦無聊。

　　一個人只要投入生產過程，無論是怎麼的生產過程，全面性的悲觀就變得不太可能。這和勞動的尊嚴以及任何這類胡扯無關；而是和人類身心兩面的能量本質有關。這樣的能量一旦消耗了，就會創造出渴求食物、睡眠以及短暫休息的需要。由於這樣的需求極其迫切，因此一旦得到滿足，甚或是部分滿足，那樣的滿足感無論多麼短暫，都會生產出期盼下次休息的渴望。我們的疲憊感就是這樣熬過去的；疲憊感若加上全面性的悲觀，那就注定要走向滅絕。

　　類似的情況也發生在想像層次。參與生產的行動本身（即便某些行動看起來似乎很愚蠢），會激發人們的想望，想望某個更具潛力、更教人企盼的生產。就像在那個古老的（幸福美好？）時代裡，生產線上的工人一邊重複著日復一日的無意義動作，一邊夢想著彩色電視機或一枝新釣竿。單從消費主義的角度來解釋這種現象是不夠的，這也不只是把希望寄錯地方的問題。工作本身因為是生產性的，所以無論你喜歡或不喜歡，它必然都會在人類身上產生一種生產性的希望。這就是為什麼失業讓人如此難以忍受的原因之一。

　　孤單、無後、沒辦法從事任何體力勞動的萊奧帕迪，注定要成為生產活動的旁觀者。我們不能用他個人的境況來解釋他的哲學立場。然而因為這樣的境況，一個像他這樣知識豐富又如此尊敬知識的人，卻有一點是他不知道的。他不知道身體以及它那糟糕透頂的必死無疑，是如何

得到拯救。

「眾神鍾愛之人死得早，」他習慣引用這句話來證明歷史的智慧。也許這句話直到今天依然沒錯。然而這句話卻把父母的愛（雙方或單方）以及嬰兒（或許是眾神最鍾愛的對象之一）帶給父母的希望排除在外。

萊奧帕迪當然會把這些希望以及身體的小小拯救計畫斥為幻想。然而事實上，這些希望與計畫本身，並無損於他的論點。它們彼此共存。一如在貝多芬的第三十一號鋼琴奏鳴曲中，肯定與苦痛彼此共存一般。

接著，我想回到前文提及的弔詭：何以萊奧帕迪這些陰鬱黑色的文字依然能鼓勵人心？當我說萊奧帕迪的人生是消極旁觀者的人生時，我刻意把一個顯著的事實排除在外，亦即他那孤獨英雄式的書寫生產。倘若，在這些文字的所有蒼涼無望之外，它們激起了某種鼓勵，那是因為，它們以自己的方式參與了這個世界的生產。到這裡，我想應該很清楚了，「生產」一詞所該包含的，不該只是它的古典經濟意義，還應該把從未完成、永遠處於生產中的存在狀態含括進去：現實世界的生產。尤其值得注意的是，萊奧帕迪在《道德小品》中一再提及宇宙的創立，並對它背後那些並非全能的力量反覆思量。

究竟是哪些力量曾經存在或依然存在？他的關注並非回顧式的，而是聚焦在現實當下。現實的生產從未完成，它的結果永遠不具決定性。某些事情永遠懸而未決。**現實永遠困頓匱乏**。即便如我們這般受詛咒的邊緣人。這就是為什麼，萊奧帕迪所謂的「強度」（Intensity）和叔本

華所謂的「意志」（Will），是這連綿不絕的創造行動的一部分，是面
對著「根本不存在的事物」卻永無止盡地生產意義的一部分。這就是為
什麼他的悲觀可以超越自身的原因。

世界的生產

The production of the world

1983

我不知道去過阿姆斯特丹中央車站多少次，也忘了曾經在國立美術館看維梅爾（Vermeer）、法布里修斯（Carel Fabritius）[1] 或梵谷看過多少回。頭一次距離現在恐怕將近三十年了，而最近這七年，為了出席「跨國研究學會」（Transnational Institute）[2] 的會議，每隔六個月我會定期造訪一次阿姆斯特丹，我是該學會的會員。

　　每次會議大約有二十幾位會員出席，來自第三世界、美國、拉丁美洲、英國和歐洲大陸，以社會主義觀點討論當前世界情勢的各個面向，每次會議結束離開時，都會讓我的無知稍稍減少，讓我的決心略略增加。如今我們彼此都已熟識，每當我們再次集合，就像是一支隊伍聚在一起；有時打贏，有時落敗。每一次，我們都發現自己在和這個世界的虛假再現對抗──若非統治階級所宣傳的虛假再現，就是我們內在的虛假再現。

1 1622–1654，荷蘭畫家，林布蘭的得意門生之一，擅長以光影色彩表現複雜的空間效果，維梅爾等人的作品深受其影響。

2 跨國研究學會：簡稱TNI，1974年成立於阿姆斯特丹的一個由學者和行動主義者組成的智庫，研究範圍包括區域主義、環境政策，全球主義，水資源政策等等。

　　我很感激這個學會，然而上一次，因為要遠赴阿姆斯特丹，我差點就決定放棄。我感到筋疲力盡。我的筋疲力盡，如果可以這樣形容的話，既是形而上的，也是形而下的，兩者的比重相差無幾。我再也無法串連任何意義。單是想要建立連結的想法，就讓我苦惱不已。當時我唯一的希望，就是留在原地。不過最後一分鐘，我還是去了。

　　那是個錯誤。我幾乎什麼都跟不上。語詞和意義之間的連結崩潰斷裂。我覺得自己好像迷失了；而我身為人類的第一項能力，陳述的能力，正在消失當中，或說，它根本從來就是個幻覺。一切都崩解了。我試了各種方法，開玩笑、躺下來、沖冷水澡、喝咖啡、不喝咖啡、自言自語、想像遙遠的地方——全都無效。

　　我離開那棟房子，穿過對街，走進梵谷美術館，不是為了看畫，而是因為我想到有個人可以帶我回家，她可能在那裡；她的確在那裡，但是在我找到她之前，我必須衝過由梵谷畫作構成的交叉火網。那一刻，我告訴自己，你根本就不需要梵谷。

　　「霍亂、結石、肺癆也可以是天國的運輸方式，就像汽船、巴士、鐵路是人間的運輸方式一樣，這在我看來，似乎沒什麼不可能。壽終正寢大概就像用走的……」梵谷在寄給弟弟西奧的一封信中如此寫道。

　　我發現自己依然習慣性地瞥著那些畫作，端詳著。《食薯者》（The Potato Eaters）、《有雲雀的玉米田》（The Cornfield with a Lark）、《奧維涅的田畦》（The Ploughed Field at Auvers）、《梨樹》（The Pear Tree）。不到兩分鐘，而且是這三週來的頭一回，我竟然整個平靜下

來，疑慮全消。現實重新得到確認。這變化來得如此迅速又如此徹底，簡直就像是某種靜脈注射所可能造成的感知變化。然而這些我早已熟透的畫作，在此之前從未展現過如此這般的治療威力。

諸如這樣的主觀經驗，如果透露了任何東西，那會是什麼？而我在梵谷美術館裡所感受到的經驗與畫家梵谷的畢生作品之間，如果有任何連結存在，那又是什麼？我忍不住想回答說：什麼也沒有，或幾乎什麼也沒有，那就只是一種奇怪的呼應而已。我從阿姆斯特丹回來後的某一天，無意間拿起一本霍夫曼斯塔爾（Hugo von Hoffmannsthal）的短篇故事和散文集。書中有一篇故事名為〈旅人返鄉信件〉（Letters of a Traveller Come Home）。那些「信件」的日期是1901年。寫信者據說是一名德國商人，大半輩子都生活在歐洲以外的地方；如今，他回到故鄉，但卻出現一種日益嚴重的不真實感，為此飽受折磨；歐洲人不再是他記憶中的那些人，他們的人生毫無意義，因為他們已經全面妥協。

「就像我跟你說過的，我沒法理解他們，不管是他們的臉，他們的動作，或他們說的話；因為他們整個『人』根本哪裡也不在，真的，他們哪裡也不在。」

他因為太過失望，而懷疑起自己的記憶，到最後，甚至無法相信任何事。就許多方面而言，這三十幾頁的小故事就像是某種預言，預告了沙特（Sartre）三十年後所寫的《嘔吐》（Nausea）一書。下面這段是摘自最後一封信：

或者，一些樹，那些瘦弱但保持得很好的樹，這裡一棵那裡一棵，被留在廣場上，從瀝青中冒出來，由柵欄保護著。我將看著它們，我知道它們會喚起我對樹的記憶，以及什麼不是樹，然後一陣顫抖襲來，把我的胸膛裂成兩半，彷彿那只是一陣氣息，言語無法形容的氣息，永恆的虛無，永恆的無所在，某個東西來了，不是來自死亡，而是來自不存在。

最後一封信也提到他如何在阿姆斯特丹參加一場商務會議。他感到無力、迷失、優柔寡斷。途中，他經過一家小藝廊，他停下腳步，決定走進去。

我如何告訴你，那裡的作品有一半在對我講話？它們完全驗證了我的疏離，以及我那深邃的情感。突然間，我就站在某樣東西前面，在那之前，根據我的遲鈍狀態，單是瞧它一眼，對我來說都嫌太久。但那一眼卻讓我整個獃住。一個完全不認識的陌生人，正以無可置信的權威回答我，一整個世界就在那一聲回答裡。

故事的結尾出乎意料。恢復原狀、得到肯定的他，出席了那場會議，並揮出他商務生涯中最漂亮的一擊。

信件末尾有個附註，交代了那位藝術家的名字，是某個叫文生·梵谷的人。

梵谷以「一聲回答」將「一整個世界」提供給某種特定類型的苦惱,而那「一整個世界」究竟有何本質?

對動物而言,牠的自然環境和習慣是既定的;但是對人類而言,無論經驗主義者如何信誓旦旦,現實並非給定的:現實必須不斷去尋找、去維持──我忍不住想用**搶救**這個詞。我們總被教導用現實去對抗想像,彷彿前者總是握在我們手中,而後者則在千里之外。然而這樣的對立根本毫無根據。事件總是近在手邊,沒錯。但把這些事件貫串凝聚起來,也就是我們所謂的現實,卻是一種想像的建構。現實總是在**他方**,這適用於唯物論者也適用於唯心論者,適用於柏拉圖也適用於馬克思。現實,無論你如何詮釋它,總是在陳腔濫調的屏風之外。每個文化都會生產這樣的屏風,部分是為了促進自身的常規(建立習慣),部分則是為了鞏固自身的權力。因為現實不利於掌權者。

所有的現代藝術家都認為,他們的創新突破是為了提供一條更接近現實之路,是一種讓現實變得更明確的方法。正是在這一點上,也只有在這一點上,現代藝術家與革命有時會發現彼此肩並著肩,推倒陳腔濫調的屏風的想法激勵著他們;陳腔濫調在現代主義時期已變得無比繁瑣和自我中心。

然而,許多這樣的藝術家,都為了配合自身的才華和身為藝術家的社會地位,而把在屏風後面發現的東西加以簡化。一旦發生這樣的情形,他們就會用各式各樣為藝術而藝術的理論來捍衛自己。他們說:現實就是藝術。他們希望從現實中榨取藝術的利益。在這點上,梵谷是最

大的反例。

　　從他的信件中我們得知，梵谷非常清楚這道屏風的存在。他的一生，就是不斷在渴望現實。色彩、地中海的氣候、陽光，都是他追求現實的工具；它們本身從來不是他渴求的目標。這種對現實的渴望又因為他所遭逢的種種危難而更形強化，他覺得自己根本無力搶救任何現實。無論這些危難如今被診斷為精神分裂症或癲癇都無法改變什麼；它們的具體內容（不同於他們的病徵）是，他看到現實如同浴火鳳凰般正在將自己燒燃成灰。

　　從他的信件中我們也知道，對他而言，似乎沒任何東西比工作更神聖。他認為勞動的物理現實同時是一種必然也是一種不義，是迄今為止的人性本質。藝術家的創造行動對他而言，只是諸多勞動中的一種。他相信工作是趨近現實的最佳途徑，因為現實本身就是一種生產形式。

　　繪畫比文字更能清楚說明這點。他們所謂的笨拙，也就是他將顏料畫在畫布上的姿勢，他在調色盤上選擇顏色和混合顏色的姿勢（我們雖然看不到但可以想像），以及他處理和製造所有繪畫影像的姿勢，全都可類比為他正在描繪的那項存在的**活動**。他的繪畫模擬了描畫對象的積極存在，亦即它們的勞動狀態。

　　就拿一把椅子、一張床、一雙靴子為例吧。他描畫它們的動作，遠比其他畫家都更接近木匠或鞋匠製作它們的動作。他把所有的生產構件組合在一起──椅腳、橫木、椅背、椅面；鞋底、鞋面、斜跟──彷彿他自己也被安裝進去，和它們**結為一體**，就好像這樣的**被連結**建構了它

們的現實。

　　倘若描繪的是風景畫，這過程就更為複雜也更神祕，但遵循的原則不變。想像一下上帝用土和水創造這個世界，以及祂讓世界生出樹木和玉米田的方式，當梵谷在描畫樹木和玉米田時，他的處理方式大概就和上帝差不多。這麼說並非暗示梵谷有什麼宛如神明的能力：這只會淪為最糟糕的那種聖徒傳。不過，倘若我們從創造這個世界的角度來思考，我們就能想像這樣的行動只能透過視覺證據在我們眼前展現其運作的能量。而對於這樣的能量，梵谷可是非常的「通曉」（attuned）──我很仔細地挑選了這個詞。

　　當他描繪一株開滿花朵的小梨樹時，對他而言，這株小梨樹鼓起樹皮、抽出新芽、綻裂蕾苞、開出花朵、伸展枝條、癒合節瘤的動作，全都呈現在他的繪畫動作裡。當他描繪一條道路時，造路者也在他的想像之中。當他描繪田地上犁鬆的土壤時，那翻犁土壤的姿勢也含括在他自身的動作當中。無論他看著哪裡，他看到的都是存在的勞動；而這樣的勞動，對他而言，就是在建構現實。

　　倘若他畫自己的臉，他畫的是自身命運的建構，過去和未來，一如看手相的人相信他們可以在手上讀出命運的建構。那些認為他異乎尋常的同代人，並不像我們今日以為的那麼愚蠢。他像患了強迫症似的拚命繪畫──那樣的驅迫力道，我們不曾在其他畫家身上看到。

　　他的強迫力？他的強迫力是為了把油畫和描繪現實這兩種生產動作不斷不斷地拉近。這種強迫力並非源自任何藝術理念──正因如此，他

從未從現實中謀取任何利益——而是源自那壓倒一切的同理之情。

「我崇拜野牛、老鷹，以及具有這般強烈崇拜之情的人，因為這樣，我永遠成不了一個有野心的人物。」

他被迫不斷靠近，靠近、靠近、再靠近。在他崩潰之前，他已經靠近到夜晚的星星變成渦旋狀的光球，絲柏樹變成了活森林的神經中樞，回應著風和陽光的能量。在某些油畫裡，現實消解了他，那位畫家。但在其他數百幅油畫中，他讓我們以人類所能達到的最貼近卻又不致遭到消解的程度，目睹了現實被創造的永恆過程。

在很久很久以前，繪畫曾經被比喻為鏡子。而梵谷的畫，應該可以比喻為雷射。它們並非被動地等待接收，而是主動走出去接觸，而它們所穿越的，主要並非虛無的空間，而是生產的行動。梵谷藉由一聲回答提供給那位暈眩虛無者的「一整個世界」，就是這個世界的生產。他那一幅又一幅的畫作，是以敬畏但帶著一絲慰藉的方式訴說著：這世界仍在運作。

母 語

Mother tongue

1985

I

母親讓我哭

不哭印刷

不哭電傳

不哭不鏽的言詞

新聞快報

宣稱疾病

免除——

而是哭那受傷的紙頁。

母親讓我說

不說形容詞

去彩染

它們悲慘不幸的地圖

不說名詞去分類

痛苦的系譜──

而是說那受難的動詞。

我的母語竊聽

句子

在監獄牆上

母親讓我書寫

崩潰時的

嚎叫聲。

2

在一小塊地土上

我埋葬了母語的

所有腔調

它們躺在那裡
如松針般
聚集了蟻群

另一名漫遊者某日的
失足哭喊
或許能讓它們重新燒燃

屆時他將溫暖而舒適地
聆聽整晚
如同真理的搖籃曲。

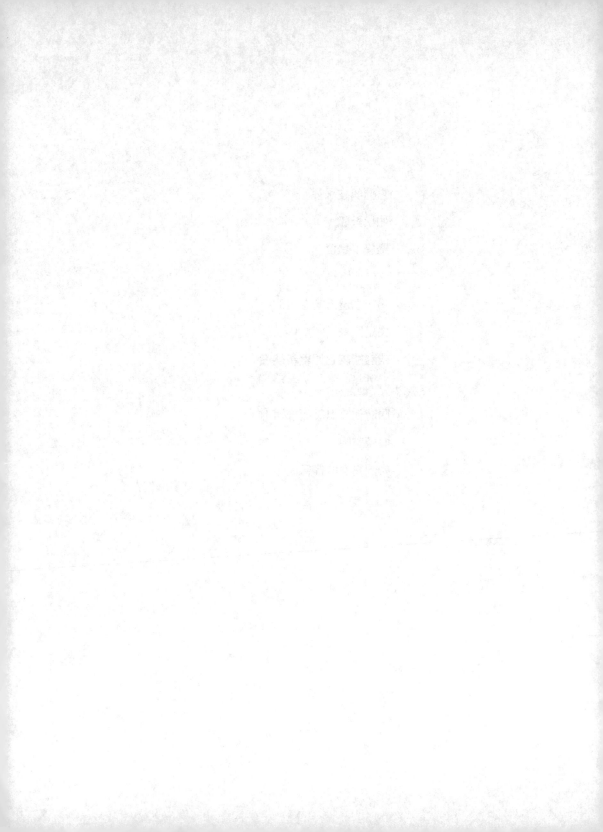

1945年8月6日

邪惡觀念的基礎是宗教或哲學,並不重要。重要的是,邪惡的觀念意味著,有一種力量或一些力量是我們必須不斷與之對抗的,唯有不斷的與之對抗,它們才無法戰勝生命、摧毀生命。

廣 島

Hiroshima

1981

這整個不可置信的難題，開始於必須把1945年8月6日的那些事件，重新插回到當今人們的意識當中。

在去年的法蘭克福書展上，有人拿了一本書給我看。編輯問了我一些問題，他想知道我對那本書的版式有何想法。我快速翻了一下，做出一些回答。三個月後，我收到那本書的上市版本。我把它擱在桌上，沒打開過。偶爾，它的書名和封面圖片會攫住我的目光，但我不予回應。我不急著看那本書，因為我相信，我已經知道我會在裡面看到什麼。

那一天我記得還不夠清楚嗎──我在貝爾發斯特（Belfast）的軍隊裡聽到原子彈轟炸廣島消息的那一天？而第一次解除核子武器運動期間，我和其他人又在多少次會議上，不斷回想過那顆炸彈的意義？

然後，上個禮拜的某天早上，我收到從美國寄來的一封信，連同我朋友寫的一篇文章。這位朋友是個哲學博士和馬克思主義者。此外，

她還是個非常慷慨熱心的女人。那篇文章是關於第三次世界大戰的可能性。教我驚訝的是，文章中提到蘇聯時，她所採取的立場居然和雷根非常近似。她在結論中呼籲來一場核武毀滅規模的戰爭，並對這樣的結果可能在美國掀起一場社會革命的可能性深表歡迎。

就是在那個早上，我打開書桌上的那本書，開始讀。書名是：《難忘之火》（*Unforgettable Fire*）*。

* Edited by Japan Broadcasting Corporation, London, Wildwood House, 1981; New York, Pantheon, 1981.

那是一本畫冊，其中收錄的素描與繪畫作者，在三十六年前的那一天，都在廣島目睹了那顆原子彈落下的景象。圖片旁通常附有一段口述紀錄，說明該幅影像所代表的內容。其中沒有任何一幅作品是專業藝術家畫的。1974年時，有一名老先生跑到廣島電視台，把他畫的一幅作品拿給所有感興趣的人看，作品的標題是：「1945年8月6日下午四點左右，萬代橋附近」。

這件事給了電視台一個想法，打算製播一個節目，邀請其他倖存者將當天的記憶描繪出來。結果收到將近一千幅畫作，並為這些作品開了一次展覽。展覽的訴求文案是：「讓我們為後代子孫留下由市民所畫的原爆圖像」。

我對這些圖像的興趣，當然不會是基於藝術評論的角度，就像我們不會用音樂的原理來分析吶喊尖叫。但是經過反覆不斷的觀看，有個初步印象卻逐漸明確起來——這些都是地獄之圖。

「地獄」一詞在這裡沒有任何誇張之意。這些由離開學校之後就沒畫過任何東西、且絕大部分顯然不曾離開過日本的男男女女所畫的圖

像，這些被魔法召喚出來的圖形記憶，與我們在歐洲中世紀藝術當中可以看到的那些為數眾多的地獄圖像，有著非常親密的相似之處。

　　這種相似性既是風格上的，也是本質上的。就本質而言，這和它們描繪的情境有關。兩者的相似之處在於痛苦的繁殖程度，在於缺乏任何訴請或求助，在於冷酷無情，在於一視同仁的悲慘，在於時間的消失。

　　我七十八歲。原爆那天我住在綠町。大約早上九點，我從窗戶往外看，看到街上有好幾個女人一個接著一個往廣島縣立醫院走去。我第一次了解，什麼叫做古人常說的，嚇到寒毛直豎。那些女人的毛髮真的是豎得直挺挺的，手上的皮膚全都被剝掉了。我估計她們大

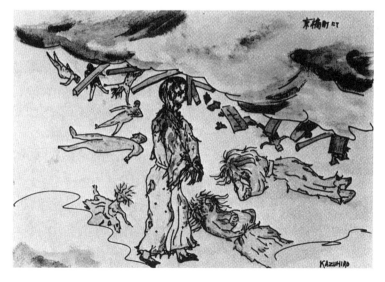

倖存者所見的原爆場景。石津和弘，六十八歲。

概就三十歲上下。

這些冷靜目擊者的描述，屢屢讓我們想起但丁在地獄詩作中所描繪的驚訝和恐怖。廣島那顆火球中心部位的溫度，高達攝氏三十萬度。日本人把這些倖存者稱為「被爆者」——「看過地獄之人」。

突然間，一個男人光條條的走過來，用顫抖的聲音喊著：「救救我！」他被原子彈燒傷，全身腫脹。我問他是誰，因為我根本認不出他是我鄰居。他說他是佐佐木，佐佐木猿之助先生的兒子，猿之助先生在舟入鎮開了家木料行。那天早上他去做志願服務，協助疏散下戶鎮公所附近的房子。他因為被燒得全身焦黑，嚇得跑回舟入的家。他看起來很悲慘——渾身上下的衣物都被燒成灰燼，只剩下一條綁腿拖在後面。頭髮也幾乎燒光，只有被鋼盔遮住的部分還留著，看起來活像只飯碗反扣在頭上。我一碰他，被燒焦的皮屑就紛紛掉落。我不知該怎麼辦，只好請一位路過的司機把他送到江波醫院。

這類宛如地獄召魂的描述，難道不會讓我們比較容易忘記這些場景是屬於真實人生？其中難道沒有某些描述是傳統上對於地獄的不實妄想？二十世紀這一百年的歷史告訴我們，答案是否定的。

在歐洲，人們一直以非常有系統的方式建構地獄的各種條件。你甚

相生橋上。片桐沢
見，七十六歲。

至不必列出那些場址。也無須重複那些組織者的算計。我們都知道這
點，但我們選擇忘記。

　　我們發現大多數的相關文件都把，比方說，托洛斯基從蘇聯的官方
歷史中剔除，對此我們感到荒謬而震驚。然而與在日本投下的兩顆原子
彈有關的種種經驗，卻也一直被我們的歷史剔除在外。

　　沒錯，這些事實教科書裡都有。學生們甚至還知道發生的日期。但
這些事實的意義呢？當初，這些事實的意義是如此明白、如此可怕，
明白可怕到這世界的每一位評論者都飽受震驚，明白可怕到每一位政治
人物都必須說（儘管心理的盤算並非如此）：「絕不會有下次。」而如
今，這些意義都被剔除在外。這是一個有系統的、緩慢的、徹底的剔除

過程。這過程一直隱藏在現實的政治內部。

　　別弄錯我的意思。這裡的「現實」沒有任何反諷之意，對政治我沒任何天真無邪的想法。我對政治現實始終抱持最高敬意，而且我認為，那些天真無知的政治理想主義者，往往都非常危險。在這個案例中我們所在乎的是，西方的政治和軍事現實——不包括日本，原因非常明顯，也不包括蘇聯，但原因則是另一個——究竟是如何把另一個現實徹底抹煞。

　　被抹煞的現實既是形體上的——

　　天滿川橫川橋，1945 年 8 月 6 日，上午八點三十分。
　　哭喊呻吟的人群衝向城裡。我不知道為什麼。橫川車站的蒸氣引擎正在熊熊燃燒。
　　乳牛的皮膚黏在鐵絲上。
　　女孩臀部的皮膚垂掛著
　　「我的寶貝死了，她死了對不對？」

也是道德上的。

　　軍事和政治論辯關心的議題，是諸如威嚇防禦系統、維持相對攻擊力、戰術核子武器，以及微不足道的所謂民防。今日，所有支持解除核子武器的運動，都必須和這些顧慮對抗，阻止它們的錯誤詮釋。無法認清這些，就等於是把原子彈和所有的烏托邦都當成某種天啟。（人間地

獄這件事在歐洲總是伴隨著打造人間天堂的計畫而來。）

必須彌補修復、揭露公開、重新插入和永誌不忘的，是另一種現實。大多數的大眾傳播工具，會傾向被壓迫的那一方。

日本電視台播放過這些圖畫。但你能想像英國廣播電台在黃金時段播放這些圖片嗎？不附帶任何「政治」或「軍事」現實的指涉，直接以這樣的名字播出：《事情就是這樣，1945年8月6日》？我懷疑它們會這麼做。

當然，發生在那天的事件，並非這起行動的開始也非這起行動的結束。這起行動早在好幾個月、好幾年前就已開始，從最初的計畫，到最終決定在日本投擲兩顆原子彈。無論原子彈轟炸廣島一事在世界大多數地區造成多大的震驚與意外，我們都必須強調，這並非誤判、差錯或（如同在戰爭中可能發生的）情勢快速惡化到失去掌控的結果。發生在我們眼前的這一切，都是經過詳細精心的策畫。諸如這樣的小場景，正是計畫的一部分：

8月7日下午三點左右，我穿過菱山橋。一個看起來像是孕婦的女人，死了。她旁邊，有個大約三歲的女孩用她找到的空罐子裝了一些水。她正試著讓母親喝。

我一看到這可悲的景象和這可憐的女孩，就立刻把她抱了起來，和她一起哭，我告訴她，母親已經死了。

其中有預習。也有餘波。後者包括苟延殘喘的漫長死亡，輻射病變，原爆所導致的各種致死疾病，以及尚未出生的世代所必須承受的遺傳悲劇。

這場原爆奪走了幾十萬條性命？造成多少傷殘？又誕生了多少畸形孩童？我克制住自己，不提供統計數字。就像我克制住自己，不去指出投擲在日本的那兩顆原子彈相對而言有多「小」。因為這類統計數字往往會讓我們分心。我們會把注意力從苦痛轉向數字。我們會用計算取代判斷。用相對化的解釋來取代嚴厲拒絕。

今天，談論恐怖主義的威脅或邪惡，還能夠激起民眾的義憤填膺或滿腔怒火嗎？沒錯，這似乎是當今美國新外交政策（「莫斯科是所有恐怖主義的世界基地」）以及英國對愛爾蘭政策的修辭重點。但足以讓民眾對恐怖行動感到驚嚇的，往往是這類行動的攻擊目標乃未經選擇的無辜大眾：火車站的乘客，以及等待巴士下班回家的民眾。恐怖分子以不分青紅皂白的方式選擇受害者，希望藉此讓受害者的政府感到震驚，進而影響他們的政治決策。

投擲在日本的兩顆原子彈，正是道地的恐怖主義行動。他們的算計和恐怖主義如出一轍。他們的不分青紅皂白也和恐怖主義沒什麼兩樣。和他們相比，活躍於今日的那一小群恐怖主義團體，應該算是相當人道的殺手。

還有另一項對比必須指出。今日的恐怖主義團體大多是弱小族群的代表，他們正在與占有優勢地位的強權對抗。然而廣島的例子，卻是全

世界最強大的聯盟在對抗一個已經做好協商準備並正打算承認失敗的敵人。

讀著這些已經被抹煞掉的受害者的第一手證據，一種憤怒之感湧上心頭。這樣的憤怒同時具有兩張臉孔。其一是對發生之事感到恐怖與憐憫；其二是自我防衛和信誓旦旦：**這種事情不該再有下一次（在這裡）**。對某些人而言，**這裡**是加了括弧的，對某些人則不是。

那張恐怖之臉，也就是直到今天飽受壓抑的那種反應，逼著我們去理解現實的真相。然而不幸的是，憤怒的第二項反應，也就是那張自我防衛之臉，卻又把我們從現實拉開。雖然這項反應是從斬釘截鐵的聲明開始，但它很快就會把我們帶進國防政策、軍事論辯和全球戰略的迷宮。而其最後的歸宿，將是骯髒污穢、商業荒謬的私人放射線塵埃掩蔽所。

這種憤怒感之所以分裂成一邊是恐怖，一邊是苟且，是因為我們已經放棄了邪惡的觀念。邪惡的觀念長久一來一直存在於所有的文化當中，除了我們當前的這個文化之外。

邪惡觀念的基礎是宗教或哲學，並不重要。重要的是，邪惡的觀念意味著，有一種力量或一些力量是我們必須不斷與之對抗的，唯有不斷與之對抗，它們才無法戰勝生命、摧毀生命。在美索不達米亞文明的最早期文獻當中，便有一篇（比荷馬史詩早上一千五百年）曾提及這樣的對抗，認為那是人類生命的首要條件。然而在我們今日的大眾想法中，邪惡這個觀念已經被簡化成無足輕重的形容詞，只能用來支持某項輿論

或假設（墮胎、恐怖主義、獨裁宗教領袖）。

在我們面對1945年8月6日的現實真相時，沒有任何人能否認，那是一項邪惡的行為。因為那不是意見或詮釋的問題，那是真實的事件。

這些事件的記憶應該持續在我們眼前出現。正因如此，廣島的上千名市民才會開始在紙頁上畫出屬於他們的那一小片記憶。我們應該把他們的圖畫展示到世界的各個角落。這些恐怖的影像可以釋放出反對邪惡的能量，並支持我們終其一生與之對抗。

從這裡，我們或許可以得出一個非常古老的教訓。我那位美國朋友，就某方面而言，是過於天真。她直接把目光跳到核子大屠殺之後，絲毫未考慮到這場大屠殺的現實。這現實包括的不只是它的受害者，還包括它的策畫者和那些支持這些計畫的人。打從無法記憶的遙遠時代開始，邪惡便經常戴著天真無知的面具。邪惡的主要生存原則之一，就是（以冷漠的態度）跳過眼前的一切**往前看**。

> 8月9日：在一處軍事訓練場的堤岸西側，有一個四、五歲的小男孩。他被燒得焦黑，躺在地上，手臂指向天空。

唯有向前看或看向別處，我們才能相信，如此這般的邪惡是相對性的，也就是說，在某種情況下是情有可原的。但是在現實中，在那些倖存者和親眼目擊的死者的現實中，那是永遠無法饒恕的罪惡。

所有顏色的

Of all the colours

1985

綠

填滿

大地的胸膛

日與夜

所有顏色的

森林之樹

最終皆化為綠。

風

吹乾粉狀而輕盈的

土壤

在泥地的最深處

染上

血的棕褐

反覆乾燥

一再死滅

宛如風滴落

在雨中。

綠

不似銀或紅

我告訴你妮拉

綠從未止息

那為了葉片

等待過

礦物世紀的綠

是它們靈魂的顏色

如禮贈般到來。

來源與致謝

〈林布蘭自畫像〉：先前未發表過。

〈自畫像〉：先前未發表過。

〈白鳥〉：先前未發表過。

〈說故事的人〉：最初發表於 *New Society*, 30 March 1978。

〈在異國城市的邊緣〉：最初發表於 *The Look of Things*, London, Penguin, 1972。

〈飲食者與飲食〉：最初發表於 *Guardian*, 3 January 1976。

〈杜勒：一幅藝術家的畫像〉：最初發表於 *Realities*, 1971。

〈史特拉斯堡之夜〉：最初發表於 *The Nation*, 21 December 1974。

〈薩瓦河畔〉：最初發表於 *New Society*, 1 June 1972。

〈明信片詩四首〉：最初發表於 *New Statesman*, 21 December 1979。

〈博斯普魯斯〉：最初發表於 *New Society*, 1 February 1979。

〈曼哈頓〉：最初發表於 *New Society*, 6 February 1975。

〈冷漠劇場〉：最初發表於 *New Society*, 26 June 1975。

〈所多瑪城〉：最初發表於 *Realities*, January 1972。

〈洪水〉：最初發表於 *Realities*, June 1972。

〈頭巾〉：先前未發表過。

〈哥雅：瑪哈，著衣與未著衣〉：最初發表於 *The Moment of Cubism*, London, Weidenfeld & Nicholson, 1969; New York, Pantheon, 1969。

〈波納爾〉：最初發表於 *The Moment of Cubism*, op. cit。

〈莫迪里亞尼的愛的字母表〉：最初發表於 *Village Voice*, May/June 1981。

〈哈爾斯之謎〉：最初發表於 *New Society*, 20 December 1979。

〈在莫斯科墓園裡〉：最初發表於 New Society, 22 December 1983。

〈費希爾：一名哲學家與死亡〉：最初是費希爾自傳 *An Opposing Man*（London, Allen Lane, 1974: New York, Liveright, 1974）的導讀。

〈方斯華・喬治・愛美莉：安魂曲三章〉：最初發表於 *New Society*, 12 June 1980。

〈畫下那一刻〉：最初發表於 *New Society*, 8 July 1976。

〈未曾說出口的〉：先前未發表過。

〈論賓加的銅雕舞者〉：最初發表於最初發表於 *Permanent Red*, London, Methuen, 1960。

〈立體主義的時刻〉：最初發表於 *The Moment of Cubism*, op. cit。

〈莫內之眼〉：最初發表於 *New Society*, 17 April 1980。

〈藝術創作〉：最初發表於 *New Society*, 28 September 1978。

〈繪畫與時間〉：最初發表於 *New Society*, 27 September 1979。

〈繪畫的居所〉：最初發表於 *New Society*, 7 October 1982。

〈論可見性〉：最初發表於 *The Structurist*, 17/18, 1977–78。

〈日紅又紅〉：先前未發表過。

〈馬雅可夫斯基：他的語言和他的亡故〉：最初發表於 *7 Days*, 15 March 1972。

〈死亡書記〉：最初發表於 *New Society*, 2 September 1982。

〈詩的時刻〉：最初發表於 *New Society*, 20 May 1982。

〈螢幕與《獨家陰謀》〉：最初發表於 *New Society*, 21 May 1981。

〈西西里生活〉：最初是 Danilo Dolci, *Sicilian Lives* 英文版的前言（trans. J. Vitiello, London, Writers & Readers, 1981; New York, Pantheon, 1982）。

〈萊奧帕迪〉：最初發表於 *New Society*, 2 June 1983。

〈世界的生產〉：最初發表於 *New Society*, 5 August 1982。

〈母語〉：先前未發表過。

〈廣島〉：最初發表於 *New Society*, 6 August 1981。

〈所有顏色的〉：先前未發表過。

〈繪畫的居所〉、〈繪畫與時間〉、〈世界的生產〉和〈詩的時刻〉這四篇文章，有部分內容併入《*And our faces, my heart, brief as photos*》（Writer & Reader, London and New York, 1984）一書。

THE SENSE OF SIGHT by John Berger
Copyright © 1985 by John Berger
Introduction copyright © 1985 by Lloyd Spencer
Published by arrangement with John Berger through Bardon-Chinese Media Agency
Complex Chinese translation Copyright © 2010 by Rye Field Publications,
a division of Cité Publishing Ltd.
All rights reserved.

麥田人文 131
觀看的視界

作者	約翰·伯格（John Berger）
譯者	吳莉君
責任編輯	林俶萍 吳惠貞
主編	王德威

編輯總監	劉麗真
總經理	陳逸瑛
發行人	涂玉雲
出版	麥田出版
	城邦文化事業股份有限公司
	台北市中山區民生東路二段141號5樓
	電話：886-2-25007696 傳真：886-2-25001952
	部落格：http://blog.pixnet.net/ryefield
發行	英屬蓋曼群島商家庭傳媒股份有限公司城邦分公司
	台北市中山區民生東路二段141號11樓
	客服服務專線：886-2-25007718；25007719
	24小時傳真專線：886-2-25001990；25001991
	服務時間：週一至週五上午09:30-12:00；下午13:30-17:00
	劃撥帳號：19863813 戶名：書虫股份有限公司
	讀者服務信箱：service@readingclub.com.tw
	歡迎光臨城邦讀書花園 網址：www.cite.com.tw
香港發行所	城邦（香港）出版集團有限公司
	香港灣仔駱克道193號東超商業中心1樓
	電話：852-25086231 傳真：852-25789337
	E-mail：hkcite@biznetvigator.com
馬新發行所	城邦（馬新）出版集團 Cité (M) Sdn. Bhd. (458372U)
	11, Jalan 30D/146, Desa Tasik, Sungai Besi, 57000 Kuala Lumpur, Malaysia
	電話：603-90563833 傳真：603-90562833

美術設計	土志弘
印刷	前進造像股份有限公司

初版一刷	2010 年 8 月 5 日

城邦讀書花園
www.cite.com.tw

版權所有·翻印必究（Printed in Taiwan）
ISBN 978-986-12-0231-0

定價：450元
（本書如有缺頁、破損、倒裝、請寄回更換）

國家圖書館出版品預行編目資料

觀看的視界／約翰‧伯格（John Berger）著；吳莉君譯. --
初版. -- 臺北市：麥田，城邦文化出版： 家庭傳媒城邦分
公司發行, 2010.08
面； 公分. -- （麥田人文；131）
譯自 : The Sense of Sight: Writings
ISBN 978-986-12-0231-0（平裝）
1. 藝術評論 2.文集

907 99013699